旅遊企業
人力資源管理

謝禮珊 主編

崧燁文化

目錄

前言

　　本書介紹了旅遊企業人力資源管理的概念和人力資源管理的技巧，系統地論述了人力資源管理的理論與方法，涉及人力資源管理領域中諸多新的研究成果，如員工職業生涯設計、員工領導能力的培養、策略薪酬制度設計、併購與企業的人力資源整合管理、人力資源管理資訊系統等。書中每一章開頭都有該章的梗概，以引導讀者有重點地學習，每章的最後都設計了思考與練習題。

　　本書第一章著重闡述企業人力資源管理的定義、基本職能，揭示現代人力資源管理職能的轉變，指出企業人力資源管理存在的問題。

　　第二章至第八章介紹了人力資源的工作分析與工作設計、人力資源規劃、人員的招聘和甄選、員工培訓與開發、績效管理、員工職業生涯管理、薪酬與工資制度。這幾章的內容對旅遊企業人力資源管理人員從事業務有實踐的指導意義，為讀者瞭解人力資源管理工作的主要職能和人力資源管理實踐的具體活動提供了比較完整的框架。

　　第九章至第十一章圍繞員工福利、員工安全與健康管理問題，對旅遊企業如何保障員工的權益，保護員工的安全與健康，激勵員工努力工作，平衡勞動關係，維持企業的正常運轉進行了探討。

　　第十二章主要探討併購現象給企業人力資源管理帶來的影響。企業兼併與收購是企業進行集中、實現企業擴張的一種重要形式與途徑，也是市場經濟條件下調整產業結構、優化資源配置的一種重要途徑，併購策略的形成和實施需要人力資源管理部門的全面參與。這一部分的內容討論了人力資源管理工作應如何輔助並推動企業併購策略的實現。

　　第十三章探討如何建立人力資源管理資訊系統。在現代的企業管理中，企業的人力資源管理職能需從煩瑣的事務性管理中解放出來，應將更多的時間投入企業的變革性活動。而人力資源管理資訊系統作為一種現代化的管理工具，可以輔助企業人力資源部門實現這一轉變。透過這一章的學習，可以瞭解人力資源管理資訊系統的基本架構及其在企業中的應用。

　　本書的撰寫是團隊合作的成果。本書由謝禮珊（前言、第一章、第五章、第八章部分內容）、吳曉奕（第一章部分內容）、鄭曉紅（第二章）、林勛亮和靳偉（第三章）、徐澤文（第四章、第十章）、楊瑩（第五章部分內容、第七章）、吳清津（第六章），彭茜（第八章部分內容）、張燕（第九章、十一章）、龔金紅（第十二章、第十三章）等負責，最後由謝禮珊定稿。由於我們程度所限，書中錯誤和不當之處在所難免，懇請專家和廣大讀者指正。

<div style="text-align:right">謝禮珊</div>

第一章 人力資源管理概述

　　旅遊行業的競爭，歸根到底是人才的競爭。當前，人力資源管理與開發工作已經成為影響旅遊企業生存和發展的關鍵因素。當前，中國旅遊企業加強人力資源管理工作，建設和培養一支優秀的旅遊人才隊伍勢在必行。作為未來的旅遊人才的後備軍，學習本書前，必須首先明確人力資源以及人力資源管理的概念，認識人力資源管理的基本職能與演變歷程，並瞭解中國旅遊企業的人力資源管理現狀。

第一節 人力資源管理的概念與職能

一、人力資源的含義與特點

　　管理大師彼得杜拉克（Peter F. Drucker）曾經說過，企業只有一項真正的資源，那就是人。著名的麗茲酒店創始人塞薩·里茲（Cesar Ritz）也曾說過，人才是無價之寶（A good man is beyond price）。管理學者通常認為，一個企業的資源可以分為三類：人力資源、物力資源和資訊資源。企業的競爭能力則是整合企業所有資源的結果。知識經濟時代，人力資源的重要性日益突出，企業管理已經從強調對「物」的管理轉向強調對「人」的管理。特別對於旅遊企業這樣的服務性企業來說，其管理的中心就是員工，即圍繞如何調動員工的積極性，使企業更富有活力，實現資源的優化配置。許多旅遊企業管理人員已經認識到，人力資源才是企業發展的關鍵要素。

（一）人力資源的定義

　　1954年，杜拉克在他的《管理的實踐》一書中首先提出「人力資源（Human Resource）」這個概念，把「人」提升到企業其他資源不可替代的特殊地位。在此

之後，西方學者對人力資源的內涵進行了更深入的研究。根據現代經濟學家的觀點，從廣義上講，人力資源指所有智力正常的人；從狹義上講，人力資源是指能推動社會、經濟發展的，具有智力勞動和體力勞動能力的人們的總和，包括數量與質量兩個方面。

企業人力資源的數量是由企業現有員工和潛在員工（準備從企業外部招聘的員工）兩部分構成的；企業人力資源的質量是指員工所具有的智力、知識、體力和技能水準，以及員工的勞動態度。與企業的人力資源數量相比較，人力資源質量更為重要。社會的發展、科學的進步對人力資源的質量提出了越來越高的要求。企業人力資源管理與開發也正是為了提高人力資源的質量，提高員工工作效率，促進企業與員工的共同發展。

（二）人力資源的特點

對企業而言，並不是所有的資源和能力都可以成為持久競爭優勢的基礎，只有當資源和能力是有價值的、稀缺的、難以模仿的，這種潛力才能轉換為競爭優勢。人力資源不僅具有上述這些特點，而且與物質、資訊等其他類型的資源相比較，具有以下特性：

1.能動性

能動性是人力資源與其他資源的本質區別。人力資源具有思維與情感，能夠接受教育或主動學習，能夠自主地選擇職業。更重要的是，人力資源能夠發揮主觀能動性和創造性，有目的、有意識地利用其他資源進行生產，能夠不斷地創造新的工具和技術，推動社會、經濟的發展以及人類的文明進步。

2.雙重性

人力資源既是投資的結果，又能創造財富，兩者不可分割。人力資源的投資源於個人與社會兩個方面，包括家庭教育、社會教育、企業培訓等方面，其投資的程度決定了人力資源質量的高低。人力資源的投資實質上是一種必不可少的消費行

為。但是，許多企業往往視人力資源的投資為成本，卻忽視了它的收益效用。其實，無論從社會還是個人角度來看，人力資源的收益都遠遠大於對其的投資。

3.時效性

每個人都要經歷幼年期、青少年期、壯年期和老年期，他的智力、體力也隨之發生變化，人力資源的可利用程度也不同。組織對人才的使用也要經歷培訓期、試用期、最佳使用期和淘汰期的過程。因此，人力資源的開發與管理必須尊重人力資源的時效性特點。

4.再生性

人力資源在使用過程中也會出現損耗，既包括人自身的疲勞、衰老等自然損耗，也包括知識、技能落伍而造成的無形損耗。但與物質損耗不同的是，一般的物質損耗後不存在繼續開發問題，而人力資源能夠實現自我補償、自我更新。這就要求人力資源的開發與管理要注重終身教育，加強後期的培訓工作。

5.社會性

每個人生活在社會與團體之中，社會與團體的文化特徵、價值取向與每個成員的價值觀都在不斷地相互滲透、相互影響。當個人價值觀與團隊文化所倡導的行為準則不一致時，還會發生個人與團隊的衝突。這就要求人力資源的管理必須重視組織中的團隊建設問題，重視人與人、人與團隊、人與社會之間的關係的協調。

二、人力資源管理的定義

中國內外學者對企業人力資源管理的內涵作了多種界定。簡而言之，人力資源管理，是一種與人有關的管理實踐活動。大多數學者認為，人力資源管理包括一切對組織中的員工造成影響的管理決策與實踐活動。本書對人力資源管理的定義是，人力資源管理是指企業為了實現組織的策略目標而進行的人力資源的獲取、使用、保持、開發、評價與激勵等一系列活動。本定義既強調人力資源管理的策略性，又

強調人力資源管理的操作性。人力資源管理與生產、營銷、財務等管理活動一樣，是企業必不可少的基本管理職能。人力資源管理服務於企業的整體策略，以人的價值為中心，處理人與工作、人與人、人與組織的互動關係。

企業透過各種人力資源管理活動，把得到的人力資源整合到組織中，使之融為一體，培育員工對企業的忠誠感，激發員工的工作積極性，幫助員工改善工作業績，在幫助員工實現個人發展目標的同時，實現企業的發展目標。

三、人力資源管理的基本職能

人力資源管理的基本職能有以下幾個方面：

（一）獲取

人力資源管理工作的第一步是獲取人力資源。它主要包括企業人力資源規劃、招聘與錄用等內容。人力資源管理部門必須根據組織策略與環境制定企業人力資源策略，進行工作分析，並制定與組織目標相適應的人力資源需求與供給計劃，開展一系列的招聘、選拔、錄用與配置工作。

（二）保持

人力資源管理的保持職能主要指企業與員工建立並維持有效的工作關係，包括協調企業與員工之間、管理人員與員工之間、員工與工作之間、員工內部的各種關係；建立企業與員工的共同願景；改善勞資關係，使員工得到公平對待；確保組織資訊溝通流暢；改善工作的硬體環境，保障員工的安全與健康等。

（三）開發

開發是人力資源管理工作的重要職能。人力資源開發是指對員工知識、技能等素質的培養與提高，其目的在於提高員工的工作能力，使員工的潛能得到充分發揮，最終更好地實現個人價值，並提高組織工作績效。人力資源開發主要包括人力

資源規劃、新員工的工作引導與培訓、員工職業生涯規劃、員工繼續教育等。此外，員工的有效使用——「人盡其才」也是人力資源開發工作的一個重要內容。

（四）報酬

報酬是人力資源管理工作的核心。它是指企業對員工作出的貢獻給予回報，並調動員工工作積極性的過程。它主要指制定公平、合理、有激勵性的工資方案、福利方案和獎金計劃，建立激勵機制，激發員工的內在潛力。

（五）調控

調控是企業對員工實施合理、公平的動態管理的過程，包括對員工進行科學的績效考評，並以考評結果為依據對員工作出晉升、調動、獎懲、解僱及離退等決策活動。

表1-1 旅遊企業卓越的人力資源管理措施

旅遊企業	卓越的人力資源管理措施	管理成效
迪士尼波利尼西亞度假村 (Disney's Polynesian Resort)	使用價值導向的三個培訓流程	使員工了解組織的目標，認同組織的價值觀，在員工績效、士氣、團隊合作方面有明顯的改進
假日酒店集團 (Day Hospitality Group)	規定在公司服務滿五年的總理強制休假	保證領導者的動力和創新精神，鍛煉接班人
萬豪國際酒店管理集團 (Marriott International)	通過「管理者發展專案」，培養未來領導人	有效地對管理人員進行考評、培訓、激勵，保障企業發展的後續動力
希爾頓酒店 (St. Paul Hilton Airport Hotel)	員工授權計畫	及時為顧客提供解決方案，增加客源，減少員工培訓、業務廣告等費用
麗思‧卡爾頓酒店 (Ritz-Carlton Tysons Corner)	自主型工作團隊	與1993年相比，1994年、1998年的員工流失率分別下降50%和75%，員工滿意度大幅上升，管理人員人數與員工人數的比值由1:15 下降為1:50
塔瑪旅館 (Tamar Inns)	與當地衛生組織聯合，實施「健康保險專案」	為員工提供更好的醫療服務，減少員工病假和流失率
第六汽車旅館 (Motel 6)	堅持「每位員工都有潛力成為總經理」的項目培訓	從1998年起，超過300名員工達到經理等級，建立內部晉升管道，減少管理人員招聘成本，使員工流失率降低了10%，顧客滿意感提高了50%

資料來源：Cathy A.Enz，Judy A.Siguaw.Best Practices in Human Resources.Cornell Hotel and Restaurant Administration Quarterly，2004.

　　如表1-1所示，每個成功企業的人力資源管理都有值得稱道的特點。但是，人力資源管理絕不是以上各項職能的簡單集合，而是各項職能相互作用、相互聯繫的一個體系。人力資源管理正是透過這些職能來協調和管理組織中「人」的資源，配合其他資源的使用來實現組織效率和公平的整體目標。

第二節 人力資源管理價值觀與職能的演進歷程

一、人力資源管理價值觀的演進歷程

在企業人力資源管理活動中，管理人員對下屬員工本性的假設，是管理行為與決策的出發點。企業管理人員會根據自己對員工本性的假設而採取相應的行動。因而，管理價值觀是人力資源管理的最基本的出發點，決定著組織的基本管理方針和政策。美國學者薛恩（E. Shien）認為，管理價值觀經歷了以下四個階段的演進。

（一）理性經濟人價值觀

這個觀點認為員工是純理性的，他們所關心和追求的就是金錢等物質待遇。這個觀點的代表理論是美國管理學家麥格雷戈的X理論。X理論的基本觀點是大多數人非常懶惰，一有機會就想逃避工作；他們沒有雄心大志，且不願意承擔任何責任；他們的個人目標都是與企業的目標相矛盾的，必須使用強制、懲罰的辦法，才能迫使他們為企業工作。基於這種假設而採取的管理方法是「胡蘿蔔加大棒」政策。對於積極工作者施以金錢，加以刺激或引導；對於消極怠工者則嚴厲懲罰，以制止損害企業利益的行為再度發生。根據X理論，企業管理的重點在於訂立各種嚴格的工作規範，加強對員工的管制，提高員工工作效率，促使他們完成工作任務。

（二）社會人價值觀

根據霍桑試驗，美國行為學家梅奧於1933年出版了《工業文明中人的問題》一書，提出「社會人」假設。他認為，員工是「社會人」，金錢並非刺激員工積極性的唯一因素，社會交往和員工心理因素對員工的工作效率有更大的影響；員工的工作動機是為了滿足他們的社會需求，其社會需求的滿足程度會影響他們的工作效率；員工的工作績效會受到同事影響；管理者的督導方法和工作態度會影響員工的工作態度，進而影響他們的工作績效。這種價值觀反映的是以人為中心的管理方式，強調管理人員除了關心工作任務以外，還應注重滿足員工的社會需要，關心、尊重員工，培養員工的歸屬感和認同感，並提倡集體獎勵制度。

（三）自我實現人價值觀

　　美國心理學家馬斯洛提出「自我實現的人」的假設。他認為，只有員工的潛力和才能充分發揮出來，他們才會感到最大滿足。也就是說，人們除了社會需要以外，還有一種想充分運用自己的各種能力、發揮自身潛力的慾望。管理人員為員工提供施展抱負的機會，就能激勵員工努力工作，對於知識型員工更是如此。

　　（四）複雜人性觀

　　這種價值觀的觀點是，每個員工的需求結構是不同的，即使同一名員工在不同的時間和情境下，他的需求也不盡相同。這說明人性是複雜的，不可套用同一的規律，必須權變對待，具體分析，因地制宜、因時制宜地做好管理工作。

　　西方這四種管理價值觀是隨著歷史的發展而先後出現的，反映了西方管理學術界對人的認識的加深。總體而言，這四種管理價值觀各有其合理、科學的一面，至今仍對企業人力資源管理工作有借鑑作用。例如，「經濟人」價值觀提倡工作方法標準化、勞動定額、計件工資、建立嚴格的管理制度；「社會人」價值觀提倡尊重人、關心人，滿足人的需要，培養員工的歸屬感，主張實行「參與管理」；「自我實現人」價值觀提倡為員工創造一個發揮才能的環境和條件，重視人力資源的開發，重視內在獎勵；「複雜人」價值觀提倡因人、因時、因事而異的管理。企業管理人員在人力資源管理工作中應權變、辯證地看待這四種管理價值觀，取其精華，去其糟粕，培育適合企業自身情況與員工發展需要的管理價值觀。

　　二、現代企業人力資源管理職能的轉變

　　1970年代以來，隨著企業管理實踐與管理科學的發展，西方國家人力資源管理工作逐步由傳統的人事管理階段向現代的人力資源管理階段轉變，具體差異表現在以下幾個方面：

　　（一）工作內容由行政事務管理擴展到策略變革管理

　　傳統的人事工作主要包括行政管理和事務管理兩個方面的內容。人事部管理人員也往往將他們的大部分精力投入到日常行政事務的處理中。現代人力資源管理與

傳統人事管理的重要區別之一就是，現代人力資源管理不僅包含了原有的人事管理內容，而且包括策略性的變革活動內容（見表1-2）。企業人力資源管理活動已經參與到企業策略的制定與實施過程中，對企業的管理決策表現出更廣泛、更深遠的影響。人力資源管理從業者在企業管理中的作用，也開始由企業員工的「甄選者」、「服務者」向企業發展的「規劃者」和「變革者」轉變。

1998年，美國學者萊特（Patrick M. Wright）等人對企業人力資源管理活動進行了一次調查。他們發現，人力資源管理者約有60%的時間花費在日常的行政管理活動中，但這些人事工作的附加值卻很低，只有大約10%；他們大約有30%的時間花費在事務管理活動中，這些人事工作的附加值與成本基本相當；但是人力資源管理者很少有時間從事變革性活動，而這些活動能給企業帶來60%的高附加值。可見，人力資源管理者應在處理好行政與事務管理工作的基礎上，增加對人力資源變革性活動的投入，以實現人力資源的更大價值增值。

表1-2 人力資源管理的內容

	行政管理	事務管理	策略管理
關注重點	行政管理過程和紀錄	事務性支援	全球企業範圍
時間範圍	短期（1年以內）	中期（1~2年）	長期（2~5年或更長）
主要活動	• 人事紀錄、文檔處理 • 管理員工的福利 • 解釋人事政策和程序 • 準備公平就業報告	• 招聘和選拔 • 培訓 • 績效管理 • 報酬 • 員工關係	• 制定人力資源策略 • 評估勞動力的需求、供給趨勢 • 從事團隊人力資源開發與培訓 • 協助實施兼併收購等企業策略

資料來源：Robert L.Mathis，John H.Jackson.Human Resource Management，9th ed.South Western College Publishing，1999.

（二）工作重心由重「管理」向重「開發」轉變

傳統的人事管理往往只強調對人力資源的管理，忽視了對人力資源的開發。現代人力資源管理將人作為組織的第一資源，不僅注重招聘合適的人才，而且重視做

好人力資源的開發工作。人力資源開發在現代人力資源管理中發揮了越來越重要的作用。當今世界，許多著名的旅遊企業之所以成功的重要因素之一，就是他們都非常重視人力資源開發工作，而且人力資源開發的內容非常廣泛，開發的對象多樣化。例如，迪士尼、萬豪、希爾頓國際酒店管理集團紛紛成立自己的培訓學院，建立一套完善的培訓機制。當前，崗位輪換、工作內容豐富化、員工職業生涯規劃以及人才的有效使用，正在成為新型的人力資源開發方式。

（三）管理方式由標準化、集權式向個性化、分權式轉變

傳統的人事管理往往採用標準化的流程，忽視員工之間的差異、個性與需求。在傳統的人事管理工作中，人事部具有絕對的權威，採用集中的管理方式；而現代的人力資源管理強調彈性管理、文化管理以及動態管理，管理更富有人情味，更尊重員工個人的需求與發展。同時，隨著組織結構扁平化和工作團隊化的發展趨勢，現代人力資源管理已不僅僅是人力資源部的工作，而成為每一個管理者不可推脫的職責。無論你是基層管理者，還是總經理；無論你是客房部主管、餐飲部領班，還是銷售部經理，每個職能部門的管理人員都必須透過下屬去完成工作，因而也就必須幫助人力資源部做好下屬員工的招聘、選拔、培訓、評估與激勵工作。

（四）地位從策略執行者向策略參與者轉變

傳統的人事部門只是組織策略的執行者，而現代人力資源部已直接參與到組織策略決策，並在各項重要管理決策中擁有更多的發言權。企業的高層管理人員以往通常把人事部當作非生產、非效益部門，把人事管理的職能仍看做是控制人力成本，而不是增加產出。一旦企業要削減成本，他們首先想到的是降低勞動報酬、削減培訓費用，甚至裁員等。與人事管理工作不同的是，現代人力資源部正在成為為組織創造效益的部門。人力資源管理的任務就是要用最經濟的人力投入來實現組織目標，在為組織創造效益的同時幫助員工共同成長。

（五）觀念視角從「經濟人」向「社會人」轉變

人事管理與人力資源管理的實質區別是一種哲學上的區別，是價值觀與基本假

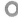
設的區別。在觀念上，傳統的人事管理視員工為「經濟人」，認為每個人都會最大限度地滿足自己的私利，爭取最大的經濟利益，因而人在組織中是被動地受組織操縱、激發和控制的，企業應制定嚴格的工作規範，加強規章制度管理；而現代人力資源管理視員工為「社會人」，對員工實行以人為本的管理，充分滿足員工自我發展的需要。

總而言之，隨著企業管理工作重心的變化，人力資源部已參與到企業策略決策活動中，從最初的職能部門向諮詢型服務部門過渡，從集權管理方式向分權彈性化方式轉變，從關注吸引人才向關注開發人才變革，從對人的簡單管理到人與人、人與工作、人與組織的關係管理過渡。

三、從統一化人力資源管理到個性化人力資源管理

長期以來，人力資源開發與管理理論研究始終是企業管理理論的一個重要研究領域。近年來，歐美學者對企業人力資源管理理論進行了大量的研究，提出了一系列創新的學術觀點。美國哈佛大學教授皮特·凱佩里（Peter Cappelli）提出了「市場驅動的人力資源管理」理論。哈佛大學教授伯特勒（Timothy Butler）和華爾特魯伯（James Waldroop）則提出了「職務雕塑」的學術觀點，強調企業管理人員應根據員工追求的生活樂趣，安排員工的工作，設計員工的職業發展道路。美國南加利福尼亞州州立大學教授勞勒（Edward E. Lawler）和費思戈（David Finegold）也指出企業管理人員應高度重視員工與工作職務相配的問題。他們都對傳統的標準化人力資源管理理論提出了挑戰。改革開放以來，中國企業管理理論工作者對人力資源管理理論進行了大量的研究，發表了不少論著，但這些論著側重於強調人力資源管理工作的重要性，較多論述標準化人力資源開發與管理理論。儘管中國內外不少學者認為企業應根據員工的特點，採取適當的人力資源開發與管理措施，但對企業應如何根據每位員工的特點，因人而異地採取「個性化」的人力資源管理措施，卻缺乏深入的研究。

（一）員工是企業的內部顧客

　　員工是企業的內部顧客。企業在市場營銷中採取的一切措施，在內部營銷活動中同樣適用。要創造和保持顧客，企業的產品和服務必須滿足顧客的需要；要吸引並留住優秀的員工，企業同樣必須滿足員工的需要。管理人員應改變傳統的標準化人力資源管理思維方法，採用「一把鑰匙打開一把鎖」的個性化人力資源管理思維方法，尊重員工的智力和情感，根據每位員工的特點和需要，為員工提供優質的內部個性化服務，提高員工的工作滿意感，留住優秀的內部顧客，以便在人才競爭中贏得持久的競爭優勢。

　　要滿足內部顧客的需要和願望，企業管理人員應深入瞭解員工的需要、願望、態度，關注員工關心的問題。管理人員可透過內部營銷調研，瞭解員工的需要、對本企業的看法和態度、對工作條件和工作環境的要求，根據內部營銷調研的結果，採取必要的措施，解決企業人力資源管理中存在的問題。透過為企業內部顧客提供優質的個性化服務，提高員工工作滿意感，增強員工對企業的歸屬感，提高員工的工作績效。

（二）統一化的人力資源管理措施忽視員工之間的差異

　　傳統的標準化、統一的人力資源管理措施無法適應知識經濟時代企業人力資源管理工作的需要，面對新的市場環境下企業僱傭關係發生的變革，不能真正造成指導企業管理人員實際工作的作用。企業的人力資源開發與管理工作是企業的內部智力型服務工作。企業管理人員應深入瞭解員工的需要和特點，並透過個性化人力資源開發與管理活動，調動員工的積極性，充分發揮廣大員工的作用，提高企業的經營業績。

　　員工的工作能力和追求有明顯的差異。因此，管理人員不應對所有員工採用完全相同的人力資源管理措施，而應採用個性化人力資源管理措施，充分調動員工的工作積極性，增強員工的工作滿意感。我們認為，隨著員工的需要越來越多樣化，企業管理人員應越來越重視個性化人力資源管理措施。

　　傳統的企業管理理論忽視員工之間的差異。在科學管理、員工參與管理、質量

管理文獻中，許多學者都假定企業可以採取統一的人力資源開發與管理措施。雖然他們也認為企業管理人員在員工招聘工作中應分析求職人員之間的差異，但他們往往強調企業管理人員應根據某種統一的選聘標準，分析求職人員是否符合企業的要求。這類員工招聘方法假定：①企業可隨時招聘到足夠的符合聘任條件的求職人員；②企業應選聘同類員工。有時，這兩個假設是正確的。但在大多數情況下，管理人員很難招聘到足夠的完全符合企業統一的選聘標準的員工。有些企業需為多個市場服務，而如果這些企業按照統一的選聘標準錄用同類員工，就很難為不同的顧客提供同樣優質的服務。

要調動員工工作積極性，管理人員應深入瞭解員工重視哪些獎勵，並根據員工的工作實績獎勵員工。不同的員工重視的獎勵也不同。員工不重視的獎勵並不能激勵員工努力工作。因此，管理人員制定的獎勵制度既應適應不同員工的不同需要，也應體現員工創造的價值。

企業根據不同員工的不同需要設計員工的工作職務，可極大地提高員工的滿意程度。滿意的員工不僅會在本企業長期工作，而且會向他人介紹本企業良好的工作環境。增強員工工作滿意感，企業才能在「人才戰」時代吸引並留住優秀的員工，贏得長期競爭優勢。

（三）個性化人力資源開發與管理措施

在高新科技日新月異，網路經濟飛速發展，消費者生活水準不斷提高，市場競爭日益激烈的經營環境中，企業管理人員必須改變傳統的經營管理思想、管理行為和管理方法，高度重視智力競爭和人力資源投資，加強人力資源的開發與管理，留住優秀的人才，取得智力優勢，以便贏得並保持長期競爭優勢。改革開放以來，中國不少企業已採取某些個性化人力資源管理措施。這些企業的管理人員深入調查員工的需要，根據不同員工（特別是管理人員和專業技術人員）不同的需要，確定人力資源管理措施，極大地提高了員工的工作滿意感和企業的經濟收益。我們認為，中國企業會越來越普遍採用個性化人力資源管理措施，適應不同員工的不同需要。

1.聘任合約

改革開放以來，企業僱傭的臨時工、合約工、兼職工、諮詢人員的數量迅速增加。許多企業管理人員為關鍵性工作崗位配備正式的全日制員工，對非關鍵性工作任務，則採取外包或僱傭臨時工，以便最大限度降低固定成本，增強企業對市場的適應性。今後，隨著高新科技的發展以及人們擇業觀念和工作性質的變化，企業與員工簽訂的「臨時性」聘任合約數量將繼續增加。管理人員應根據企業和員工需要，與員工簽訂適當的聘任合約，既增強企業的市場適應性，提高企業的經濟收益，又更好地滿足員工的個人需要。

2.員工招聘工作

員工招聘工作是人力資源管理中的一個重要環節，企業的招聘制度在很大程度上會決定員工適應工作環境的程度。在傳統的招聘過程中，企業往往單方面評估應聘人員是否符合某類職務的要求，從另一方面考慮，我們認為，如果應聘人員能獲得客觀、詳細的資訊，瞭解他們應聘的職務，他們就更可能對自己選擇的職位感到滿意，更願意長期安心工作。隨著人才市場求職途徑的多元化，應聘者將有更多的選擇機會。企業在員工招聘過程中，應既考慮企業發展需要又考慮應聘人員個人潛力的發展，採取適當的招聘方法和招聘程序，這樣才能使應聘人員在企業招聘工作中發揮更積極主動的作用，以最大限度地提高員工與崗位的適配程度。

3.職業發展道路

企業組織結構扁平化，網路企業的迅速發展，員工對企業的心理依附感削弱，對傳統的、企業統一規定的職業發展道路模式提出了挑戰。企業必須充分瞭解員工需求和職業發展意願，授予員工管理自己職業發展道路的權利，並指導員工制定個人發展策略計劃，為不同的員工設計不同的職業發展道路，留住優秀的人才。

4.工作設計

近年來，不少企業管理人員改變傳統的工作設計概念，在工作設計過程中更多

地考慮員工參與的成分，給予員工更大的自主權、更大的控制權。隨著企業組織中臨時性智力型項目小組不斷增加，更多企業會根據員工的能力設計工作任務，滿足員工的需要，採取工作擴大化，工作豐富化，工作再構造，工作改組，自我管理工作小組等措施，透過合理的工作設計提高工作效率，改進員工的工作生活質量，提高員工滿意度。

5.領導藝術

在企業管理實踐中，許多管理人員都知道：不同的員工有不同的心理特點和行為方式，不同的員工對某種領導方式也會有不同的反應。近年來，隨著企業集團的發展，不少企業的員工結構更加多樣化。同時，資訊技術的發展也對企業管理人員的領導能力提出了新的挑戰，員工自我管理小組和職務雕塑藝術的日益推廣也要求管理人員採用多樣化的領導方式。管理人員不僅需考慮員工的文化和心理差別，而且需考慮組織的設計與高新科技對員工工作環境的影響，以便根據不同的員工小組和不同的工作環境，採用不同的領導方式。

6.兼顧員工的工作和生活

資訊技術的普及和推廣會對人們的工作和生活產生極大的影響。近年來，不少大型企業和高科技企業採取彈性工作時間、職務分擔、遠程工作、提供生活服務等一系列措施，兼顧員工工作和生活方面的需要。企業兼顧員工的工作和生活，可增強員工的工作滿意感和敬業精神。

7.福利計劃

不少企業的管理人員意識到，不同的員工喜歡不同的報酬，對醫療保健、人壽保險、休假時間也有不同的要求，因此，他們制定靈活的員工福利制度，提供多種福利計劃，供員工選擇。靈活的福利制度往往既能增強員工的工作滿意感，又能降低企業的成本費用。因為不同員工對各種福利計劃具有不同偏好，企業應根據員工的需求，在福利待遇方面為員工提供更多的選擇。

8.薪酬制度

在知識經濟時代裡，企業將採取更靈活的薪酬制度。目前，不少企業已根據員工在工作中使用知識的廣度、深度和類型，而不是根據員工目前所在的職位來確定工資。這類計酬計劃鼓勵員工學習新知識、新技能，促使員工確定自己的職業發展方向。隨著企業越來越重視員工的知識和技能，越來越多企業會根據優秀員工的特殊需要和能力，為他們提供特殊的工作環境、高於行業標準的工資、特殊的崗位津貼、購股選擇權等。企業會更多地與員工商定訂製化工薪和獎勵方案，以便吸引、留住優秀的員工。

（四）個性化人力資源措施與其他管理措施之間的關係

企業採用個性化人力資源管理策略之後，部分員工可能會提出過高的要求，部分員工可能會認為管理人員不公平。如何在企業管理、決策和實施過程中爭取員工積極或自覺的配合，是企業管理人員面臨的一個重大挑戰。

管理人員與員工之間的高度信任感是企業實施個性化人力資源管理策略的必要條件。一方面，管理人員贏得員工的信任感，才能更好地瞭解員工的需要、能力和自我目標，真正為員工提供個性化的內部服務。另一方面，管理人員充分信任員工，才會採取有效的個性化的人力資源管理措施，授予員工必要的決策權力。

個性化人力資源管理對企業管理人員做好知識經濟時代企業人力資源管理工作提出了新的挑戰。員工往往既重視決策的結果，又重視決策的過程。與決策結果相比，員工往往認為公平的決策過程更重要。管理人員必須改變監控式管理方式，提高領導能力，建立並完善個性化人力資源管理制度；一方面透過程序、交往公正性，減輕部分員工對結果不公平的看法，爭取員工的支持和配合。另一方面根據員工的特點和需要，與員工共同設計工作職務、業績和能力考核指標、獎勵制度。管理人員應尊重員工的智力和情感，深入、仔細地做好員工業績諮詢工作，透過個別指導，幫助員工選擇職業發展方向，確定職業發展措施，在實現企業發展目標的同時，也為員工實現自己的職業發展目標創造良好的條件。

採用個性化人力資源管理策略，企業必須加強企業文化建設工作，在廣大員工中形成共同的價值觀念、共同的信念和共同的行為準則。企業應加強企業文化建設和內部營銷工作，做到既統一廣大員工共同的奮鬥目標，又充分調動每位員工的工作積極性。

（五）個性化與標準化人力資源管理措施的適用範圍

中國企業會越來越普遍地採用個性化人力資源管理措施，適應不同員工的不同需要。顯然，採用個性化人力資源管理策略之後，企業的人力資源開發與管理工作會變得相當複雜。但採用這類策略的企業更能在激烈的人才競爭中吸引、激勵並留住最優秀的人才。我們相信：在知識經濟時代裡，越來越多企業會採用這類策略。然而，我們也必須指出：並非所有企業都應對所有員工採用這類人力資源管理策略。標準化人力資源管理策略有助於企業統一員工的行為準則，實現企業某一重要的目標，降低企業的管理成本。採用個性化人力資源管理措施，將增加企業管理的難度，增加管理成本。企業都可在一定程度上應用個性化人力資源管理思想方法，改進人力資源管理工作，管理人員應根據勞動力市場供求情況、員工類別與員工多樣化程度、產品市場環境等因素，決定人力資源管理工作個性化或標準化程度。

四、旅遊企業人力資源管理的發展階段

與其他企業相似，旅遊企業也經歷了從傳統的人事管理到現代人力資源管理的轉變，大致可以分為以下三個發展階段：

（一）經驗式人員管理時期

19世紀末、20世紀初，旅遊業剛剛興起，大多數旅館、旅行社還處於家庭作坊式的經營管理階段。在這個時期，旅遊企業的人力資源管理還不能稱為真正的科學管理工作，主要從事人員管理工作，具有以下特點：企業內部的分工更加明確，櫃臺服務部門與後臺職能部門逐漸分開；在人員招聘過程中，注重應聘人員是否具有實踐操作能力；旅遊企業開始注重向員工灌輸服務質量的重要性，但主要還是注重對員工服務禮儀和基本服務技能的培訓；旅遊企業管理人員主要憑個人經驗和判斷

進行管理，服務人員主要憑個人經驗和技能為客人服務，並沒有形成一套完整而科學的工作規程和服務標準；強調勞資雙方的合作，但員工仍被視為服務工具，使旅遊企業人員管理工作缺少了人的感情因素。

（二）商業化人事管理時期

從1920年代到60年代，隨著旅遊業和管理科學的發展，西方旅遊企業開始引入科學的管理方法。1948年，美國普渡大學（Purdue University）和芝加哥一家大飯店聯合對客房清掃工作進行系統的「時間與動作研究」，開創了旅遊企業科學管理的序幕。此後，美國的斯塔特勒對飯店管理進行了更系統的科學管理研究。他設計了一套管理體制，對飯店的接待程序、工作環境設計、員工的組織和工作路線安排、設備工具的操作方法、用品的功能與擺放等進行了認真研究，大力推行效率原則。在管理人員和服務人員的培養方面，他開始擺脫了師傅帶徒弟的管理方式，創立了美國康乃爾大學旅遊管理學院，以培養旅遊企業管理人才，發展旅遊企業管理的理論和實踐，從而使旅遊企業人力資源管理作為一門獨立的學科登上了高等院校的講臺。

隨著管理科學的發展，社會學、心理學、市場學、行為科學、領導科學、系統理論、權變理論等被廣泛用來解決旅遊企業人事管理中的許多問題。例如，飯店客房整理工作中，大量運用了泰勒的時間與動作研究理論；在組織架構方面，廣泛運用了亨利‧法約爾的五大管理職能（計劃、組織、指揮、協調和控制職能）和14條組織原則以及「法約爾跳板」等組織理論；在旅遊企業員工激勵工作中，運用了霍桑試驗的人際關係方法、赫茨柏格的雙因素理論、馬斯洛的需求層次理論等；在預測營業量、招聘人數、招聘廣告費等方面運用了運籌學方法等。

隨著學院教育和管理實踐的發展，人事管理獨立出來，成為旅遊企業管理學的一個重要分支，大量科學理論被廣泛運用於旅遊企業人事管理工作之中，為下一階段旅遊企業人力資源管理學科的發展奠定了理論基礎和實踐經驗。

（三）科學的人力資源管理時期

1970年代以來，隨著旅遊消費者需求的愈加多樣化，旅遊市場競爭的愈演愈烈，西方旅遊企業出現許多大型的企業集團，例如飯店管理集團、交通運輸巨頭等。這使得旅遊企業人力資源管理工作更加複雜，內部分工更細，組織更嚴密。同時，隨著管理科學的不斷發展，知識經濟時代的興起，旅遊企業人力資源管理工作中引入了更多先進的科學管理理念。西方旅遊企業管理者和管理學術界都越來越重視人的價值。在這個時期，旅遊企業人力資源管理繼承和發展了商業化人事管理時期的理論和實踐，成為一門更加成熟和科學的學科。

現代旅遊企業的人力資源管理比以往任何時期都更注重管理科學的運用，更加重視員工的作用。無論是人力資源的開發還是人力資源的配置和利用，無論是企業服務工作還是旅遊企業管理和市場營銷，都更加重視員工的價值。旅遊企業的人力資源管理工作正在從傳統的人事管理向科學的人力資源管理轉變。

第三節 人力資源管理策略

美國學者崔席和南森（Tracey ＆ Nathan，2002）在分析旅館行業人力資源管理現狀時指出，儘管許多飯店已經認識到人力資源管理的重要性，但是在這些飯店裡，人力資源管理職能與其他業務職能仍然不能很好地配合與協調。他們認為，造成這個現象的原因除了人力資源部不能有效地執行各項職能以外，更重要的是企業高層決策者僅僅把人力資源管理看做保障企業策略順利實施的要素，卻沒有在制定企業策略時就考慮人力資源的作用，沒有進行人力資源策略規劃。

當前，旅遊企業競爭的加劇對企業人力資源管理工作提出了更多的挑戰。企業人力資源管理者需要站在企業發展策略的高度，主動分析、診斷人力資源現狀，為企業決策者準確、及時地提供各種有價值的資訊，透過各種具體的人力資源行動計劃，支持企業策略目標的制定與執行。在這種情況下，人力資源管理策略應運而生。

一、人力資源策略的定義與作用

根據美國學者舒勒和沃克（Schuler & Walker，1990）的定義，人力資源策略是一種程序和活動的集合，它透過人力資源部門和直線管理部門的共同努力來實現企業的策略目標，並以此來提高企業目前和未來的績效，並維持企業的競爭優勢。

1990年代以來，世界上許多著名跨國公司發現，企業策略、人力資源管理實踐和企業業績之間存在一定程度的關聯。不少學者的研究成果也表明，企業高層管理人員應為實現企業策略目標而選擇恰當的人力資源管理模式。只有當人力資源策略與企業策略相適應時，才能充分發揮人力資源在企業發展策略中的獨特作用，進而實現企業的發展目標，提高企業的績效，為企業獲取長期的競爭優勢。

人力資源管理部門在以下三個方面對高層管理者制定和執行企業策略提供幫助：①提供有關企業外部機遇和所受威脅的判斷和預測；②提供關於企業內部優勢和劣勢的決策資訊；③幫助進行企業策略計劃的實施。

二、人力資源策略的制定流程

（一）環境分析

制定人力資源策略的第一步是仔細分析企業外部與內部環境。外部環境分析就是對企業的運營環境、市場機會與威脅的分析，包括：行業與競爭對手分析，即行業情況、產品生命週期、本企業在行業中所處的地位及市場占有率、主要競爭對手的優劣勢及人力資源情況等；勞動力分析，包括勞動力供需狀況及趨勢、就業及失業情況、勞動力的整體素質等；社會文化與法規分析，包括政治環境、風俗文化、國家法律法規、突發事件等。外部環境是影響企業經營運作的重要因素。

內部分析主要識別企業自身的優勢和劣勢，包括：企業可能獲得的資源的數量與質量分析，例如企業內部人力資源供需狀況、結構層次與發展趨勢分析，資本、資訊技術等與人力資源管理與開發有關的資源狀況的分析等；企業策略與企業文化的分析；員工期望的分析等。

外部分析與內部分析結合起來構成SWOT分析（優勢與劣勢，機會與威脅）。

透過SWOT分析，企業可以將問題按輕重緩急分類，明確哪些是目前人力資源管理工作中急需解決的問題，哪些是稍後應解決的問題，哪些屬於策略目標上的障礙，哪些屬於戰術問題。

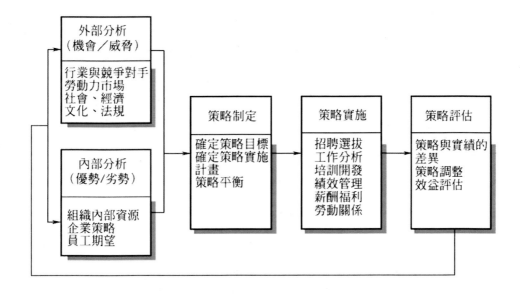

圖1-1 人力資源策略管理模型

（二）策略制定

企業對組織內外影響人力資源的各個要素綜合分析之後，開始確定人力資源策略方向，具體步驟如下：

（1）確定人力資源開發與管理的策略目標。人力資源策略目標指對未來組織內人力資源的數量與質量、人力資源政策、員工士氣、企業文化、開發管理成本提出的奮鬥目標與要求。人力資源策略目標的制定有兩種方法：①目標分解法。目標分解法，指根據組織發展策略提出人力資源策略的總體目標，然後將此目標層層分解到人力資源部以及其他職能部門，定出各部門與個人的目標與任務。這種方法的優點是全局性、系統性強，對未來的預測性較好，缺點是策略與實際容易脫節，容易忽視員工的期望。②目標彙總法。目標彙總法，該方法與目標分解法的過程恰好

相反，是從基層到部門、再到高層的目標總結方法。這種方法的可操作性強，充分考慮員工的期望，但通常帶有較多主觀性，缺少對總體的把握以及對未來的預測。鑒於這兩種方法的優缺點，不少企業綜合使用這兩種方法，確定人力資源開發與管理的目標。

（2）根據人力資源策略目標制定具體的策略實施計劃，對實施計劃進行分工並從人力資源策略實施條件的角度出發，對政策、資源、組織、時間、技術等方面提出必要的保障要求。

（3）協調平衡人力資源策略與企業總體策略及其他部門策略之間的關係，將組織內的資源進行合理配置。部門策略與總體策略，以及部門策略之間往往隱藏著一些矛盾，企業管理人員需要對這些策略進行綜合平衡。

（三）策略實施

人力資源策略實施就是落實所制定的人力資源策略計劃，它是透過日常的人力資源開發與管理工作表現出來的。根據美國學者諾伊（Noe，1999）的觀點，人力資源策略實施的成效取決於以下五個重要的因素：工作任務設計；人員甄選、培訓與開發；報酬系統；組織結構；資訊及資訊系統的類型。企業的人力資源部對前面三個因素負有主要責任，同時還會間接影響到組織結構與資訊溝通這兩個因素。在策略實施過程中，人力資源管理者的職能就是確保企業獲得實現策略規劃所需要的一定數量、技能的員工，透過各項人力資源管理職能活動建立控制系統，確保員工的行為方式有利於推動人力資源策略目標的實現。

（四）策略評估

人力資源策略評估是在策略實施以後，對人力資源管理職能的有效性進行評估，即找出策略實施中的不足之處，及時修正調整，同時對人力資源策略的效益進行分析，對包括勞動生產率、人均占用成本、員工滿意度、員工流失率以及顧客滿意度等指標進行分析。內外環境的不斷變化、資訊不對稱以及人力資源策略制定者水準的限制等，必然會造成策略規劃與現實的差距，因此人力資源策略的評估與回

饋必不可少。

　　總之，人力資源策略的制定與實施並非一勞永逸，需要不斷地調整與修訂，是一個制定、調整、再制定、再調整的持續循環過程。

　　三、人力資源策略與企業策略的匹配

　　企業策略是企業確定長遠發展目標和任務，以及為實現這些目標任務而制定的行為路線、方針政策與方法。企業策略可以分為兩個層次：公司層策略和事業層策略。人力資源策略屬於事業層策略。人力資源管理要在企業策略管理中發揮更大的作用，就必須建立在企業管理層共同確定的、符合企業相關群體利益，並得到全體員工認同的企業發展策略目標基礎之上。中國內外不少學者的實證研究結果也表明，人力資源策略與企業策略相配合，可以幫助企業增加拓展市場的機會，提升企業內部的組織優勢，幫助企業實現其策略目標。

　　（一）企業的基本策略類型

　　中國內外學者從企業發展階段、企業文化、市場定位等多個角度，對企業策略的類型進行了大量的研究。迄今為止，管理學術界對企業策略的分類仍然有不少的爭論。學術界比較認同的一種分類方法是美國著名的策略管理專家麥可‧波特提出的企業基本策略。波特在1980年出版的《競爭策略》一書中，根據產品差別化、市場細分化、特殊競爭力等因素的影響，提出以下三種基本競爭策略：

　　1.成本領先策略

　　這種策略的主導思想是以低成本取得行業中的領先地位。企業透過在內部加強成本控制，在研究開發、生產、銷售、服務和廣告等領域把成本降到最低限度，成為行業中的成本領先者。這種策略尤其適合於成熟的市場和技術穩定的產業。

　　2.差別化策略

這種策略指企業提供與眾不同的產品和服務，滿足顧客特殊的需求，使企業依靠產品和服務的特色立足於市場，具有獨特性，從而形成自身競爭優勢的策略。

3.集中化策略

這類策略是企業主攻某個特殊的細分市場或某一種特殊的產品，為特定的地區或特定的購買者集團提供特殊的產品和服務。

（二）與企業基本策略相配合的人力資源策略

1990年代初，美國康乃爾大學研究中心的研究發現，與麥可‧波特提出的企業基本競爭策略對應的三種人力資源策略分別是（見表1-3）：

1.吸引策略

在企業運用成本領先策略時，適宜採取科學管理模式（以泰羅制為代表）的吸引策略。這種人力資源策略的特點是中央集權、高度分工、嚴格控制，依靠物質獎勵調動員工的積極性。這種策略主要是透過豐厚的薪酬制度去吸引和培養人才，例如透過利潤分享計劃、獎勵政策、績效獎酬、附加福利等薪酬制度的設計，吸引技能高度專業化的員工，並嚴格控制員工數量，以減少不必要的支出。

表1-3 人力資源策略與企業策略的匹配

企業策略類型	成本領先策略	差異化策略	集中策略
⬆	⬆	⬆	⬆
人力資源策略類型	吸引策略	投資策略	參與策略
管理目標與控制 • 效率／創新 • 控制程度	強調效率 控制性強	強調創新 彈性化	效率與創新並重 兩者結合
工作分析與規劃 • 工作分析 • 工作規劃	明確的工作說明書 詳盡的工作規則	工作類別廣泛 鬆散的工作計畫	兩者結合 兩者結合
招聘 • 員工來源 • 晉升階梯 • 選拔決策 • 選拔標準	外部勞動力為主 狹窄、不易轉換 人力資源部主導 強調技能	內部勞動力為主 廣泛、靈活 部門主管主導 強調申請人與組織文化的契合	兩者兼有 狹窄、不易轉換 兩者結合 兩者結合
績效評價 • 行為／結果導向 • 個人／團隊導向 • 評估程序 • 評估的用途 • 評估範圍 • 評估者	結果導向 個人導向 一致性的評估程序 作為獎懲員工的工具 評估範圍狹窄 以員工的主管為主	行為與結果導向 團隊導向 特製的評估程序 員工發展的工具 多重目的的評估 主管、同事、客戶多對象的評估	結果導向 兩者結合 兩者結合 兩者結合 兩者結合 兩者結合
培訓 • 培訓內容 • 個人／團隊培訓 • 在職／外部培訓	崗位知識和技巧 重視個人培訓 重視在職培訓	廣泛、跨職能知識 團隊培訓 重視外部培訓	適中的知識與技巧 兩者結合 兩者結合
薪酬 • 結果公平原則 • 基本薪酬與保障 • 固定／變動薪酬 • 薪酬計算依據 • 集權／分權	強調對外公平 低 固定薪酬 職位為基礎 集權的薪酬決策	強調對內公平 高 變動薪酬 能力或績效為基礎 分權的薪酬決策	強調對內公平 中 兩者結合 兩者結合 兩者結合

資料來源：丁敏.人力資源策略與企業策略企業文化的匹配初探.經濟問題探索，

2006（3）：129-133

2.投資策略

當企業運用差異化策略時，適宜採取投資式的人力資源管理策略。它的特點是：重視人才儲備和人力資本投資；重視與員工建立長期工作關係；重視發揮管理人員和技術人員的作用。這種策略主要是透過聘用數量較多的員工，形成一個備用人才庫，以提高企業的靈活性，並儲備多種專業技能人才。為了培育良好的勞動關係，該策略注重員工的培訓和開發。為了與員工建立長期的工作關係，企業視員工為投資對象，使員工感到有較高的工作保障。

3.參與策略

在企業運用集中化策略時，適宜採取參與式的人力資源管理模式。它的特點是：企業決策權下放，員工參與管理決策；注重增強員工對企業的歸屬感，發揮員工的積極性、主動性和創造性。這種策略要求管理人員在工作中為員工提供必要的諮詢與幫助，授予員工工作自主權，使員工有較大的決策參與機會和權利。

近20年來，中國內外企業管理學術界對人力資源管理策略與企業策略的匹配問題進行了大量研究。但多數學者關注的對像是生產製造型企業，只有少數學者對專業服務性企業（例如律師事務所）的人力資源策略與企業策略的匹配問題進行了研究。但他們幾乎從未對旅遊企業的人力資源策略問題進行深入的調查與研究。中國學者吳東曉（2003）建議飯店可以對不同員工實施不同的人力資源策略模式，對於經理層、專業型人才、複合型人才、業務骨幹，飯店可以實施投資型人力資源策略；對於一線員工、計件工、臨時工，飯店可以實施參與型人力資源策略。總之，今後學術界對旅遊企業的企業策略與人力資源策略匹配問題仍需進行深入的研究。

第四節 中國旅遊企業的人力資源管理現狀

現代旅遊業的發展起源於第二次世界大戰之後，並一直保持著高速度發展的趨

勢。尤其是進入1990年代以後，全世界每年接待的國際旅遊者人數和國際旅遊收入的增長速度均超過10%，成為當今後工業化社會發展最快的產業之一。旅遊業作為經濟建設的重要產業越來越受到世界各國和地區政府的高度重視。許多國家特別是發展中國家已把旅遊業當作實現當地經濟增長的重點產業來扶持。

一般認為，旅遊業就是以旅遊資源為憑藉，以旅遊設施為基礎，透過提供旅遊服務滿足旅遊消費者各種需要的綜合性行業。旅遊資源、旅遊設施和旅遊服務是旅遊業經營管理的三大要素，旅遊飯店、旅遊交通和旅行社構成旅遊業的三大支柱。

按照產業結構分類，旅遊業屬於第三產業，或稱服務行業，其特點是以勞務的提供取得收入。當前，旅遊企業管理人員已經越來越意識到人力資源管理工作的重要性。美國羅森布魯斯旅遊管理公司總裁羅森布魯斯曾向「顧客就是上帝」的傳統觀念提出挑戰，他認為「員工第一，顧客第二」（Employee first，customers second）才是企業成功之道。他認為，企業只有把員工放在第一位，才能在企業內樹立顧客至上的意識，才能激發員工為顧客提供優質服務。可見，旅遊企業人力資源管理，不僅是高質量完成服務過程、實現組織目標的必要保證，也是企業實施服務競爭策略的基礎。

一、中國旅遊業人力資源管理與開發的現狀與問題

近年來，中國旅遊業迅猛發展，旅遊從業人數也不斷增加。中國加入WTO、申奧的成功和中國強勁的經濟發展勢頭，為中國旅遊業帶來新的機遇和挑戰。世界旅遊及觀光理事會（World Travel & Tourism Council）曾預測，2006 年中國旅遊業將增長23%，總值將達到3010億美元，使中國超過德國、法國及西班牙，成為位於美國及日本之後的全球第三大旅遊國。2006年中國的旅遊和餐飲等觀光業的從業人數預計將達1738萬，占所有行業從業人數的2.3%。

表1-4 中國旅遊業從業人員人數與勞動效率

指標 年份	旅遊業從業人員（單位：人）			全員勞動生產 率（萬元／人）	人均占用固定資產 原值（萬元／人）
	星級飯店	旅行社	其他		
2004	1446 104	246 219	756 428	8.57	22.32
2003	1350 581	249 802	823 312	5.71	18.81
2002	1216 076	229 147	744 284	6.24	18.43

資料來源：2003—2005年度的《中國旅遊統計年鑑》，旅遊業從業人員中未對社會飯店和個體飯店人數進行統計。

當前，中國旅遊企業基本建立起一套符合中國國情的人力資源管理模式，並且正逐步向規範化、科學化發展。旅遊業的發展對人力資源管理與開發工作提出了許多新的挑戰。改革開放初期，中國旅遊業方興未艾，薪酬待遇較高，吸引了許多優秀人才加入這個行業。當前，與其他行業相比，旅遊業變成薪酬待遇較低的行業，吸引人力資源的優勢減弱。許多旅遊企業面臨「人才難招」的難題。在中國旅遊企業人力資源工作中，主要存在以下幾個方面的問題：

（一）旅遊業人力資源市場需求缺口較大，特別是高級管理人才缺乏

近年來，中國國民生產總值以每年平均8%的速度遞增，人們的生活水準有了極大的提高，旅遊意識增強，出遊人次大幅度提高，加上國家實施「假日經濟」來拉動內需，使旅遊業以更迅猛的勢頭發展。外資飯店集團、旅遊管理集團的大舉進入加劇了中國旅遊人才的爭奪。在這種情況下，人力資源供給遠遠不能滿足旅遊業高速發展的人員需求。而且，隨著旅遊業的發展，人力資源的需求缺口還將進一步擴大，特別是缺乏專業化的高層管理人員。

（二）旅遊業的人力資源結構失衡

旅遊業的發展需要素質高、外語好、專業知識紮實、一專多能的複合型人才。而目前旅遊業從業人員多為學歷較低的年輕員工，缺乏既有實踐經驗又具有較高理論水準的人才。目前旅遊企業最缺乏的人才包括總經理、人力資源管理者、營銷人才、行政總廚、複合型的工程管理人才、度假村管理人才、會展旅遊管理人才等。

國家旅遊局的統計數據表明，中國國內旅行社部門經理的學歷為中專、高中及以下學歷者占51.8%，本科以上學歷者僅占7.2%。全球化、資訊技術等問題對旅遊企業人力資源質量提出了更高的要求，目前中國旅遊企業的人力資源結構無法適應外部環境帶來的挑戰。

（三）旅遊業的人才流動過於頻繁

據統計，北京、上海、廣東等地區飯店的員工流動率在30%左右，有的飯店高達45%。流動的對象主要是飯店中的一線員工，這些員工初來飯店時，大部分沒有上崗工作的經驗，飯店必須投入大量的人、財、物將其培養為熟練員工。但是這部分員工的經濟待遇較低，勞動強度較大，因此他們流動較頻繁。頻繁的流動，使飯店的一部分人力資源投資成本轉化為沉沒成本，減少了飯店的投資收益，並影響了其他員工的積極性，長此以往，就會形成一種惡性循環，不利於整個旅遊飯店業的發展。雖然中國旅遊行業尚未對員工流動的成本進行深入的調查，但是，員工流動過於頻繁已成為困擾許多旅遊企業人力資源管理工作的一個重要問題。

（四）不少旅遊企業仍處於傳統的人事管理階段

在中國，很多中小型旅遊企業或民營旅遊企業是從家庭式管理起步，逐漸發展壯大的。發展至今，不少旅遊企業的人力資源管理方法和管理思想都比較滯後，主要表現在：視人力資源為成本，管理方式多為「被動反應性」，管理的焦點是以事為中心，只注重管好現有人員、用好已有知識，人事部處於執行層，作為非生產效益部門運作。

（五）旅遊企業對人力資源開發的重視程度不夠

人才流動頻繁是旅遊企業普遍存在的問題之一。不少旅遊企業管理人員把人力資源開發看做企業付出的成本，千方百計地節省各類培訓費用。還有不少管理人員認為，即使企業為員工提供良好的培訓機會，也不一定能留住員工，反而成為員工「跳槽」的資本。這類管理人員普遍重視組織發展，輕視個人發展，重視對員工的管理，輕視對員工的開發。在這些旅遊企業中，人力資源開發的手段和方法落後，

沒有為員工進行職業生涯規劃，尤其是作為開發重要手段的培訓，沒有發揮應有的效果。

（六）旅遊企業的激勵、考核、薪酬機制不健全

在飯店、旅遊交通運輸企業、旅遊景區等旅遊企業裡，許多企業通常沒有建立科學、公平的績效考評、職位晉升與薪酬管理機制。不少企業根據企業的總體經濟收益和員工的崗位職責為員工發放工資，但員工的薪酬收入與個人工作績效沒有直接掛鉤，員工的績效考評機制不到位，這是造成許多員工缺乏工作積極性的重要原因。

二、旅遊企業人力資源管理與開發的對策

旅遊企業的人力資源管理與開發工作是一項系統性的工作，需要政府、高等院校以及旅遊企業等諸多群體的共同努力。一方面，旅遊企業的人力資源管理與開發需要政府充分發揮宏觀調控的職能，包括健全旅遊業人才流動市場、改革人事和戶籍管理制度、健全社會保障體系、加大對旅遊業人力資源的投資力度、規範旅遊業的競爭秩序等，進而為旅遊業的發展提供良好的外部環境。另一方面，旅遊企業的人力資源管理與開發還需要高等院校改革教育體制，加強與旅遊企業的配合，為企業輸送一批理論知識與實踐技能兼備的優秀人才。

當然，最重要的是旅遊企業必須練好「內功」，更新管理觀念，完成從傳統的人事管理向科學的人力資源管理的轉變。

（一）樹立以人為本的管理思想

旅遊企業在人力資源管理乃至其他管理工作中必須倡導「以人為本」的管理思想。傳統的人事管理向科學的人力資源管理轉變，最重要一點就是要實現觀念的轉變。現代人力資源管理視員工為企業最寶貴的資源，管理的焦點是以人為中心，注重人才的培養和引進，人力資源部也參與到企業的經營管理決策中，成為生產和效益部門。對旅遊企業員工而言，員工追求的不是一份帶薪的工作，而是有發展前途

的事業。旅遊企業應當根據自身的實際情況，關注員工職業生涯規劃，使員工可以看到自己未來的發展目標，將個人目標與飯店目標相連，讓員工對企業前景充滿信心和希望，並為有遠大志向的優秀人才提供施展才華的廣闊空間，在促進員工自身發展的同時，使企業得到長遠的發展。

（二）重視人力資源的開發

人力資源是一種透過不斷開發而增值的特殊資源。增大旅遊業人力資源的供給量，不僅要依靠政府對人力資源市場的宏觀調控、旅遊院校的人才培養，更重要的是要開發現有員工的潛能。由於旅遊業人力資源的素質偏低，很多從業人員是從其他行業轉換過來的，所以旅遊企業加大對員工的培訓力度是當務之急。根據中國旅遊人力資源開發中心1999年對23個城市33家二星至五星飯店的調查結果，飯店人員流動的五個原因依次是「個人發展」、「學習知識」、「工資福利」、「成就感」、「人際關係」。知識經濟時代，旅遊企業員工的需求日趨多樣化，逐漸向個人發展、自我實現等高層次需求轉移。培訓不僅可以提高員工的工作技能和服務質量，而且可以使員工看到自己在企業的發展前途，增強他們留在這個行業繼續工作的信心和決心。因而，旅遊企業必須健全人才培養機制，優化中高層管理人員隊伍結構，加大對飯店全體員工的在職培訓的投資力度。

（三）完善考核、晉升和薪酬管理機制

旅遊企業必須在企業內部引入合理的內部競爭，推行競爭上崗，完善績效考評、職務晉升和薪酬管理機制，把員工的個人績效與薪酬、職務晉升、企業的發展目標結合起來，建立具有特色的激勵文化，培養員工的自我激勵行為，穩定員工的心態，提高員工對企業的忠誠度。同時，旅遊企業必須根據企業的收益，適當提高員工的薪酬和福利待遇，否則很難招聘、留住優秀的人才。此外，旅遊企業管理人員必須加強與員工的溝通，尊重員工的知識與情感，關心員工的利益，在績效考評、職務晉升和薪酬管理工作中公平地對待員工。

（四）建立並完善旅遊企業職業經理人制度

目前，中國旅遊企業缺乏大批既有實踐經驗又懂理論知識的中高層管理人員。職業經理人制度是國外旅遊企業普遍採用的一種用人機制，旨在透過嚴格的認證和監督管理，規範與提高中高層管理人員素質，促進人力資源整體質量的提高，並為行業的發展儲備相應的高素質人才。而目前中國旅遊行業還沒有形成職業經理人機制，特別是市場認證機制和監督機制上還存在不少問題，需要加快建設步伐，以便及早形成真正的旅遊企業職業經理人隊伍，為企業的發展提供高素質的經營管理人才。

總之，中國旅遊企業的人力資源管理工作正處在轉型階段，面臨著許多的機遇與挑戰。在本書接下來的章節中，將對人力資源的外部管理環境、各項基本職能（人力資源規劃、工作分析、招聘選拔、培訓開發、績效管理、職業生涯規劃、福利管理、員工健康與安全、勞資關係）以及人力資源的發展動態（併購與人力資源管理、人力資源資訊系統）進行詳細的介紹，與各位讀者共同探討旅遊企業人力資源的管理方法。

思考與練習

1.怎樣認識人力資源管理在現代企業管理中的作用與地位？人力資源管理與傳統的人事管理有哪些區別？

2.企業的人力資源管理工作包括哪些基本職能？根據你所瞭解的旅遊企業的特性以及服務的特性思考：與其他行業相比，旅遊企業的人力資源管理工作具有哪些相同和差異的地方？

3.以某旅遊企業為例，分析它的人力資源策略與企業策略的適應情況，並提出改進意見。

4.21世紀中國旅遊企業人力資源管理面臨哪些機遇與挑戰？

第二章 工作分析與工作設計

工作分析與工作設計是旅遊企業人力資源管理活動的一項重要內容，是其他人力資源活動的開始，旅遊企業的員工招聘、薪酬管理、培訓活動等都必須以工作分析和工作設計為基礎。在本章中，學習者應重點把握以下要點：工作分析的含義、重要性及程序；工作分析的各種方法及其優缺點；工作設計的含義、各種工作設計法的內容及優缺點等。

第一節 工作分析概述

一、工作分析的含義

工作分析（job analysis）又稱職務分析，是指對工作性質、內容、職責、權限、程序、方法、執行標準、任職資格等工作相關資訊，進行全面收集、系統研究、科學描述以及規範記錄的過程。其結果是產生工作說明書（job description）和工作規範（job specification）。作為企業內部的一項管理活動，工作分析是企業人力資源開發與管理的基礎內容，是企業進一步建立招聘、培訓、考核及薪酬體系的前提。工作分析是一項技術含量很高的細緻性工作，它的質量和效果決定了人力資源體系的完善和各個功能模塊的實現，任何一個環節做不好，都可能會導致工作說明書和工作規範反映的內容失實或不科學，進而影響整個人力資源系統的運作。

旅遊企業應把工作分析作為一項常規性的人力資源管理工作來抓。不同旅遊企業，或者同一旅遊企業的不同發展階段，工作分析的目的有所不同。比如，飯店和旅行社的工作性質和內容不同，工作分析所要達到的目的就會不一樣；新開業的飯店和老字號飯店，其進行工作分析的目的也會有很大的不同。有些工作分析是為了使現有的工作內容與要求更加明確化或合理化，以便制定切合實際的薪酬制度，調

動員工的積極性；而有些則是為適應變化了的環境，對新工作的職責和工作規範作出規定；也有工作分析是為了應付企業遭遇的某種危機，設法改善工作環境，提高企業的安全性和抗危機的能力。

總的來說，旅遊企業進行工作分析就是為瞭解決七個重要的問題（即6W1H）：①WHO，誰來完成這項工作；②WHAT，這項工作主要是做什麼；③WHEN，這項工作應該被要求在什麼時候完成；④WHERE，這項工作應該被要求在什麼地方完成；⑤WHY，為什麼要完成這項工作；⑥HOW，這項工作應該如何被完成；⑦WHAT QUALIFICATIONS，從事這項工作的人員應該具備哪些資質條件。

二、工作分析術語

工作分析是一項專業性很強的人力資源管理工作，涉及較多的專業術語，且容易混淆，以下列出幾個經常出現的相關術語。

（1）工作要素：指工作活動中無法再細分的最小劃分單位，它可被用於描述單個動作。比如，總機人員拿起電話、服務人員擦桌子、櫃臺服務員打開電腦等。

（2）工作任務：指為達到某一特定的目的而進行的一系列相關的活動或要素。比如，飯店櫃臺服務人員為了幫客人登記入住，需要詢問客人、遞給客人登記表、檢查登記表、輸入資訊、查詢房態資訊、安排入住房間、交付客人房間鑰匙等。工作任務由一些動作、細節、工作要素等更為細微的單元組成，各種任務有大有小，有難有易，所需時間長短不一，所需的技能各不一樣，評價標準也是千差萬別的。把足夠量的任務按一定依據集中起來由一個人承擔，就產生了工作崗位。

（3）工作職責：指特定工作崗位所應承擔的一項或多項相互關聯的工作任務的集合。比如，旅行社計調人員負責旅遊路線的設計，飯店招聘專員負責招聘工作等。

（4）職務：指在組織中處於同等垂直位置，主要職責在數量與重要性上相當的一組工作崗位的集合。比如，企業設多名人力資源專員，有的分管招聘，有的分

管薪酬管理，有的分管培訓等。

（5）職位：根據組織目標為特定主體設定的一組任務及其相應的責任。職位與個人是一一匹配的，職位數量與員工數量相等。特定職位工作者承擔的職責可以是一項或者多項，比如辦公室主任，同時擔負單位人事調配、文書管理、日常行政事務處理三項職責。

（6）職系：指工作性質大體相似，但職責繁簡難易、輕重大小及所需資格條件不同的一系列職位。比如，人力資源助理、人力資源專員、人力資源經理、人力資源總監就是一個職系。

（7）職組：是指若干工作性質相類似的職系組成的集合。比如幼兒園教師、小學教師、中學教師、大學教師就組成了教師這個職組。

（8）職級：工作難易程度、職責輕重、任職資格等都非常相似的職位歸為同一職級。

三、工作分析的意義

如前所述，工作分析是企業人力資源管理的基礎內容，是企業進行人力資源規劃、人員招聘、培訓、績效管理，以及員工職業生涯規劃等活動的前提。

（一）工作分析有利於企業的人力資源規劃

旅遊企業人力資源規劃者在動態的環境中分析企業對人力資源的需求，需要獲得廣泛的資訊。有效的工作分析能為組織的變革、工作的增減、工作流程的重組以及人員的設置提供詳細的資料，根據這些資料，組織能夠合理設置工作職務和安排人員，統一平衡供求關係，提高人力資源規劃的質量。

（二）工作分析有利於企業的人員聘用

旅遊企業在進行員工選拔和聘用的過程中，需根據工作分析來瞭解某個職位所需的知識、技能、生理、心理及品格要求，從而為企業尋找和發現合適的人選，並將適當的人才安排到適當的崗位上。企業可根據工作分析中得到的職能範圍內所需專業技能，製作筆試、面試的測驗試題，以測出應聘者的實力是否符合該職位的要求。

（三）工作分析有利於員工培訓

培訓的基本目的是幫助員工獲得工作必備的專業知識和技能，具備上崗任職資格，提高員工勝任本崗本職工作的能力。透過工作分析，旅遊企業可以明確從事某項工作所需的知識、技能與素質，從而分析培訓需求，確定培訓內容，制定培訓方案，並有區別地、有針對性地加以培訓，以達到培訓目的。

（四）工作分析有利於績效評估

績效評估是將員工的實際績效與組織的期望進行比較。工作分析是績效評估的前提，可以為績效考核內容、項目和指標體系的確定提供客觀依據，旅遊企業人力資源部門可以據此對員工的德、能、勤、績等方面進行綜合評價，來判斷他們是否稱職，並以此作為任免、獎懲、報酬、培訓的依據，促進人適其位。

（五）工作分析有利於薪酬規劃

工作分析有利於明確各項工作的責任、技術要求、專業程度、勞動條件、工作強度以及在組織中的相對重要性，確認各項工作在組織中的相對價值，從而設計一個公平合理的薪酬方案，造成激勵員工的作用。

（六）工作分析有利於員工職業生涯規劃

在既定的工作架構及內容下，工作分析有利於明確組織中各項工作之間的關係及發展方向。企業可結合員工個人能力與興趣，提供訓練發展之機會，並作為員工職業生涯規劃的重要參考資料，從而幫助員工從一個職業階段發展到另一個職業階

段。

除此之外，工作分析還有許多其他的效用，如有助於改善勞資關係，避免因工作內容定義不清晰而產生的抱怨及爭議；有助於預見可能發生的危險，避免或減少職業病或工作安全事故的發生，為員工的健康和安全提供保障等。

四、工作分析的結果

通常工作分析會產出兩種資訊：工作說明書與工作規範。

（一）工作說明書（Job Description）

工作說明書是工作分析後的書面摘要，主要描繪某項特定工作的任務、權限、責任、工作情況與活動等。典型的工作說明書內容常包括工作基本資料（名稱、類別、部門、日期）、工作摘要（目標、角色）、工作職責（每日職責、定期職責、不定期職責）、工作環境（物理環境、社會環境）等，有些工作說明書會把工作規範的內容一併納入。

（二）工作規範（Job Specification）

工作規範是工作分析的另一項成果，主要描述工作行為中被認為非常重要之個人特質，針對「什麼樣的人適合此工作」而寫，包括員工在執行工作上所必須具備的知識、技術、能力和其他特徵等，是人員甄選的基礎。工作規範有時與工作說明書並不分開。

簡而言之，工作說明書是在描述工作，以「工作」為主角（如表2-1所示）；而工作規範則是在描述工作所需之人員資格，以擔任某工作的「員工」為主角。目前企業在編制工作說明書與工作規範時多把兩者合併，把工作規範列入工作說明書中職位擔任人員所需資格條件這一項（如表2-2所示）。

表2-1 工作說明書範例：某旅行社營業處門市部店長工作說明書

職位名稱：銷售管理部營業處店長	所屬部門：行銷中心
直接領導：銷售管理部經理	直接下屬：營業處店員
職位編號：0012	工資代碼：00442
職位定員：1人	編寫日期：2006年5月10日
編寫者：張三	認可者：王五
工作目的	負責本中心店全面工作，完成公司下達各項任務，為提升品牌價值，做好本公司窗口工作
工作職責	業務職責： 1、協助開拓旅遊市場，要提供各主要競爭對手的路線、行程、價格給各分公司，便於其進行市場分析，提高市場占有率。 2、協助負責銷售本社所有產品，做好門市接客、包團、訂房訂車等工作，並代辦其他業務。 管理職責： 1、負責中心內部管理工作，要求店員熟悉職位技能，做到所有客源必須交回本公司。 2、執行行銷中心統一規定，要求店員必須著工裝工作，按時上班、下班。

續表

工作聯繫	內部聯繫	部門	內容	頻率
		xx集團公司	業務往來	經常
		國內遊公司	業務往來	經常
		出境遊公司	業務往來	經常
		管理公司	業務往來	經常
		商旅公司等各公司	業務往來	經常
	外部聯繫	部門	內容	頻率
		其他營業店	業務往來	較少

工作權限	方面	內 容 及 權 限		
	人事	店內職員任免、考核以及調動的建議權		
	財務	規定範圍內的財務審批權		
	物資	電腦、影印機		
	資訊	公司及本部部分可查詢文件		

工作績效標準	關鍵績效指標	測量標準	權重
	重要任務完成情況與品質		
	職位勝任能力		
	部門內、外合作滿意度		

工作要求	學歷：高中以上
	知識要求：熟悉電腦操作，熟悉相關的法律法規，具有一定的文字寫作、語言表達能力
	能力要求：具有一定的管理能力、組織協調能力、社會活動能力及決策能力、專業知識、執行能力
	工作經驗：有五年以上相關經驗
	體質要求：身體健康，能勝任長期工作

工作條件	時間特徵：需經常加班
	環境特徵：辦公室爲主要辦公場所，偶爾出差
	勞動強度：腦力勞動、體力勞動都較重

辦公設備	電腦、影印機、電話、傳眞機、網路、通訊設備等

上級審核意見	

表2-2 工作説明書範例：某旅行社省內部業務員工作説明書

職位名稱：省內部業務員	所屬部門：省內部
直接領導：部門經理	直接下屬：
職位編號：G0033	工資代碼：003366
職位定員：5人	編寫日期：2006年8月1日
編寫者：張三	認可者：王五

工作目的	負責省內汽車團的團隊、散客及自助遊的組團業務，開拓新的旅遊資源
工 作 職 責	業務職責： 一、負責制訂團隊計畫、旅遊線路及報價 1、負責制訂團隊計畫、線路及報價。 2、負責控制團隊的毛利以及業務人員讓利情況。 3、負責答覆客戶要求的線路及報價。 4、負責制訂收客計畫（包括出團日期、具體行程、價格等）。 5、負責蒐集市場訊息，及時調整計畫、線路、價格。 二、負責安排遊客在本地及以外的行程、各地接社聯繫及落實團隊各站接待事項 1、負責追蹤團隊運行情況，蒐集陪同、顧客接團社的回饋意見。 2、落實團隊全程陪同，並負責向全陪交代團隊事宜。 3、負責參與顧客投訴處理。 三、負責團隊出發前、行程中結束後一切團隊事宜 1、負責將團隊名單、資料交由專人統一購買旅遊保險。 2、負責讓訂票、訂車、接送人員保持聯繫。 3、負責整理團隊人員名單、資料，通知顧客出團時間及注意事項，與接團社聯繫，落實確認團隊安排。

工 作 聯 繫	內部 聯繫	部門	內容	頻率
		財務部	內部結算	經常性
		採購中心	獲得最新的旅遊資源，更改廣告版面	經常性
		行銷中心	及時通知其最新的團隊計畫、線路、價格以便收客	經常性
		導遊公司	根據團隊或客人需要安排導遊接待團隊	經常性
	外部 聯繫	單位	內容	
		各地地接社	洽談團隊接待	計劃性
		酒店	洽談團隊住宿	經常性
		餐廳	洽談團隊用餐	經常性
		景點	洽談團隊優惠門票價格	經常性
		火車站	團隊交通票	計劃性
		本公司汽車公司	團隊用車	經常性
		外部汽車公司	團隊用車	經常性

工作權限	方面	內 容 及 權 限		
	人事	無		
	財務	根據團隊的實際支出核定陪同報帳的金額		
	物資	無		
	資訊	無		
工作績效標準	關鍵績效指標		測量標準	權重
	團隊業務完成情況			
	與其他部門的協調與溝通			
	遊客的滿意度			
工作要求	學歷：中學以上			
	知識要求：通曉旅行社、酒店以及交通知識，基本的財務知識，業務操作知識			
	能力要求：實際業務操作能力高，協調能力高，國語、粵語精通，交際能力高			
	工作經驗：1年以上的相關工作經驗			
	體質要求：身體健康，能吃苦耐勞			
工作條件	時間特徵：基本固定，但經常發生超時工作			
	環境特徵：足夠的工作空間，但工作人員不足			
	勞動強度：非常大			
辦公設備	基本的辦公桌椅、辦公文具、電話、電腦、影印機、傳真機、印表機、網路、電腦軟體辦公系統			
上級審核意見				

以上分別是旅行社管理人員和基層員工的工作說明書，這兩例工作說明書的格式比較規範，內容比較詳細，包括了該工作崗位的基本資料、工作目的、工作職責、工作權限、工作績效標準、對從事該崗位工作人員的要求、工作條件等內容。旅遊企業員工的工作以提供服務為主要工作內容，這種服務工作不同於一般工業企業工人的流水線作業，旅遊服務工作具有一定的靈活性，需要發揮員工的主觀能動性，對工作目的、職責、權限、工作聯繫、績效標準等明確描述，有助於旅遊企業對員工工作的有效引導和對員工工作績效的有效控制。

第二節 工作分析方法

工作分析的方法多種多樣，旅遊企業在進行具體的工作分析時，只要根據各種工作不同的性質和特點，結合各種工作分析方法的適用範圍和優缺點，選擇適當的方法進行組合運用，這樣就可以取得事半功倍的效果。一般來說，工作分析的方法主要有訪談法、問卷法、觀察法、工作參與法、工作日誌法、關鍵事件法等。

一、訪談法

訪談法是工作分析人員就某項工作與從事該項工作的員工個人或者小組，或其上級主管，或過去的在崗人員，就工作相關方面進行交流與討論，由對方敘述所做的工作內容以及如何完成，工作分析人員用標準格式進行記錄。這種方法適用於工作分析人員不能實際參與或觀察的工作，尤其是一些腦力工作，比如旅遊路線的開發與設計工作等。

訪談法的優點在於可以免去員工填寫的麻煩而又獲得分析人員所需的資訊，能夠加強員工和管理者之間的溝通，爭取雙方的諒解和信任。這種方法形式靈活，詢問內容較有彈性，可控性強，可以根據回答內容隨時補充和提出反問，這是填表的方法所不能辦到的，而且透過面談還可以發現一些在其他情況下難以瞭解到的內容。此外，採用訪談法收集資訊相對比較簡單而迅速。

訪談法的缺點在於被訪問者出於自身利益的考慮，回答問題時會有保留，或者做出功利性的回答，故意誇大工作的難度或者重要性，導致工作資訊的失真。工作分析人員若訪談技巧不佳或理解不準確，則可能造成資訊的扭曲。當分析內容較複雜時，訪談不僅費時而且還占用員工工作時間。

旅遊企業採用訪談法進行工作分析時，分析人員應注意與主管密切配合，才能找到最合適的訪談對象；盡力與訪談對象建立融洽的氣氛，使他們能夠暢所欲言，無拘束地交談；在訪談之前應對職務情況有大概的瞭解，要確定好需要收集的資料內容並準備完整的問題提綱；分析人員要有較強的語言表達能力和邏輯思維能力，應掌握一定的技巧，要能控制住局面，訪談過程中始終保持中立立場，避免個人觀點影響調查的客觀性；訪談結束後，還要請被訪談對象或者其主管人員對所收集的

資料進行檢查和核對。

二、問卷法

問卷法是讓有關人員以書面形式回答有關職務問題的調查方法，在工作分析中應用最廣泛，通常可以分成職務定向和人員定向兩種。職務定向問卷比較強調工作本身的條件和結果，人員定向問卷則集中於瞭解工作人員的工作行為。問卷的問題通常有結構性問題和開放性問題兩種，結構性問題是指分析人員事先準備好的一系列陳述，代表了分析人員想要瞭解的工作資訊，回答者只需要做出是否的選擇或者是用5級、7級評分法進行評定即可。回答方式較為固定，回答者難以有發揮的餘地。開放性問題則是讓回答者描述工作狀況或者是自由地表達自己的觀點。問卷最好是既包括結構性問題也包括開放性問題。

問卷法的優點在於費用低、速度快，員工可在工餘時間作答，不會影響正常的工作。問卷法比較容易進行，且可以同時在大範圍內對很多員工進行調查。調查比較規範化，通常分析所得的資料可以量化，易於用電腦進行數據處理。

問卷法的缺點在於對問卷設計的要求較高，調查問卷的設計直接關係到問卷調查的成敗，很難設計出一個能夠收集完整資料的問卷。採用問卷法不易喚起被調查對象的興趣，一些員工不願意花時間認真地填寫問卷表，所收集的問卷並不都有效。而且，填寫問卷的方法不像訪談那樣可以面對面地交流資訊，可控性差，不容易瞭解被調查對象的態度和動機等較深層次的資訊。

旅遊企業採用問卷法進行工作分析時，必須把握好問卷的長度，通常人們不喜歡填太長的問卷，應該選擇一些最具代表性的問題，儘量用簡單的語言，不要有太多的專業詞彙；應注意解釋調查的目的，員工希望知道為什麼要填問卷以及會如何處理他們的回答；在正式進行問卷調查前應進行問卷測試以改進問卷，避免因為問卷的不當而影響調查的效果。

三、觀察法

　　觀察法是指工作分析人員對工作活動和行為進行觀察並對結果進行記錄，適用於一些大量標準化、週期短和以體力勞動為主或事務性較強的工作。當員工並不是很瞭解自己完成工作的方式，或者許多工作行為已成習慣而員工卻未意識到工作程序的細節時，採用觀察法對工作人員的工作過程進行觀察，記錄工作行為的各方面特點，瞭解工作中所使用的工具設備等也是比較合適的。分析人員觀察時可以對照著事先預備好的觀察項目表進行或者直接筆錄。

　　觀察法的優點在於能夠收集到比較客觀的第一手資料，並有助於瞭解到員工自己都沒有意識到的細節。

　　觀察法的缺點在於無法觀察到被觀察對象的心理活動或思維過程，難以瞭解其主觀因素，不適用於腦力勞動為主的工作或者是不確定因素較多的工作。觀察法容易干擾工作正常行為或工作者的心智活動。比如有些員工在被觀察時表現欲更強，或者容易緊張，這些都會影響到觀察資料的真實性。而且，採用觀察法工作量大，要耗費大量的時間、人力和物力。

　　旅遊企業採用觀察法進行工作分析時，應注意以下幾點：分析人員對照觀察項目表觀察時，應事先對該工作有所瞭解，這樣制定的觀察項目表才比較實用；觀察的工作應相對穩定，在一段時間內不要有太大的變化；選取的觀察對像要具有代表性，對於同一工作最好能多觀察；分析人員觀察時儘量不要影響觀察對象的正常工作；分析人員可藉助攝像機等工具更好地進行觀察，在觀察前先進行訪談將有利於觀察工作的進行。

四、工作參與法

　　這種方法是由工作分析人員親自參加工作活動，體驗工作的整個過程，從中獲得工作分析的資料。親自去實踐有助於分析人員對某一工作有深刻的瞭解。透過實地考察，可以細緻、深入地體驗、瞭解和分析某種工作的心理因素及工作所需的各種心理品質和行為模型。

　　工作參與法的優點在於可以在短時間內從生理、環境、社會層面充分瞭解工

作，從獲得工作分析資料的質量方面而言，這種方法比前幾種方法效果好。而且，工作參與法可以彌補因訪談對象不善表達而無法獲知或僅透過觀察瞭解不到的內容。

工作參與法的缺點在於適用性有限，只適用於過程比較簡單的工作，對於那些須長期訓練才能學會或者是一些高危險工作則不適用。

旅遊企業採用工作參與法進行工作分析時，應注意分析人員要真正參與到實際工作中才能深刻體會，才能收到較為理想的效果。

五、工作日誌法

工作日誌法又叫工作寫實法，是指企業讓員工用工作日誌的方式記錄每天的工作活動，形成工作雜質資料，然後由工作分析人員進行綜合分析。這種方法要求分析人員事先設計好詳細的工作日誌單，員工根據日誌單的格式對自己所做的工作進行系統的記錄。工作分析的目的不同，需要設計的工作日誌單的格式也不同。工作日誌法適用於比較複雜的、知識含量較高的工作。

工作日誌法的優點在於所收集到的資訊的可靠性比較高，而且可對工作進行充分的瞭解，員工在工作活動後立即記錄可以避免遺漏。採用這種方法可以收集到最詳盡的資料，詳細記錄的工作日誌單經常能夠提示一些用其他方法無法獲得或者觀察不到的細節。

工作日誌法的缺點在於員工可能會誇大或隱藏某些工作行為，這種方法所收集的資訊量大而且瑣碎，使整理工作較為困難，而且經常占有員工較多的工作時間，影響正常工作。

旅遊企業採用工作日誌法進行工作分析時，應注意根據工作特點每隔一個較短的時間就讓員工填寫一次，否則容易遺漏資訊。

六、關鍵事件法

關鍵事件法是要求管理人員、工作人員以及其他熟悉工作職務的人員回憶、報告對他們的工作績效來說比較關鍵的工作特徵和事件，從而獲得工作分析資料。

關鍵事件法的優點在於既能獲得有關職務的靜態資訊，也可以瞭解職務的動態特點，所分析的關鍵事件是可觀察可衡量的，提出的問題更具有可操作性，而且所收集的都是一些典型的實例或者是對工作成敗有重大影響的行為，有助於防範事故、提高效率。

關鍵事件法的缺點在於必須花大量時間收集、整理、分析資料，而且所描述的都是一些關鍵事件，可能會漏掉一些不明顯的工作行為，難以完整地把握整個工作實際，不適用於描述日常工作。

由此可見，旅遊企業在進行工作分析時，可選擇的方法多樣，各種方法都具有其獨特的地方，如何根據企業特點、工作特徵及工作分析目的，合理科學地選擇某一種方法或者某一方法組合，對旅遊企業的工作分析是否成功將產生關鍵性的影響，這同時也對旅遊企業工作分析專員的專業水準提出了考驗。

第三節 工作設計

工作設計是在綜合考慮了員工素質和能力以及本單位的管理方式、勞動條件、工作環境、政策機制等因素後對工作進行的周密的、有目的的計劃與安排。廣義的工作設計既包括對整個工作的設計，又包括對工作的某個具體部分的設計。旅遊企業管理者在分配工作任務、發出工作指令、檢查工作進展時，總是在自覺或不自覺地改變下屬的工作。工作設計是提高勞動生活質量的主要方法之一。透過工作設計可以增加工作的多樣性、完整性、重要性、自主性和回饋性，改善員工的工作狀態，激發員工的內在積極性，從而有效提高員工的工作業績。

一、工作設計與企業策略的匹配

企業的競爭策略，對工作設計和企業內部的組織架構，都會產生較大的影響。

同時，工作設計與企業環境以及企業策略之間的匹配程度，又會影響企業競爭的成敗。例如，如果一家旅行社希望透過低成本策略來進行競爭，提供標準化、同質化的旅遊路線，它就需要最大限度地提高員工工作效率，降低採購成本。為了實現這一目的，旅行社可以將所有的工作分解成一組能由低工資、低技能員工來完成的工作要素。比如預先設計好固定的旅遊路線，其中的吃、住、行、遊、購、娛等要素都是同質且組合形式一致；將這些固定的旅遊路線銷售給不同的旅遊團隊，而員工則只需按照預先設定好的工作流程和工作內容開展工作，不需要進行靈活的變動或創新。

相反，如果一家旅行社希望透過創新策略來進行競爭，提供個性化、差異化的旅遊路線，它就需要最大限度地提高靈活性。這就需要旅行社將工作組合成一種需要由高工資、高技能員工才能完成的，並且範圍較大、內容較為完整的工作塊來實現。靈活性還可以透過賦予每一個工作單位或員工確立他們自己的支持系統的權利以及決策的權利。如聘請高素質的員工，把他們組合成團隊，讓他們根據顧客的具體需要和條件來進行旅遊路線的設計、路線組合要素的採購和團隊接待等，這就需要一種相對靈活的工作設計了。

總之，對旅遊企業工作設計的理解，必須建立在充分認識該企業競爭策略的基礎之上。工作設計必須與企業所處的競爭環境和企業所採取的策略相匹配，這樣才能幫助企業贏得競爭優勢。

二、工作設計的形式

旅遊企業工作設計所要達到的目標是使員工所從事的工作合理化與具體化，設計內容包括工作流程的處理、生產設備的使用、工具的設計以及工作需求的時間性等方面。有效的工作設計需要集中考慮三個方面：其一是工作的組織目的，即旅遊企業設計某項工作所要達到的目的；其二是工作的有效性，即工作方式、工作方法以及工作所需的設備能否較好地實現工作目的；其三是人體工學的考慮，即要考慮人的能力及限制。

通常情況下，工作設計涉及工作的兩個層面，即工作廣度與工作深度，工作廣度指工作者所執行的不同任務的多少，工作深度指工作者能夠自由規劃、組織或處理其工作的程度。從這個角度出發，工作設計有如下幾種形式：

（一）工作專業化

工作專業化指在對工作科學分析的基礎上，將工作分解為若干個簡單的、標準化的、專業的小單元，使員工能夠專注於完成某項工作並達到熟能生巧的效果。

這種工作設計法的核心是體現效率的要求，它的優點在於能夠最大限度地提高員工的工作效率，對員工的技能要求低，不僅可以利用廉價的勞動力，還可以節省培訓費用，減少人工成本。而且，由於工作標準化，有利於企業管理部門對員工生產數量和質量方面進行控制，保證工作任務按質按量按時完成。但工作專業化的結果也導致了員工長期進行相同的簡單工作，容易產生單調感，造成缺勤和辭職。

（二）工作輪換

工作輪換是指在企業的幾種不同職能領域中或在某個單一的職能領域，為員工做出一系列的工作任務安排。它具有以下幾個特徵：首先，工作輪換是企業有計劃進行的人力資源管理實踐；其次，工作輪換強調員工是在同一層面的不同崗位之間進行輪換；再次，工作輪換具體可分為部門或職能領域內部的輪換和跨部門或跨職能領域的輪換；最後，組織實施工作輪換的目的具有多樣性的特點，且工作輪換能帶來多種好處。比如，酒店的員工往往可以在酒店的客務部、客房部、餐飲部等部門進行輪崗，掌握多項技能。旅行社的計調部員工可以與營業部員工進行輪換，這樣計調部員工在面對顧客時可以更好地解釋清楚旅遊路線的特點，而營業部員工由於積累了很多關於顧客需求的資訊，也能夠根據顧客的需要更好地設計旅遊路線。

工作輪換是有效地激勵和開發員工的手段，能給員工個人及企業帶來多項好處。它能夠消除員工由於長時間在同一個崗位工作而帶來的厭煩感，給員工的工作帶來新鮮感，從而調動員工的工作積極性；能夠增強員工的創新能力和適應能力，使員工得到多方面的鍛鍊，培養跨專業解決問題的能力，成為多面手；能使員工更

好地認識自己，發現最適合自己興趣與能力的工作崗位，為員工提供更好地實現自身價值的機會；能夠增進員工對其他部門工作的瞭解，從而提高對本職工作意義的認識，並能夠減少部門之間的隔閡，促進各部門之間的溝通和協作。同時，工作輪換是培養企業管理骨幹和「接班人」的有效方式，多個崗位的實踐經驗能夠提高管理人員對業務工作的全面瞭解能力、對全局性問題的分析判斷能力以及領導能力；工作輪換透過提高員工的滿意度而降低人員流動率，減輕組織晉升的壓力，而且透過工作輪換培養多面手，企業還能獲得人員調配方面更大的靈活性。此外，工作輪換還能夠促進企業內部知識的傳播。

儘管如此，工作輪換也具有很大的侷限性。工作輪換在實施過程中困難重重。並非所有員工都會支持工作輪換，員工的抵制不利於工作輪換的進行；有些部門有本位主義思想，不願意放走骨幹員工；而且，工作輪換將導致大量的人事橫向流動，這將加重人力資源部門的負擔，甚至影響業務部門工作的開展。工作輪換引起的職務工資變動還可能影響職工收入或使工資計算複雜化。工作的銜接、人員的調配等都會增加組織的管理成本。

（三）工作擴大化

工作擴大化是指擴展工作所包括的任務和職責，促進工作的多樣性，以減少員工工作的單調感，增強對員工的心理激勵，然而實踐中新增加的工作任務與員工原先承擔的工作內容往往很相似，工作的難度和複雜程度並不增加，因此工作擴大化事實上只是工作內容在水準方向上的擴展。

工作擴大化的優點在於使員工有更多類似的工作可以做，當員工對某類工作的熟練程度提高時，將導致高效率。而且，增加工作內容後，員工需要掌握更多的知識和技能，這能提高員工的工作興趣。

工作擴大化的侷限性在於新增加的工作任務與原先的很相似，這對員工並沒有太大的挑戰性，甚至有的員工會認為自己的工作只是比以前更繁重而已。

（四）工作豐富化

工作豐富化是指站在人性的立場考慮，在工作中賦予員工更多的責任、自主權和控制權。工作豐富化與工作擴大化的根本區別在於，後者是擴大工作的範圍，而前者不僅擴大了工作的廣度，也擴大了工作的深度。

工作豐富化是以員工為中心的工作設計法，它將企業使命與員工工作滿意程度聯繫起來，它的理論基礎是美國行為科學家赫茨伯格所提出的雙因素理論。該理論認為，那些可以預防或消除職工的不滿，但不能直接造成激勵作用的因素稱為保健因素，主要有組織政策與管理、工作條件、人際關係、工作安定等與工作環境或工作關係有關的因素，而那些使職工感到滿意的因素即激勵因素主要與工作內容或工作成果有關，主要包括成就、賞識、挑戰性的工作以及發展機會等。在雙因素理論的基礎上，工作的豐富化主要應該體現「激勵因素」的作用，包括以下幾個核心內容：

（1）增加員工責任。既要增加員工在服務、產品質量控制方面的責任，又要增加員工保持工作計劃性、連續性及節奏性的責任，允許員工自行完成一項完整的任務，從而提高員工的責任感，降低管理控制程度。比如，酒店可以指定某員工從頭到尾為某位重要顧客提供全程服務，使員工感到自身任務的完整性和重要性，並努力提供最佳服務。

（2）賦予員工工作自主權。給予員工工作自由度，使其有充分表現自己的機會，並把工作業績好壞與自身努力、個人職責聯繫起來，這能使員工增加對工作意義的認識，最終達到良好的工作心理狀態。工作自主權也是人們擇職的一個重點考慮因素。比如，麗嘉酒店規定，任何員工接到客人的諮詢或是投訴都要親自解決，酒店授權員工必要時可以對公司規則靈活變通，事實上，公司雖未明文規定，但每一位員工都可以使用2000美元的預算來解決某項特定的客戶投訴，這就增加了員工的工作自主權。

（3）建立直接回饋機制。建立一個有效的回饋機制，儘量減少回饋的環節和層次，使有關員工工作績效的數據能夠及時地到達員工。回饋可以來自於工作本身、上級主管、同事或者顧客等。透過允許員工如實地獲得和掌握工作回饋資料，

從而瞭解個人工作業績，看到自己的勞動成果以及有待改進的方面，使員工把握進一步努力的方向，並最終形成高層次的工作滿足感。

（4）對員工進行相應的培訓。建立有效的培訓機構和制度，把培訓工作作為一項長期的活動，有針對性地為員工提供學習的機會，使其能夠不斷地進步、充實和提高，適應組織內外環境日新月異的變化，以滿足員工成長和發展的需要。

工作豐富化的優點在於能夠強化對員工的激勵，更好地發揮員工的主觀能動性和實現員工的工作滿意感，從而有助於提高員工工作效率，降低員工離職率和缺勤率，使組織工作更有效地進行。同時，對員工的培訓也是一項必要的人力資源投資，有助於提高員工素質。這種工作設計法鼓勵員工參與對其工作的再設計，員工可以提出建議對工作進行某種改變，並說明這些改變是如何更有利於實現整體目標，如何使工作更令人滿意。

工作豐富化的侷限性在於工資和費用的增加。為使員工掌握更多的知識和技能，企業需要對員工進行相關培訓，培訓費用將會增加。同時，企業擴充工作設施設備也要增加一定的費用，往往企業還需要對工作者支付更高的工資。例如，目前一些酒店推出「員工創新」活動，其核心就是讓每位員工提出各自工作中的問題，再由管理人員和員工共同設計工作，使員工的工作內容更加豐富，以調動員工的工作積極性，減少服務失誤的出現。

（五）工作團隊

1980年代後期，工作設計思想取得了重大的飛躍，人們開始從以個體為中心的工作設計轉到了強調群體成員之間相互合作的工作團隊設計。團隊是一種為了實現某一目標而由相互協作的個體組成的正式群體，二十年前當沃爾沃、豐田等公司將團隊引入他們的生產過程中時，曾轟動一時，而現在團隊概念則非常盛行。管理人員普遍認為，在複雜多變的環境中，當某項工作任務需要多種技能或者多個領域的經驗才能更好地完成時，團隊通常比傳統的部門結構更靈活，反應更迅速，總體效果更好。

目前各企業越來越多地根據團隊方式而不是個人方式進行工作設計，主要有如下幾種原因：

（1）創造團隊精神。規範的團隊能夠在成員之間相互協作的過程中創造出一種積極的團結的氛圍，有利於形成團隊凝聚力並提高員工士氣。

（2）使管理層有時間進行策略思考。以個體為基礎設計的工作往往需要管理者花大量的時間用於監督下屬的工作和解決下屬出現的突發問題，而以自我管理的團隊形式開展工作，則能讓管理者騰出較多的時間來進行策略規劃。

（3）提高決策速度和質量。團隊成員對工作相關問題的瞭解往往比管理者多且較為直接，把決策權下放給團隊能使組織在決策方面具有更大的靈活性，也更為節省時間。而且，團隊是不同經歷和背景的個人組成的群體，風格各異的個人考慮問題的角度不同，可以使得團隊決策更為科學和全面。

（4）具有清晰的目標。高效的團隊對工作任務與目標有清晰的瞭解，成員目標意識強，並懂得如何協作才能更快更好地實現目標，這激勵著他們把個人目標與團隊目標結合起來。

團隊的類型多種多樣，常見的有四種形式：工作團隊、項目團隊、並行團隊以及夥伴團隊。這四種團隊分別適用於四種不同文化類型的組織。

1.工作團隊（Work Team）

工作團隊常見於流程型的組織中。它通常由跨職能的個人組成，團隊成員主要把精力集中在如何完成某項固定的工作任務上，並且通常是全日制地、連續性地從事這些活動。

2.項目團隊（Project Team）

項目團隊常見於時間型的組織中。這種團隊通常是在設計新的系統或者開發新

的產品時被組建的，採用的也是全日制的工作方式，但是這些項目小組只是因為項目的存在才聚集到一起來的，團隊將因項目的結束而解散，團隊成員也將各奔東西，有的進入新的團隊開始新的項目工作，有的進入到其他組織中，還有的則回到原機構中，因此項目團隊具有暫時性的特點。

3.並行團隊（Parallel Team）

並行團隊常見於職能型組織中。儘管這種團隊也是圍繞特定任務建立起來的，同樣可能是跨職能的或者是跨部門交叉的，但其最大的特點是非全日制的工作方式，且與正式的工作活動並行，這種團隊往往集中在一些特定的主題或問題上。

4.夥伴團隊（Partnership Team）

夥伴團隊對於網路型組織、合資企業或者策略聯盟來說至關重要。夥伴團隊採用全日制的工作方式，但是與其他類型團隊所不同的是，其成員通常包括內部人和外部人，外部人即指企業外部人員，比如供應商、承包商、某領域專業人士或者掌握特殊技能而被僱用的其他人。團隊成員根據需要和其所掌握的技能，既可能與其他成員合作完成團隊某部分工作，也可能單獨完成某部分特定任務。

在旅遊企業中，可能存在著各種類型的團隊。比如，酒店的定期服務質量檢查小組就屬於並行團隊，旅行社的營銷隊伍則具有工作團隊的特徵。酒店也可能與旅行社、航空公司合作，形成策略聯盟，以夥伴團隊的形式聯合進行對外宣傳和促銷活動。目前，旅遊企業也越來越多地採用工作團隊的形式來設計工作，在人員招聘與培訓過程中也相應地開始看重應聘者的團隊合作能力了。

第四節 工作輪換及其應用

工作輪換（job rotation）是一種有效的激勵和開發員工的人力資源管理手段，實施工作輪換能給企業及員工帶來多項好處。但在實踐中，工作輪換的應用並不廣泛。歷史上早期出現的工作輪換，是以培養企業主的血緣繼承人（例如企業主的長

子要繼承父業）等為目的，並不是制度化的人力資源管理措施。在現代企業中，工作輪換成為人力資源管理系統中一項重要的制度。工作輪換開始主要集中在生產線上的工人，因為他們的工作容易產生乏味感。後來，對專業技術人員和管理人員也採用工作輪換的辦法，甚至對高層管理者也可以採用工作輪換的辦法增加他們的業務知識。因而，研究工作輪換的應用具有一定的理論意義和實用價值。

一、中國內外學者的研究

（一）中國國內學者的研究

中國國內學者對於工作輪換的研究主要是從1990年代開始的，側重於理論研究，研究內容主要集中於工作輪換的益處以及工作輪換的原則，且觀點較為一致。大多數學者普遍認為工作輪換是有效的激勵和開發員工的人力資源管理措施。不少學者提出了一些實施工作輪換應遵循的原則，主要有用人所長原則、自主自願原則、合理流向原則、合理時間原則等。

當然，也有一些學者從不同的角度來研究工作輪換。胡凡斌對實施工作輪換的對象、工作輪換的關鍵環節以及工作輪換的具體問題和工作進行了有益的研究。王端旭研究工作輪換與企業內部隱性知識轉移的關係，並對工作輪換的過程管理進行了探討。樓旭明、魏明則把工作輪換分為適應性的工作輪換、培養型的工作輪換、激勵性的工作輪換和合作型的工作輪換這四種類型。

中國國內學者重視工作輪換對於防止腐敗、避免官僚主義的作用，這點不同於國外學者。中國國內很多學者研究工作輪換在銀行、會計師事務所等行業以及政府部門中的應用，指出工作輪換有利於開展廉政建設。工作輪換在圖書館管理中的應用也是中國國內學者研究的重點，這和國外學者是一致的，原因可能是圖書館員的工作較為單調。此外，樓旭明、魏明兩位學者研究工作輪換在電信企業中的應用。中國國內還有一些學者對工作輪換在國有企業中的應用進行探討。

（二）國外學者的研究

國外對工作輪換的研究早於中國國內，且國外學者不僅進行了理論研究，還進行了實證研究。同中國國內學者一樣，國外學者也很重視工作輪換在激勵和開發員工方面的作用。但是，國外學者還重點研究了工作輪換與工作安全的關係，不少學者認為工作輪換並不能減輕工作的不安全程度，而只是把風險程度在一群僱員中相對均勻地分配。格瑞（Benjamin Green）與卡納翰（Brian J.Carnahan）等幾位學者還用數學模型對工作輪換的安排進行了研究，用以最小化工人在工作場所所承受的噪聲影響。國外學者還注重研究工作輪換在接班人計劃（succession planning）中的重要性。

國外有一些學者對工作輪換進行了實證研究。切瑞斯金（Cheraskin Lisa）等學者對某公司的財務部員工的工作輪換進行研究，發現員工對工作輪換的興趣與其所處的職業生涯階段、職業、工作績效有關係，而卻與其受教育水準無關，且工作輪換對員工各種能力的促進作用不等。坎平（Campion）等人對某一醫藥公司的實證研究發現，非管理人員比管理人員更樂於進行工作輪換，該研究也對工作輪換的影響進行了研究。

二、工作輪換的應用情況

工作輪換是一項在理論上十分理想的人力資源措施，在實踐中也有一些企業實施工作輪換取得了較大的成功。例如，愛普生公司是一家1997年才成立的公司，連續幾年每年的業績增長都在40%以上，最終在中國國內影印機市場占有率達到40%。愛普生中國公司資訊產品營業部經理郭一凡說：「愛普生公司這幾年的飛速發展，正是得益於中層管理者的工作輪換制度。」

日本馬自達公司曾經把下崗的汽車設計人員輪換到直銷崗位，推銷自己企業的汽車。後來統計分析發現，那些銷售量最大的人員，前十名居然原來都是搞設計的。因為這些人對技術有深入的瞭解，面對顧客解釋得更清楚，使客戶更相信。這些人後來在公司狀況好轉以後又回到設計崗位，他們在推銷時獲取的市場資訊對他們的設計非常有幫助。

豐田公司、摩托羅拉公司、西門子公司、北電網路公司、愛立信公司、柯達公司、華為公司、聯想公司、明基公司等都成功地在企業內部實施了工作輪換。

在實際推行工作輪換制度時，各個企業採取了不同的方式，工作輪換實施的方式可以而且應該多樣化，主要有以下幾種：

1.強制工作輪換

這種方式在一些容易出現腐敗以及官僚主義的崗位中較普遍，如審計崗位等。當然，為了培養管理人員，有些企業也在內部推行強制輪崗制度。例如，華為公司就明確規定，中高級主管必須強制輪換，沒有周邊工作經驗的人，不能擔任部門主管。

2.內部調度

北電網路公司採用內部調度制度，透過工作輪換來提高員工的能力。如果員工有輪崗的要求，可以向人力資源部提出來，然後人力資源部會在別的部門給他機會，有時候別的部門也會將這種需求提交給人力資源部，雙方如果都有意，可以透過面試交流，如果大家都同意的話，這個員工通常就會到新崗位進行工作試用。

3.內部招聘

內部招聘是很普遍的一種方式，類似於企業的外部招聘，所不同的是招聘只面向企業的員工。日本索尼公司每週出版一次的內部小報，經常刊登各部門的「求人廣告」，職員們可以自由而且祕密地前去應聘，他們的上司無權阻止。應聘成功者就可以實現「內部跳槽」。

然而，加拿大的一項關於工作輪換的調查顯示，在加拿大相對較少的加拿大人聲稱他們參加過工作輪換計劃，工作輪換在大企業中比較常見，且工作輪換在製造企業中最常見，在對專業技術要求比較高的行業如教育與醫療衛生等行業中最少見。由此可見，工作輪換在實際中應用並不廣泛。

工作輪換在理論上是比較完美的，然而實際應用中並不廣泛，由於理論與實際的反差較大，因而研究實施工作輪換的障礙是有必要的。主要表現在以下幾方面：

1.決策者的擔憂

決策者對如何實施工作輪換缺乏經驗，雖然不少企業實行工作輪換取得了很大的成功，但是各個企業都有各自的特點，企業與企業之間在崗位設置及員工情況等方面不同，他人的經驗並不一定適用於本企業。工作輪換雖然具有明顯的優點，但是如果應用不當，也會產生副作用，影響企業的正常運行。而且，當企業把員工培養成複合型人才後，就可能會面臨著員工外流的風險，員工流失尤其是優秀員工的流失對企業的影響是很大的。此外，企業對工作輪換的投入在短期內的收益並不明顯。

2.部分員工的抵制

雖然工作輪換能夠有效地開發員工，但是並不是所有的員工都支持工作輪換。喜歡穩定的員工可能不會支持工作輪換，而且一些在某領域有專長的員工可能不願意輪換到其他崗位工作。切瑞斯金（Cheraskin Lisa）透過實證研究發現，處於職業生涯早期的員工比處於職業生涯晚期的員工更樂於參加工作輪換計劃，高績效員工比低績效員工更支持工作輪換，而且員工對工作輪換的支持程度也和其目前的工作的性質有關。在實際中，各部門經常有本位主義思想，不願意放走骨幹員工，也起了一定的阻礙作用。總之，若企業中對工作輪換持反對意見或者熱情不高的員工占大多數，那麼該企業就難以實行工作輪換。

3.實際操作的困難

從理論上講，實施工作輪換，其優勢作用是很明顯的，但企業在實際推行工作輪換制度中，依然存在諸多需要克服的困難和阻力。每年大量的人事橫向流動，不僅加重了人力資源部門的負擔，給業務部門的工作也造成了一定的影響。工作輪換引起的職務工資變動還可能影響職工收入或使工資計算複雜化，如何設計薪酬制度才能更好地衡量員工的能力和貢獻，更好地體現公平是實際操作中的一個大困難。

工作的銜接、人員的調配以及工作輪換的時間等問題也是推行工作輪換中會遇到且必須解決的問題。

由此可見，工作輪換在實施過程中困難重重，無法有效地實施工作輪換是阻礙工作輪換在實際中廣泛應用的主要原因。

三、工作輪換的作用

工作輪換是有效地激勵和開發員工的手段，能給員工個人及企業帶來多項好處，主要有以下幾個方面：

（1）工作輪換能夠消除員工由於長時間在同一個崗位工作而帶來的厭煩感，給員工的工作帶來新鮮感，從而調動員工的工作積極性。

（2）工作輪換能夠增強員工的創新能力和適應能力。

（3）工作輪換能使員工得到多方面的鍛鍊，培養跨專業解決問題的能力，成為多面手。

（4）工作輪換是培養管理骨幹和「接班人」的有效方式，多個崗位的實踐經驗能夠提高管理人員對業務工作的全面瞭解能力、對全局性問題的分析判斷能力以及領導能力。

（5）工作輪換能使員工更好地認識自己，發現最適合自己興趣與能力的工作崗位，為員工提供了更好地實現自身價值的機會。這一點對於新員工特別突出。

（6）工作輪換能夠增進員工對其他部門工作的瞭解，從而提高對本職工作意義的認識，並能夠減少部門之間的隔閡，促進各部門之間的溝通和協作。

（7）工作輪換透過提高員工的滿意度而降低人員流動率，減輕組織晉升的壓力，同時，透過工作輪換培養多面手，企業還能獲得人員調配方面更大的靈活性。

（8）工作輪換能夠促進企業內部知識的傳播。

四、如何有效地實施工作輪換

（一）工作輪換的實施過程

1.準備階段

在這一階段，企業應進行工作輪換需求分析、可行性研究以及制定工作輪換計劃。

（1）需求分析。首先，企業應進行組織分析，組織分析考慮的是工作輪換是在一種怎樣的背景下發生的。企業必須考慮自身發展策略，工作輪換的推行必須和企業的策略目標保持一致。由於工作輪換只是企業激勵和開發員工的可選方式之一，企業應該把工作輪換與工作擴大化、工資激勵等其他方式進行比較，以確定實施工作輪換是否是企業的最佳選擇。企業內部是否存在技術短缺以及外部招聘的難易程度也是企業必須考慮的問題，因為工作輪換可促進企業內部知識和技術的轉移，當企業所需的技術是外部勞動力市場所缺乏的，外部招聘具有較大成本時，企業就存在很大的工作輪換的需求。其次，企業應進行員工分析，瞭解企業內部是否存在激勵不足的現象，員工的工作積極性是高還是低。同時，員工是否存在開發需要或需要何種能力的開發也是企業需要瞭解的，根據切瑞斯金（Cheraskin Lisa）等學者的實證研究，工作輪換更能提高員工的企業經營的能力，而不是專業技能，工作輪換培養的主要是通才而不是專才。

（2）可行性研究。企業文化、組織結構、企業技術特點、員工意願等都是企業進行可行性研究時必須考慮的因素。因為工作輪換是員工在同一層面的不同崗位之間進行輪換，因此，組織結構傾向於扁平化的企業比較適合採用工作輪換方式，如果組織的層級越多，利益交織就會越緊密，一個人的職位變動便會牽扯到他人的利益，給企業實施工作輪換帶來困難。人力資源管理專家王寧認為，一般而言，消費產品類的公司更適合進行工作輪換，而一些專業技術要求高，或者是以研發為主的企業就不太適合採用輪崗制。關於員工意願，企業可透過問卷調查或者召開員工

會議等方式瞭解。

（3）制定工作輪換計劃。首先，企業必須明確實行工作輪換的目的與所要達到的目標。其次，企業應確定工作輪換實施的範圍、實施的時間以及採取的方式。再次，企業應制定詳細的步驟以及特殊情況的處理方式。

2.實施階段

崗前培訓和工作交接是這一階段必須處理好的重要事項。為避免員工上崗後對工作的盲目和混亂，企業有必要事先安排輪崗的人員對新崗位職責和業務知識的學習、培訓，原崗位的員工有責任輔導繼任人員的實際操作，並提醒注意事項。

工作交接是工作輪換的重要環節，處理好工作交接有利於工作輪換的順利進行，並且有利於減少工作輪換的成本，也有利於防止責任不清等問題的出現。工作交接時，移交人應該對前段工作進行回顧與總結，並介紹崗位情況，而接管人則應認真瞭解新工作的情況，虛心向移交人學習。此外，工作交接的檔案必須有序保存，有關資料必須具有合法性、完整性、準確性與連續性。

此外，在工作輪換的實施階段可能會出現一些衝突與困難，尤其是在剛換崗後的那段低效率磨合期，管理人員應幫助輪換員工解決困難。比如，輪換到新崗位的員工可能不被重視，管理人員應幫助其協調關係，並營造有利的環境讓員工能夠更快地適應新環境。

3.評估階段

評估階段包括對換崗員工的常規考核以及對工作輪換實施效果的評估。對換崗員工的常規考核應該根據工作的具體標準來評價，並注意公平、客觀。而對工作輪換實施效果的評估應該根據工作輪換的目標來評價，同時，還應該對工作輪換的成本收益進行評估，並重視工作輪換給企業帶來的其他影響，比如工作輪換對於企業的員工流失率的影響，或者對企業總體技術水準的影響等。

（二）工作輪換實施的原則

1.自願與選拔相結合的原則

工作輪換能提高員工的滿意度，鍛鍊員工各方面的能力，具有多種好處，但是並不是所有員工都對工作輪換感興趣，只有自願參加工作輪換計劃的員工才能對新工作抱有較大的熱情，工作輪換才能實現最佳效果。因此，推行工作輪換必須建立在員工自主自願的基礎上。同時，企業必須對願意參加輪換的員工進行選拔，注意考察員工與新崗位是否匹配，員工的工作輪換計劃能否達到預期目的。

2.循序漸進原則

由於工作輪換在實際推行中存在諸多困難，關於如何解決這些困難企業並沒有充足的經驗，就需要在實踐中不斷摸索，在摸索過程中犯錯誤是很有可能的事，甚至企業可能會由於缺乏有效控制手段而出現短期或較長一段時期的混亂局面，因而，遵循循序漸進原則才能減少企業由於犯錯誤而導致的損失。一般情況下，級別越低的員工輪崗給公司造成的影響越小，而級別越高的崗位輪崗造成的影響越大，因此，企業應先在級別低的員工中推行工作輪換計劃，在積累一定經驗後再逐步推廣到中高級管理人員。此外，企業還可以從次要崗位逐漸推廣到重要崗位，從小範圍推廣到大範圍，力爭穩步實施工作輪換。

3.公平原則

工作輪換透過增強工作的新鮮感和挑戰性提高員工的工作積極性，但是在工作輪換的實施過程中，維持公平原則是至關重要的，如果員工感受到不公平則工作積極性將大打折扣，甚至可能出現員工流失的現象。例如，企業必須保證無論僱員屬於哪種人口群體，所有的僱員都有相同的接受工作輪換的機會。企業進行內部招聘時，關於職位空缺的資訊必須公開化，確保所有的員工都能夠及時地瞭解到並做出是否參加應聘的決定。

4.重視溝通原則

溝通是管理工作的基礎。有溝通，才有理解。良好的溝通，尤其是輪崗員工與管理人員之間全面、坦誠的雙向溝通，不僅有助於激起員工的工作熱情，而且有助於管理人員及時地瞭解到工作輪換的進展狀況並提出具有建設性的解決方案。溝通也是資訊傳播的重要途徑，充分的溝通能夠促使企業內部隱性知識更有效地傳播，促進部門之間的相互理解，進一步增強工作輪換的效果。

（三）實施工作輪換須重點處理的幾個問題

1.成本最小化

日本著名企業家稻山嘉寬在回答「工作的報酬是什麼」時指出，「工作的報酬就是工作本身」。企業推行工作輪換計劃，正是利用工作本身的意義來激勵員工，因而工作輪換被認為是一種較為經濟的激勵方式。然而，工作輪換並非是無成本的。

為了保證工作輪換的順利進行，企業在準備階段需要調查並收集相關資訊，員工上崗前需要進行崗前培訓，這得花費企業一定的成本。員工流動增加了企業人力資源部門的工作量，也給業務部門的工作帶來一定的影響，管理人員還要協調工作輪換中出現的矛盾，要激勵和平衡其他未被輪換員工，這就增加了各部門的運營成本及人員的管理成本。員工輪換到新崗位成了新手，不熟悉新的業務工作，會有一段低效率期，時間和效率的短期損失也形成了成本。此外，由於工作的連續性被打斷，可能造成客戶和關係網的損失，而且輪崗員工及其同事身上容易出現對各種問題的短期性看法或採取以短期為導向的問題解決方式，以及被輪換的員工由於未被晉升或加薪而離職造成的損失等，都形成了工作輪換的成本。

企業可以採取一定的措施儘量降低工作輪換的成本以實現效果的最大化。首先，企業透過制定完整的各種職位的崗位說明書以及作業流程書，使工作流程化、規範化，可以幫助輪崗員工更快地適應新工作，進入工作狀態，減少時間和效率的損失，降低學習成本。其次，企業可透過對工作輪換時間的管理來降低工作負擔所帶來的成本。比如，同一部門員工的輪崗時間要儘量錯開，避免某一部門因新手過

多導致工作效率的低下。同時，合理地選擇進行輪換的崗位，能避免企業因在實施工作輪換中的錯誤判斷而導致的較大的損失。比如，企業應避免在公司薄弱的部門進行崗位輪換，且有的職位過於敏感或有高度機密性，也不適合經常調動。再次，建立良好的溝通機制，能減少衝突並及時解決問題，從而減少管理成本。如，西門子公司推行上下級定期談話制度，取得了很大的成功。此外，工作輪換必須具有明確的目的，而且管理者必須確保輪崗員工瞭解工作輪換計劃的目標，強調企業發展與員工個人職業發展的一致性，從而更有效地激勵員工，並使員工形成對工作輪換的正確看法，自覺地規範自己的行為。

2.員工的開發與人才外流的矛盾

培養、開發員工的投入與員工流失一直是一對矛盾體，影響著企業管理者對員工培養投入的支持。工作輪換雖是一種有效的培養和開發員工的方式，但如果企業不能有效地留住優秀員工，那麼工作輪換的作用就等於零甚至負數。

企業透過工作輪換把員工培養成多面手或者是經驗豐富的管理者後，應注意根據員工所掌握的技能和績效為員工提供相應的薪酬，否則當員工所掌握的技能是外部人才市場的稀缺資源時，企業流失員工的風險就會大大提高。

現代職業生涯規劃理論強調企業與員工的共同成長，企業從其與員工互利發展的方向出發對員工進行崗位輪換，確保順利透過工作輪換計劃的員工在企業有一定的發展空間，才是有效的留人之道。例如，工作輪換的一種擴展情形被稱為「工作通路」，它是指認真地針對每一位僱員制定他們的後續工作安排計劃，讓企業的目標與員工個人的目標結合起來，增強員工的忠誠感。

在培養企業的接班人或者高層管理人員時，可以採取多個候選人方式，如GE公司對CEO的培養，就是選擇了多個培養對象，這樣即使有人流失了對企業的影響也不太大，可以減少企業因員工流失而導致的損失。

思考與練習

1.什麼是工作分析？它與其他人力資源活動之間有什麼關係？

2.工作分析主要有哪些方法？各種方法的利弊如何？

3.旅遊企業應如何進行工作分析？在各個階段企業應著重注意哪些問題？

4.工作設計的幾種方法各有什麼特點？旅遊企業應該如何應用它們？

5.團隊是什麼？為什麼現代企業越來越強調團隊工作？旅遊企業應如何進行工作團隊建設？

第三章 人力資源規劃

透過工作分析，旅遊企業可以明確特定工作的性質和要求。人力資源規劃則成為企業將內外部人力資源配置到合適工作崗位的藍圖。在本章中，學習者應重點掌握如下要點：人力資源規劃對於旅遊企業的重要作用，人力資源規劃的具體內容，以及旅遊企業進行人力資源規劃時所採用的各種方法。

第一節 人力資源規劃概述

一、人力資源規劃的含義

人力資源規劃是指企業為實施發展策略和適應內外環境的變化，運用科學的方法對人力資源的需求和供給進行預測，並制定出適宜的計劃和方案，從而使人力資源需求和供給達到平衡的過程。旅遊企業在進行人力資源規劃時，應注意以下幾點：

首先，人力資源規劃要與企業的策略規劃相一致。策略規劃是指企業高層管理者用於確定企業總體策略目標及其實現途徑的過程。而人力資源規劃則應成為企業總體策略規劃的一個組成部分，服務於企業的總體策略規劃。同時，企業應透過不斷調整更新人力資源規劃來應對內、外部環境的變化，以保障企業的穩定發展。

其次，人力資源規劃應科學地預測企業未來人力資源的供求狀況。在此基礎上，企業制定出合理的人力資源規劃方案，進而平衡人力資源供需關係，實現人力資源的最佳配置。一方面，人力資源規劃要預測特定時期企業預計空缺的職位，關注企業對特定人力資源的需求。另一方面，企業也應關注內外部人力資源市場的供給狀態，確保企業空缺職位得以適時、適量、適崗地補充。

再次，人力資源規劃應與人力資源管理的其他職能相互協調。人力資源規劃要與工作分析、人力資源招募、培訓以及績效考核等工作彼此配合。人力資源規劃指導其他人力資源管理工作，同時也受其他人力資源管理工作的影響。例如，旅遊企業在進行人力資源規劃時需要參考工作分析的有關結論，因為工作分析提供了「企業需要什麼樣的人來從事某一職位工作」的相關資訊，旅遊企業可以據此對所需人員的基本素質水準進行預測。

二、人力資源規劃的作用

（一）確保企業對人力資源的需求，促進企業總體策略目標的實現

人力資源規劃是企業總體策略規劃的一個組成部分。而策略規劃的實施最終靠人來執行。人力資源規劃關注人才的引進、保留、發展和流出四個環節，有助於促進企業目標的實現。對旅遊行業而言，人力資源更是企業最為寶貴的資源。因為旅遊企業是勞動密集型的服務性企業，需要大量高素質的服務人員向顧客提供面對面的服務。如果失去或缺乏適當的人力資源，旅遊企業就無法正常地運轉，進而陷入困境。在動態的內外部環境條件下，旅遊企業人力資源的需求和供給的平衡不可能自動實現。因此，旅遊企業就要透過人力資源規劃來分析供給和需求的差異，並採取適當的手段調整這種差異，以確保旅遊企業對人力資源的需求得到有效的滿足，進而促進企業總體策略目標的實現。

（二）指導人力資源管理的具體活動，調整人力資源管理的政策和措施

一方面，人力資源規劃在廣泛收集內外部資訊的基礎上，具體說明了人力資源管理要做的工作，從而使人力資源管理的盲目、無系統與混亂的現象達到最小化。透過進行人力資源規劃，企業可以及早發現人力資源方面的問題，提前引進並培訓企業緊缺的人力資源，也可以建立有效的內部人力資源供給市場，使企業現有員工能夠人盡其才。另一方面，人力資源規劃的資訊往往是人事決策的基礎，例如採取什麼樣的晉升政策、制定什麼樣的報酬分配政策等。總之，人力資源規劃作為各項人力資源管理活動的基礎，是企業人力資源管理的一個藍圖，為這些活動提供了明

確的發展方向和評價的依據。

（三）有利於較好地控制人力資源成本

人力資源規劃對預測中、長期的人力資源成本有重要作用。人力資源成本中最大的支出是工資，而工資總額在很大程度上取決於組織中的人員分布狀況。人員分布狀況指的是組織中的人員在不同職務、不同級別上的數量狀況。例如，當一個企業或組織年輕的時候，處於低職務的員工較多，企業或組織支付給員工的總體工資也較少，人力資源成本相對便宜，隨著時間的推移，人員的職務等級水準上升，工資的成本也就增加。如果再考慮物價上升的因素，人力資源成本就可能超過企業所能承擔的能力。在沒有人力資源規劃的情況下，未來的人力資源成本是未知的，難免會發生成本上升、效益下降的情況。因此，企業有必要在預測未來發展趨勢的前提下，逐步調整人員的分布狀況，把人力資源成本控制在合理範圍內。

（四）有利於提高人力資源利用率，促進人力資源合理有效流動

一方面，旅遊企業可以透過人力資源規劃建立穩定、有效的內部勞動力市場。這不僅有利於維持旅遊企業內部人力資源供給和運作的穩定，也有助於將企業的富餘職工有計劃地分離出來，進入外部勞動力市場。另一方面，人力資源規劃也有利於企業人才的合理流動，優化企業的人員結構，盡可能地實現人盡其才、才盡其用，提高旅遊企業的人力資源有效利用率，最終為旅遊企業在市場競爭中取勝提供堅實的人力資源保障。

（五）有利於更有效地激勵員工，提高工作效率

旅遊企業可以透過人力資源規劃，加強與企業員工的溝通與交流，使管理層與員工在交流中達成共識，使員工個人目標與企業的長遠發展策略目標達成一致，形成良好的氛圍，從而提高工作效率，以更好地促進共同目標的實現。同時，從人力資源規劃中，員工可以看到自己在企業中的發展前景，進而會積極努力地工作以爭取更快的發展。總之，旅遊企業人力資源規劃有助於激勵員工，引導員工職業生涯的設計和發展。

三、人力資源規劃的層次與類別

人力資源規劃按照規劃的用途可以分為策略層人力資源規劃、戰術層人力資源規劃和作業層人力資源規劃。

策略層人力資源規劃是與旅遊企業長期策略相適應的人力資源規劃，主要內容是根據企業未來的內外部環境、企業的策略目標來預測未來企業對人力資源的需求，估計企業內部人力資源的遠期狀況，協調人力資源的需求與供給。一定程度上，策略層人力資源規劃體現了組織的基本目標以及基本政策，對戰術層規劃和管理規劃有指導作用。由於策略層規劃本身的時間幅度較大，因此在預測的準確性方面較為有限，而且對細節的要求也相對較低。

戰術層人力資源規劃是將策略層規劃中的目標和政策轉變為確定的、具體的目標和政策，並且規定實現各種目標的時間，主要是對旅遊企業人力資源需求與供給量的預測，包括企業現有員工數量、素質，所需員工的數量，內外部供給情況等方面的預測。企業戰術層人力資源規劃是在策略層人力資源規劃指導下制定的，時間期限較短，預測的準確率較高，對市場變化趨勢的把握較準確，因此戰術層規劃可以制定得細一些，以增強對管理規劃的指導作用。

戰術層人力資源規劃在時間、預算和工作程序方面還不能滿足實際實施的需要，它的具體落實還需要具體的作業層人力資源規劃。作業層人力資源規劃是對旅遊企業人力資源管理操作實務的規劃，包括了人員審核、招聘、提升與調動、組織變革、培訓與發展、工資與福利、勞工關係等操作的具體行動方案，對細節要求最高。

另外，旅遊企業人力資源規劃按照規劃時間的長短，還可分為長期規劃、中期規劃與短期規劃；按規劃的範圍可劃分為整體規劃、部門規劃和項目規劃。

四、人力資源規劃的內容

人力資源規劃的內容主要包括收集資訊、人力資源需求預測、人力資源供給預

測、人力資源規劃方案的制定與實施，以及人力資源規劃方案的回饋與評價這幾個
方面。

　　人力資源規劃的核心內容是人力資源預測，包括人力資源需求預測和人力資源
供給預測兩個方面。根據預測結果判斷企業人力資源過剩或短缺的狀況，進而制定
有效的人力資源規劃方案，以協調企業人力資源需求與供給。旅遊企業在進行人力
資源預測前，需要從企業內部和外部收集大量資訊，瞭解企業內部的人力資源狀
況，對企業人力資源的結構進行分析，同時還要瞭解企業外部人力資源狀況和企業
外部的影響因素，如旅遊勞動力市場的有關情況。人力資源規劃方案確定之後，企
業就要切實執行計劃，並對其執行情況進行監督和回饋評價。人力資源規劃的詳細
內容見表3-1。

表3-1 人力資源規劃的具體內容

規劃內容	資訊類型	
收集資訊	A、外部環境資訊	1、宏觀經濟形勢和行業經濟形勢 2、技術 3、競爭 4、勞動力市場 5、人口和社會發展趨勢 6、政府管制情況
	B、企業內部資訊	1、策略 2、業務計畫 3、人力資源現狀 4、離職率和員工流動性
人力資源需求預測	A、短期預測和長期預測 B、總量預測和各個職位需求預測	
人力資源供給預測	A、內部供給預測 B、外部供給預測	

續表

規劃內容	資訊類型
人力資源規劃方案的 制訂與實施	A、增加或減少勞動力規模 B、改變技術組合 C、開展管理職位的接續計畫 D、實施員工職業生涯計畫
人力資源規劃過程 的回饋	A、規劃是否精確 B、實施的規劃是否達到目標要求

資料來源：Cynthia D.Fisher，Lyle F.Schoenfeldt，James B.Shaw，Human Resource Management，Houghton Mifflin Company，3th edition，p.91.

第二節 人力資源規劃過程

人力資源規劃的總體過程主要包括了收集資訊、人力資源需求與供給預測、人力資源規劃方案的制定和實施以及人力資源規劃效果的回饋與評價四大組成部分。在本節中，我們將對人力資源規劃過程的這四個組成部分進行討論。

一、收集資訊階段

收集資訊是人力資源規劃過程中必要的準備工作，主要是透過調查旅遊企業內外部的有關情況，分析企業內部現有人力資源結構和企業外部環境，為人力資源需求預測和供給預測做足準備。資訊收集和分析的對象包括企業的外部環境和企業的內部環境。

旅遊企業的外部環境資訊主要包括企業開展經營活動所處的宏觀經濟發展趨勢、旅遊行業的發展前景、主要競爭對手的動向、勞動力市場的趨勢、人口趨勢、政府相關政策法規、風俗習慣演變等，實際上就是對影響企業經營的外部因素進行瞭解和分析。外部因素中最重要的是勞動力市場趨勢，包括勞動力市場因素、勞動力擇業意向及政府的有關政策等。例如，旅遊勞動力市場的縮小將直接導致旅遊企業人力資源的外部供給減少。這些外部因素將影響企業對人力資源供給的預測。

旅遊企業的內部環境資訊主要包括旅遊企業經營策略、組織環境、企業的人力資源結構。企業的經營策略是企業的整體計劃，對所有的經營活動都有指導作用。企業的經營策略包括企業的目標、產品組合、市場組合、經營範圍、生產技術水準、競爭、財務及利潤目標等。企業的組織環境包括現有的組織結構、管理體系、薪酬體系、企業文化等，可以透過瞭解現有組織結構預測未來的組織結構。企業的人力資源結構就是現有的人力資源狀況，包括人力資源數量、素質、分布、年齡、工作類別、職位等，也會涉及員工價值觀、員工利用潛力狀況等。只有充分瞭解現有人力資源結構，才能在此基礎上預測未來，這樣旅遊企業的人力資源規劃才有意義。

對企業外部環境的研究，應該偏重於對外部人力資源供需情況的考察，如勞動力市場供需現狀、擇業心理等。而內部環境中最重要的是對企業人力資源結構的分析，也就是對企業現有人力資源的調查和審核，這是整個準備階段中最重要的部分。企業應建立自己的人力資源資訊系統，隨時提供人力資源分析所需的資訊。

二、人力資源需求預測

人力資源需求預測是人力資源規劃的重要組成部分，主要是預測實現企業目標所需的員工數量和類別。人力資源需求的預測可以透過統計學方法或者判斷法來進行，至於具體採取何種方法，要根據企業內外部環境因素的穩定性和複雜性等情況而定。旅遊企業人力資源需求預測是圍繞與旅遊企業當前或未來某種狀態有關的工作類型和技能領域來進行的。人力資源規劃者根據具體的工作及技能類型，在收集相關資訊的基礎上進行人力資源需求預測，判斷企業未來對擁有特定技能或從事某類工作的人的需求會上升還是會下降。

（一）影響旅遊企業人力資源需求的因素

影響旅遊企業人力資源需求的因素有很多，人力資源規劃者在進行人力資源需求預測時要充分考慮以下因素：

1.旅遊市場的需求

旅遊市場的需求是影響旅遊企業人力資源需求的主要因素。旅遊市場的需求可以透過旅遊企業的市場銷售額來體現，旅遊企業可以根據某一時間範圍內的市場銷售額來計算該時段內的生產量，從而推算出企業所需的員工數量，進而分析旅遊企業未來人力資源需求量的變化。例如，某飯店客房部某時期內的平均客房出租率為70%，該飯店的標準客房間數為200　間。假設客房服務員的技術分級。一級服務員是每人14間，二級服務員每人12間……（有些飯店按習慣標準1：1.5，即按房間數定員），再根據該飯店客房部的輪班計劃，即可推斷出該飯店客房部所需的服務人員數量。

2.旅遊企業現有人力資源狀況

旅遊企業現有人力資源狀況主要是指員工的流動比率，如辭職或解僱員工占總員工數的比例；員工素質，即員工的各方面素質和工作能力與工作要求是否相匹配；員工勞動生產率以及員工利用潛力等方面的狀況，例如，飯店客房清掃工作的操作方法和操作程序的優化，提高了清掃速度，即提高了人均清掃房間數，則可減少人力需求。很明顯，這些因素都直接影響了旅遊企業人力資源需求。

3.旅遊企業內部因素

旅遊企業內部因素對旅遊企業人力資源需求也有著重要影響。旅遊企業的策略發展規劃、組織結構、財務狀況以及生產和銷售規劃等方面的因素，也會影響其人力資源需求的變化。例如，組織結構因素不僅影響人力資源需求的增加和減少，還將影響管理人員與操作人員的比例關係。例如，飯店新設立一個部門，則將增加1名至3名中層管理人員，若在管理人員下設置領班的職位，則將使原管理人員與操作人員的比例發生變化。

（二）人力資源需求預測的方法

人力資源需求預測工作並非像表面看上去那樣簡單。很多時候，預測得出的結果往往是一種估計，而絕不是絕對正確的結果。正因為如此，人力資源需求預測不僅是一門科學，更是一門藝術，它要求企業根據自身情況選取合適的方法。總的來

説，人力資源需求預測的方法有很多，主要包括統計學方法和判斷法，下面介紹幾種旅遊企業進行人力資源需求預測時常用的方法。

1.趨勢分析法

趨勢分析法是一種基於過去統計資料的定量預測方法，一般是透過回顧和分析過去五年內企業的人力資源僱傭狀況和趨勢，來分析企業未來的人力資源需求。旅遊企業人力資源規劃者透過計算過去五年中每年年末的企業總體僱員數量，或者計算某一個部門（如客房部、餐飲部、工程部等）在每年年末的僱員數量，從而推斷企業未來的總體或各部門的人力資源需求。由於企業的發展具有一定的連貫性和穩定性，因此以過去的統計資料為基礎來預測企業的人力資源需求量具有一定的科學性。這種方法簡單易行。但由於它使用的是過去的數據，而未來的人力資源需求不僅受到過去狀況的影響，而且受各種動態因素的影響。因而，趨勢分析法只適用於人力資源需求的初步預測。

趨勢分析法的統計步驟是先用最小平方法求得趨勢線，再將趨勢線延長以進行預測。簡單的單變量趨勢分析模型僅考慮人力資源需求本身的發展情況，不考慮其他因素對人力資源需求量的影響。該模型以時間或生產量等單個因素作為自變量，以人數作為因變量，且假設過去人的增減趨勢保持不變，所有內外影響因素也保持不變。

2.比率分析法

旅遊企業中各部門的人員數量都有相互配比的大致比例關係。比率分析法是用於研究旅遊企業中各部門人員數量比例關係的方法，如飯店行政人員與飯店服務人員之間的比例關係。例如首先根據經營業務的水準確定直接為顧客提供服務的員工的需求量，然後按飯店服務人數與其飯店行政人員人數的比例，測算出所需飯店行政人員的人數。飯店的櫃臺人員、餐廳人員、客房人員、管理人員等人員數量與飯店的規模、檔次、經營特色等直接相關，因此可按同等飯店的經驗數量與比例確定。

　　比例趨勢分析法容易理解且使用方便，只要有前幾年的職工資料再結合實際的經營業務預測即可進行。但這種方法相對比較粗糙，使用時要注意考慮到工作方法和操作程序改變對所需人力的影響。表3-2是某飯店根據比例分析法預測人力資源需求的例子。

表3-2 某飯店服務人員與行政人員比例狀況

	年份	員工人數		比例
		服務人員	行政人員	行政人員：服務人員
實際	2002	200	50	1：4
	2003	237	58	1：4.1
	2004	264	63	1：4.2
	2005	296	69	1：4.3
預測	2006	320（a）	72（b）	1：4.4
	2007	350（a）	77（b）	1：4.5

註：a.根據飯店經營狀況計算出所需人力數。

　　　b.根據比率分析法計算出所需人力數。

3.回歸預測法

　　回歸預測法首先確定某一個或某幾個因素與企業僱用員工數量之間是否存在相關關係，再以此為基礎來預測企業人力資源需求。如果它們這些元素之間是相關的關係，那麼只要確定了這一個或幾個因素的數值，就可以相應地對企業的人力資源需求量做出預測。

　　若企業只考慮時間、產量或銷售量等單個因素，就可以採用簡單的回歸分析進行預測。而當企業同時考慮人力資源需求的多個影響因素時，則應採用多元回歸預測法。多元回歸預測法並非單純地依靠擬合方程、延長趨勢線來進行預測，它更重視變量之間的因果關係。它運用事物之間的各種因果關係，根據多個自變量的變化來推測因變量的變化，而推測的有效性可以透過一些指標來加以控制。

　　具體操作上，工作人員首先應找出與人力資源需求量有關的因素作為變量，如銷售量、生產水準、人力資源流動比率等。然後，再找出歷史資料中的有關數據，以及歷史上的人力資源需求量。為保證預測的有效性，該方法對數據樣本的數量也有一定的要求。利用統計工具對數據進行多元回歸分析，擬合出回歸方程。最後根據回歸方程來進行預測。多元回歸分析的計算和檢驗比較複雜，手工計算會耗用很多時間，而且容易出錯，所以在多元回歸預測法中使用電腦技術是非常必要的。

4.德爾菲法

　　德爾菲法是一種團體預測法，又稱為專家評估法。一般採用匿名問卷調查的方式，聽取專家們對旅遊企業未來人力資源需求的分析評估，並透過多次反覆，最終達成一致意見。在整個過程中，專家們之間不進行任何形式的交流，而資訊的交流和傳遞完全由預測活動的發起者來進行。

　　德爾菲法是有步驟地使用專家的意見去解決問題。預測活動的發起者或發起組織先確定預測的目標和要求、參與的專家組，並將問題細分為不同的組成部分，再蒐集相關的資料，並設定不同的分析角度，然後將需要徵求意見的問題以問卷的形式交付專家組討論評價。討論過程中，德爾菲法分幾輪進行，第一輪要求專家以書面形式提出各自對企業人力資源需求的預測結果。在預測過程中，專家之間不能互相討論或交換意見。第二輪中，將專家的預測結果收集起來進行綜合，再將綜合的結果通知各位專家，以進行下一輪的預測。專家在看到其他人的意見後，對自己的想法進行修改，並說明修改原因，然後將修改結果回饋給發起者或發起組織。經過這樣幾輪獨立的判斷和修改，發起方一般都能獲得比較一致的看法，專家估計也就到此結束。

　　德爾菲法屬於判斷法，主要依靠人的主觀判斷力，而不是使用數據分析的方法。在企業實踐中，無論採用何種預測手段，管理者和專家的主觀判斷都是不可或缺的。對於一些日常問題，企業通常不需要採用嚴格的統計學方法，而完全依靠管理人員的主觀判斷來進行決策。至於一些重大的決策，企業有時也只是將統計分析獲得的數據，作為管理人員和專家進行判斷的依據。

透過德爾菲法對旅遊企業人力資源需求進行預測，可以集思廣益。而且，匿名方式為專家們的預測設定了一個自由的環境，並透過故意將專家分開來拓展預測的幅度。德爾菲法的每一輪結果都將被收集並整理出來，發給每位專家，造成一種間接溝通的作用，減少了直接溝通時職位差異或人際關係的影響。但使用德爾菲法時要注意，一定要提供充分的資訊。發起方必須在預測前讓專家們得到盡可能全面的資料，以便他們能夠做出正確的判斷。另外，德爾菲法相對而言比較費時和昂貴，企業應考慮其實際需要和自身能力，從而決定是否採取這種方法。

三、人力資源供給預測

旅遊企業人力資源供給分為內部供給和外部供給兩部分。內部供給與外部供給在人力資源來源上有顯著不同，相應地，其影響因素和預測方法也有所不同。

（一）人力資源內部供給

旅遊企業內部員工的晉升、調用是一種典型的利用內部人力資源來滿足人力需求的現象。企業中很多高層管理人員也都是從企業內部選拔出來的。對於旅遊企業來說人力資源內部供給是非常重要的。它既節約了企業進行外部人力資源搜尋的成本，又能激勵員工，提高員工對企業的認同感和歸屬感。透過內部人力資源供應，員工可以更快地熟悉新的職位和工作內容，提高工作效率，從而提高整個企業的生產效率。

旅遊企業可以透過採用工作公告、人事記錄以及員工技能庫等途徑來瞭解內部人力資源的供應狀況。出現職位空缺時，旅遊企業可以首先透過工作公告的方式，在企業內部發布招聘資訊，說明空缺職位的具體要求以及內部應聘途徑。對於一些基層職位，主要是透過主管對下屬的看法來確定候選人的名單。而主管在考察下屬員工時，通常會藉助企業已有的人力資源資料。旅遊企業可以建立員工技能庫，方便搜索那些掌握特殊技能的人才。比如，有些飯店在人事檔案中記錄了員工的特殊技能，如語言方面的技能、文藝書法等方面的特長等，當相應的職位出現空缺或者臨時需要具備某種特殊技能的員工時，就可以透過搜索員工技能庫，以最快的速度

滿足飯店的需要。

內部人力資源供給雖說有很多優點，但也存在不足。如果內部人力資源選拔程序不當，則可能使落選的員工喪失自信以及對企業的信任感，這樣反而會造成人員的流失。另外，近親繁殖現象和角色不易轉換等也是內部人力資源供給難以避免的問題。因此，旅遊企業需要藉助其他方式來彌補內部人力資源供給的缺陷。

（二）外部人力資源供給

當企業內部的人力供給無法滿足需要時，企業就需要瞭解企業外部的人力供給情況。影響旅遊企業外部人力資源供給的因素較多，主要包括：

1.宏觀經濟形勢

企業外部人力資源供給受宏觀經濟形勢的影響。或者說，整體勞動力市場的供求情況，受國家總體經濟狀況的影響。企業可以根據預期失業率，來判斷企業外部人力資源供給狀況。一般來說，失業率越低，勞動力供給越緊張，招聘員工就會越難。

2.當地勞動力市場的供求狀況

企業外部人力資源供給受當地勞動力市場的供求狀況的影響。一些國家短期或地方性的政策會對當地勞動力市場供求狀況造成影響，例如，一些省份地區放開居民戶口限制，是吸引外省人力資源流入的一個重要原因；近年來，一些地區提出的購買住房送戶籍也起同樣作用。

3.職業市場狀況

旅遊職業市場主要針對旅遊業這一特定行業，向旅遊企業提供相關人才的就業資訊。有些地區還會定期舉辦面對面的旅遊人才交流會。旅遊企業應該充分利用這樣的機會，挖掘出能滿足其自身需要的旅遊人才。

總的來說，外部人力資源供給可以彌補企業內部人力資源供給的一些缺陷，不過相比較而言，組織外部招聘所需的時間和經濟成本較高，風險也較大。

（三）人力資源供給預測方法

1.馬爾柯夫轉移矩陣模型

馬爾柯夫轉移矩陣模型是一種運用統計學原理預測組織內部人力資源供給的方法。其基本思路是透過收集歷史數據，找出企業過去人事變動的規律，從而推測企業未來人事變動的趨勢。馬爾柯夫模型實際上是一種轉換概率矩陣，描述了企業中員工流動的整體趨勢，可以作為預測內部人力資源供給的基礎。其一般步驟如下：

（1）根據企業的歷史資料，計算出人員流動的平均概率；

（2）根據計算出的概率，建立一個人員變動矩陣表；

（3）根據期末的供給人數和所建立的變動矩陣表，預測下一期企業可供給的人數。

我們以某飯店在2004—2006年這三年中，飯店中行政類、市場類、服務類三類員工的流動情況為例，來說明利用馬爾柯夫轉移矩陣模型怎樣預測人力資源供給。我們可以計算出飯店每一類員工從一個級別流向更高一個級別的平均概率，再根據這些數據建立人員變動矩陣表（見表3-3）。在下面的人員變動矩陣表中，矩陣表的列代表分析的起始時間，即期初；行代表分析的終止時間，即期末。一期可以是一年、一個月或一季度，這取決於組織的具體情況與人力資源規劃者的選擇。表中單元格內的數字表示期初相應行所表示職位的員工在期末流向相應列所表示職位的概率，對角線上的數字表示留任概率，「流出率」列的數字描述的是各職位員工在分析期間離開組織的概率。

表3-3 某飯店人力資源馬爾柯夫轉移矩陣模型

	流動率	工作級別（終止時間）									流出率
		A_1	A_2	A_3	B_1	B_2	B_3	C_1	C_2	C_3	
工作級別 （初始時間）	A_1	0.8									0.2
	A_2	0.1	0.75								0.15
	A_3	0.05	0.15	0.65							0.15
	B_1				0.85						0.15
	B_2				0.2	0.75					0.05
	B_3				0.03	0.17	0.74				0.06
	C_1							0.8			0.2
	C_2							0.1	0.63		0.27
	C_3								0.3	0.5	0.2

我們利用2004—2006年的人員流動趨勢數據對2007年該飯店的人力資源供給狀況進行預測。如果該飯店2007年年初人力資源狀況為：A1：10 人，A2：25 人，A3：45人，B1：5人，B2：13人，B3：28人，C1：30人，C2：55人，C3：120人。那麼，根據人員變動矩陣和以上數字可以算出期末，即2007年年末該飯店的人力資源供給的情況：

A1：10×0.8 + 25×0.1 + 45×0.05＝12（數字保留至個位，下同）

A2：25×0.75 + 45×0.15＝25

A3：45×0.65＝29

B1：5×0.85 + 13×0.2 + 28×0.03＝7

B2：13×0.75 + 28×0.17＝14

B3：28×0.74＝20

C1：30×0.8 + 55×0.1＝29

C2：55×0.63 + 120×0.3＝70

C3：120×0.5＝60

透過人力資源內部供給預測，該飯店的人力資源管理者可以據此決策是否需要進行外部人力資源招聘，也可以根據需要確定外部人力資源招聘的崗位和人數。但在運用馬爾柯夫轉移矩陣模型時要特別注意：此模型是建立在歷史數據基礎上的，其結論的正確性和可行性還有待進一步地探討研究，在使用時要特別注意其他因素的干擾。

2.人員接替模型

人員接替模型，是透過建立組織內的某些職位候選人的評價模型來預測企業內部人員供給的一種方法，它透過跟蹤並分析企業中各職位的員工的績效考核及晉升可能性，確定企業中各職位的接替人選，然後評價接替人選目前的工作情況及潛質，確定其職業發展需要，考察其個人職業目標與組織目標的契合度。其最終目的是確保組織未來有足夠的、合格的管理人員供給。人員接替模型的出發點是職位，描述的是可能勝任其他各職位的個人。人員接替模型預測方法尤其適用於對企業中處於關鍵地位的中、高層管理職位的人力資源供給進行預測。

旅遊企業人力資源管理者使用人員接替模型可以一目瞭然地掌握企業員工和管理人員的供應情況。透過人員接替模型也可以瞭解哪個層次哪個部門員工的接替和供應問題比較緊張，以便及早做好準備。

3.技術調查法

旅遊企業可以在員工正式聘用之時將員工的相關資料記錄在案，並於日後不斷更新，以便在需要人力資源時隨時查用。我們把這種記錄員工技術和工作能力，從而用於人力資源供給預測的方法稱為技術調查法。

旅遊企業可以設計技能清單，用來反映員工工作能力特徵。這些特徵包括培訓

背景、以前的經歷、持有的證書、已經透過的考試、主管的能力評價等。技能清單可以作為員工競爭力的一個反映，可以用來幫助人力資源的計劃人員估計現有員工調換工作崗位的可能性的大小，決定有哪些員工可以補充企業當前的空缺。旅遊企業人力資源計劃不僅要保證為企業中空缺的工作崗位提供相應數量的員工，同時還要保證每個空缺都有合適的人員來填充，尤其是旅遊企業一線的服務人員。因此，有必要建立員工的工作能力記錄，其中包括基層操作員工的技能和管理人員的管理能力等方面所達到的水準。

以上所講的三種人力資源供給預測方法主要適用於對旅遊企業內部人力資源供給進行預測，當旅遊企業內部人力資源供給不足時，要考慮外部供給的可能。旅遊企業可以透過查閱政府統計、勞動人事部門的統計資料或直接調查相關資訊來瞭解外部勞動力市場，從而進行人力資源外部供給預測。

四、制定人力資源規劃方案

旅遊企業根據分析預測所獲得的企業人力資源供求資訊，針對企業的人力資源供求狀況，制定具體的人力資源規劃方案。

（一）協調人力資源供給與需求

旅遊企業人力資源供給和人力資源需求可能出現不平衡的情況，主要有人力資源供過於求（勞動力過剩）、人力資源供不應求（勞動力短缺）以及人力資源結構失調這三種情況。結構失調是指旅遊企業中某些類別職位人力資源供給不足，而另外一些職位人力資源供給過剩。旅遊企業可以根據自身的實際情況選擇不同的方法和策略來解決人力資源供求失衡的問題，美國學者雷蒙德等人歸納和總結了如下幾種方法，以減少預期出現的勞動力過剩和避免預期出現的勞動力短缺，具體內容見表3-4和表3-5。

表3-4 減少預期出現的勞動力過剩的方法

方法	速度	員工受傷害程度
1、裁員	快	高
2、減薪	快	高
3、降級	快	高
4、工作輪換	快	中等
5、工作分享	快	中等
6、提前退休	快	中等
7、退休	慢	低
8、自然減少	慢	低

表3-5 避免預期出現的勞動力短缺的方法

方法	速度	可撤回程度
1、加班	快	高
2、臨時雇用	快	高

續表

方法	速度	可撤回程度
3、外包	快	高
4、再培訓後輪班	慢	高
5、減少流動數量	慢	中等
6、外部雇用新人	慢	低
7、技術創新	慢	低

下面我們將對旅遊企業常用的幾種協調人力資源供需的方法進行詳細說明。

1.裁員

這裡的裁員是指，在人力資源供給過剩的情況下，旅遊企業以強化企業競爭力為目的而進行的，有計劃的大量人員裁減。調查表明，企業進行裁員主要有四個原因：

第一，大規模降低人力資源成本。低成本是提高旅遊企業核心競爭力的一個重要的因素，而勞動力成本是旅遊企業總成本的一個很大的組成部分，所以，旅遊企業要透過降低成本來提高競爭力，一個重要的切入點就是降低旅遊企業的勞動力成本，有計劃地進行大規模人員裁減。

第二，新技術和新的管理方法的應用使得企業所需人員的數量大大減少。隨著科技的發展和管理理論的不斷延伸，企業開始大量採用新技術和先進的管理方法，生產流程和工作流程得到了簡化，部分職位的人力資源需求也有縮小的趨勢。

第三，併購造成的企業日常管理事務的合併，會帶來一部分行政人員的替換。

第四，企業由於一些經濟原因而導致的遷址，也會帶來大規模的裁員。

在人力資源供給過剩的情況下，旅遊企業可以透過裁員的方式迅速解決企業人員供求不平衡的問題。同時，我們也不能不看到，裁員只是一種短期行為，而且在很多情況下，裁員也並沒有達到預期的理想效果。儘管裁員初期所形成的成本節約導致公司在短期內能夠獲利，但是一項管理不當的裁員活動很可能會產生長期的負面效應。一些被裁掉的僱員很可能是企業經營發展中的不可替代的資產；另外，裁員會使那些僥倖留下來的員工產生恐慌和消極的情緒，使企業員工的士氣降低。所以，企業在選擇透過裁員的方式來調節人力資源供需矛盾時，要慎重考慮各方面的因素。儘管如此，由於裁員是一種見效較快的方法，所以在某些情況下，它仍是企業應對勞動力過剩的一種主要途徑。

2.提前退休計劃

實施提前退休計劃，是近年來中國企業普遍採取的一種減少勞動力過剩的方法。提前退休計劃就是透過制定提前退休激勵計劃來誘使老年員工自願提前退休，近年來企業也將這種方法稱為員工內退。

旅遊企業可以透過實施提前退休計劃來緩解人力資源供給過剩帶來的種種問題，這種方法相對可以速度較快地調節旅遊企業人力資源供求矛盾。一方面，由於

老年員工的人力成本（工資、醫療成本、養老保險繳費水準）較高；另一方面，處於高位的老年員工還可能阻礙年輕員工的僱用和晉升以及年輕員工能力的發揮。所以，企業採用提前退休計劃是有效的和明智的。但是旅遊企業也要看到，老年員工的工作經驗和穩定性對於企業有著明顯的好處，所以，旅遊企業採用提前退休計劃來減少勞動力過剩也是冒著一定風險的。

3.僱用臨時員工

對於一些臨時性的任務，企業往往採用僱用臨時員工的方法來解決人員供給不足的情況。例如，在旅遊旺季，由於旅行社的組團數量大大超過平時的組團數量，旅行社往往僱用大量的兼職導遊，對其進行簡單的培訓，使其能夠勝任向遊客提供導遊服務的工作，以解旅遊旺季專職導遊勞動力不足的燃眉之急。

旅遊企業是經營業務淡旺季十分分明的服務性企業，因此，透過僱用臨時員工可以使旅遊企業有效擺脫在旅遊旺季人力資源供給不足的困境。僱用臨時員工的優點在於可以保持生產規模的彈性，並減少了公司僱用正式員工所需支付的人員福利成本（醫療費、養老金、失業保險等）和培訓成本（許多臨時就業機構在將臨時僱員派到僱主那裡之前，還會對他們進行培訓）。然而，僱用臨時員工有時會在企業內部產生一種比較緊張的關係，也就是臨時僱用員工和全職員工之間的緊張關係。另外，大量僱用臨時員工也可能給旅遊企業的管理工作帶來一定的困難。

4.外包

企業處理某種單一工作的時候可以採取使用臨時僱員來做的方式，但是在另外一些情況下，企業可能會將範圍更大的工作整塊地承包給外部的組織去完成，這種做法就被稱為外包。在某些情況下，外包是受規模經濟推動的，因為將工作任務轉交給外部代理人去做，可以提高效率節省成本。另外，當企業既缺乏某一特定方面的技術經驗，同時又不願意投入時間和精力來進行這方面的開發的時候，外包就是一種很自然的選擇。

但外包也會帶來一定的負面影響。比如外包可能使企業對外依賴性過強，而且

容易被競爭對手所模仿。因此旅遊企業在採用外包這種方式時，要確定選擇外包商的原則和標準，與外包商建立以相互信任為基礎的合作夥伴關係，協商簽訂完善的外包合約並定期對外包效果進行評估，以規避風險，實現外包利益最大化。

5.加班加點

企業在面臨勞動力短缺的時候，或許不願意招用新的全職或者兼職的僱員，在臨時的工作任務可能不會太持久的情況下，企業可以採用加班加點的做法，來解決勞動力短缺的問題。雖然必須向員工支付比正常情況高的工資，企業還是節省了招聘成本以及培訓成本等，而且員工也獲得了收入增加的好處。

但是，過度的加班加點很可能會引起員工的反感，工作壓力加大，挫敗感增強，因此旅遊企業採用加班加點的方式來解決勞動力欠缺的問題，並不是長久之計，要掌握好度的問題。

（二）編制人力資源規劃

收集資訊和進行人力資源預測是成功編制人力資源規劃的基本準備工作，在此基礎上旅遊企業可以著手開始編制人力資源規劃，旅遊企業的人力資源規劃可以分為總體人力資源規劃和業務層人力資源規劃兩個層次。

旅遊企業總體人力資源規劃主要包括人力資源規劃的總體目標和整體任務，這些目標和任務都應與企業的整體規劃和策略目標相一致，還包括旅遊企業要制定的人力資源開發利用的總政策、實施步驟以及總的預算安排等。在企業總體人力資源規劃中，最重要的是有關旅遊企業對外人力資源淨需求的內容，這是企業編制總體人力資源規劃的目的所在。人力資源對外的淨需求可分成兩類：第一類是按部門編制的；第二類是按人力資源類別編制的。企業可以根據需要選擇其中的一種，或者兩種結合。

旅遊企業業務層人力資源規劃是總體人力資源規劃的具體化，包括具體的人員招聘計劃、晉升計劃、裁減計劃、培訓計劃以及薪酬計劃等，業務層的人力資源計

劃必須建立在人力資源綜合平衡的基礎上。另外，一個完整的業務層人力資源計劃
要包括計劃的時間段、計劃的分段目標、計劃的具體內容、計劃的制定者和確切的
制定時間等幾個方面。

五、人力資源規劃的實施與回饋評估

旅遊企業制定好的人力資源規劃要在方案執行階段得到強有力的執行，才能付
諸實踐，真正發揮作用。因此，為了確保人力資源規劃方案能夠及時、正確地執
行，企業也要制定相關的政策和措施，確保人力資源規劃的有效執行。

第一，人力資源規劃的有效執行，需要有適合的人力資源管理人員專門負責規
劃的具體實施落實，旅遊企業要給予人力資源管理人員必要的授權。

第二，旅遊企業在實施人力資源規劃方案前要做好準備工作，在計劃執行過程
中要按計劃抓落實，全力以赴確保人力資源規劃方案能夠及時、正確地執行。

第三，在人力資源規劃方案實施的過程中，定期的檢查也是不可或缺的必要步
驟，否則可能會使人力資源規劃方案流於形式，不能真正有效地發揮其人力資源規
劃作用。

第四，旅遊企業要有效地實施人力資源規劃，非常重要的一點就是必須保證規
劃方案執行過程進展資訊的及時回饋。只有保證暢通的資訊回饋，才能根據實際情
況對規劃進行動態的跟蹤與修改，保證預期效果的實現。根據人力資源規劃方案執
行回饋的有效資訊，旅遊企業人力資源規劃者可以對人力資源規劃方案中的一些項
目進行修正，根據環境的變化和實際情況的需要，不斷對人力資源規劃方案進行調
整。

第五，旅遊企業還要對人力資源規劃的執行結果進行評價，對某一工作期間人
力資源規劃工作結果是否有效作出客觀的評價，更重要的是，要深入瞭解人力資源
規劃的每一具體的環節對結果的影響，以便為下一步更好地做好人力資源規劃工作
提供參考和依據。

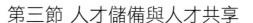

第三節 人才儲備與人才共享

　　策略性人才儲備是指根據企業發展策略，透過有預見性的人才招聘、培訓和崗位培養鍛鍊，使得人才數量和結構能夠滿足組織擴張的要求。然而，人力資源的固有特性卻往往會使企業人才儲備陷入困境。人力資源的某些屬性造成了人才儲備的困境：第一，人力資源的社會性是造成企業人才儲備困境的根本原因，決定了企業不可能獲得永久性人才而對其進行儲備；第二，人力資源的能動性使人才儲備的收益具有不確定性；第三，人力資源的變化性與不穩定性增加了人才儲備的難度；第四，人力資源的流動性增加了人才儲備成本；第五，人力資源的時效性使人才儲備的價值和成本更難把握。此外，在管理實踐中，企業人才儲備的兩個途徑——內部選拔和外部招聘也存在相應的問題。其中，企業內部選拔的人才儲備存在的問題包括：選拔範圍受限制，難以挑選到令人滿意的儲備人員；內部選拔的人員缺乏創新能力；容易造成公司內部團隊的不和諧和影響被儲備人才的本職工作。外部招聘的人才儲備的問題則包括：被儲備的人才暫時沒有充實的崗位或工作；被儲備人才的薪酬、待遇問題；外聘人才與內部人員的矛盾。將物流供應鏈管理理論中的聯合庫存管理（Jointly Managed Inventory，JMI）運用於人力資源管理，探討企業人才儲備的思路，對於構建企業人才共享平臺有一定的實踐意義。

　　一、聯合庫存管理的基本思想

　　聯合庫存管理是建立起整個供應鏈以核心企業為中心的庫存系統。具體來説，一是建立起一個合理分布的庫存點體系，二是要建立起一個聯合庫存控制系統（王槐林，2005）。聯合庫存分布一般是供應商企業取消自己的成品庫存，而將自己的成品庫直接設置在核心企業的原材料倉庫中，或者直接送上核心企業的生產線（見圖3-1）。

　　如圖3-1所示，第一種模式是集中庫存模式，即各個供應商的分散庫存表現為核心企業的集中庫存，各供應商的貨物直接存入核心企業的原材料庫（見圖3　　-1之①）。第二種模式是無庫存模式，核心企業也不設原材料庫，實行無庫存生產（見圖3-1之②），此時供應商與核心企業實行同步生產、同步供貨，直接將供應商的產

成品送上核心企業的生產線，如果實現了該模式，就實現了準時制生產（Just　In Time，JIT）。

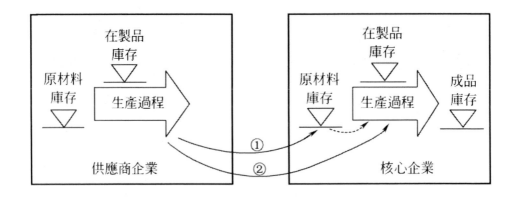

圖3-1 JMI分布原理和物資從產出點到需求點的途徑

資料來源：王槐林，劉明菲.物流管理學.武漢：武漢大學出版社，2005年，第324頁.

聯合庫存管理是解決供應鏈系統中由於各節點企業的相互獨立庫存運作模式導致的需求放大現象，它強調雙方同時參與，共同制定庫存計劃，使供應鏈過程中的每個庫存管理都從相互之間的協調性考慮，保持供應鏈相鄰的兩個節點之間的庫存管理者對需求的預期一致，從而消除需求變異放大現象。此外，「聯合庫存實際上是一種風險分擔的庫存管理模式」，「體現了策略供應商聯盟的新型企業合作關係」（馬士華　2003），它透過上下游企業的策略聯盟實現「聯合」，最終達到共同管理、分享資訊、共同承擔風險的效果。

由於人才的特性，供應鏈系統中各節點企業的人才「庫存」和需求也被放大，造成企業在人才儲備上承擔很大的風險和成本。因此，將企業的人才儲備視為一種特殊的庫存，應用聯合庫存的思想，透過策略聯合，供應鏈系統中各企業就能在人才儲備方面實現共同管理、分享資訊、共同承擔風險。

二、基於聯合庫存管理思想的企業人才儲備模式

（一）聯合人才儲備模式——聯合人才庫

　　所謂聯合人才儲備，是指供應鏈中的上下游企業或者企業聯盟中的策略合作夥伴，根據雙方或多方的合作需要以及企業聯盟的發展，制定相應的人才規劃，共同進行人才儲備的人力資源管理活動。這種共同的人才儲備活動，包括合作企業對儲備人才的共同招聘、培訓、開發、使用、辭退等環節，也包括合作企業為該項活動而在財力、人力、資訊上的共同投入。聯合人才儲備強調企業間的合作和策略意義，一方面它們在核心業務上有一定的相似性，從而保證人才在各企業都能很好地工作，另一方面，企業必須保證人才在各自的企業能得到相同的待遇，保證公平性。

　　根據以上的概念，我們設計出一個簡化的聯合人才儲備模式——企業聯合人才庫（見圖3-2）。

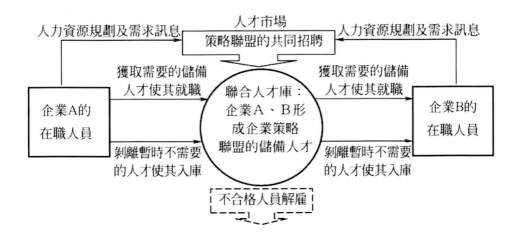

圖3-2 簡化的聯合人才儲備模式——聯合人才庫

　　如圖3-2所示，當企業A和企業B結成了策略聯盟，它們開始根據共同的發展計劃，制定相應的人力資源規劃，形成人力資源需求資訊，然後在人才市場上共同招聘，並將人才放入唯一的聯合人才庫，對新聘人才進行培訓、開發和管理。當企業需要人才時，能夠及時在人才庫中獲取相應的人才使其上崗，而當企業暫時不需要

該人才時，可及時剝離使其入庫。當然，如果被認為不適合策略聯盟的人員，將被「請」出聯合人才庫。這就形成了簡化的、兩個企業結盟情況下的聯合人才儲備模式。

由於結盟的企業是策略相關企業，聯合人才庫中的人才均能熟悉兩個企業的業務，並能夠在兩個企業間輪換工作。此時，從理論上看，聯合人才庫的人才量應該遠少於未建成聯合人才庫前企業A和企業B的儲備人才量之和。也就是說，當兩個企業建成聯合人才庫之後，人才儲備量可以大大減少。

聯合人才儲備與單個企業進行人才儲備相比具有以下的優勢：①大大精簡了儲備人才隊伍。②節省了人才儲備的開支。③縮短儲備人才被儲備的期限，由於儲備人才隊伍精簡而使人才被兩個企業「抽中」的幾率增大，縮短儲備期，從而提高儲備人才的積極性。理論上，當每一位儲備人才的儲備期都為「零」時，即聯合人才庫為空庫，必須重新招聘。④降低人才使用的風險。

（二）JIT人才儲備模式——第三方人才儲備

JIT（Just In Time）人才儲備，是指根據公司發展策略，透過JIT招聘、JIT培訓等，使得人才數量和結構能夠及時滿足組織擴張的要求；而透過JIT方式，在業務縮減時，可以將富餘的人才剝離，精簡團隊，以保持快速反應能力，同時節省開支。它實質上強調「及時的人才獲得」與「及時的重新獲得」。「剝離」的含義與「解僱」的含義是不同的，解僱強調的是勞動關係的徹底解除，而後很難重新建立勞動關係，而「人才剝離」旨在對人才使用權的暫時放棄，但仍然保持一定的「人才與企業的合作」關係，強調「重新獲得」的可能性。

目前企業的人才儲備一般是企業單方的儲備，即人才進入企業、與企業建立勞動關係之後，企業才對其進行儲備。而根據JIT人才儲備概念，我們必須尋求一種能「保持一定的『人才與企業的合作』關係，並且隨時可以重新建立勞資關係、強調『重新獲得』可能」的儲備方式。這種方式就是「第三方人才儲備模式」（見圖3-3）。

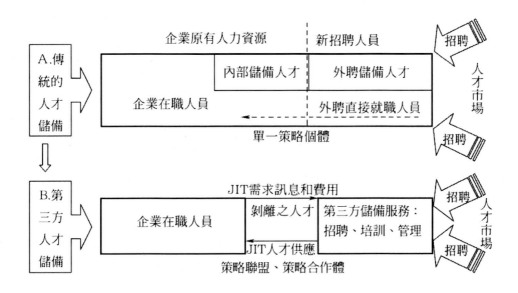

圖3-3 傳統人才儲備與第三方人才儲備模式對比

由圖3-3可見，第三方人才儲備模式由人才企業、第三方人才服務機構和人才市場三方組成，比傳統模式多了中間的一個環節，企業將人才儲備的所有工作交給專業的服務機構，由該機構到市場尋找人才並進行培訓和管理。企業向第三方服務機構支付一定的費用，並發出JIT人才需求資訊，服務機構提供JIT人才供應。相應的，當企業暫時不需要該人才時，可以將其剝離返還給第三方服務機構。

在傳統的人才儲備模式下，企業必須管理龐大的人力資源系統，除了正常的在崗人員和內部選拔的儲備人員之外，還必須從人才市場招聘人員，對其中一部分進行培訓後直接上崗，對另一部分進行儲備。該模式下的企業是一個策略單一體，它將導致以下的問題：①人力資源系統龐大，必須付出巨額的成本；②企業管理能力分散，不利於核心競爭力的打造和保持；③儲備人員與在崗人員容易產生矛盾，企業必須花費不少的時間和精力處理人員關係問題；④容易導致儲備人員流失。

第三方人才儲備模式具有以下的優勢：①企業只需專注於生產和市場，可以將更多的精力投入到產品研發、市場開拓等領域，以此獲得競爭優勢；②企業支付的人力資源成本將會大幅下降，節省開支；③企業無須在在崗人員和儲備人員的定位

上花費時間和精力；④能夠做到JIT人才管理。目前正在興起的人才租賃可以視為第三方人才儲備模式的一種具體市場行為，但第三方人才儲備模式應該有更多樣化的具體形式，除了人才租賃機構可以作為人力資源中介服務的以外，其他合作企業也可能成為第三方機構，比如策略聯盟中的其他企業，或者策略聯盟中的合作機構等。

（三）基於JMI思想的人才共享平臺

人才共享平臺是解決人才儲備困境的新途徑。圖3 -4 運用聯合庫存管理（JMI）思想，構建人才共享平臺模型。如圖3-4所示，企業1至企業n形成了一個策略聯盟，他們是利益相關集團、供應鏈上下游企業，或者核心業務相類似的企業（組織），該策略聯盟制定共同的人才規劃和人才需求資訊，並將資訊傳遞給合作的第三方服務機構，由服務機構在人才市場上進行招聘並對人員進行培訓和管理，最後形成該策略聯盟的聯合人才庫，該聯合人才庫就是該聯盟的人才共享平臺。具體到某一個企業（如企業1）來講，企業可以直接從人才共享平臺獲取人才，以滿足企業的需求，也可以將暫時不需要的人員剝離入庫。該策略聯盟構建了聯盟的人才共享平臺，平臺裡的人才在適當的時候被某一個企業選中，即從儲備期轉入正式工作期，工作完成後，可能重新被放回共享平臺。這樣不斷地循環，該聯盟就實現了聯盟內部人才的共享。從理論上看，聯盟內的任何一個人才，都有可能在任何一個企業工作，相應的，任何一個企業都有可能使用任何一個人才的聰明才智。這樣，在該聯盟內部，實現了人才資源的最優化配置，每一個企業都能在較少的投入下，獲得最大的人才資源。同時，該聯盟共同承擔服務機構的費用、共享平臺的維護費用等，對於單個組織來説，能很好地降低成本。

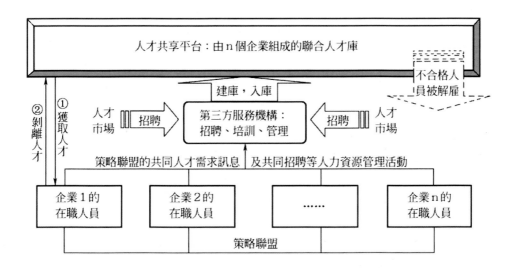

圖3-4 人才共享平臺模型

　　人才共享平臺具有以下的綜合優勢：①做到JIT人才供給；②企業不需對人才庫進行管理，而由第三方服務機構代理，節省精力；③使聯盟內人力資源得到最優化配置，發揮最大的效用；④最大限度地降低人員使用風險和成本。

三、構建企業人才共享平臺的前提及效果

（一）構建人才共享平臺的前提

　　人才共享平臺的構建是有條件的，它必須滿足以下前提：

　　第一，構建人才共享平臺的各組織必須是利益相關者，或存在共同的利益目標，如策略合作夥伴或利益集團。共同的利益是最根本的前提，只有當這些組織存在共同的利益關係，它們才會從根本上維護人才共享體系。

　　第二，各組織必須存在相關的業務，以保證人才在共享平臺中實現最優化的流動。比如，它們可能是非惡性競爭的競爭對手、存在一定合作關係的同行，它們可能是供應鏈的上下游企業或供應鏈系統中的策略聯盟企業，它們還可能是企業與研究機構（該研究機構的研究領域與企業相同或相關）。因為各方存在相關的業務，

共享平臺中的人才從A組織流動到B組織，才能較快投入到新的崗位上使用，避免損失。如果沒有關聯業務的組織構建人才共享平臺，將無法實現「共享」帶來的人才共同使用效果。

構建人才共享平臺還有其他條件的約束，比如空間距離、組織規模、組織結構等方面的差異不宜太大。但是利益相關和業務相關是首要的前提。

（二）構建人才共享平臺的效果

人才共享平臺構建之後，它將能解決前面所論述的企業人才儲備所面臨的困境。人才共享平臺變人力資源的社會性為「集團性」，理論上可以獲得人才的永久使用權。人才共享平臺解決了外聘儲備人才與內部人才的矛盾。共享平臺中的人員都是策略聯盟的儲備人才，他們更多時候會以項目組的形式出現，不同的項目有不同的團隊，不存在新、老員工的區別。人才共享平臺較好地解決了人才的能動性問題，能夠激發人才的工作熱情、調動他們的積極性、減少消極帶來的影響。人才共享平臺有效阻止了人才的變化性和不穩定性帶來的人才貶值問題。在共享平臺裡，儲備人才被「使用」的機會增大，能提高他們的知識和技能水準，降低人才的知識貶值。人才共享平臺較好地減少了流動性帶來的高成本。

人才共享平臺能讓企業選到滿意的員工。構成策略聯盟的企業基數越大，該平臺就越大，儲備人才的數量就越多、質量越高、知識範圍越廣，則企業需要的各種人才都能及時（JIT）獲得，給企業帶來持續不斷的發展力量。人才共享平臺解決了內部團隊不和諧問題。共享平臺構建之後，新的團隊成員都是共享平臺裡的人才，不存在「誰被儲備誰就即將升職」的不公平心理，有利於團隊和諧。人才共享平臺不會使儲備人才的本職工作受到影響。嚴格來說，共享平臺裡的人才都沒有「本職工作」，他們在策略聯盟裡流動，從事不同的工作。他們在不斷的流動中提升自身能力。人才共享平臺解決了儲備人才沒有實際崗位或具體工作的尷尬問題。他們被儲備在共享平臺裡的時間縮短，使用頻率提高，人才利用價值更高。人才共享平臺改變了被儲備人才薪資低、待遇差的局面。因為他們不斷在新的崗位輪換，從事新的有挑戰性的工作，他們能獲得更高的薪酬、獎金、福利等待遇。

（三）構建人才共享平臺需進一步探討的問題

第一，人才共享平臺合作企業（組織）間的投入與收益問題。人才共享平臺要求該策略聯盟中各企業的收益必須與其投入相對應，只要一方出現收益與投入不對等的情況，就會產生策略聯盟的內部不公平心理，從而影響共享平臺的正常運作。然而，內部、外部不公平的情況是普遍存在的，如何協調好客觀因素造成的不公平問題值得進一步研究。

第二，與人才共享平臺相應的管理制度問題。人力資源管理必須有相應的制度進行協調和管理，人才共享平臺同樣需要適合的制度，包括：招聘制度、培訓開發制度、福利薪酬制度、激勵制度等。然而，由於企業文化、企業規模等因素的不同往往導致制度的不同，策略聯盟難以找到一套適合各企業的人力資源管理制度作為共享平臺的管理制度，從而容易引發各種問題。因此，如何建立與共享平臺相適應的管理制度是今後的研究方向之一。

本書應用物流管理理論中聯合庫存管理思想，提出企業人才儲備的新模式和構建人才共享平臺的觀點，為企業人才儲備管理提供了新的思路。我們相信，在未來的供應鏈管理和企業發展中，人才共享平臺將會發揮重要的作用，為企業人力資源管理以至全社會宏觀上人力資源開發與管理作出貢獻。當然，由於目前有關人才儲備的研究及文獻相對較少，有關物流學科的思想與人力資源管理學科思想的融合的研究則更少，給本書的研究帶來一定的限制。在不同的學科中尋找先進的管理思想進行跨學科應用的研究具有重要的研究價值，希望未來的研究中能獲得更大的突破。

思考與練習

1.談談旅遊企業人力資源規劃對於旅遊企業經營發展的重要性。

2.人力資源規劃的主要內容都有哪些？

3.旅遊企業可以用哪些方法對人力資源需求與供給做出預測？各種方法有何利弊？

4.旅遊企業如何協調人力資源供求之間的矛盾？主要方法有哪些？

第四章 人員招聘與甄選

人力資源規劃確定了企業對人力資源的需求。而招聘則是企業尋找和吸引自身所需人力資源的重要方式。作為企業人力資源管理的子系統，招聘管理透過招募、甄選等一系列科學規範的活動，持續系統地提高企業素質，增強企業活力。在本章中，學習者應重點掌握招聘、甄選與企業策略之間的關係，招聘的來源與途徑，甄選的原則及方法等知識要點。

第一節 招聘和甄選中的策略問題

招聘和甄選是企業獲取人力資源的主要方式。招聘是為了吸引合適的人來填補特定的工作空缺，而甄選的目的則是從符合要求的候選人中挑出能成功完成工作的最佳人選。作為企業人力資源管理中的重要組成部分，招聘和甄選同樣也與企業的策略緊密相連。從哪裡招聘，如何招聘，以哪些因素來吸引應聘者，以及最終選擇什麼樣的人等，這些問題都可能關聯到企業的策略。

在招聘和甄選中我們應該考慮兩大策略問題。第一，人力資源的招聘和甄選模式對企業策略有何影響？第二，企業是應該自己「生產」（內部培養、晉升），還是「買進」（外部招募）其所需的人才？

一、人力資源招聘和甄選對策略的影響

美國學者斯諾等人（Snow and Snell 1993）認為，招聘和甄選模式對企業策略的影響可能表現為以下三種形式：①招聘和甄選模式與企業策略之間沒有直接的關係；②招聘和甄選模式影響企業策略的執行，人力資源配備與企業策略間好的匹配能幫助企業策略的成功實施，增大該策略在市場中成功的幾率；③招聘和甄選模式

影響著企業商業策略的形成。也就是說，根據其對企業策略的影響，招聘和甄選模式相應的存在三種模式。

（一）傳統模式

傳統的人力資源招聘和甄選不重視甚至有時忽視了策略的問題，在這種模式下，企業把商業策略看做一種環境，就像法律、社會和政治環境等。此時企業人力資源招募的基本目標是達到個人—職位間的「緊湊」匹配，這種模式的前提是：企業的職位能被分開看做各個單獨的部分；職位和員工都比較穩定；企業可以妥當地、可靠地評估出員工的工作績效。

這種模式的人力資源招募的程序分三步：①企業分析、工作分析；②評估個人與職位的匹配程度；③招聘、甄選，給各個崗位配備最合格的人員。

（二）影響策略執行的模式

這種模式下的招聘、甄選主要考慮滿足企業實現策略的要求，其前提是企業的策略非常明確而穩定，所以企業在選定了一個策略方向後能迅速地配備人力資源。此時招聘和甄選的程序都應該與企業策略相匹配。

這種模式的人力資源招募的程序步驟有：①確定企業的商業策略；②確定企業策略成功實施所需的人力資源能力；③招聘、甄選，給企業配備具備這些能力的員工。例如一個經營國內遊的旅行社希望能快速進入國際市場拓展自己的業務時，它必然需要迅速地從外部招聘一批國際導遊、領隊等相應的人員來實施其國際化的策略。

（三）影響策略形成的模式

這種模式主要為了讓企業更好地適應快速變化的環境威脅和機遇。不同於第二種模式中透過迎合企業的策略來配備人力資源，這種模式下人員的配備能影響企業策略的制定。此時，企業不是為了特定的崗位來招聘，企業人力資源的目標是吸引

那些有著獨特技能和素質，或者具備企業現有員工尚不具備的技能和素質的人才，對他們「因地制宜」，從而給企業帶來價值增值，這樣企業能在最短的時間內實施一系列不同的策略。在籃球運動中，這種圍繞球隊的球星來量身打造策略、戰術的情況非常多見。

這種模式有幾個前提假設：①企業依照自己的人才庫能制定出成功的企業策略，但是企業人才間的不同組合能形成什麼特定的策略企業預測不到；②企業的人力資源配備與其他資源獲取與分配決策有著同等地位；③企業當前的策略與人力資源之間應該較「寬鬆」，使企業能在最短時間靈活地適應環境的變化。

這種模式的人力資源招募的程序分三步：①企業需要招聘那些達到個人—企業匹配的最佳人選，招聘具有獨特技能和素質，或者具備企業現有員工尚不具備的技能和素質的人才；②企業透過招聘應該具備廣泛的技術、能力、知識和其他技能基礎，為企業實施不同的策略提供前提；③依照人力資源來制定企業的策略能使企業考慮到所有可能的策略方向。

表4-1總結了上述三種模式的前提及相應的招聘步驟。

表4-1 人力資源配備模式

人力資源配備模式	前提	招聘步驟
傳統模式	1、企業的職位能被分開看做各個單獨的部分 2、職位和員工都比較穩定 3、可以妥當地、可靠地評估員工的工作績效	1、企業分析、工作分析 2、評估個人—職位的匹配程度 3、招聘、甄選，給各個職位配備最合格的人員
影響策略執行的模式	1、企業的策略非常明確而穩定 2、企業在選定了一個策略方向後能迅速地配備人力資源 3、招聘和甄選的程序與企業策略相匹配	1、確定企業的商業策略 2、確定企業策略成功實施所需的人力資源能力 3、招聘、甄選，給企業配備那些具備這些能力的員工
影響策略形成的模式	1、企業依照自己的人才庫能制定出成功的企業策略 2、企業的人力資源配備與其他資源獲取與分配決策有著同等地位 3、企業當前的策略與人力資源之間較「寬鬆」	1、招聘那些達到個人—企業匹配的最佳人選 2、企業通過招聘具備廣泛的技術、能力、知識和其他技能基礎，為企業實施不同的策略提供前提 3、依照人力資源來制定企業的策略能使企業考慮到所有可能的策略方向

　　總的來說，這三種人力資源甄選模式各有優勢。傳統模式下個人與職位的匹配能給企業帶來更高的效率和更直接的效益。但是這種匹配必須在考慮企業策略的基礎上。第二種模式儘管有些被動，但這種根據策略需要有的放矢地獲取人才的模式，有利於企業特定策略的有效執行。不同於前者單純地迎合企業策略，第三種模式則從更長遠的角度考慮企業策略，充分利用企業的人力資源。

二、「培養」還是「購買」人力資源

　　「培養」是一種純粹的內部培養、晉升策略：企業只聘用那些願意且有能力學習工作所需的知識和技能的人員。內部培養方式下的員工與企業建立了長期的忠誠關係，所以採取這種方式來配置人力資源，會影響企業策略的形成。或者說「培養」更多地表現為一種影響策略執行的模式。

　　為了滿足企業業務的發展和未來的人力資源需求，內部培養非常重要，特別是

對於大型企業和連鎖企業。這就要求此類企業建立職業晉升通道，並配套以相應的培訓體系。例如特許加盟是現在很多餐飲企業和經濟型酒店的通用方式，連鎖經營最強調複製，而最有效的複製方法就是言傳身教，言傳身教靠的是一支素質過硬的領導團隊，打造素質過硬的領導團隊靠的是長期的內部培養和投入。歸根結底，連鎖企業的核心競爭力，就是透過「培養」打造和複製這樣一支管理團隊的能力。

企業的內部招聘有公開和封閉兩種形式。在公開式的內部招聘程序中，內部的相應員工都有權利競聘空缺職位；而在封閉式的內部招聘過程中，員工沒有權力自己挑選空缺職位，而是經理在員工不知情的情況下對所有候選人的知識、技能、工作表現進行評估，選出最合適晉升的人選。企業應該仔細的甄選，挑選那些能快速適應變化的環境的人員；還應該招聘那些有著綜合素質或者技能的人才，為企業制定多樣化的策略提供人才保障。

「購買」是一種純粹的外部招聘、配備策略，企業主要招聘那些具備崗位所需技能，並能快速上手、馬上投入到工作中去的人員。「購買」方式主要是一種影響策略執行的模式。如果不及時招聘某些空缺職位所需的人才，企業可能喪失市場優勢，所以企業也有必要透過外部招聘的方式，購買具備合格技能與經驗的員工來執行特定策略。

企業究竟是「培養」還是「購買」所需的人才？這在一定程度上受企業目標和企業文化的影響。一種方法是，初級水準的崗位經由外部招聘，而其他的崗位透過內部晉升來挑選。這種情況下，企業提倡並獎勵那些長期的、穩定的忠誠員工。但是，企業可能沒有足夠的合適員工來填補空缺職位，所以，有時也會從外部招聘人才來彌補。另一種方法是，所有的職位都從外部招聘人才，這時企業不會給予那些忠誠的員工額外的激勵，相反，招聘的目標是為一個職位招聘最合適的人才，即使這樣會忽略那些資深的員工也在所不惜。

為了保持企業的競爭力，企業必須形成健康的人力資源流動。人力資源流動，包括外部招聘，內部流動（晉升、降職、橫向流動）以及員工的外流（退休、解僱、辭職等）。企業只有不斷更換新鮮的血液，同時淘汰不合格的人員，才能適應

不斷變化的競爭環境。招聘和甄選就是控制企業人力資源流動的閥門，所以應該重視這一環節對企業的深遠影響。

第二節 招聘的來源與途徑

利用哪些來源招聘企業需要的潛在人員是一家企業總體招聘策略中的一個重要組成部分。企業會吸引什麼樣規模和性質的求職者來申請自己的空缺職位在很大程度上取決於企業以何種方式（以及向誰）將關於這些空缺職位的資訊傳遞出去。那些關注網路上的招聘啟事的人，與那些對地方報紙分類廣告欄中招聘啟事做出反應的人，在類型上很可能是不同的。

一、內部來源與外部來源

在本章開始的時候我們已經討論過這點，現在我們重新來分析一下兩種招聘來源的優缺點。

總的來說，依靠內部招聘對於公司而言有以下幾個優點：

（1）企業透過這種方式能獲得大量自己非常瞭解的應聘者，所以更為安全。

（2）這些應聘者對於公司現有職位空缺的性質相對來說比較瞭解，這就使得他們對於工作產生過高期望的可能性降到了最低。

（3）內部候選人可能比外部候選人所需的定位過程更短，所需的培訓更少，所以內部招聘是一種總體來說不僅便宜而且速度較快的職位空缺填補方式。

（4）當員工看到工作能力的提高會得到回報的時候，他們的士氣和工作績效就會因此而改善，對企業的忠誠感也更高。

當然，從內部提升也有其不足之處。最大的弊端就在於近親繁殖的問題。如果所有的管理層成員都是透過內部層級晉升上來，當需要進行創新的時候，就很可能

出現維持現狀的傾向。其次，當員工申請了某一職位而未獲批准的時候，他們的積極性也會大打折扣。因此，內部晉升要在提高員工的士氣和忠誠感的收益與避免近親繁殖的缺點之間進行平衡，是十分困難的。

要避免內部提升帶來的這些弊端，公司就有必要採用外部招聘。外部招聘有如下幾點優勢：首先，對於某些最初等的職位以及一些特定的高層職位來說，在公司內部可能沒有可以招聘的合適人選。其次，從外部招聘人員有可能會給企業帶來新的思想或者新的經營方式，避免內部招聘存在的近親繁殖問題。

二、招聘途徑

（一）招聘廣告

透過廣告來進行招聘是一種最為普遍的招聘方式，儘管它的成本較高、有效率較低。在設計招聘廣告的時候首先要回答兩個非常重要的問題：「我們需要說些什麼？」以及：「我們需要對誰去說？」

至於要「說什麼」，一些公司的招聘廣告未能傳遞有關空缺職位的充分資訊。在理想的情況下，看到招聘廣告的人應當能夠獲得足夠的資訊來對工作及其要求作出判斷。而這可能意味著廣告的篇幅要稍長一些，因而成本也更高些。但是，企業需要考慮一下，到底這些額外增加的廣告費用高，還是花在招聘大量不合格者或者在瞭解情況更多以後不願接受工作者身上的成本更高。

此外，企業還得考慮利用何種媒體來刊登招聘廣告。表4-2總結了幾種廣告媒體的優缺點以及在何種情況下利用何種媒體較為合適。

表4-2 幾種主要廣告媒體的優缺點比較

媒體類型	優　點	缺　點	何時使用合適
報 紙	1、標題短小精練；廣告大小可靈活選擇 2、發行集中於某一特定的地域 3、各種欄目分類編排，便於積極的求職者查找	1、易被求職者所忽視 2、集中的招聘廣告易導致招聘競爭的出現 3、發行對象無特定性，企業不得不爲大量無用的讀者付費 4、印刷品質一般較差	1、招聘範圍限定在某一地區時 2、可能的求職者大量集中於某一地區時 3、有大量的求職者在翻看報紙，並且希望被雇用時
雜 誌	1、專業雜誌會到達特定的職業群體手中 2、廣告大小靈活 3、廣告印刷品質較高 4、有較高的編輯聲譽 5、時限較長，求職者可能會將雜誌保存起來再次翻看	1、發行的地域太廣，故在希望將招聘限制在某一地域時通常不能使用 2、廣告的預約期較長	1、招聘的對象爲專業人士時 2、不介意時間和地區限制 3、與正在進行的其他招聘計畫有關聯
廣 播 電 視	1、不容易被觀眾忽略 2、有助於那些不是很積極的求職者瞭解到招聘資訊 3、極富靈活性 4、比印刷廣告能更有效的渲染招聘氣氛 5、較少因廣告集中而引起招聘競爭	1、只能傳遞簡短的、不是很複雜的資訊，缺乏持久性 2、求職者不能回頭再了解（需要不斷地重複播出才能給人留下印象） 3、商業設計和製作（尤其是電視）不僅耗時而且成本很高 4、缺乏特定的興趣選擇，爲無用的廣告接受者付費	1、沒有足夠的求職者看到你的印刷廣告 2、當職位空缺有許多種，而在某一特定地區又有足夠求職者的時候 3、需迅速擴大影響 4、對某一地區展開「閃電式轟炸」 5、引起求職者對印刷廣告注意的時候
現場購買 （招聘現場的宣傳資料）	1、在求職者可能採取某種立即行動的時候，引起他們對企業招聘的興趣 2、極富靈活性	1、作用有限 2、要使此種措施見效首先必須保證求職者能到招聘現場來	1、在一些特殊場合，如爲勞動者提供就業服務的就業交流會、公開招聘會、定期舉行的就業服務會上布置的海報、標語、旗幟、視聽設備等 2、當求職者訪問組織的某一工作地時，向他們散發招聘宣傳材料

資料來源：（美）加里·德斯勒.人力資源管理.北京：中國人民大學出版社，

1999.

（二）員工推薦

很多企業把內部員工的推薦作為最好的員工招聘來源之一。這種方式有幾個好處：首先，員工在推薦其朋友來公司前，對於企業職位空缺的情況以及被推薦者的情況都非常瞭解，並且確信在被推薦者和職位空缺之間存在一種相互匹配性，然後才會將此人推薦到空缺職位上去。有學者研究表明，那些承認自己利用了至少一種非正式資訊來源對公司進行過瞭解的人，往往比那些完全依靠正式招聘來源獲得資訊的新員工在被僱用前對職位和企業有更深的瞭解，不僅如此，前者的流動率也比後者低一半左右。

一些企業甚至採取了這樣的政策，即如果現在的員工向公司推薦了合適的應聘者，而且這些應聘者的在職工作也令人滿意，那麼公司會向原有的這些員工提供一定的經濟激勵。例如，在七天連鎖酒店公司，只要主管級以上的被推薦者經公司正式錄用，且工作滿一個月，則會給予推薦者以現金獎勵，被推薦者級別越高獎金額越高。

（三）校園招聘

校園招聘是現在很多企業獲得潛在管理人員以及初級專業、技術人才的重要途徑。許多有晉升潛力的工作候選人最初都是企業透過到大學中直接招聘僱用來的。企業往往非常注重到那些恰恰在它們極為需要的某一領域中有著很好聲譽的大學中去招聘新員工。例如，香港中旅集團在2005年的校園招聘行程中只圈定諸如北京第二外國語學院、南開大學、復旦大學等幾所知名的大學。

許多企業意識到，要想有效地競爭到最優秀的學生，除了通知這些在不久的將來要畢業的學生來參加面試之外，還需要做些其他的工作。例如，推行大學生暑假實習計劃、校園宣講會、參加大學舉辦的人才招聘會等。透過這些途徑，企業讓學生充分體驗企業的環境、氛圍和企業文化，達到提高企業知名度和吸引優秀大學生的雙重效果。

（四）網路招聘

隨著網路技術的發展和電腦的普及，網路招聘也由於其方便和資訊量大的特點備受歡迎。越來越多的企業都開始透過網路來發布自己的招聘資訊甚至初步篩選求職者。企業或者自建招聘專欄或者委託其他招聘網站來吸引和篩選應聘者。一大批專業的招聘求職網站開始湧現，例如中華英才網（http：//www.chinahr.com）、前程無憂（http：//www.51job.com）等，他們成為越來越多的求職者和企業交流資訊的平臺。許多企業直接將簡歷接收和初步篩選工作外包給這些網站，由這些網站挑選出符合基本條件的應聘者，再由自己來舉辦筆試和面試。

總之，以上所列出的幾種常見的招聘來源各有優缺點，企業需要針對空缺職位選擇最合適、最有效的招聘方式，很多時候還需要結合幾種方式來擴大招聘來源，吸引優秀的人才。

第三節 甄選的原則

一、員工的配備應該做到使企業和個人的需求相匹配

員工配備是一個相互選擇的過程：企業尋找那些能幫助他們盈利，促進企業發展的人；個人也尋找那些能幫助他們實現自己目標，並得到滿意報酬的企業。

企業與個人之間的匹配表現在兩個方面：個人的技能、素質與工作的需求相匹配；企業給予的工作報酬與對個人的激勵相匹配。可能出現以下幾種匹配情形：

（1）個人的技能、素質與工作需求匹配，企業的報酬與個人的激勵也匹配。例如，一家五星級酒店想招聘一名總經理，給他提供高於市場平均水準、有競爭力的薪水，並根據酒店的業績提供獎金。一個有著豐富的酒店管理經驗的人來應聘，他希望酒店能按照工作成績而不單是員工資歷來提供報酬。這時，企業和個人對對方的需求都達到了匹配，雙方都從中受益。

（2）個人的技能、素質與工作的需求匹配，但企業的報酬與個人的激勵不相匹配。例如，另外一個同樣有著豐富酒店管理經驗的人來應聘，他更希望酒店能按

照員工資歷而不是工作成績來提供報酬。如果被僱用，企業能從這次招聘中獲益，因為招來的人符合它的要求，而應聘者卻不能得到其想要的激勵。

（3）企業的報酬與個人的激勵匹配，但個人的技能、素質與工作的需求不相匹配。例如，一個沒有酒店管理經驗的人來應聘，他同樣希望酒店能按照工作成績而不是員工資歷來提供報酬。雖然企業的薪酬機制能有效地激勵他，但是他的個人技能卻與工作的需求不相匹配。此時，雙方都不能從這場招聘中獲益，企業達不到既定的經營目標，個人也因此拿不到想要的獎金。

企業與個人之間的匹配對企業和個人都有益處，它能使企業與個人建立長期的關係，從而使雙方的獲益最大化。反之，任何一方的不匹配都將使企業或個人或雙方難以得到理想的結果。

二、個人與工作匹配與個人與企業匹配

（一）個人—工作匹配

個人與工作之間的匹配包括兩方面的內容。一是應聘者的能力與工作要求一致；二是工作附帶的各種利益能滿足應聘者的個人需求。

如果個人與工作之間能「緊湊」匹配，也就是說上述兩個方面都非常一致，這就意味著企業在對應聘者投入中，能透過最少的培訓得到最好的回報，應聘者能迅速地為企業帶來利潤貢獻。如果個人能力達不到職位的要求，或者個人的能力超出工作的要求，個人與工作之間的關係就會比較「鬆散」。對於前者，企業就應該培訓那些「不稱職」的員工，如果培訓也不能使員工達到要求，那企業可能就要考慮解僱不合適的員工了；至於後者，如果員工能力比較強，而當前工作崗位又不能滿足他們的需求，那麼企業就應該考慮透過晉升或者輪調的方式，讓員工進一步發揮自己的才能。如果處理不當，這類員工可能會跳槽，造成人才流失。

旅遊企業如果在招聘時就重視個人與職位的匹配，那麼獲取人才之後的開發、保留工作就會順利很多。相比之下，與空缺工作職位相匹配的合適人選進入企業

後，其工作績效和工作滿意感會更高；而他們的缺勤率和流失率則會相對較低。

但完全按照這種個人—工作匹配標準來招聘和甄選，也會給企業帶來一些問題。主要表現為：

（1）由於員工是嚴格按照某一特定工作崗位要求，而不是按綜合素質招聘來的，招聘進來的人員不免缺乏靈活性。

（2）員工的技術和能力難以適應快速變化和技術進步的環境。

（3）企業的人力資源管理多停留在對求職者工作方面的資格審查，而忽視個人與團隊、個人與組織之間的互動，也沒意識到看似與職位不太相干的個性心理因素。然而，這些非智力性因素卻直接影響著個人對組織的認可和接受程度、對工作的滿意度。

在以下五種情況中，強調個人—工作的精確匹配非常合適：①新員工基本不涉及解決問題的工作；②新員工在企業或主管的緊密監督下工作；③新員工為企業帶來的新技術和能力比他（她）可能在工作中學到的技能更重要；④新員工有充足的時間來學習，或能適應較小的變化；⑤新員工具備的核心技術、能力顯然優於其他人。

可以看出，這五種情形在現代人力資源管理中出現的可能性越來越小。個人與工作之間的匹配，給企業帶來的多為短期利益。面對不斷變化的內外部環境，旅遊企業更應該從長遠來看，招聘那些與企業相匹配且一專多能的複合型人才。

（二）個人—企業匹配

個人與企業相匹配是指個人的性格、目標、價值觀和人際交往技能與企業的文化、氛圍之間的一致。

這種招聘甄選原則的優勢主要體現在：①個人—企業相匹配的情況下，員工可

能有更好的工作態度（例如更強的工作滿意感、企業忠誠感和團隊合作精神）；②可能有更令人滿意的工作結果（例如更高的工作績效、低的缺勤率）；③能加強和改善企業的組織設計（例如員工能為工作設計、企業文化等提供支持）。

當然強調個人－企業相匹配也有一些潛在的弊端。包括：①招聘過程中投入的資源更多；②甄選的技術相對還不成熟；③招聘過程給員工帶來的壓力較大；④缺乏組織適應性。因此，在強調個人－企業匹配的同時，我們也要注重招聘那些有著綜合素質和技能，或者透過培訓能從事不同工作的員工。如果一名員工很適合企業的文化，但不具備有效完成一項或多項工作任務的技能，那他充其量只能算是一名好的「拉拉隊隊長」，而非稱職的「隊員」。

第四節 甄選的方法

透過各種途徑吸引了足夠的應聘者之後，企業要考慮選擇合適的方法來甄選最合適的候選人。下面我們介紹幾種企業常用的甄選方法。

一、認知能力測試

由於個人－企業匹配要求個人具備多方面的技能和較強的學習能力，認知能力測試能為挑選提供重要的依據。認知能力測試是根據個人的腦力特徵而不是身體能力來對人進行區分的。認知能力主要包括三個方面：①語言理解能力，指一個人理解並使用書面或口頭語言的能力；②數量能力，指一個人解決各種與數字有關問題時的速度與準確性；③推理能力，指一個人找到解決各種各樣問題的方法的能力。

能夠測量出這些認知能力的商業性測試很多，例如許多外資企業和中國國內知名企業都採用SHL公司的測試題，只有通過這種筆試的應聘者才有機會進入他們的面試。這些測試透過設計不同的試題，涵蓋了語言理解能力、數量能力和推理能力的測試，它們通常能夠很好地預測出求職者的未來工作績效。然而，這些測試的效度與工作的複雜性有關，它們對於複雜性較高的工作比對於較為簡單的工作更有效。

二、人格測試

個人的智力和身體能力往往不足以解釋員工的工作績效，相反，其他諸如個性、性格等因素也很重要。人格測試可以測量候選人個性、性格的基本方面，例如內向性、穩定性等。下面簡單介紹兩種國際上常用的人格測試。

（一）「大五人格」理論模型

「大五人格」理論把個體的人格歸納分為5個方面來描述，這五種人格特質是：外向型、調整型、愉悅型、責任心型、好問型。表4-3列出了一些適合描述每個方面的相應形容詞。

表4-3 人格特徵的五個主要維度

外向型	友善的、好社交的、健談的、表情豐富的
調整型	情緒穩定的、不沮喪的、安全的、滿足的
愉悅型	謙恭的、信任他人的、和善的、寬容的、合作的、仁慈的

續表

責任心型	可靠的、有組織的、堅持不懈的、細心周到的、成就導向的
好問型	好奇的、富有想像力的、有藝術敏感性的、寬宏大量的、活潑有趣的

（二）艾森克人格問卷

艾森克（Eysenck）人格問卷（Eysenck Personality Questionnaire，EPQ）是根據艾森克人格理論編寫的測量人格的工具。艾森克提出的人格結構理論包括N（神經質）、E（外向性）和P（精神質）三個因素，EPQ包括P、E、N和L（社會讚許性）四個維度。

然而西方心理測驗的文化背景難以完全適合中國人。因此中國一些學者也紛紛在西方的量表基礎上進行修改，按照中國人的特點設計更有效的問卷。例如，目

前，EPQ成人式的中文版已有陳仲庚、龔耀先、劉協和等的版本，這些量表被認為信度基本可靠，適合於中國人，在中國國內得到了非常廣泛的應用。

三、面試

面試是企業在甄選候選人時應用最為廣泛的一種方法。甄選面試可以被定義為「由一個或多個人發起的以蒐集資訊和評價求職者是否具備被僱用資格為目的的一個對話過程」。

（一）面試的類型

1.非結構化面試

非結構化面試允許應聘者在最大自由度上決定討論的方向，而面試官則儘量避免使用影響應聘者的評語。面試者可以問一些諸如「請談談你在上次工作中的經歷」之類範圍廣泛、開放式的問題，並允許應聘者自由發表意見而儘量不打斷。通常，在非結構化面試中，面試官聽得很仔細，而且不爭論，不打斷或突然改變話題。面試官也用繼續提問的方法讓應聘者仔細思考，做出簡明的回答，並允許談話中出現停頓。

非結構化面試給予應聘者更大的自由，將應聘者的資訊、態度或感情擺在面試官前有特別的意義，而這些卻常常被更結構化的提問所掩蓋。但是，由於面試的整個過程由應聘者所決定，不遵循特定的程序，從應聘者中得到的能讓面試官做橫向比較的資訊就非常少。因此，非結構化面試的可靠性和有效性被認為是很小的。這種方法主要被用於面試那些申請高職位的應聘者。

2.結構化面試

也稱標準化面試，是根據所制定的評價指標，運用特定的問題、評價方法和評價標準，嚴格遵循特定程序，透過測評人員與應聘者面對面的語言交流，對應聘者進行評價的標準化過程。其顯著特徵是：

（1）根據工作分析的結構設計面試問題

這種面試方法需要進行深入的工作分析，以明確該職位所需的知識、技術、能力和素質，在此基礎上建立面試的題庫，這樣能夠保證篩選的成功率。

（2）向所有的應聘者提出同一類型的問題

問題的內容及其順序都是事先確定的。結構化面試中常見的兩類有效問題為：以經歷為基礎的問題，與工作要求有關，且求職者所經歷過的工作或生活中的行為；以情景為基礎的問題，在假設的情況下，與工作有關的求職者的行為表現。提問的秩序結構通常有兩種：①由簡易到複雜的提問，逐漸加深問題的難度，使候選人在心理上逐步適應面試環境，以充分地展現自己；②由一般到專業內容的提問。

（3）採用系統化的評分程序

每個問題都事先制定出標準答案和評分標準，針對每一個問題的評分標準，建立系統化的評分程序，保證評分一致性，提高面試的有效性。

結構化面試不同於傳統的面試，它更加注重根據工作分析得出的與工作相關的特徵，面試人員知道應該提出哪些問題和為什麼要提出這些問題，避免了犯主觀上的歸因錯誤，每個應聘者都得到更客觀的評價，降低了出現偏見和不公平的可能性。

3.情景面試

在情景面試中，面試官給應聘者一個假定的情況，請他/她做出相應的回答，對應聘者的反應按事先建立好的評分標準進行衡量。現在許多企業用這種方法來篩選剛畢業的大學畢業生。例如，「當你與老闆的意見不一致，而且老闆明顯是錯誤的時候，你會怎麼辦？」

4.行為描述面試

與情景面試相似，行為描述面試也是要求應聘者描述就既定情況做出的反應，不過這種方法考察的是應聘者以往的真實經歷。例如，考察一個經理人開拓市場的能力時，面試官可能會問：「說說你上次怎樣把自己所在酒店的客房出租率提高20%的。」或者：「請舉以往的經歷告訴我，在沒有充分資訊的情況下，你必須作出一項重要的決策，你是怎麼做的？」這種基於對重要事件分析的面試方法認為，過去的表現會是將來表現最好的預告。

（二）面試的方法

1.一對一面試

在一般的面試中，應聘者一對一地會見面試官。由於面試對於求職者來說可能是一個非常情緒化的場合，所以單獨面試給應聘者的壓力通常較小，能有效地得到關於應聘者各方面的資訊。

2.小組面試

與一對一的面試不同，在小組面試中，幾位應聘者在一個或幾個公司代表面前會相互影響。這種方法雖然與其他類型的面試並不彼此排斥，但是它有助於瞭解應聘者在參加小組討論時的人際關係能力。該方法的另一優點是，可以為繁忙的專業技術和管理人員節省時間。

3.多對一面試

在多對一面試中，由若干企業代表會見一位應聘者。在一些企業，應聘者需要由其所申請職位的同級別人員、下屬和上級進行面試。例如酒店在招聘一位餐飲部主管時，可能由人力資源部、餐飲部各派一個代表，另外加上一名部門總監一起來面試。使用多重的面試者可以有效地降低僱用決策的偏見性，同時應聘者在面試過程中能對公司的團隊文化、人員和工作有很大程度的瞭解。

（三）提高面試的信度和效度

不同的面試方法有不同的優劣勢，然而，對於面試所做的很多研究表明，面試的信度和效度很低。要增強人員甄選面試的效用，人力資源管理者要注意以下幾點：

（1）應該使面試結構化、標準化，並且不要使面試的目標過於分散。也就是說，人力資源管理事先應該制定出計劃，在面試過程中根據少量的可觀察維度（比如人際關係風格以及自我表達能力）來對應聘者進行量化的等級評價，同時儘量避免對那些最好透過測試手段來進行評價的能力（比如智力、打字速度等）透過面試來評價。

（2）面試過程中儘量透過情景面試和行為描述面試，問一些與實際工作相關或者與在實際工作中可能出現的特定情況相關的問題，因為這兩種類型的問題可以比較有效地反映或預測出應聘者處理問題的能力。

（3）對參加面試的面試官進行培訓也是十分重要的。透過這種培訓，企業要讓面試官知道怎樣才能避免對應聘者進行評價時可能出現的許多主觀性偏差。也就是說，面試官需要意識到他們個人在面試過程中，可能會出現哪些方面的偏差、持有哪些偏見以及自己的哪些個人特徵有可能會影響到對應聘者的客觀評價。

思考與練習

1.招聘來源有哪幾種？各有何優劣？

2.企業可以透過哪些途徑來進行招聘？

3.招聘和甄選與企業策略之間有何關係？談談你的看法。

4.假如你是一家酒店的人力資源部經理，客務部主管突然跳槽了，針對這一狀況，你會怎麼做？

5.某旅行社準備新開設一條某省內溫泉旅遊路線，現急需一批導遊。請為該旅行社設計一則招聘廣告。你認為以何種途徑來招聘更有效？

第五章 員工培訓與開發

員工培訓是企業提高員工整體素質和能力的重要環節。本章對培訓的含義、培訓的角色分工以及培訓與學習型組織的關係做了較為詳細的闡述，重點介紹培訓的過程。在本章中，學習者應重點掌握員工培訓的意義以及培訓過程的各個重要環節。

第一節 培訓概述

一、培訓的含義

培訓是指企業有計劃地實施有助於員工學習與工作能力提升的相關活動。這些能力包括知識、技能或對工作績效起關鍵作用的行為。

企業培訓具有以下特點：

（1）企業培訓的主體是個人或群體；

（2）企業培訓的直接目的在於讓員工掌握培訓項目中強調的知識、技能和行為，並且能將其應用於日常工作當中；

（3）企業培訓是由企業計劃和安排的；

（4）企業培訓本質上是一個循序漸進的過程。

越來越多的企業已將培訓作為人力資源開發的重要手段，一方面透過培訓向本企業的員工傳授更廣泛的知識技能；另一方面利用培訓強化員工的獻身精神，為員

工提供不斷地改進自我的機會。

二、培訓的作用

如果將培訓的受益人分成企業和員工，培訓的作用體現在：

（一）培訓對企業的作用

對企業組織而言，培訓有利於：

（1）振作士氣，增強企業的競爭力。公司在員工身上耗費培訓開支，員工會感到自己的價值被公司認可和重視，從而有更強的動力去努力工作。培訓將為企業造就一支目標明確、合作愉快、技能嫻熟的大團隊，在競爭中發揮重要作用，使企業面對變化遊刃有餘。

（2）提高工作效率。員工透過培訓，學會使用新的設備、新的工作方法或者適應新的體系，進而有可能有更高的效率。

（3）維持穩定的工作標準。培訓有助於保證企業員工以同樣的方法來工作，並且當員工群體出現新的特點時，培訓可以保證工作標準的連續性，從而不會讓企業經營有太大的足以危害企業本身的變動。

（4）節省成本。如果不培訓，儘管短期內企業暫時省下了培訓支出，但未來要為舊員工離開後新員工付出更多的培訓成本，同時招聘也是有成本的。

（5）留住企業寶貴的人才。培訓也許會使員工不會再因缺乏公司的支持而「跳槽」，而人才過於頻繁的流動對於企業的損害是有目共睹的。為了培養安定的員工，培訓也很有必要。

（二）培訓對員工個人的意義

對員工個人而言，培訓有助於：

（1）增強工作主動性。培訓能使員工的工作主動性成為一種經常存在的力量。

（2）更深刻地認識自己的工作。培訓提供一個使員工遠離日常工作壓力的機會，有助於員工理解自身在企業中的作用，同時更加認同企業的一些行為。

（3）增長知識，提高技能。員工僅僅從日常的偶然事件所帶來的經驗中學習是不夠的，培訓作為一種系統有效的訓練可以彌補經驗的缺陷。

（4）有助於職業生涯的發展。培訓不僅給員工以適應變化的能力，還使其在培訓中明確未來的發展方向。

三、培訓角色分工

一般企業中參與培訓與開發的角色主要有四種：最高領導層、人力資源部、職能部門和員工。四種角色培訓活動中的職責和作用是有明顯差異的（參見表5-1）。

表5-1 不同角色在培訓中的作用

培訓活動	最高管理層	職能部門	人力資源部	員工
確定培訓需要和目的	部分參與	參與	負責	參與
決定培訓標準		參與	負責	
選擇培訓講師		參與	負責	
確定培訓教材		參與	負責	

續表

培訓活動	最高管理層	職能部門	人力資源部	員工
計劃培訓項目	部分參與	參與	負責	
實施培訓項目		偶爾負責	主要負責	參與
評價培訓項目	部分參與	參與	負責	參與
確定培訓預算	負責	參與	參與	

資料來源：胡君辰，鄭紹濂.人力資源開發與管理（第二版）.上海：復旦大學出版社，2003：127.

從表5-1中可以看出，人力資源部門是培訓工作的一個主要負責部門，但培訓的相關工作不僅是人力資源部門的職責，還需要其他部門和人員的緊密配合。各個職能部門幾乎參與各項培訓活動，而最高管理層主要負責培訓的預算，以及一些重要培訓項目的計劃與評價工作，員工則主要是參與確定培訓的需要和目的、實施培訓項目和評估培訓項目等方面的活動。

第二節 培訓的過程

企業培訓是一個系統的工程，主要由確定培訓需求、制定和實施培訓計劃以及進行培訓評估和控制這三個步驟組成。

一、確定培訓需求

（一）培訓需求分析三要素

培訓需求分析是指在規劃與設計每項培訓活動之前，由培訓部門、人事部門、其他工作人員等採用各種方法與技術，對組織及其成員的目標、知識、技能等方面進行系統的鑒別與分析，以確定是否需要培訓及安排何種培訓內容的一種活動或過程。

培訓需求分析的科學性將直接影響到培訓工作的成敗，組織分析、人員分析和任務分析這三要素可以為培訓需求分析計劃打下良好基礎，幫助我們得到一個明確、完整的培訓需求，下面我們對這三個要素分別進行闡述：

1.組織分析

分析在給定企業經營策略的條件下，企業應決定選擇哪些相應的培訓方案，為培訓方案提供可利用的資源，以及管理者和同事對培訓活動應提供的支持。

　　培訓的策略性角色影響著培訓的頻率和類型，以及企業培訓職能部門的組建形式。在那些期望培訓能有助於實現經營策略與目標的企業當中，在培訓上的投資及培訓的頻率一般高於那些隨意進行培訓或沒有策略目標理念的公司。同時，大量研究表明，同事和管理者對培訓的支持具有十分重要的作用，培訓成功的關鍵在於同事和管理者對培訓活動的參與是否抱有正確的態度，他們是否願意向受訓者提供有關如何在工作中有效利用培訓中學到的知識、技能、行為方式的資訊，並為受訓者提供在實際工作中應用培訓所學內容的機會。如果同事或管理者不採取支持的態度或行為，那麼員工就很難將培訓收穫運用到實際工作中。

　　如果企業本身缺乏時間或能力，那麼選擇一個能夠提供高質量產品的供應商就十分重要了。培訓供應商主要包括諮詢公司、培訓公司或科學研究機構，當外部供應商來提供培訓服務時，很重要的一點就是要考慮培訓項目是針對公司的特定需要，還是諮詢者只準備根據以往在其他組織中應用的培訓的基本框架來提供服務。

　　2.人員分析

　　企業要弄清員工工作績效不能令人滿意的原因是源於知識、技術、能力的欠缺還是屬於個人動機或工作設計方面的問題，這就是幫助企業確定哪些員工需要培訓。透過分析員工目前實際的工作績效與預期的工作績效來判斷是否有進行培訓的必要。

　　影響員工績效水準的因素包括個人技能、工作條件、工作結果和激勵等。員工的個人技能又分為基本技能、認知能力和自我效能，員工不僅要具備勝任其工作崗位的技能，另外還需要有分析、解決問題的能力以及對能夠勝任一項工作所具有的自信心。為激勵員工參加培訓項目的學習，企業必須使他們清楚意識到自己的優勢和弱點以及培訓項目與克服這些弱點之間的聯繫。管理者可以透過與員工開展績效面談，舉辦職業生涯設計討論，或讓員工完成一項有關自身優勢和不足、職業興趣和目標的自我評價來實現。

　　企業在做培訓需求分析時還要判斷，是否需要透過培訓來解決工作績效問題。

在員工不知道如何執行任務的條件下，培訓可能是解決績效問題的最佳途徑。但如果員工具備執行任務的知識和技能，而工作條件達不到要求、業績優秀的員工得不到獎勵、員工不能得到及時準確的績效回饋，培訓也許就不是最好的解決問題的方案了。

人員分析重在尋找證據來證實能夠透過培訓來解決的問題，明確哪些人需要培訓，以及員工是否具有基本技能、態度和信心，以使他們可以掌握培訓項目的內容。由於工作績效問題是公司考慮對員工進行培訓的重要原因之一，因此，如何將個人技能和其他因素聯繫起來也是很重要的。

3.任務分析

包括確定重要的任務，以及為幫助員工完成任務而需要在培訓中加以強調的知識、技能和行為方式。對任務進行分析的最終結果是有關工作活動的詳細描述。任務分析是一個耗時又乏味的過程，它需要投入大量時間來收集並歸納數據。這些數據來自公司內的經理人員、員工和培訓人員。任務分析包括以下三個步驟：

（1）選擇待分析的工作崗位，羅列出工作崗位所需執行的各項任務的基本清單，主要透過訪問並觀察員工的工作和與其他進行任務分析的人員共同討論的方法進行。

（2）確保任務基本清單的可靠性和有效性，讓一組專門項目專家以開會或書面調查的形式回答有關各項工作任務的問題。問題類型如下：執行該任務的頻率是多少？完成各項任務需要多長時間？該任務對取得良好的工作業績有多重要？學習各項任務的難度有多大？該任務對新員工的要求標準是什麼？

（3）一旦工作任務確定下來，那麼就要明確勝任一項任務所需的知識、技能了。這類資訊可透過訪問和發放調查問卷的形式來收集。獲取有關該工作所必備的基本技能和認知能力的資訊對於決定參加培訓事先應具備的知識、技能及潛能等前提條件至關重要。對於培訓而言，有關知識、技能的學習難度的資訊才是重要的，正如員工在承擔工作前是否應掌握知識、技能一樣。

（二）培訓需求調查方法

培訓需求分析的過程必須精確。為保證資訊的高質量和精確性，建立一種科學的收集資訊的調查方法非常重要。雖然現在有許多進行培訓需求調查的方法，但是要選擇一個高質量收集資訊的需求調查的方法，還是需要做出很大的努力。因為每種方法都有其自身的特點，影響到獲得資訊的種類和質量，同時一次徹底的培訓需求調查需要採用多種方法。下面，我們對一些主要的培訓需求分析方法進行簡單的介紹：

1.觀察法

觀察法即透過一段時間的詳細觀察，來確定哪些人需要培訓，他們需要什麼樣的培訓。一般來說，我們可以透過組織一個觀察網路，到各個部門定期收集資訊，根據資訊把受訓人分成幾種類型，再根據不同的類型，設計不同的培訓項目。

2.調查問卷法

這種方法是使用最為廣泛的方法。此方法成功的關鍵問題是要把問卷設計好，既要使問題合理，能體現出問卷的意圖，又要使被調查人樂於回答，易於回答。

3.閱讀技術手冊法

技術手冊是企業的核心材料，裡面記錄了完成各項工作對員工技能的具體要求。培訓部門的人員透過定期閱讀技術手冊和記錄，能及時發現企業所急需的關鍵技能和員工所掌握的技術情況，從而設計出有效的培訓體系和項目。

4.訪問專家法

專家是掌握一個企業或整個培訓市場資訊的權威人士，透過諮詢本公司的技術專家或培訓市場的培訓專家，企業可以較為清楚地瞭解到本企業的優劣所在，瞭解到培訓市場的最新趨勢和知識，有利於幫助企業設計出合理的培訓項目。

5.員工訪談法

　　培訓需求分析人員以正式或者非正式的形式，對其選定的員工個人和群體進行訪談，訪談方式可以是透過電話，也可以是在工作地點進行，訪談的問題可以是結構化的也可以是非結構化的。透過和員工的交談，企業可以獲得一些其意想不到的觀點。

表5-2 常用培訓需求調查方法的優缺點

方法	優點	缺點
觀察法	1、得到有關工作環境的資料 2、將評估活動對工作的干擾降至最低	1、需要高水準的觀察者 2、員工的行為方式有可能因為被觀察而受影響
調查問卷	1、費用低廉 2、可從大量人員那裡收集到資料 3、易於對資料進行歸納總結	1、時間長 2、回收率可能會很低，有些答案不符合要求、不夠具體
閱讀技術手冊法	1、有關工作程序的理想資訊來源 2、目的性強 3、有關新的工作和在生產過程中新產生的工作所包含任務的理想資訊來源	1、分析人員可能不了解技術術語 2、資料可能已經過時
訪問專家法	利於發現培訓需求的具體問題、問題的原因和解決方法	1、費時 2、分析難度大 3、需要高水準的訪問者
員工訪談法	1、可以從員工情感的層次出發 2、為員工提供最大的機會來關注和表述他自己和他的團體的利益	1、費時 2、很難分析和得到定量的結果 3、需要高水準訪問者

二、制定和實施培訓計劃

培訓流程的第二個基礎環節，就是在對培訓需求及其任務調查研究的基礎上，設計和制定出相應的培訓計劃。對於不同的培訓對象和不同的培訓內容，培訓計劃也是各不相同的。但重要的培訓計劃至少應包括企業培訓意義、培訓任務和目的、培訓內容和形式、培訓方法、培訓時間和步驟、培訓的考核及其要求等內容。應根據實際情況提出若干可供選擇的培訓體系方案，以便於高層決策。培訓計劃體系是否具有可操作性，不僅有培訓指導思想、培訓方針政策正誤問題，而且有培訓策略、培訓方案的安排妥否問題。如培訓課程的適用性、培訓方式的選擇、培訓時間的安排、培訓人員的崗位填充等，都要考慮細密周到，否則將會影響其實施的順利性。下面，我們就分別對培訓內容、培訓形式和培訓方法進行一個簡單的介紹：

（一）培訓內容

培訓從內容上大致可分為以下四種：

1.管理能力培訓

其對象為公司的中高層管理人員以及具有發展潛力的員工，這是企業提高工作效率和競爭能力的根本辦法。

2.專業技能培訓

其對像是不同業務、職能部門的專業技術人員。專業技能培訓是提高企業核心競爭能力的重要基礎。

3.基本技能培訓

其對像是全體員工，如團隊內的溝通、協作等，這是保證團隊健康有序運作的前提。

4.基本素質培訓

基本素質培訓，如公司文化傳播、企業價值觀灌輸、誠信教育等，其培訓對象也是全體員工，是持續影響企業生存和發展的具有深遠意義的企業文化力培育。

（二）培訓形式

1.脫產培訓

脫產培訓是根據企業的實際工作需要，選派不同層次的有培養前途的員工，集中時間離開工作崗位，到專門的學校、研究機構或其他培訓機構脫產學習。這種培訓比較正規，一般理論知識的學習比重大，是一種「充電式」的學習，主要限於高層管理者、技術骨幹等。由於脫產培訓時間長，短期內會對企業造成一定的影響，培訓成本較高，但由於培訓比較系統化、有深度，所以對提高管理人員和技術人員的素質非常有效，從長期來看，對企業非常有利。

2.在職培訓

在職培訓是員工在企業內，透過工作進行學習，或在工作過程中利用工餘時間由上級領導有組織有計劃地進行培訓。它是企業培訓的主要形式，從高層管理者到一線員工，都要不斷地接受有效的在職培訓。這種培訓形式一般針對性強，成本低，對生產影響小，對於改善企業的管理水準、提高員工的技術操作水準以及提高企業的生產率都非常有效。

3.學徒培訓

學徒培訓是一種邊幹邊學的培訓形式，是在工作中直接培養後備人才的制度，它採用師父帶徒弟或導師制的方式，透過一定時間的實踐，使新入職人員掌握相關的工作技能，更快速地成為有經驗的員工。

4.業餘學習

業餘學習是企業員工利用工作之外的業餘時間，透過自學或函授教育等形式獲得新知識，進行個人能力的開發。隨著社會的快速發展和競爭的日益加劇，業餘學習已越來越引起企業員工的重視。對於員工的這種自我學習行為，企業應制定相應的政策予以鼓勵，必要時給予參加學習的員工一定的補貼。這樣可以激發員工的上進心和工作熱情，提高企業的凝聚力。

（三）培訓方法

1.傳統的培訓方法

（1）講授法

講授法是最為傳統的培訓方法，也是培訓中應用最普遍的一種方法。它是教師透過語言表達，系統地向受訓者傳授知識，期望受訓者能記住其中特定知識和重要觀點。其優點是運用起來方便，便於培訓者控制整個過程；缺點是單向資訊傳遞，

回饋效果差，不符合成人經驗式學習的特點，靈活性差。講授法常被用於一些概念性知識的學習和培訓。

（2）視聽技術法

透過視聽技術（如幻燈片、錄影帶、投影機等工具）對學員進行培訓。其優點是運用視覺與聽覺的感知方式，直觀鮮明。但學員的回饋與實踐差，且製作與購買的成本高，內容易過時。多用於介紹企業市場資訊、傳授技能等培訓內容，也可用於概念性知識的學習和培訓。

（3）討論法

討論法是透過受訓者之間的討論來解決疑難問題，鞏固和擴大學習的知識。依照費用與操作的複雜程度，討論法又可分為一般小組討論與研討會兩種方式。研討會多以特色演講為主，中途或會後允許學員與演講者進行交流溝通。優點是資訊可以多向傳遞，與講授法相比回饋效果較好，但費用較高。而小組討論法的特點是資訊交流方式為多向傳遞、學員的參與性高、費用低。多用於鞏固知識，訓練學員分析、解決問題的能力與人際交往的能力，但運用時對培訓教師的要求較高。

（4）案例研究法

案例研究法是藉助一定的視聽媒介，如文字、錄音、錄像等，描述客觀存在的真實情景，然後就其中存在的問題展開討論、分析，從而提高學員觀察問題和解決問題的能力的方法。這一方法使用費用低、回饋效果好，可有效訓練學員分析解決問題的能力。另外，近年的研究結果表明，案例、討論的方式也可用於知識類的培訓，且效果更佳。

（5）角色扮演法

角色扮演法是設定一個最接近狀況的培訓環境，受訓者在培訓教師設計的工作情景中扮演其中角色，其他學員與培訓教師在學員表演後作適當的點評。由於資訊

傳遞多向化，回饋效果好，實踐性強，費用低，因而多用於人際關係能力的訓練。

（6）企業內部網路培訓法

是一種藉助於電腦網路資訊技術的培訓方式，投入較大，對學員的監督較弱；但由於使用靈活，符合分散式學習的新趨勢，節省學員集中培訓的交通與費用，資訊傳遞優勢明顯，更適合成人學習的特點等因素為實力雄厚的企業所青睞。

（7）自我指導學習法

這一方法是由員工自己全權負責學習——什麼時候學習以及誰將參與到學習過程中來。受訓者不需要任何指導者，只需按照自己的學習進度學習預定的培訓內容。這種方法較適合於一般概念性知識的學習，由於成人學習具有偏重經驗與理解的特性，讓具有一定學習能力與自覺的學員自學是既經濟又實用的方法，但此方法也存在監督性弱的缺陷。

（8）冒險性學習法

冒險性學習還被稱為野外培訓或戶外培訓。冒險性學習注重於利用有組織的戶外活動來開發團隊協作和領導技能。它適用於開發與團隊效率有關的技能，如自我意識、問題解決、衝突管理和風險承擔。

2.現代培訓方法

（1）行動學習法（Action Learning）

「行動學習法」由英國國際管理協會（International Management Center）主席烈‧睿文（Reg Revans）所創立，又稱「幹中學」，就是透過行動來學習，即透過讓受訓者參與一些實際工作項目，或解決一些實際問題，如領導企業扭虧為盈、參加業務拓展團隊、參與項目攻關小組，或者在比自己高好幾等級的卓越領導者身邊工作等，來發展他們的領導能力，從而協助組織對變化做出更有效的反應。一般情

況下，行動學習包括6～30名員工，還可包括顧客和經銷商。

行動學習法有兩個著眼點：一是發展或重塑領導人，也就是企業的各級各類管理者；二是解決企業自身的策略或運營問題，其大規模的應用能夠用來重塑整個企業的經營方式和組織文化。兩個目標相互支撐，正是行動學習的立意獨特之處。行動學習法將學與做緊密結合為一體，既可以培養人，又可以解決實際問題。因此，它是企業將重塑領導人及企業自身合二為一的方法，其功效是倍增的。

行動學習的過程有兩種交替進行的活動：一是集中的專題研討會，參與者在研討會上得到促人警醒、發人深省的觀點和資訊，學習開展行動學習項目工作的方法；二是分散的實地活動，包括行動學習小組為解決實際的項目問題去實地蒐集資料、研究問題的活動，也包括輔助性的團隊建設活動。透過歷時數星期乃至數個月的幾聚幾散，參與者的領導能力和解決問題能力得以提高，組織的策略和策略問題得以解決。

大家都對1980、90年代世界級企業的變革耳熟能詳。誰不知道通用電氣、IBM、霍尼韋爾、安達信這些公司成功實現轉型的故事呢？它們的轉型與變革的重要武器之一就是行動學習。例如，《杰克・韋爾奇自傳》中曾提到，通用電氣的成功變革是與克勞頓維爾管理發展中心的卓有成效的領導人員培訓工作分不開的。韋爾奇到每一個培訓班上發表演說、與學員座談，甚至要求他們書面回答他所提出的問題。他在21年的CEO生涯中，與18000名學員面對面交流過。在書中，韋爾奇特別透露，克勞頓維爾的培訓方式是革命性的，它採用的方式就是行動學習。

（2）混合式培訓法

混合式培訓就是在資訊技術迅速發展的今天，將傳統培訓方式與網路培訓的方式相結合的一種有效的培訓方式，利用兩種培訓的優勢，共同建立一套多元化的培訓模式。

網路培訓也稱為E-Learning，是指透過網路或其他數字化內容進行學習與教學的活動，它充分利用現代資訊技術所提供的、具有全新溝通機制與豐富資源的學習環

境，實現一種全新的學習方式。

混合式培訓法是以傳統培訓為主，網路培訓為輔的兩者結合培訓模式。具體實施方案如下：

①在企業內部建立網路培訓平臺，利用網路培訓的平臺實現有效的培訓管理，將培訓的資料、記錄以及知識庫進行科學的分類、管理，對培訓更好地規劃、安排。

②將大量、重複、快速更新的培訓內容透過網路培訓的方式迅速有效地傳遞給員工、經銷商或者合作夥伴。

③對於一些實踐性、參與性強的培訓，企業仍然需要透過傳統的培訓方式如內訓或者外訓等來實現。

④即使是傳統培訓，為了加強培訓效果，使培訓效果更加持久，仍然需要將培訓的部分內容放入企業知識庫，透過網路培訓的方式再次強化，擴充知識傳遞的渠道，亦可以讓更多的員工參與，強化培訓效果。

這種既能提供高度互動又能累積企業智慧的網路培訓與傳統培訓結合的方式，就是我們提倡的混合式培訓法。

三、培訓的控制和評估

（一）確保培訓成果有效應用於企業實踐

無論採用何種培訓方法，受訓者在獲得知識技能、理念上的進步之後，要鞏固培訓效果，都必須進行實踐，透過實踐有效且持續地將所學到的知識、技能等運用於生產、管理、研發工作中。經過一段時間的實踐後，員工的行為習慣固定下來，培訓才真正達到了目的。

　　受訓者的上級管理人員應積極支持其下屬參加培訓，支持受訓者將所學的技能運用到工作中去，為下屬創造便利的環境。受訓者也可以透過自願組成一個小群體，利用在一起定期討論的方式來強化培訓成果的轉化。企業也應向受訓者提供或由受訓者主動尋找應用培訓中所學的新技能和行為而得到加薪等外在獎勵，或者因為運用在培訓中所學的新技能和行為而得到上級同事的讚賞等內在獎勵，從而提升受訓者的工作積極性，很好地將培訓成果轉化到工作中去。

（二）柯克帕特里克四層次培訓評估模型

　　有關培訓評估的最著名的模型，是由柯克帕特里克（D.L.Kirkpatrick，1996）提出的。從評估的深度和難度看，柯克帕特里克的模型包括反應層、學習層、行為層和結果層四個層次。人力資源開發人員要確定最終的培訓評估層次，因為這將決定要收集的數據種類，如表5-3所示：

表5-3 柯克帕特里克四級別方法

層次	可以問的問題	評估方法
反應層	受訓人員喜歡該培訓項目嗎？ 對培訓人員和設施有什麼意見？ 課程有用嗎？ 他們有些什麼建議？	問卷
學習層	在培訓前後，受訓人員在知識以及技能的掌握方面有多大程度的提高？	筆試、績效考試
行為層	培訓後，受訓人員的行為有無不同？ 他們在工作中是否使用了在培訓中學到的知識？	由監工、同事、客戶和下屬進行績效考核
結果層	組織是否因為培訓經營得更好了？	事故率、生產率、流動率、品質、士氣

1.反應層評估

　　反應層評估是評估受訓人員對培訓項目的看法，包括對培訓材料、老師、設

施、方法和內容等的看法。反應層評估的主要方法是問卷調查。問卷調查是在培訓項目結束時，收集受訓人員對於培訓項目的效果和有用性的反應。受訓人員的反應對於重新設計或繼續培訓項目至關重要。反應層評估的問卷調查易於實施，通常只需要幾分鐘的時間。如果設計適當的話，問卷調查也很容易分析、製表和總結。問卷調查的缺點是其數據是主觀的，並且是建立在受訓人員在測試時的意見和情感之上的。個人意見的偏差有可能誇大評定分數，而且，在培訓課程結束前的最後一節課，受訓人員對課程的判斷很容易受到經驗豐富的培訓協調員或培訓機構的領導者富有鼓動性的總結發言的影響；此外，有些受訓人員可能為了照顧情面而不願表達真實意見，所有這一切均可能在評估時減弱受訓人員原先對該課程不好的印象，從而影響評估結果的有效性。

2.學習層評估

學習層評估是目前最常見，也是最常用到的一種評價方式。它是測量受訓人員對原理、事實、技術和技能的掌握程度的方法。學習層評估的方法包括筆試、技能操練和工作模擬等。培訓組織者可以透過筆試、績效考核等方法來瞭解受訓人員在培訓前後，知識以及技能的掌握方面有多大程度的提高。筆試是瞭解知識掌握程度的最直接的方法，而對一些技術工作，例如工廠裡面的車工、鉗工等，則可以透過績效考核來掌握他們技術的提高情況。另外，強調對學習效果的評價，也有利於增強受訓人員的學習動機。

3.行為層評估

行為層的評估往往發生在培訓結束後的一段時間，由上級、同事或客戶觀察受訓人員的行為，瞭解員工的行為在培訓前後是否有差別，員工是否在工作中運用了培訓中學到的知識。這個層次的評估可以包括受訓人員的主觀感覺、下屬和同事對其培訓前後行為變化的對比以及受訓人員本人的自評。這種評價方法要求人力資源部門與職能部門之間建立良好的關係，以便不斷獲得員工的行為資訊。培訓的目的，就是要改變員工工作中的不正確操作或提高他們的工作效果。因此，如果培訓的結果是員工的行為並沒有發生太大的變化，就說明過去的培訓是無效的。

4.結果層評估

結果層的評估上升到組織的高度，即評估組織是否因為培訓而經營得更好的問題。這可以透過一些指標來衡量，如事故率、生產率、員工流動率、產品和服務質量、員工士氣以及企業對客戶的服務等。透過對這樣一些組織指標進行分析，企業能夠瞭解培訓帶來的收益。例如人力資源開發人員可以分析比較事故率，以及事故率的下降有多大程度歸因於培訓，從而確定培訓對組織整體的貢獻。

（三）根據評估結果進行調整

基於對收集到的培訓評估資訊認真分析的基礎上，人力資源開發部門可以有針對性地調整培訓項目。如果培訓項目沒有什麼效果或是存在問題，人力資源開發人員就要對該項目進行調整或考慮取消該項目。如果評估結果表明，培訓項目的某些部分不夠有效，例如，內容不適當，授課方式不適當，對工作沒有足夠的影響或受訓人員本身缺乏積極性等，人力資源開發人員就可以有針對性地考慮對這些部分進行重新設計或調整。

（四）溝通培訓項目結果

在培訓評估過程中，人們往往忽視對培訓評估結果的溝通。儘管經過分析和解釋後的評估數據將轉給某個人，但是，如果應該得到這些資訊的人沒有得到，還是會出現問題。在溝通有關培訓評估資訊時，培訓部門一定要做到不存偏見和有效率。一般來說，企業中有四種人是必須要得到培訓評估結果的。

1.人力資源開發人員

人力資源開發人員需要這些資訊來改進培訓項目。只有在得到回饋意見的基礎上精益求精，培訓項目才能得到提高。

2.管理層

　　管理層是另一個重要的人群，因為他們當中有一些是決策人物，決定著培訓項目的未來。評估的基本目的之一就是為妥善地決策提供基礎。應該為繼續這種努力投入更多的資金嗎？這個項目值得做嗎？應該向管理層溝通這些問題及其答案。

3.受訓人員

　　他們應該知道自己的培訓效果怎麼樣，並且將自己的業績表現與其他人的業績表現進行比較。這種意見回饋有助於他們繼續努力，也有助於將來參加該培訓項目學習的人員不斷努力。

4.受訓人員的直接管理者

　　受訓人員的直接管理者承擔著幫助受訓人員將培訓成果有效應用於實踐的重要任務，如果沒有他們對受訓者的直接支持和鼓勵，那麼再好的培訓效果也不能很好地付諸實踐。

四、影響培訓效果的因素

　　培訓的有效性取決於培訓的準備、實施和轉化過程中的各種因素。比如員工過於勞累，缺少自我激勵，管理層對培訓缺乏有效的支持，企業對員工運用所學新知識、新技能缺乏獎勵措施等，都有可能影響培訓成效。

（一）個人因素

1.個人能力

　　個人學習新知識和技能的能力對培訓的準備和培訓實績有直接的影響。從企業培訓設計內容和培訓實施方法來看，不少培訓計劃要求參加培訓的人能夠對比較複雜的資訊作出分析和判斷。如酒店督導課程、管理課程中的「領導藝術」、「策略行動計劃的制定」之類的主體，對受訓者的判斷分析能力、決策能力有較高的要求。如果受訓者已經具備一定的判斷推理、決策分析能力，那麼其學習效率就會相

對較高。酒店管理者在設計培訓課程和實施培訓方案時，必須考慮受訓者個人的能力，對其「可培訓性」進行正確評估，充分重視每一個員工個人工作的「適合性」；瞭解完成某一具體崗位工作任務所需要的知識和技能，確定哪些需要可以從現有的培訓計劃中獲得，哪些人需要為其重新設計特別的培訓計劃。

2.個人態度

個人對工作的態度也影響到他對培訓的看法和培訓的準備。如果個人對工作有較高的投入和較強的責任感，那麼他更會珍惜培訓這一獲得新知識和技能的機會，對獲得和運用新知識和技能有著強烈的願望，自覺做好培訓必要的準備工作。例如，與主管討論哪種培訓方法有助於較快提高工作業績，在培訓過程中積極主動提出問題等。酒店管理者在策劃培訓時有必要分析個人對工作和組織的態度，並採取相應措施，鼓勵員工投入工作，從而有效地提高培訓效果。

3.自我激勵

具有自我激勵精神的員工比較積極主動，能夠從培訓中獲得更多的知識，而且在培訓結束後，他們更樂於運用其所學到的新知識和技能，培訓的轉化會比較順利。調查表明，受訓者的個人動機與其在培訓中所吸收的知識有直接的聯繫。企業管理者應該激發員工參加培訓的積極性，透過與員工的交往，瞭解他們的價值取向和需求目標，把個人需求與培訓成果直接聯繫起來，使員工明白組織培訓目標和個人目標的內在聯繫，從而激發其積極性，為實現組織目標，同時也為實現自身目標而努力。假設一個員工參加了「對客服務技巧」的培訓，如果該員工更重視晉升，企業管理者就應明確地向他傳遞這樣的資訊：使用培訓所獲得的服務技巧，將有助於他提高整體工作業績，為其晉升提供必要條件，即設法使個人目標與酒店培訓目標一致。

（二）工作環境因素

美國學者Lewis　Forrest指出：「管理者必須考慮員工個人對工作環境和工作制度的看法，因為這兩者對員工的學習和員工的行為有很大的影響。」工作特點、企

業文化和組織制度是屬於工作環境的三個因素，這三個因素對企業培訓的有效性有較大影響。

1.工作特點

目前，企業對員工提出了許多要求，這對員工造成了一定壓力，對其運用新知識和技能也有一定的促進作用。但是，如果工作壓力太大，每天疲於奔命，他們就無暇運用新知識和技能。因此，要使培訓內容得以順利轉化，企業就應該創造條件讓員工有機會實踐和鞏固他們學到的知識和技能。否則，時間一長，他們學過的知識就會逐漸淡忘。

2.企業文化

如果一個企業有良好的學習氣氛，企業的社會標準和價值取向是支持、提倡學習的，那麼個人參加培訓的積極性一定很高。管理者公開向員工表明自己的態度，指出在企業中獲得和運用新知識和技能的必要性，員工學習的願望會更強，學習的熱情會更高。相反，如果管理者本身不重視，甚至把培訓當兒戲，員工就不可能有學習和工作的熱情。

3.組織制度

組織制度，尤其是評估制度和報酬制度，對企業培訓的有效性有著直接的影響。員工參加培訓，運用新知識和技能，應受到企業管理層的重視。企業的評估制度和報酬制度應該體現這一點。例如，在確定評估方針和評估方式時，就應考慮到如何才能鼓勵員工不斷學習，大膽運用新知識、新技能，將報酬與員工透過培訓所取得的工作業績直接掛鉤，使員工的進步得到承認。

第三節 旅遊企業員工領導能力的培養

企業能否成功，很大程度上取決於企業領導者的素質。具備領導才能對於企業任何一個層次的管理人員來說都是很重要的。面對競爭越來越激烈的市場環境，各

行業企業更加重視服務質量管理，不少企業都在努力追求卓越的服務，試圖留住忠誠顧客。服務質量管理對旅遊企業的作用尤為重要。培養旅遊企業的領導者，尤其是中層領導者，是企業進行服務質量管理的關鍵一步。因而，有必要專門去探討如何培養旅遊企業員工的服務領導才能。

一、旅遊企業領導者素質

儘管有些人把「領導」與「管理」兩個術語作為同義詞看待，但事實上，這兩者之間是有區別的。並非所有的管理者都是領導者，同樣地，並非所有的領導者都是管理者。美國學者班尼斯（Bennis）和內尼斯（Nanus）指出：領導者強調組織感情資源和精神資源，而管理者強調組織有形資源，諸如原材料、技術、資本。領導和管理對於企業實現最佳績效具有同等的重要性，在企業經營管理過程中，兩者都不可或缺。但是，大多數企業過於強調管理，忽略了領導的重要性。他們只重視制定正式的計劃，設計規範的組織結構，監督計劃的實施情況，但忽視開發企業領導才能，利用企業情感和精神資源。重視領導才能的培養恰恰是追求卓越的服務企業的主要特點之一。

管理與領導之間存在清晰的界線，界線就在於要別人去做和激勵別人想要去做。管理者可以要別人去做事情，領導者卻可以激勵別人想要去做。旅遊企業領導者應具備以下四個方面的素質。

（一）服務觀念

旅遊企業領導者把為顧客提供卓越服務看成是企業經營的動力，是企業區別於競爭對手的重要手段之一。他們認為優質服務是企業參與市場競爭的基礎，他們深知顧客購買的不僅是企業產品本身，而是消費價值。

旅遊企業領導者提倡卓越的服務。他們不滿足於為顧客提供良好的服務，而是重視服務細節和服務的細微差別，注意從那些在競爭對手看來價值不大、微不足道的細節中尋找市場的機會。他們相信，從企業如何處理小事中可以看出企業的管理風格，企業注重服務細節可以令顧客更加滿意，可以使企業與眾不同。

旅遊企業領導者應確定企業的服務觀念，明確企業發展方向。領導者要用語言文字清晰地表達企業的服務觀念，生動、形象地描繪企業的發展前景，使廣大員工瞭解企業觀念的內容，理解企業觀念的意義。領導者還應該在日常工作中做到言行一致，透過自己的一言一行，處處體現企業的服務觀念，為員工樹立良好的榜樣，以便贏得追隨者的信賴和尊重。

企業觀念可使員工瞭解自己的工作與企業的工作之間的關係，理解自己可為企業做出哪些貢獻。企業服務觀念為服務提供者指明了工作方向。企業的觀念越是明確清晰，員工越容易接受；接受企業觀念的員工會更努力地工作，齊心協力地實現企業的目標；企業也不需要一厚本一厚本的服務手冊和規章制度來控制員工的行為。

（二）信任員工

旅遊企業領導者相信員工的判斷力和工作能力，相信員工有能力實現企業的目標，並為員工創造發揮才幹的機會。他們信任員工，善於與員工進行溝通，傾聽員工的意見，幫助員工理解組織的目標和自己的工作，善於在服務中為員工排憂解難，為企業員工營造支持性的工作環境。旅遊企業領導者最根本的服務工作便是為服務者提供服務，他們是員工的指導者而不是員工的老闆。他們為員工指明工作方向，確立工作標準，為員工工作成功提供必要的工具，創造必要的條件。他們知道，個別指導是唯一有效的影響員工的方法。他們關心每一位員工，密切注意每一位員工的工作，以便為每一位員工提供必要的指導和支持，把員工指導工作看成是一項日常的工作。

優秀的領導者是足智多謀的教練員，熱情的鼓動者，嚴格的評估者，而不是挑剔的監督員。規章制度並不能調動員工的積極性，而只能強制員工去執行命令，任何規章制度都無法取代有經驗的領導者。有效的領導者透過明確實現工作目標的途徑來幫助員工清理各種障礙，使員工順利地實現自己的目標，而不是扼殺員工的創造力和創新能力。

（三）敬業

優秀的旅遊企業領導者熱愛他們的事業，他們全心全意地投入到每一天的工作中，對工作盡心盡責，有強烈的職業責任感。對事業的熱愛促使他們學習更多的知識，在工作上不斷創新。真正的領導者把工作作為生活的樂趣，他們對工作充滿熱情，為顧客提供更加個性化的服務，對顧客有求必應，真誠待客。

敬業愛崗精神極大地激發了旅遊企業領導者的工作熱情。他們對自己高標準、嚴要求，他們不但為其他員工提供業務上的教育、培訓，而且身體力行地體現企業的價值觀、企業的服務風格，在工作中當好員工的表率。

（四）誠信

旅遊企業的領導者堅持做正確的事，即使他要為此付出代價。他們始終如一，公平、誠實地對待顧客、員工、供應商、股東等企業的利益相關者。彼得杜拉克1988年在《華爾街日報》上指出：有效的領導者能贏得他人的信任，沒有信任感，就沒追隨者。而領導的唯一解釋就是有一批追隨者。誠信是旅遊企業領導者的重要特點。誠信不僅是一種經營的哲學，也是經營的倫理。具備誠信品質的領導者，即使面對來自各方的壓力和衝突，仍能保持正確的方向。

大多數顧客都願意與那些誠實可信賴、尊重對方需求和利益的公司打交道。如果員工相信上司能公正地對待自己，感覺到組織運作公平，企業能充分尊重他們的權利和利益，他們就更願意追隨企業的領導者，繼續留在企業工作。欺詐、違背承諾、半途而廢、濫用職權等這些不負責任的行為與追求卓越的旅遊企業格格不入。旅遊企業的領導者追求的不是以犧牲顧客及企業其他相關群體的利益為代價來謀取自身利益的機會，而是追求為顧客、為員工創造價值，留住忠誠的員工，贏得忠誠的顧客。

二、旅遊企業領導能力的培養

領導是天生的還是習得的？答案為兩者都是。特質論認為：具備某些特質確能

提高領導者成功的可能性，但沒有一種特質是成功的保證。行為理論學派則認為：如果領導者具備一些具體的行為，則我們可以培養領導，設計一些訓練項目把有效的領導者所具備的行為模式植入個體身上。領導的一些基本技能可以學習，企業透過培訓，可以培養有效的領導。

旅遊企業的領導者是企業提高服務質量的帶頭人。如果沒有領導者所確定的企業觀念、企業應為之奮鬥的目標，沒有領導者對下屬的訓練指導和不斷鼓勵，改善服務質量只能是一紙空談。追求卓越的服務是一種精神，這種精神也是一種領導的才能，它要求企業領導者用企業共同的價值觀去引導員工、激勵員工不斷探索，不斷改善服務質量，而不是用規章制度和操作手冊去控制員工做好服務工作。

旅遊企業可透過以下幾個方面來培養員工的領導才能。

（一）晉升適當的員工

瞭解旅遊企業領導者應具備的素質，把這些素質作為選拔人才的標準，把合適的員工提拔到更重要的崗位上，這是旅遊企業培養領導者的最有效方式。

晉升適當的員工具有多方面的作用：

（1）企業讓合適的員工隨著職務的晉升承擔更多的責任，可以使這部分員工的領導才能在實踐中逐步提高，並得到更好的發揮。

（2）企業讓具備領導素質的員工承擔更重要的工作，可以使他們有更多的機會幫助企業改善服務工作。

（3）企業晉升有領導才能的員工，對其他員工有激勵的作用，使其他員工意識到具備領導素質無論對企業還是對員工都有好處。

（4）企業讓有領導才能的員工參與企業管理工作的同時，也為企業其他員工樹立了榜樣，對培養其他員工的領導觀念和領導技巧有重要意義。企業讓真正的領

導者承擔更多的責任，有助於其他追隨者本人也成為領導者。

企業要晉升適當的員工，首先要發現具有領導潛質的員工，下面三種方法可以幫助企業發現、檢驗員工是否具備領導素質。

1.個人過去的經歷和表現

根據員工過去的工作經歷，企業可以瞭解員工是否在工作中表現出領導才能。透過員工個人過去的工作績效，往往可以預測員工個人今後的工作表現和工作能力。企業可以從質量和數量兩個方面去瞭解員工個人過去的表現，例如：

——該員工個人事業上曾取得的最大成就是什麼？

——該員工在過去的崗位上曾有過哪些創新或提出過什麼建設性的意見？

——該員工的服務觀念是什麼？哪些證據可以表明該員工將會是服務導向的領導者？

——是否有證據表明，該員工在以往的經歷中具有非正式任命的領導能力，即不是來自於組織所賦予的職位而產生的對群體的影響力？

2.個人追求

真正的領導者必須卓有遠見，對自己的判斷和自己的能力充滿信心。他們對自己希望做什麼、為什麼要這樣做非常清楚。他們對目標有堅定的信念，為了實現目標能夠作出自我犧牲。作為一個領導者，經常要對複雜的情況作出迅速判斷，並對自己的決策和行為負責。猶豫不決、優柔寡斷、軟弱無能的人不適宜做領導者。企業在對員工進行領導才能測試時，應該瞭解他個人的信念、個人生活的首要準則，根據員工個人的追求和志向來考慮他是否適合成為一名領導者。

3.本職工作崗位以外的領導能力

在一些大中型企業中，處在非管理崗位員工個人的領導能力往往被埋沒，不容易被發現。鼓勵員工參與工作崗位以外的一些志願活動有助於企業發現領導人才。企業可鼓勵員工參加一些行業協會，文化性、服務性組織，非營利性機構活動等，為員工表現領導能力創造新的天地。許多志願者組織缺乏資金，需要克服種種困難，要成功地領導志願者組織，需要有組織和政治才能，需要具備與其他成員溝通達成共識的能力，需有耐心、恆心以及良好的工作態度。因此，員工在志願者組織中所表現出來的領導能力，可以作為旅遊企業對員工領導才能的一種考驗。

有志於培養員工領導才能的旅遊企業，應提倡員工參與志願活動，支持員工參與和完成志願工作，並透過這一途徑發現員工的領導才能。

（二）參與服務質量管理

企業讓員工參與服務質量管理工作可以增長員工的見識，為員工創造發揮才幹的機會，充分調動員工的主動性、積極性、創造性，增強員工敬業愛崗精神，培養員工的領導能力。企業的每一位員工都應參與到服務質量改善工作中去。與顧客直接接觸的員工應參與質量管理工作，因為他們直接瞭解顧客的需求；為內部顧客提供內部服務的員工也應參與服務質量管理工作，因為他們的工作實績直接影響企業為外部顧客提供的服務質量；中層管理人員更應該參與質量管理工作，因為企業中的每一個人（除了最高層管理者）都要與他們打交道，企業資訊上傳下達都要透過他們；高層行政管理人員也應參與服務質量管理工作，他們是確定企業發展方向、使企業取得更大成功的關鍵人物。

企業可採用不同的方法，鼓勵不同層次、不同部門的員工參與質量管理工作。

1.員工演講比賽

企業可以透過舉辦演講比賽，由各個部門的員工代表上臺介紹他們改善服務質量、提高服務水準的做法和建議，由臺下的同事、管理層對演講者進行投票，選出優勝者。企業透過演講比賽，可以肯定員工在服務質量改進工作中所起的作用，承認工作優秀的員工，鼓勵員工提出創新的設想，集思廣益，調動員工的工作積極

性。

2.員工建議制度

許多旅遊企業系統地收集員工改善服務質量的意見，獎勵員工提出的建議，實施員工提出的合理化建議。企業建立良好的員工建議制度，使管理層有機會傾聽來自服務第一線員工的意見，以便更好地幫助員工、顧客和企業解決服務上的問題。管理層對員工提出的意見盡快答覆，對提出建議的員工給予獎勵，這些做法進一步刺激了企業的創新能力。員工受到鼓勵，會更加主動地尋找解決問題的新辦法，更樂於參與到改善企業服務質量工作中。

3.讀書報告

鼓勵員工撰寫讀書報告是另一種激勵員工參與管理措施的手段。企業管理層可以為下屬提供一些服務質量管理方面的著作，指定章節，要求員工閱讀。企業任命讀書小組組長，各小組每週抽出一個單位時間來討論讀書心得，每個員工在討論之前必須自己先看書。讀書小組組長的任務是引導組員討論所指定的有關章節的內容，結合書中內容，探討在企業服務質量管理中怎樣應用，並以讀書報告的形式向企業作口頭或書面的匯報。讀書報告不僅使員工提高了理論水準，而且往往能使員工站在新的角度，學以致用，解決服務工作中面臨的一些問題。

4.內部服務質量競賽

激勵員工參與服務質量改進工作的另一種手段是進行企業內部服務質量競賽。內部服務質量競賽讓企業更多的員工參與到服務質量管理工作中來，促使企業不同部門發現服務的不足之處，找出改進服務質量的方法，增強了員工的合作精神和集體榮譽感。

5.服務質量改進工作小組

成立服務質量改進工作小組是培養旅遊企業領導能力的另一種有效方法。面對

服務上的困難，大部分企業的習慣做法是由企業高層管理人員去解決。實際上，成立一個專項任務小組，由熟悉該問題的員工去解決可能是一種更成功的辦法。參與服務質量改進工作小組，對員工來説是一種有效的激勵方式，員工認為自己受到管理層的重視，有機會接受富有挑戰性的工作，工作熱情會更高。服務質量改進工作小組促使員工在解決問題的過程中更好地學習，也培養了員工的團隊合作精神，鍛鍊了員工的領導能力。

6.顧客角色扮演

有的企業在員工的培訓計劃中，讓員工扮演顧客去親身體驗本企業或競爭對手的服務，然後把他所經歷的、所瞭解到的好與不好的服務向其他學員進行介紹，讓員工站在顧客的角度去理解為什麼要改進服務，考慮企業應如何改進服務質量。透過這種方式，也可以使員工增強服務意識。

改善服務質量不僅是員工個人的工作，也是企業的工作。企業實施一系列員工參與服務質量管理措施，可表明企業尊重員工、尊重員工的意見。員工參與決策不僅有助於企業管理人員作出更好的管理決策，而且有助於企業領導者形成正確的價值觀念，培養和發揮領導能力。

（三）強調信任感

相信員工的判斷、員工的能力和員工的信譽是培養員工領導才能的方法之一。信任員工可以增強員工的主人翁意識，鼓勵員工的領導行為。員工有了主人翁意識，會更多地去考慮如何把工作做得更好，更願意為企業的成功承擔風險。相信員工是真正的領導者的有效領導方式之一。

美國SRC公司（Springfield Remanufacturing Corporation）向員工公開財務報表，教會員工看懂企業資產負債表、損益分析表，與員工共同分享企業的財務資訊。員工100%擁有SRC公司的股份。企業每週召開一次稱為「The Great Huddle」的協商會，討論有關公司財務及其他方面的問題。SRC公司的總裁和首席執行官認為：員工工作的安全感與損益分析表有關。如果企業將財務報表公開給員工看，讓

員工自己做決策，員工將會從僱員的角度換為從僱主的角度來思考問題。

塔特德·卡夫爾書店（Tattered Cover Book Strore）的總經理林達·米勒曼（Linda Milkman）指出，我們相信98%的員工是忠誠的，我們為98%的員工而不是2%的員工而工作。在新員工入職的第一天，書店就給所有的員工都配了鑰匙，鑰匙象徵著書店是員工的，員工不僅是僱員，員工還是書店的主人，書店還允許員工從書店借書回家看，這些措施充分表\企業對員工的信任。

企業強調信任感，有利於培養員工的領導能力。大部分員工是誠實的而不是不誠實的，向員工公開企業重要的資訊，給予員工表現自己才能的機會，讓員工相信管理人員會傾聽自己的意見，這些做法會讓員工有當家做主的感覺。作為企業的主人，員工更熱心於領導企業前進。

（四）鼓勵領導能力的學習

領導才能、領導技巧是可以學習的，追求卓越服務的企業應該鼓勵員工學習，發展領導能力，並為員工學習提供必要的幫助，進行不斷的投資。

1.挑戰性學習

企業可以將員工安排在需要學習新知識、新技術，採用新思路、新工作方式去解決問題的特定工作情境，讓他們從事挑戰性的工作，接受全新的考驗。工作的難度和工作的壓力是對員工個人能力的一種挑戰，也要求員工提高領導才能。員工在接受挑戰的過程中積累工作經驗，增強工作能力，訓練自己的創造性思維，挖掘自己的領導潛能。

2.模仿他人學習

模仿他人是學習領導技巧的另一種形式。模仿是學習的一種有效方法。企業內部或企業外部領導者的行為是員工學習領導技巧的活生生的榜樣，對員工有強烈而積極的影響。員工可以在模仿他人行為中學習、發展和提高自己的領導能力。

企業應為員工樹立學習的榜樣，為員工提供方便模仿他人，學習他人的條件。例如，企業聘請榜樣人物為員工進行入職教育培訓，舉辦領導才能研討會，聘請出色的領導者為員工作演講，這些辦法可以鼓勵員工向榜樣學習。企業把具有領導潛質的員工提拔到更高的職位，為他們提供更多與領導者接觸的機會，讓他們在模仿中確立自己的目標，自覺向榜樣人物學習，這樣做對培養員工領導才能也有很大的幫助。

3.集體學習

挑戰性學習、模仿學習等方式可用於對個人領導能力的培養，集體學習方式更適合於以群體為單位的領導能力的培養。企業不但要鼓勵個人領導能力的學習，也要鼓勵群體領導能力的學習。企業可以分期分批，對管理人員領導才能進行集體的、有計劃的培訓。雖然對於企業來說，同時選派一批身居要職的人員外出學習培訓有一定的困難，但企業如果希望現狀有較大的改變，只派一兩個人去接受培訓是沒有多大意義的，企業要真正實現改革只靠一兩個人是比較困難的，集體培訓才能達到企業改革的預期目的。

領導才能並不總是天生的，旅遊企業領導能力的培養不能坐等機會，旅遊企業應採取一系列相應的措施，挖掘、發現、培訓和培養自己的領導者，提高企業的質量和管理水準，為企業向顧客提供卓越的服務創造必要的內部環境。

思考與練習

1.培訓在旅遊企業人力資源管理中有何作用？

2.什麼是培訓三部曲？

3.培訓需求調查可以採用哪些方法？各有何優缺點？

4.如何進行培訓效果評估？

5.影響培訓效果的因素有哪些？旅遊企業如何提高培訓效果？

第六章 績效管理

　　績效管理為員工晉升、解僱、培訓等企業人力資源管理決策提供依據,同時造成鼓勵員工改進績效的作用。本章介紹績效管理的基本理念,從指標設置、績效資訊來源和評估方法的選擇、評估結果的應用等角度闡述旅遊企業在績效管理過程中應注意的問題。學習者應重點掌握績效管理系統的構成、有效績效管理系統的標準以及績效管理的評估方法。

第一節 績效管理概述

　　績效管理的概念出現於1970年代。至今,雖然績效管理的重要性已經得到廣泛的認同,但如何有效地發揮績效管理的作用仍是困擾學術界和企業界的難題。有人把績效管理形容為「阿基里斯的腳後跟」,即人力資源管理中最薄弱之處;有人把績效管理形容為汽車座位上的安全帶,大家都認為很有必要,但都不喜歡使用它。中國不少旅遊企業把績效管理當做一項流於形式的評估工作。對績效管理認識不足、評估方法和技術使用失當、績效管理過程中溝通不良等原因使這些企業無法把績效管理與企業的策略和人力資源開發結合起來,發揮績效管理對組織行為的積極作用,甚至由於評估結果失真而阻礙效率的提高。

一、績效管理的含義

　　有效地調動員工的工作積極性和創造性,持續地提高他們的績效水準,是人力資源管理的核心目標。根據阿姆斯特朗(Michael　Armstrong)的觀點,績效管理是指管理者與員工在相互理解的基礎上確定績效目標與達成績效目標所需的知識、技能和能力,並透過人員管理和人員開發使組織、團隊和員工取得更好的工作成果的管理過程。這種觀點把員工的績效視為組織績效的基石,依據組織的策略目標確定

員工績效評價的內容和標準,並把保證組織目標的實現作為員工績效改善的根本目的。換言之,績效管理是綜合組織和員工績效管理的系統。

二、績效管理系統的組成

在卓越的績效管理中,管理者關注員工成長的動力和條件,透過與員工持續動態的溝通,將個體績效與團隊績效、組織績效聯繫起來,最終推動組織目標的實現。這不是一件一蹴而就的事情,它包括向員工表明績效期望、達成計劃共識、跟蹤員工執行績效計劃的進程、指導員工解決工作問題、向員工提供回饋資訊並共同擬訂績效改進計劃等環節。績效管理系統的關鍵組成部分如圖6-1所示。

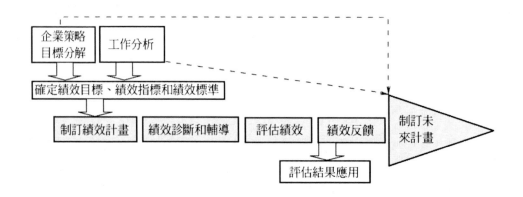

圖6-1 開放式的績效管理系統

構件一:制定績效計劃。管理者與員工就員工在該績效考核期內應履行的工作職責、各項任務的輕重緩急、預期達到的工作效果、衡量績效的標準、員工的自主權限、可能遇到的障礙及解決方法等問題進行探討並達成協議。績效計劃是整個績效管理體系中重要的前饋控制環節。其作用在於使員工理解並接受管理者和組織對他的績效期望,認清目標,找準路線。在制定績效計劃的過程中,人力資源管理人員有責任向直線主管和員工提供必要的指導和幫助,以確保計劃中確定的績效目標和績效標準與企業策略一致。

構件二:績效診斷和輔導。績效診斷和輔導指管理者與員工共同分析引起績效

問題的原因，幫助員工克服工作困難。善於績效管理的管理者會在整個績效管理的實施過程中，以教練的身分與員工保持績效溝通，追蹤員工的工作進度和工作質量，及時排除遇到的障礙，必要時修訂計劃。由於旅遊服務與消費同時進行，顧客引起的不確定因素較多，管理者還要關注突發性的非例行事務，及時糾正員工工作過程中的偏差，幫助員工更好地完成績效計劃。

構件三：評估績效。根據績效計劃擬訂的指標和標準，採用合理的評價方法，衡量員工各方面的績效。在員工充分參與績效計劃和績效溝通的基礎上進行績效考核，有助於員工對自己的績效評估結果形成合理預期，減少員工對正式績效評估的牴觸心理。

構件四：績效回饋。績效回饋指管理者與員工進行績效評估面談，使員工充分瞭解和接受績效評估結果，並共同探討績效改進計劃。績效管理不僅是為了得出一個評價等級，而是要確保員工的工作活動和產出為實現企業的目標服務。績效回饋是實現績效管理最終目的不可缺少的一個部分。

但要注意的是，並不是按順序完成上述四個部分的工作，就意味著完成了績效管理。上述四個部分在發生的時間和方式上既有一定的連貫性，又存在許多交叉的地方。績效管理通常要求管理人員同時開展兩項或多項上述活動。

績效管理的概念和構成表明，績效管理並不簡單地等同於績效評估。

（1）績效管理是一個系統，它包括制定績效計劃、績效診斷和輔導、績效評價、績效回饋和績效改進等內容。績效評估是績效管理系統中的一部分。

（2）績效評估系統的作用是向員工和管理者提供有關工作績效情況的資訊，為相關決策提供依據。績效管理除了提供工作績效的資訊外，還要幫助員工改進他們的績效，提高他們的工作能力，從而實現企業的目標。

（3）績效管理具有前瞻性，能幫助企業和管理人員前瞻性地看待問題，有效規劃企業和員工的未來發展。績效評估是一個階段性總結，具有回顧性。

（4）績效管理有著完善的計劃、監督和控制方法，注重對員工能力的培養。績效評估側重於獲取績效資訊，注重成績的大小。

三、績效管理的目的

一般來說，績效管理的目的主要有三方面。

第一，向員工傳達企業的目標，透過提高員工的個人績效提高企業整體生產率和競爭力。績效管理的首要任務是將員工的活動與企業的策略目標相連，使每個員工圍繞企業目標而開展工作。透過明確每個成員對企業的貢獻，績效管理確保企業在公正的基礎上分享利潤，激勵員工提高生產效率。此外，績效管理不僅要讓員工認識到自己工作中的成績和不足，還要幫助員工更好地完成未來的工作，提高員工的工作技能和自我管理能力，從而為企業開發自身的人力資源提供保障。

第二，以績效評估結果為基礎，作出調薪、晉升、調職、解僱、獎勵等人力資源管理決策。績效管理可以透過評估環節對員工的績效表現予以評價，並給予相應的獎勵或懲罰。

第三，對員工的表現予以及時、明確的回饋，並依據績效考核情況，發掘人員潛力，制定員工的發展計劃。員工一般都想知道自己的工作表現如何。如果他們不能定期得到回饋，他們可能對自己的表現有不切實際的估計，比如，覺得自己做得很好或擔心自己做得很差。管理人員應透過績效管理使員工能及時瞭解自己的表現，肯定員工的貢獻，幫助員工找出改進工作的方法，提高技能，完善職業生涯發展。此外，績效管理還可以用於確定培訓需求。例如，根據評估結果判斷櫃臺部門是否需要接受關於新電腦記帳系統的培訓。

第二個目的著眼於員工過去的工作表現，旨在作出總結；第三個目的著眼於員工將來的發展，重在未來。因此，有人用「雙面神」來比喻績效管理，認為績效管理是既能看到過去，又能看到未來的管理方法。

四、有效的績效管理系統的標準

幾乎所有旅遊企業都有員工業績考核辦法或考核體系，但是並非所有企業都能有效地進行績效管理。旅遊企業可透過以下五個標準來評價績效管理系統是否科學有效。

（一）策略一致性

績效管理的策略目標就是透過提高員工的個人績效提高企業的整體績效，從而實現企業的策略目標。因此，有效的績效管理系統無論在評價內容，還是在評價標準上都應與企業的發展策略目標和企業文化一致。譬如，一家強調顧客導向的旅行社就應把員工對客服務質量作為員工績效管理的重要內容，而不是僅考核員工的銷售額或帶團數量。此外，績效管理系統應能夠隨著企業策略和目標的變化而變化，適應新的組織策略。

（二）明確性

儘管績效評價是衡量員工業績以及培養和激勵員工的有用工具，但如果績效評價中的不確定性和模糊性得不到澄清，它也可能使管理者和員工產生嚴重的焦慮與挫折感。明確性要求在績效管理的系統設計和運行過程中向員工提供明確的資訊，讓員工領會組織對他們的期望，瞭解如何透過正確的工作行為幫助企業實現策略目標。績效管理系統所設立的績效標準應明確、具體，使員工準確地理解企業的要求，提高績效評價的客觀性和公正性。例如，「接到旅客投訴後應在24小時內處理完畢」的標準要比「盡快處理旅客投訴」的標準更明確具體。此外，績效評估和回饋應讓員工確切地瞭解自己的績效問題，對症下藥改善績效，達到預期的業績目標。

（三）信度

信度是指績效管理系統對於員工業績評價的一致性程度。我們一般從兩方面考察績效管理系統的信度：一是評估者信度，即不同的評估者對同一員工的業績評價結果的一致性程度；二是再測信度，即不同時間對同一員工的業績評價結果的一致性或相似性程度。如果管理人員發現對同一員工的評價結果在較短的時間內發生了

較大的變化，就應探尋出現這種情況的原因，以檢驗評價系統本身是否存在問題。例如，用某一個時間點上的數據計算人均銷售業績，評估餐飲服務員的生產率，則可能由於其他不可控因素的影響使評估缺乏信度。為了提高信度，評估者應根據一段時間內的業績數據，來評估餐飲服務員的生產率。

績效指標和標準不明確，評估者憑主觀評價員工，評估者缺乏必要的業績評估培訓，評價指標沒有反映影響業績的所有方面等原因都會降低績效管理系統的信度。

（四）效度

績效管理系統的效度是指績效管理系統準確考核員工績效的程度，主要指評估手段能否很好地體現員工的實際工作情況，是否對與績效有關的所有方面進行了評價。一個有效的績效管理系統能夠恰如其分地將被評估對象工作績效的各個方面納入績效指標體系，排除與業績無關的內容。

如果績效評價系統無法全面反映實際工作績效，那麼這個系統就有缺欠。例如，不能僅用售票金額來衡量售票員的績效，因為服務態度、售票熟練程度等因素也很重要。如果績效評價系統存在與實際工作績效無關的評價內容，該系統就是受到汙染的系統。與實際工作績效無關的評價指標不僅會降低績效管理系統的效度，還會誤導員工的行為。

（五）公平與可接受性

績效管理系統使用者（包括評估者與被評估者）對系統的接受程度，在很大程度上決定了該系統是否有效。影響績效管理系統可接受性的原因是多方面的，包括系統的設計和運作成本、評估技術的可操作性以及績效管理的公平性等。通常情況下，如果人們認為績效管理系統不公平，他們就會拒絕績效管理系統，或者對績效管理敷衍了事。

員工感覺中的組織公平性包括三個方面：①結果公平，即員工對績效評估體系

的設計結果、評估結果及評價結果的運用是否公平的感知；②程序公平，即員工對績效管理系統的開發和實施過程是否公平的感知；③交往公平，即員工對評估者在使用績效評估系統過程中是否公平地對待每一名員工的感知。

為了提高績效管理系統的公平性和可接受性，企業應給予管理者和員工參與績效管理系統設計的機會；對評估者進行培訓，盡可能地減少評估者的誤差和偏見，對所有被評估者一視同仁；被評估者就績效評價內容、績效標準、評估結果、薪酬和調職等人事決策與員工溝通，使他們瞭解企業的期望以及自己能從績效管理中獲得什麼；建立申訴機制和再評估機制，允許員工對績效評價結果提出質疑，由更高一級管理者審核評估者做出的評估結果；要求管理人員在尊重和友好氛圍中，及時全面地向員工提供回饋。

五、績效管理過程中的職責分工

一線經理不應把績效評估及管理視為人力資源部門的要求，而應把績效管理視為必要的管理工作。這一點非常重要。為了有效地運作績效管理系統，一線經理與人力資源部門通常按表6-1所示的模式進行職責分工。經理人員最重要的職責是指導員工開展工作。在績效管理中，經理人員要經常性地向人力資源部門提供資訊，直至系統能夠正常運作，並根據系統要求考核和管理員工的績效，繼續提高稱職員工的工作績效，並努力幫助表現較差的員工改善現狀或直接辭退。人力資源部門不主導績效管理，但要協助各負責評估的經理開展績效管理工作。

管理人員在績效管理中要身兼「教練」和「裁判」二職，既要幫助、鼓勵、指導員工提高業績，又要找出員工的不足之處，為企業薪酬調整、人員調動等決策提供依據。然而，有效地提出建設性批評是很困難的。大多數人都會把批評視為一種威脅，產生防禦、對抗心理。在受到批評時，許多員工會尋求各方面的幫助以保護自己，聽不進管理人員的回饋。此外，由於對員工的評估會影響到員工未來的職業發展，如果回饋面談處理不當，員工可能會心生憤恨，由此導致衝突，甚至影響今後的工作。因此，一些管理人員寧可對下屬作出偏袒性的正面評價，迴避對下屬作負面回饋時的棘手狀況。管理人員應該深思熟慮，對員工作出負責任的評估。

表6-1 績效管理的職責分工模式

人力資源部門	一線經理人員
✳設計與維護正式的績效管理系統 ✳為評估者提供培訓 ✳及時追蹤、接收評估報告 ✳對已完成的評估報告進行複審，以確保一致性 ✳參與規劃員工的發展	✳設定績效目標 ✳評估員工的工作表現 ✳填寫正規的評估文件檔案 ✳提供績效回饋，與員工共同回顧評估結果 ✳幫助下屬找出培訓和開發需要，參與下屬的職業生涯規劃 ✳提出改善績效管理系統的意見

第二節 績效評估指標體系的設計

開發一種績效評估體系，必須首先明確績效的含義是什麼，應從哪些方面來衡量，衡量的標準又是什麼。

一、績效的含義

過去，人們往往認為績效就是員工完成職位任務的情況。大多數崗位的工作績效體現在工作數量、工作質量、工作效率、出勤率等方面。1983年，美國學者奧根（D.W.Organ）等人指出，企業正式獎酬制度不直接獎勵的、員工自發的組織行為（如主動幫助顧客、同事和主管等）在整體上也有助於企業取得更好的經營效果。奧根的研究引發了理論界和實業界對員工職位任務之外的工作行為的關注。1993年，玻曼（W.C.Borman）和摩托維羅（S.J.Motowidlo）提出了績效的二維模型，即績效包括任務績效和關係績效兩方面。任務績效指工作任務的完成情況。關係績效指員工自發的、有助於形成良好工作氛圍、有利於完成工作任務的行為。如努力保持與同事之間的良好關係、為準時完成某項任務而付出額外努力等。目前，績效是一個多維概念的觀點已經得到越來越多學者的認同。

不少學者認為，旅遊業員工的關係績效非常重要，在績效管理中僅關注員工職務說明書中規定的工作行為和技能是不夠的。旅遊企業是感情密集型服務企業，員

工必須發自內心地為顧客的需要著想，必須喜歡為他人服務，抱著助人為樂的態度與他人共事。即使顧客的舉止表現令人厭惡、要求苛刻或反覆多變，旅遊企業員工都要善於自律且彬彬有禮，耐心、負責地為顧客提供優質服務。在許多情況下，旅遊企業需要員工自覺地承擔一些分外工作。因此，這些學者認為績效是一個多維概念，旅遊企業在績效評估和管理中應適當地拓寬「績效」的含義，把員工在一定時間內對企業目標的貢獻都納入績效管理的範疇。

與任務績效不同，關係績效往往是員工在特定工作情境下處理特殊問題的行為表現。所以，企業難以系統全面地設置衡量關係績效的指標，或科學地對關係績效指標進行歸檔分級。目前，旅遊企業常用的方法是根據員工的職務工作要項，確定關鍵績效指標和績效標準，衡量員工的任務績效；採用關鍵事件法，記錄員工為適應特定工作情境表現出來的關係績效，作為對個體績效結構的擴充。如何在評估程序和方法等方面完善對關係績效的衡量，還有待進一步探索。

二、績效評價指標的設計

企業要對員工各個方面的工作狀況進行評價，因此必須設立評價指標。只有透過評價指標，績效管理工作才具有可操作性。評價指標是對員工績效定量化或行為化的標準體系。企業在設計評價指標時要注意以下幾個問題。

（一）績效指標評價內容的選擇

具有不同特徵的員工往往會表現出不同的工作行為，從而導致不同的工作結果。企業可以從特質、行為、結果三個方面構建評價指標體系，獲取員工的績效資訊。如表6-2所示，這三類反映不同績效內容的評價指標各有優缺點。

表6-2 特質、行為、結果三種評估指標比較一覽表

	特質評估指標	行爲評估指標	結果評估指標
適用範圍	適用於選聘和預測未來工作成功與否	被評估者要通過單一方法或一整套程序達到企業所要求的績效目標	被評估者可通過兩種或多種方法達到企業要求的績效目標

<div align="center">續表</div>

	特質評估指標	行爲評估指標	結果評估指標
不足	1、未考慮情境的影響,預測效度通常較低 2、不能有效反映實際工作表現,容易使被評估者產生不公平感 3、將評價焦點放在被評價者短期內難以改變的特質上,對績效改進作用不大	1、當可通過不同行爲方式達到同一目標時,不能有效區分哪一種方式才眞正符合企業的需要 2、當員工認爲工作任務不重要時,行爲指標的意義不大	1、許多工作結果不在個人、組織控制的範圍內,會受與工作無關的其他因素影響 2、過分結果導向可能會誤導員工爲達目的不擇手段,忽視重要的過程和人際因素,使企業喪失長期利益

<div align="center">改編自:楊杰,方俐洛,凌文輇.關於績效評價若干問題的思考.自然辯證法通
訊,2001,23(2):46.</div>

特質評估指標衡量員工的態度和個性特徵。通常的特質評估指標包括員工對企業的忠誠度、溝通能力、團體合作能力、決策能力、主動性、創造性等。採用這類指標可降低評估系統的開發成本。因為,從高級主管到基層員工的績效表現都可以用忠誠、獨立、果斷等指標來衡量,設計這類指標不需要花大量時間去斟酌修飾語。但是,這類指標往往詞義比較模糊,評估時容易產生誤差,而且難以向管理人員和員工提供績效回饋和績效改進的建設性意見。

行為評估指標衡量員工為達到目的所需採取的各種行動,如銷售人員是否按要求擬訂工作計劃、拜訪大客戶、致電新客戶,服務人員是否樂於幫助客人、服務效率是否達到客人的要求,等等。與特質指標相比較,行為指標與員工的工作內容緊密相連,可以明確員工的工作職責,引導員工開展工作。如果員工的表現不佳,其主管可以運用考評工具來診斷該採取哪些措施來提高其績效。但行為指標也有不足

之處，一是開發成本較高，二是缺乏靈活性。例如，主管用行為指標對餐飲服務員進行評分時，可能會遇到困難。有些行為不在評估指標的範圍內，但客人常要求服務員表現出這類行為。如果主管嚴格按照企業的標準評分，這名員工可能得分很低，但客人對這個服務員的工作評價卻很高。

結果評估指標衡量員工的工作完成情況，如銷售經理在考核期內完成部門銷售總額的進度、對市場的拓展情況、銷售款項回款率等。結果指標通常比較明確，易於操作，但也存在一定的缺陷。主管可能會過分重視結果而忽視了員工的工作行為和態度。例如，根據一定時間內接待顧客的人次對櫃臺服務人員進行業績評估時，評分的結果可能是接待人數多的員工得高分，接待人數少的員工得低分。但接待多的員工可能因為在壓力下工作，沒能給顧客留下好印象，不能針對顧客的需要提供個性化服務，使飯店喪失了未來的銷售機會。結果指標無法提供與員工工作過程相關的資訊。

決定使用哪一類評分指標是一個複雜的決策過程。旅遊企業應根據被評估者的職務特徵，有所側重地選取績效指標或兼顧這三方面內容。一般來講，應以結果為基礎評定總經理、部門經理以及廚師等專業人員的績效，而基層員工則適宜以工作行為和工作態度為基礎加以評定。例如，赫德林（M.D.Hartline）和范里爾（O.C.Ferrell）認為企業應根據服務人員的行為，而不是量化的服務結果（如服務人次）來制定服務人員的績效評估指標。因為量化的服務結果往往超出了服務人員能控制的範圍。旅遊企業以服務行為作為評估指標，可使服務人員相信自己努力滿足顧客的需要將能影響管理人員對自己的評估結果，提高服務人員對服務過程質量的重視程度，激勵他們盡力適應顧客不斷變化的需要。此外，為了在企業內形成靈活的服務氛圍，旅遊企業還應設置人際交往和諧度、客戶服務態度、團隊合作精神等特質評估指標。

（二）謹慎地使用主觀和客觀指標

通常來說，關鍵績效指標有數量、質量、成本和時限四種類型，這些指標可以分為客觀指標和主觀指標兩大類。客觀指標可直接量化，如客房的銷售數量、銷售

金額。主觀指標較難量化，需要評估者判斷，如員工的「態度」，評估者很難直接看出員工的態度如何。不少管理人員以為主觀指標容易摻雜與工作無關的內容或導致隨機性錯誤，只有客觀指標才能準確衡量績效。其實不盡然。與主觀指標相比較，客觀指標涵蓋的內容往往較窄，有時無法充分反映員工的績效。企業可綜合應用兩種指標，彌補各自的不足，提高評估指標的可接受性和可操作性。

（三）注重指標體系的完整性和系統性

評價指標的設計應以企業目標、工作分析中的職務描述和職務說明書為依據，不要遺漏對員工重要工作職責的考核，也不要包含與工作不相關的因素。例如，僅考察一名面試考官錄用求職者的數量，而不考察其錄用的員工的質素，這種績效評估是有缺陷的。相反，考評從不與顧客面對面接觸的電話接線生的「外貌」，這種指標是沒有必要的。

企業可以圍繞企業的績效目標和關鍵成功要素，分解出一個包含多重績效評價指標的集合，然後針對被評估職務的各個績效維度，從集合中選取相應的評價指標。由於不同評價指標對實現企業目標的重要性可能不一樣，企業可根據工作要求的相對重要性，設定評價指標的權重。例如，在一家重視培養和開發員工的企業裡，考核管理人員在員工學習能力、創造性等方面的績效指標可能比其他績效指標更重要。透過以上方法設計的績效評價指標體系能基本涵蓋員工責任範圍，可以較全面、系統地衡量員工的績效。

三、績效標準的確定

績效標準是員工在工作中應達到的績效水準。它是在職務分析基礎上針對工作本身制定的，體現的是企業可以接受的工作績效水準。對企業內同一類職務而言，應該只有一套績效標準，以確保績效評價的公正性。

設計好績效指標後，企業就可以進一步確定每項績效指標上的績效標準，以評定員工的工作實績是令人滿意還是不盡如人意，是可接受還是無法接受。明確的績效標準可確保員工瞭解企業對他們的角色期望，知道怎樣才算令人滿意地完成了他

們的工作任務。績效標準包括量化標準和非量化標準。以下舉例說明這兩種績效標準。

表6-3 績效指標與績效標準示例

績效指標：日平均房價（Average Daily Rate） 績效標準：日平均房價在¥120～140元
績效指標：及時了解供應商的供貨品質 績效標準：每年參觀兩次供應商的工廠；每個季度參加一次貿易展銷會
績效指標：正確地進行價格和成本分析 績效標準：員工遵循價格和成本分析程式的所有要求，其表現就是可接受的

對於非量化標準，企業通常用評分或評語（如「優秀」、「不滿意」等）來表示員工符合績效標準的程度。為了儘量減小人們對考評標準的理解差異，企業可以附上文字說明，詳細闡明每個績效級別的範疇和具體含義（如表6-4所示）。

表6-4 績效標準示例

績效指標： 正確地進行價格和成本分析 績效標準： 員工能遵循價格和成本分析程序的所有要求	優秀	該名員工在這項指標上的工作表現非常出色。與常見的績效水準和部門其他人的表現相比較，其業績排名在部門的前10%以內
	良好	與平均績效水準和部門結果相比較，該名員工在這項指標上的表現達到部門的中上等水準
	稱職	該名員工在這項指標上的工作表現優於最低績效水準，符合公司對大多數有經驗、有能力員工的期望
	勉強及格	該名員工在這項指標上的工作表現稍微低於最低績效水準的要求，但他顯然可以在合理的時間內改善業績，達到最低要求
	不滿意	該名員工在這項指標上的工作表現達不到績效標準的要求，而且無法確定他能否提高到績效標準的最低水準

第三節 績效評估的方法

績效評估可選擇的方法很多，它們各有優缺點。迄今為止，沒有一種方法能夠滿足實踐中的所有要求。本節將介紹一些最常用的績效評估方法。

一、比較法

比較法是參照部門或團隊內其他員工的工作業績或工作結果，確定每個人的相對名次。企業可據此作出精簡組織，進行人事調整的決策。

（一）排序法

排序法包括簡單排序法和交替排序法。簡單排序法指評估者把所有員工按照從最優到最差的順序直接排序。交替排序法指評估者首先把績效最優的員工列於榜首，把最差者列於名單末尾；然後在剩下的員工中挑選最好的員工列於名單第二位，把剩下的員工中的業績最差者列在倒數第二位，循此程序，直至全部排完。

排序法可以為人事決策提供一份簡單明瞭的人選名單，但難以反映員工之間的業績間距大小。例如，第二名與第三名之間的差距可能很小，但第三名與第四名之間的差距卻可能很懸殊，但這種差距很難在排序中得到體現。此外，評估者往往只按某個績效指標，如顧客投訴次數、服務效率等對員工進行排序。若要全面評估員工的工作狀況，則需在多個績效維度上輪番對員工排序。當員工數量較多時，採用排序法進行績效評估就比較困難。

（二）兩兩比較法

兩兩比較法指在每個績效標準上，將所有員工兩兩相比，記錄每位員工優於其他員工的次數，按員工被評為較優的總次數確定他們的排名（如表7-5所示）。兩兩比較法和排序法有一個共同問題：每個人在排序中的位置唯一，任何兩個員工都要分出先後。但事實上某些員工的表現往往差不多，難分伯仲。此外，兩兩比較法的工作量較大，當管理幅度較大時，採用兩兩比較法就會比較耗時。

表6-5 兩兩比較法示例

評價項目：業務知識				
	瑪麗	凱蒂	彼特	西門
瑪麗	—	1	1	0
凱蒂	0	—	0	0
彼特	0	1	—	0
西門	1	1	1	—
積分	1較差	3最優	2中	0差

註：兩兩相比的員工中，較優的員工得1分。

（三）強制分配法

強制分配法不限定評分方法，但評估者通常要比較小組中員工的績效，使所有員工的績效等級分布情況大致符合正態分布。例如，酒店工程部在年終考核時，要評出5%的「勞動突擊手」，10%的優秀員工，15%的良好員工，40%的合格員工，15%的較差員工，10%的差員工，5%的不及格員工。這種方法可以在一定程度上避免績效評價過程中過嚴或過鬆的現象。強制分配法假定小組成員的績效水準符合正態分布，但事實不一定如此。如果員工的績效都比較好，一定要把30%的員工歸入「較差」、「差」或「不及格」就不合理，反之亦然。經理為了滿足分布規則而不按員工實際業績歸類，會導致員工的不滿。此外，在人少的小組中，按正態分布給員工分類就很困難。

二、描述法

描述法指評估者用文字描述和評論被評估者的能力、態度、行為、成績、優缺點等。這種方法使用簡單、成本低，實用性非常廣，但是缺乏統一的標準，難以對多個被評估者進行客觀公正的比較。因此，描述法通常被作為其他評估方法的輔助方法，以減少評估誤差，為績效回饋提供必要的事實依據。

（一）評語法

評語法要求管理人員用一段簡短的書面鑒定，描述員工在考評期間內的績效表現。有些評語沒有規定的格式。有些則要求評估者按事先列好的問題，逐項評論員工的績效情況。與其他方法相比較，評語法較為靈活，便於操作。如果管理人員認真撰寫評語，評語法能成為定量評估方法的有效補充，為員工改進提供書面建議。然而，許多管理者不願花時間認真描述每位下屬的績效情況，給員工的績效評語往往千篇一律，流於形式。此外，評估的有效性在很大程度上依賴管理人員的書面表達能力。一些主管不能很好地用文字表達他們的想法，結果把對員工的績效評語寫得一塌糊塗。

（二）關鍵事件法

關鍵事件法是由美國學者弗蘭根和伯恩斯共同創立的一種客觀地收集評估資料的方法。它要求評估者透過觀察，分別記錄每位員工在工作中的關鍵性行為，以此為依據對員工進行績效評價。評估者既要記錄員工的有效行為（如下大雨時，泊車服務生把自己的雨傘借給顧客），也要記錄員工的無效行為（如服務員與顧客發生爭執），形成「考核日誌」形式的書面報告。

關鍵事件法對旅遊企業尤為適用。因為，員工的許多看似細微、尋常的舉動會直接或間接地影響顧客對旅遊企業的印象，影響顧客感覺中的服務質量和滿意程度。所以，旅遊企業必須重視考察員工的行為表現。關鍵事件法的優點是它能為績效評估和回饋提供有用的資訊。管理人員儘量準確地記錄員工在考核期間的行為，可避免依據模糊的記憶來評價員工。因為關鍵事件法所記載的是與工作業績相關的具體事件與行為，而不是對某種品質的評判（如「此人工作認真負責」或籠統抽象的評價），所以在績效回饋時容易被員工接受，並且能讓員工清楚地知道自己哪些方面做得好，哪些方面需要改進。此外，企業可以利用關鍵事件法記錄下來的事例對員工進行相關的宣傳教育，樹立員工應仿效的行為典範，向員工灌輸企業推崇的行為準則。

但是，關鍵事件法也有不足之處。首先，評估者對何為關鍵事件的理解可能不一致；其次，評估者每天或每週都要花大量的時間去記錄其下屬的工作行為，所以

許多管理者都不願意採用這種方法;最後,員工會把「考核日誌」誤認為是「記過簿」,並對其充滿恐懼。

三、量表法

量表法是參照客觀標準,制定不同形式的評估尺度進行績效評估的方法。企業採用量表法進行績效評估,首先要根據被評估者的工作要求建立績效評估指標體系,給每項評價指標設定權重,然後由評估者根據被評估者在各項評估指標上的表現以及各項指標的標度含義,給被評估者打分,最後彙總計算評價對象的績效評價總分。常用的量表法包括圖評價量表法、行為錨定量表法、行為觀察量表法等。

(一)圖評價量表法

評價者可採用圖評價量表法,從不同的業績維度對員工進行評價。這些評價維度通常是反映員工工作質量、工作數量、工作獨立性、業務知識水準、人際關係、出勤情況等方面的工作特徵指標,也可以是根據員工的工作行為分類,列出的具體行為。每一維度都根據業績評價的需要劃分出若干等級刻度,以便評估者在一個連續區間內評價被評估者的業績。這些等級刻度可粗可細,通常用三點刻度或五點刻度代表員工在各項績效指標方面的優劣程度,如「1、2、3」,「優良、合格、不合格」或「1、2、3、4、5」,「優異、良好、一般、合格、不合格」。由於各個維度對業績的作用往往並不相同,企業可以根據每個維度的重要性分別給予不同的權重,以便使評價結果更為科學、準確。

圖評價量表法的好處之一是評價內容結構化,便於員工之間的業績比較。此外,該方法的開發成本和使用成本相對較低,簡單易行,便於理解,因而得到廣泛的應用。

但是,圖評價量表法也有一些缺點。評價的準確性受評價者主觀影響較大,特別是當評價維度和維度等級沒有明確界定和說明時,容易導致寬鬆化、嚴格化、暈輪效應等評價失誤。比如說,「獨立性」、「創新性」、「可靠性」、「合作性」等描述績效指標的詞彙可以有多種不同的解釋,尤其是這些詞與「優秀」、「一

般」、「差」等詞搭配在一起時，其含義更為模糊、籠統。不同評估者對量表上描述的內容可能有不同的理解，這就很難保證評價結果客觀、準確和公正。因此，有效的圖評價量表法不僅應該明確地定義每一個評價維度，而且對維度等級也要有明確的界定和說明。

此外，在向員工進行業績評價回饋時，圖評價量表法也容易令員工產生牴觸情緒。例如，當被評價者得知其人際關係的評價得分只有2分時，他的第一反應很可能是牴觸，拒絕接受任何有關業績回饋的資訊。評估者在評分後加入註解有助於緩解這一問題。表6-6是評估客務領班工作績效的圖評價量表。評估者可以根據量表上列出的每條職責，對員工的工作表現打分，並在每一單元後的空白處補充更為詳細的評語。

表6-6 圖評價量表法示例

發表日期：4／19／2003　　　　　交表日期：5／01／2003

姓名：李衛健　　　　　　　　　　職務名稱：客務領班

部門：客務　　　　　　　　　　　主管：吳亞鵬

全日制：＿＿×＿＿　　兼職：＿＿＿　聘請日：5／12／2003

考核期間：從5／12／2004　到5／12／2005

評估的原因（單選）：常規考核＿＿√　新員工考核＿＿＿＿　諮詢建議＿＿＿＿　免職考察＿＿＿

根據以下定義，評出I、M、E三個績效等級。

I—業績低於工作要求，工作有待改進

M—業績符合工作要求和標準

E—在大多情況下，業績都超過了工作要求和標準

具體的工作職責：根據每項工作職責評價員工的績效，在評分尺度上合適的位置打「√」；在評分後加注適當的評語，闡明打分的依據。

```
I———————————M———————————E
```

工作職責1：銷售和分配客房

解釋：＿＿＿

```
I———————————M———————————E
```

工作職責2：及時準確記錄客房利用的情況，編制預測報告表

解釋：＿＿＿

（略）

```
I———————————M———————————E
```

出勤情況（包括缺勤和遲到）：　　缺勤次數：＿＿＿＿＿＿＿＿＿　　遲到次數：＿＿＿＿＿＿＿＿

解釋：＿＿＿

總體評價：根據總體的業績的情況，在以下的方格內填入I、M或E，以最恰當地描述員工的總體業績。

```
I———————————M———————————E
```

解釋：＿＿＿

（二）行為錨定量表法

　　行為錨定量表法實際上是將圖評價量表法和關鍵事件法結合起來的一種業績評價方法。與圖評價量表法一樣，它要求評估者在一個連續區間評估被評價者的業

績，但它不是簡單地把績效維度劃分出若干等級刻度，而是用具體的行為事件明確地界定每個等級刻度的含義。如表6-7所示，每一個績效維度都存在著一系列的行為事例，每一種行為事例分別代表這一維度中的一種特定業績水準。這種方法克服了圖評價量表法中評估項目比較抽象、難以掌握的缺點，使評估者能參照較直觀、具體的績效標準作出評價。

行為錨定量表的編制過程較為複雜，一般步驟如下：第一步，從員工的職務描述中找出重要的績效維度，明確每個工作績效維度的含義；第二步，由熟悉該工作的人組成小組，為每個維度列出一系列關鍵事件（行為錨），描述理想的和不理想的工作行為，並設定這些行為錨代表的績效水準；第三步，由瞭解該工作的另一個小組，根據績效維度對行為錨重新分類，並確定每一個維度等級與行為錨之間的對應關係；第四步，將每個績效維度所包含的行為錨從好到壞進行排列，建立起行為錨定量表法評價體系。由於行為錨定量表在設計過程中吸收了較多員工參與其中，因此，這種方法較容易贏得員工的認同。此外，由於被評價的員工參與了評價量表的開發過程，他們會更明確地知道在其崗位上應該表現出哪些行為，不應表現出哪些行為。這就使績效管理更為有效。

儘管行為錨定量表法比較系統完善，但是，建立和維護行為錨定評估量表需要花費大量時間與精力。而且，企業內部不同工作崗位的職務描述不同，所包含的關鍵事件是不同的，因此，企業必須針對不同的崗位設計相應的行為錨定量表評估體系。開發成本較高，這在很大程度上影響了行為錨定量表法的實用性。

表6-7 行為錨定量表法示例

職位：餐廳服務員　　　　　　　　　　　評價指標：服務績效

評價等級：

優秀　10 －在服務過程中，根據顧客的需要，有效地向顧客推薦菜餚

　　　　9 －

良好　8 －恰當地回答顧客的問題，爲顧客提供額外的相關資訊

　　　　7 －

一般　6 －有問必答，當無法供應顧客點的菜餚時，向顧客推薦類似菜式

　　　　5 －

較差　4 －被動地回應顧客的要求，動作拖沓，回答含糊

　　　　3 －

　　　　2 －

差　　1 －缺乏服務技能，發生服務差錯時，與顧客發生爭執

（三）行為觀察量表法

　　行為觀察量表法與行為錨定量表法的區別在於，它不是把關鍵事件作為界定績效級別的標度，要求評價者評價哪一種行為最確切地反映了員工的績效，而是要求評價者根據被評價者在考核期間表現出特定行為的頻率，選擇與頻度相應的分值。例如，餐廳服務員在一月之內沒有與顧客發生爭執得3 分，爭執1 ～2 次得2分；爭執3～4次得1分；爭執5次或5次以上得0分。對每項行為評定分值後，按各項行為指標的權重加權平均，就得出總體的績效評價等級。表7-8是行為觀察量表法的示例。

　　行為觀察量表法的突出優點是直觀、可靠，有助於績效資訊的回饋，可以幫助被評估者提高績效。但這種方法的缺點也是顯而易見的，評價者要記住被評估員工在評價期內每種行為的發生頻率，工作量極大，若觀察的目標較多，就會出現較大的失誤。此外，員工的工作行為非常多樣化，而行為觀察量表只能涵蓋有限的幾種行為方式，可能無法全面地衡量員工的績效。

表6-8 行為觀察量表法示例

1、 對客人態度一貫良好	1　　　2　　　3　　　4　　　5
	幾乎從不　　　　　　　　　　幾乎總是
2、一貫幫助其他服務員	1　　　2　　　3　　　4　　　5
	幾乎從不　　　　　　　　　　幾乎總是
3、一貫很好相處	1　　　2　　　3　　　4　　　5
	幾乎從不　　　　　　　　　　幾乎總是
4、一貫盡力增加銷量	1　　　2　　　3　　　4　　　5
	幾乎從不　　　　　　　　　　幾乎總是

四、目標管理評價法

目標管理評價法是最典型的成果導向型評價法。它的核心內容是目標的設定及科學地對目標完成情況進行評價。企業與員工在共同協商的基礎上，將企業目標層層分解，形成部門目標乃至個人目標；然後透過充分授權、適時監督、不斷給予支持和幫助的方式，激發員工進行有效的「自我控制」，促使其努力實現目標；最後，根據每項目標最終的完成情況進行績效評估，給予相應的獎勵或懲罰，激勵員工在下一個週期更好地完成目標。

這種評估方法的最大優點在於為員工樹立了明確的目標。管理人員與員工一起建立具體、細緻且具有挑戰性目標，可激勵員工儘量向目標靠攏，對提高業績水準有積極效果。從公平的角度來看，目標管理的績效標準是按照相對客觀的條件來設定的，因而評價結果較為公平。此外，管理人員與員工要共同協商，對目標及完成目標的方法達成一致，有助於加強上下級之間的溝通。

但是，目標管理也存在一些不容忽視的問題。這種方法要求每個考核週期都制定一套完整的績效評估標準，需要花費較多的時間和精力。由於績效標準因員工不同而不同，管理人員必須花較多精力評估員工的目標完成情況，而且評估結果不能用於員工之間的比較。有些管理人員為了得到較好的評估結果，投機取巧，故意設定一些看起來難但實際上容易達到的目標。此外，由於目標管理評價法過分關注目標實現，容易導致員工為追求結果而採用短期行為甚至錯誤的行為。例如，有的旅行社營業廳銷售人員為了完成銷售額對顧客採用欺詐行為，做出不切實際的服務承

諾。所以，在目標設定和進行目標實現的評價時必須考慮這些影響因素。

五、選擇合適的績效評估方法

儘管績效評估的方法多種多樣，但許多研究人員認為旅遊企業應儘量採用內容具體、定義嚴密的評估方法，如行為錨定評價法等。這樣可以減少評估者的理解偏差，而且有助於員工理解他們應表現出哪些行為，避免哪些行為。但是，行為導向的績效評估可能會限制人們的視野，使員工不願意承擔評估量表中未列出的工作。上文介紹的多種評估方法各有優點，也各有不足。我們很難斷言哪一種方法最適合旅遊企業。總的來說，一種評價方法是否有效取決於該方法提供的資訊是否能夠滿足績效管理的需要。企業只能在實際運用中，選擇較為合適的評估方法。合適的評估方法應符合以下幾方面的要求。

（1）最能體現企業目標和績效管理目的。

（2）能比較客觀地評價員工工作。

（3）對員工的工作造成正面引導和激勵的作用。

（4）評估方法的運作成本低。

（5）評估方法實用性強，易於操作。

第四節 評估者的選擇與培訓

一、績效評估者

由誰評價被評估者的業績，對評估結果的有效性有一定影響。在大多數旅遊企業中，員工的上級是最主要甚至是唯一的評估者。但實際上，由於服務工作的特性，主管不可能完全掌握每位員工的工作情況，顧客與員工的同事往往更瞭解員工的工作實際情況。因此，近年來一些旅遊企業開始從多個角度對員工進行評估，以

確保評估結果的客觀公正。參與評估的人員包括主管、顧客、同事、員工自己、下屬等。

（一）主管評估

傳統的評估假定直接主管是評估員工績效的最佳人選。主管比較熟悉下屬員工的工作，能夠判斷員工的績效是否有助於實現部門和企業的目標。由主管評估下屬員工還可促進雙方的溝通，更好地挖掘下屬的潛力。一些主管堅持用工作日誌記錄員工的工作完成情況，為績效評估提供事實依據。

但是，主管的考評也存在一些問題。首先，主管有時可能沒有足夠的時間和機會去監督下屬的工作。例如，在旅行社中，主管與導遊的實際接觸很少，主管掌握的資訊不一定足以做出準確的評估。其次，主管的個人偏好或偏見常常會帶到員工的業績評價中，影響業績評價的客觀性。另外，某些員工在主管面前會努力表現出最佳行為，而這種行為並非是日常工作表現，容易給主管留下錯覺。因此，在主管對員工進行評估之後，企業通常規定由更高一級的管理人員對評估結果進行覆核。

（二）顧客評估

在市場經濟中，顧客是旅遊企業服務質量的最終裁判。許多旅遊企業將顧客滿意作為組織的目標之一，顧客的意見也就成為績效評價的重要依據。由於顧客是企業外部人員，不受企業內部利益機制左右，因此評估會更加真實、公正。企業採用顧客評估員工的績效，能夠增強員工的服務意識，有助於企業樹立良好的公眾形象。

但是，顧客評估一般只適用於與顧客接觸較密切的員工，而且較難操作。每個員工接觸的顧客可能不同，不同顧客的評估標準又有所不同。此外，說服顧客配合企業的績效評估活動相當費時費力。除非顧客對服務特別不滿或特別滿意，他們通常不願填顧客意見卡。其結果可能是顧客評估集中在兩極（很好或很差）而不是一般水準。因此，有些旅遊企業安排外界專家或專職調查人員以顧客的身分進行暗訪，評估員工的服務能否達到顧客的期望。

（三）同事評估

在飯店等旅遊企業中，團隊合作非常重要。同一班組的同事與被評估者朝夕相處，最熟悉被評估者的工作，最瞭解被評估者對團隊工作的貢獻。歐美學者發現，在評估客戶服務水準時，同事的評估結果與顧客的評估結果密切相關。這表明同事是評估服務人員績效的重要評估者之一，其評估結果參照性較強。

此外，接受被評估者服務支持的其他員工作為「內部顧客」，也可以提供被評估者的日常工作態度、時間觀念、人際交往技巧、計劃和協調能力等方面的參照資訊。例如，人力資源部門為經理人員招聘和培訓員工提供服務支持，經理人員就可為人力資源部門員工的業績評估提供十分有用的參照資訊。因此，同事評估的優勢在於可以提供全面、真實的資訊。

但是，如果同事間存在利益之爭，如業績評價結果可能會對職位提升、工資調整或獎勵產生影響時，同事評估的公正性和有效性就會降低。此外，同事有時會顧及「個人交情」，把評估當做走過場，造成評估偏差。

（四）自我評估

在自我評估中，人們往往會寬己嚴人，高估自己的績效。因此，自我評估往往不足以作為加薪、晉升等管理決策的依據。但是，自我評估為員工提供了反思工作表現，陳述自己對工作業績看法的機會。因此，員工的自我評估有助於減少他們對其他考評的牴觸情緒，可以促使員工改善和提高他們的業績。

（五）下屬評估

下屬員工對上司的領導能力與風格、業務水準、團隊協調能力、關心下屬的程度等有最直接的瞭解，因而能提供有價值的資訊。下屬評估上司能夠促使上司完善領導方式，達到權力制衡的目的，對企業民主作風的培養有著重要作用。

但是，下屬評估上司要求員工、經理、企業之間相互信任，而且盡可能採取匿

名、定量的評估方式。否則,下屬為了避免上司報復,可能不敢實事求是地表達意見,隱匿對上司的不滿。此外,下屬不可能全面瞭解上司的工作,難以準確評估其在計劃與預算、創造力、分析問題等方面的能力。

（六）360°績效評估

360°績效評估又稱全方位績效評估,即由主管、顧客、同事、員工自己和下屬作為評估者,每個評估者站在自己的角度對被評估者進行評估。採取這種評估方法可以避免單純由一方評估的主觀武斷,可增強績效評估的信度和效度。因此,從1990年代以來,許多國際知名企業都開始採用360°績效評估或類似的評估方法。

但是,360°績效評估收集資訊的成本很高,需要花大量時間分析從不同渠道獲得的資訊,還要為評估者保密,請專家進行數據分析。此外,當評估各方意見分歧較大時,還要注意權衡,確立各方面資訊的權重。目前,中國成功實施360°績效評估的旅遊企業並不多見。360°績效評估的一種變通的做法是,企業謹慎地根據評估指標選擇恰當的評估者,由其完成對被評估者在這一評估指標上的評價。例如,由顧客評估員工的服務業績,由同事評估員工的團隊合作精神及其與團隊氛圍的匹配程度。

二、評估者本身的原因而導致的誤差

有許多因素可能造成評估誤差。除了績效評估系統本身的缺陷之外,評估者本身的原因,也是導致評估誤差的主要原因。在評估過程中,受人的情感和判斷影響,評估者總是不可避免地帶有這樣或那樣的個人色彩,從而影響績效評估的公正性、客觀性。

（一）中心化趨勢誤差、寬鬆化誤差和嚴格化誤差

中心化趨勢誤差指評估者對所有員工的評價都差不多,員工的評估成績拉不開距離,即使業績很差的員工也能得到與大家差不多的成績。寬鬆化誤差指對所有員工的評價都偏高。有些管理人員給員工打分時會多給幾分同情分,使員工的得分偏

高。嚴格化誤差指評估者對所有員工的評價結果都偏低。例如，用一個5點刻度的量表評價員工的業績時（1 表示非常差，5 表示優秀），寬鬆化的評估者對大多數員工的評分都較接近5，而嚴格的評估者對大多數員工的評分都較接近1。

旅遊業管理人員的工作變動較為頻繁。通常，每年都是由新任經理對員工進行績效評估。如果前任經理比較寬鬆，新任經理比較嚴格，很容易讓人誤以為員工的績效下降了。反之，如果新任經理評分比較寬鬆，就容易讓人誤認為員工的業務水準得到了提高，新任經理管理有方。此外，為了避免衝突，經理往往也會給員工高於他們實際績效的評分。如果企業不要求對經理的評估結果進行覆核，這種「拔高評分」的現象就更為突出。

（二）近因—首因效應

近因效應指評估者在評估員工績效時注重考察近期發生的事件。例如，經理對員工近兩週的工作表現印象較深，對員工在六個月或八個月前的工作表現印象模糊，他很可能僅根據員工的近期表現作出評價。首因效應恰好相反，評估者著重考察考核期前期所發生的事件。減少這種誤差的辦法是管理者認真記錄員工在整個考核期的表現和業績，然後根據記錄對員工進行評估。

（三）暈輪效應

暈輪效應指由於員工在某一方面的成績突出，管理人員就會認為該員工在所有工作指標上的表現都很好，並予以好評。例如，一名員工出勤率高，其主管可能因此認為他/她值得信賴，在服務質量等各項工作指標上都給她打高分，而不是實事求是地認真考察該員工的各方面工作實績。又如，不少飯店在評先進、樹典型時，總是千方百計地給「先進人物」加上優點，有的甚至將別人的優點移植過來，把他們打扮成一個個「完人」。暈輪效應往往使管理者難以真正瞭解和公正地評價員工，妨礙集體團結，影響人際關係。

（四）偏見誤差

偏見誤差指因評估者的價值觀念或偏見而導致的評估誤差。評估者可能會有意無意地根據對某類人比較固定而籠統的印象，按年齡、性別、信仰、資歷、外貌等因素武斷地將被評估者分類，把這類人共有的典型特徵歸屬到被評估者身上。例如，有的經理認為漂亮、高挑的青年女員工比男員工更能勝任櫃臺工作，在評估時不自覺地給男員工較低的評價，而忽視了考察員工實際的工作績效。高層管理者審核經理所作的評估結果，有助於糾正這一問題。

（五）標準不一

在評估員工的績效時，經理應避免對從事相同工作的員工抱有不同的期望，用不同的標準來衡量他們的工作業績。無論是真實的還是感覺中的評估不公正，都會激怒員工。評估標準模糊不清和主管的主觀臆斷，通常會導致這類問題。

除了上述誤差外，評估者的蓄意操縱也是造成評估結論錯誤的原因。有的主管出於保持員工積極性、對員工付出的努力予以獎勵、讓評估結果看起來比較漂亮、對某名員工有好感、避免與員工發生直接衝突等方面的考慮，會蓄意把評分提高；有的主管出於懲罰員工、刺激員工辭職、殺一儆百以強調紀律等方面的考慮，會蓄意把評分壓低。這要求我們在設計評估系統時，設置覆審和申訴環節，以控制評估者的操縱行為，確保評估系統的公正性。

儘管完全消除評估者誤差是不可能的，但是，讓評估者意識到這些誤差的存在有助於解決問題。企業應注意挑選熟悉被評估者工作的公正客觀的評估者，並對評估者進行培訓，讓他們熟悉評估方案，統一他們對評估標準的認識，使他們掌握減少評估誤差的方法。

三、績效評估培訓

為了成功導入績效管理系統，人力資源管理部門應根據評估者可能遇到的問題開展培訓。

（一）評估者誤區培訓

　　管理人員很難在評估工作中做到完全沒有偏見。評估者培訓中的一項重要內容就是透過培訓告訴評估者在評估過程中可能會產生的評估誤差都有哪些，以防止這些誤差的發生。比如說，人力資源部培訓經理先為評估者們放映一部反映員工實際工作情況的錄影帶，然後要求評估者對這些員工的工作績效做出評價，接著，將不同評估者的評估結果展示出來，逐一解釋在績效評估中可能出現的暈輪效應、寬鬆化傾向等問題。

　　（二）關於收集績效資訊方法的培訓

　　評估者需要在績效評價期間充分收集各種與員工的績效表現相關的資訊，以便增強評價結果的說服力，為績效回饋和改進提供依據。因為不同崗位的工作性質不同，獲取有關工作績效資訊的渠道也各不相同。培訓者應根據被評估者的不同情況，有針對性地對評估者進行培訓。

　　（三）績效評價指標培訓

　　人力資源部培訓經理要幫助評估者熟悉在評估過程中將使用的各個績效評價指標，使其瞭解每種績效評價指標的意義，每一種評價指標各代表什麼樣的工作行為，每一種行為會產生什麼效果。評估者在正確理解各個績效評價指標的基礎上對被評估者做出評價，有助於減少系統誤差。

　　（四）有關如何確定績效標準的培訓

　　績效標準是評估者在評估過程中用來衡量被評估者績效水準的尺子。人力資源部培訓經理應向評估者闡明評估時的參照系，以便評估者做到一視同仁。因此，進行績效標準培訓是實現績效管理的程序公平的前提條件之一。

　　（五）評價方法培訓

　　績效評估中可能採用的具體方法多種多樣。每種方法都有其優點和缺陷。評估者掌握在實際評估時需要採用的各種評估方法，有助於充分發揮該評估方法所具有

的優勢，並有助於增強評估者和被評估者對評估方法的認同感。

（六）績效回饋培訓

績效回饋並不是一個簡單的談話，而是評估者透過與被評估者的溝通，幫助被評估者更好地認識自身工作的不足和已取得的成果。評估者需要掌握績效回饋面談中應運用的各種技巧，才能使績效管理系統達到預期的目標。

第五節 績效回饋

一、績效回饋的目的

績效回饋對績效管理非常重要。管理人員對員工進行正式和非正式的績效回饋，目的在於：①就被評估者的表現達成雙方一致的看法；②讓員工認識到自己所取得的成果，鼓勵他們取得更好的成績；③指出員工工作中有待改進的方面，向他們提出建設性批評；④與員工共同探討改善績效的方案，制定績效改進計劃；⑤確定下一個績效管理週期的績效目標與績效標準。

有效的績效回饋不僅可以使員工獲得有關績效評價的資訊，而且可以消除績效回饋過程中可能產生的種種矛盾、對立和員工的不滿情緒。

二、績效回饋的原則

在績效回饋中，管理人員要扮演好「教練」的角色，瞭解下屬的心理，以恰當的方式進行回饋，否則，可能會導致績效管理系統的失敗。管理人員應遵循以下績效回饋原則。

（一）經常性地向員工回饋績效問題

雖然在完善的績效管理系統中，每年至少有一次正式的績效討論，但管理人員不應忽視經常性的非正式績效回饋。經常性的非正式績效回饋可以使員工不斷瞭解

組織對他的業績評價，及時幫助業績不良的員工，鼓勵業績良好的員工。這樣可以及時控制因員工績效惡化給企業帶來的損失，並減少員工面對正式回饋時的壓力和牴觸情緒。

（二）利用自我評價機制，鼓勵員工參與績效回饋過程

績效回饋不是單方面的評價資訊傳遞過程，而是資訊的交流過程，員工參與績效回饋過程，可以使雙方比較容易地就評價結果達成共識。管理者可以在績效回饋面談之前，讓員工先進行自我績效評價，並事先告訴員工進行面談的時間，讓員工有所準備。

有效的自我評價機制可以讓員工有機會認真思考自己以往的工作表現、培訓需求和職業發展的設想，使員工感到他們是績效管理的參與者，而不僅是被評價者，更不是旁觀者，從而消除他們對績效管理的牴觸情緒。此外，管理人員也有機會瞭解組織和員工個人在績效評價方面的分歧，便於績效評價資訊的交流與回饋。

（三）做好充分準備，營造良好環境

無論是正式回饋還是非正式回饋，管理人員都要事先做好談話的準備，確保以正確的方式與員工溝通。管理者可以選擇一個恰當的時間和良好的環境，消除員工的緊張、恐懼和對立，使他們樂於傾訴他們的想法和感受。此外，管理人員要注意控制自己在面談時的情緒，不要把對某人的憤怒或敵意帶到面談中來。簡而言之，平等互信有利於績效回饋的順利開展。

（四）依據員工的工作行為和結果，提供具體的績效回饋資訊

管理人員在對員工進行績效回饋，尤其是進行負面回饋時，切勿針對員工的個性特徵妄加評價，也不應予以籠統、空泛的主觀評價，如「你沒能力」、「你真笨」、「你沒有把主要精力放在工作上」、「你的工作態度很不好」等。這類回饋難以獲得員工的認同。管理人員針對員工的具體行為或事實進行回饋，能夠幫助員工清楚地認識到自己的工作行為和結果存在哪些有待改進之處。管理者可以用關鍵

事件法的記錄文件作為績效回饋面談的依據，在回饋時客觀地描述事實及自己對該事實的看法。

（五）把重點放在解決問題上

績效回饋的目的是要幫助員工不斷改善和提高業績。然而，許多管理人員在發現了業績問題後並沒有採取積極有效的措施，甚至有的管理人員把績效回饋看成懲罰員工的機會。這樣不僅無助於業績的改善，而且會使員工對績效管理產生牴觸情緒。管理人員應謹記自己在績效管理過程中，不僅是評價者，還應該是教練。

如果員工的績效未達到管理人員的期望，管理人員必須與員工一起找出原因，幫助員工找到改善績效的方法，並確定具體改善目標和檢查改善進度的日程。必要時，管理人員還應與員工一起，根據當前的經營環境及其他情況，適當修改原定的目標和任務。

（六）將績效管理與員工發展和績效獎勵結合起來

管理人員向員工回饋評價資訊的同時，也應該瞭解員工對培訓、職業發展的需求和想法，將績效管理與員工發展、績效獎勵等結合起來，從而使員工感到績效管理給他們帶來的好處，更願意參與到績效管理中來。

（七）以積極的方式結束績效回饋面談

在進行績效回饋面談時，雙方存在不同觀點和見解是不可避免的。但是無論發生什麼情況，在結束會談之前，要將氣氛緩和下來，以積極的方式結束會談。

思考與練習

1.績效管理包含哪些關鍵的組成部分？

2.有效的績效管理系統具有哪些特徵？

3.績效管理的作用體現在哪些方面？

4.企業在設置績效評估指標時，要注意哪些問題？

5.如果你是一名部門主管，你願意採用360°績效評估法來評估自己嗎？為什麼？

6.為什麼行為錨定量表法能夠更準確地評估工作績效？請你在飯店業或旅行社中，選擇一種你非常熟悉的工作崗位，列出10種可用於行為錨定量表法評定的行為表現。

7.績效評估中有哪些常見的因評估者自身的原因而導致的誤差，如何避免這些誤差？

8.假如你是一名員工，你希望主管在評估你的工作時說些什麼，做些什麼？為什麼你希望他／她這樣做？

9.假如你現在要設計一個針對導遊的績效管理系統，你將對被評價者的哪些方面進行評價？採用什麼指標進行評價？從哪些渠道收集資訊？透過什麼方法進行評價？你將透過何種形式向被評價者回饋績效評估結果？

第七章 員工職業生涯管理

職業生涯管理是企業用人和留人策略中非常重要的一個環節，貫穿員工職業發展的始終。本章在對職業錨、職業生涯發展階段、職業生涯分類等職業生涯的相關概念進行簡要介紹的基礎上，對職業生涯管理理論進行了較為詳細的闡述。學習者應著重掌握職業錨的概念、職業生涯的發展階段，以及職業生涯的管理等內容。

第一節 職業生涯的相關概念

資訊時代的到來，使得相對穩定的工作世界變得有些不可捉摸。經濟全球化、資訊化，使得企業組織的兼併、破產、裁員等現象層出不窮，員工的職業安全感下降。面對這種形勢，無論是組織還是個人，都不得不採取措施提高各自的競爭力，增強適應性以應對外界的變化。1970年代，越來越多的歐美企業意識到員工需要獲得職業滿足感，他們希望建立一套機制，使得員工可以在企業內部實現他們的個人目標，職業生涯管理便應運而生。

一、職業生涯的定義

職業生涯（Career）源自拉丁文的「路徑」之意，猶如一條火車的軌道，是個人生命的進程，結合每個人一生扮演的各種角色，統合各種職業和工作、休閒等角色，表露個人獨特的自我發展形態。傳統上，人們對職業生涯有不同的描述。職業生涯的英文Career在牛津辭典上的解釋是「一生的經歷、謀生之道、職業，或稱為事業前程、生涯。」職業生涯概念的演變，可追溯到1950年代以前的工作選擇（Occupation Choice），此後又轉變為職業（Vocation），直到1960年代以後，職業生涯一詞才被廣泛使用。

在1970年代以前，學者們多偏向於把職業生涯定義為一連串工作的順序，其中不包括個人在此過程中所受的影響，而僅僅是對客觀工作經歷的描述。在1970年代以後，學者們對職業生涯的定義中包含了一個人的生活經驗，即認為職業生涯代表著此歷程帶給人的種種影響。職業生涯的概念隨著時代變化，從單純地表示個人終生所從事的工作，擴展為表示個人一生的發展歷程，亦即個人整體生活形態的發展。

本書給出的職業生涯的定義為：職業生涯是一個動態的過程，是指一個人一生在職業崗位上所度過的、與工作活動相關的連續經歷，但並不包含在職業上成功與失敗或進步快與慢的含義。也就是説，不論職位高低，不論成功與否，每個工作著的人都有自己的職業生涯。

二、職業錨

（一）職業錨的定義

錨，是使船隻停泊定位用的鐵製器具。職業錨，實際就是人們選擇和發展自己的職業時所圍繞的中心，是指當一個人不得不做出選擇的時候，他無論如何都不會放棄的職業中的那些至關重要的東西或價值觀。

職業錨起源於美國教授施恩（Schein，1974）對美國麻省理工學院44位管理研究所男性畢業生所進行的長期追蹤訪談的研究結果。施恩認為，職業生涯實際上是一個持續不斷的探索過程，在這一過程中，每個人都在根據自己的天資、能力、動機、需要、態度和價值觀等慢慢形成較為明晰的與職業有關的自我概念。隨著一個人對自己越來越瞭解，這個人的心中就會越來越明顯地形成一個占主要地位的職業錨。

職業錨的核心內容是職業自我觀，它包含三個層面：位於表面、易於觀察到的是自我知覺的天賦與能力；位於核心部分的是自我知覺的工作態度與價值觀；位於深層的是自我知覺的動機與需求。

（1）自我知覺的天賦與能力：指自己從不同工作情境中所獲得的成功經驗裡，感受到的個人能力的部分，屬於表面的、易觀察到的、明顯的職業生涯行為。

（2）自我知覺的工作態度與價值觀：指經過自我與組織、工作情境、工作規範等相互抗衡、協調及互動後，逐漸形成的個人對自我的工作態度和價值觀的感知，這些都是從真實情境中所獲取的經驗。這個層面主要用來解釋職業生涯發展經驗中較為穩定的自我知覺的部分，屬於個人職業生涯導向的核心部分。

（3）自我知覺的動機與需求：指個人在真實工作情境中不斷嘗試、不斷反省的自我對話，或經過他人的回饋所感受到的個人在職業發展中的深層動機與需求部分。

（二）職業錨的特點

（1）職業錨可以幫助個人更好地確定其工作價值觀和工作動機。

（2）「職業錨」不能靠各種測試來預測。「職業錨」是個人與工作環境互動作用的產物，在學校中表現出的潛在才幹和能力，在經過實際工作的多次確認和強化之前，並不能成為「職業錨」的一部分。個體的一系列職業選擇的偶然性，體現出從不適應、無法滿足需要的工作環境向更和諧環境移動的必然性。在實踐中選擇、認識和強化，這就是「錨」的含義。

（3）職業錨強調了能力、動機和價值觀的互動作用。我們可能喜歡某類職業，並不斷提高相關能力，對此職業的擅長又使我們更喜歡它。或者，我們可能發現自己適合從事某類職業，漸漸培養起興趣和感情，後來與職業相關的技能就越發精通了。職業取向中單獨的動機、能力、價值觀作用並不大，重要的是突出三者相互作用的整合。

（4）職業錨在個人正式工作若干年後才能發現。職業錨是個人和工作情境之間相互作用的產物，只有經過若干年的實際工作後才能發現。「職業錨」需要在各種實踐工作情境下的反覆驗證方可確認。職業取向的必然性需要一定時間內變化的

偶然性的累積方可顯現。

（5）職業錨不是完全靜止的，它可能會隨著個人對職業自我觀認知的改變而改變。

（三）職業錨的類型

1.技術—功能型職業錨

具有這一類型職業錨的人在做出職業選擇和決策時的主要精力放在自己正在幹的實際技術內容或職業內容上。他們認為自己的職業成長只有在特定的技術或職能領域中，才能持續地進步。這些領域包括工程技術、財務分析、營銷、系統分析等。比如說，一個具有技術—功能型職業錨的財務分析員希望成為公司的會計或審計，其最高理想是公司的財務副總裁。但是他們可能只接受同自己的區域有關的管理任務，對全面管理則抱有強烈的牴觸心理。

2.管理型職業錨

具有這一類型職業錨的人在職業實踐中相信自己具備勝任管理工作所必不可少的技能和價值觀。他們根據需要在一個或多個職能區展現能力，但他們的最終目標是管理本身。他們具有三種能力的強強組合：分析能力——在資訊不全或不確定的情況下識別、分析和解決問題；人際交往能力——能影響、監督、領導組織內各級人員更有效地完成組織目標；情感交流能力——能夠為感情危機和人際危機所激勵，而不被打倒，能承擔較重的責任，而不是變得軟弱無力，能使用權力而不感覺內疚或膽怯。其他類型的人可能擁有一兩項更強的單項能力，但是管理錨型的人擁有三項能力的最完善的組合。

3.創造型職業錨

這一類型的人時時追求建立和創造完全屬於自己的成就，他們以自我擴充為核心。他們對於創建新的組織，團結最初的人員，為克服初創期難以應付的困難，而

廢寢忘食和樂此不疲。而組織一旦建成，他們就會因為厭倦或不適應正規的工作而退出領導層，自願或不自願地讓位於總經理。成功的企業家大多出自這種錨型，但他們大多無法成為出色的職業經理人員。

4.自主—獨立型職業錨

這一類型的人追求的主要目標是隨心所欲地制定自己的步調時間表，調整自己的生活方式和工作習慣，盡可能少地受組織的限制和制約。在選擇職業時，他們似乎被一種自己決定自己命運的需要所驅使著，他們希望擺脫那種因在大企業中工作而依賴別人的境況。他們可能是自主性較強的教授、自由職業者，或者是小資產所有者、小型組織的成員。創造錨型的個體同樣會擁有很多自主權，但他們關心的不是自由本身，即使是全力以赴地建立自主的職業目標。

5.安全型職業錨

這一類型的人追求穩定安全的前途，比如工作的保障、體面的收入、有效的退休方案和滿意的津貼等。安全錨的人仰賴組織或社區對他們能力的需要的識別和安排，為此他們會冒險，也願意高度服從組織的價值觀和準則。安全錨型的人也可以區分出兩種不同類型：有些人的安全、穩定源是以地區為基礎，對於這些對地理安全性更感興趣的人來說，如果追求更為優越的職業，意味著將要在他們的生活中注入一種不穩定或保障較差的地域因素的話——如迫使他們舉家搬遷到其他城市，那麼他們會覺得在一個熟悉的環境中維持一種穩定的、有保障的職業對他們來說是更為重要的。而對於另外一些追求安全型職業錨的人來說，安全則意味著所依託的組織的安全性，他們可能優先選擇到政府機關工作，因為政府公務員看來是一種終身性的職業。這些人顯然更願意讓他們的僱主來決定他們應從事何種職業。

三、職業生涯的發展階段

職業生涯是個人的態度和行為發展和變化的過程，強調的是終生性與連續性，包括一個人從職業的探索階段至退休階段所從事的一切活動。職業生涯發展指個人選擇或決定進入某一行業時，為適應此行業的種種規範或要求，並扮演該行業中的

工作角色，工作崗位由低層遷到高層的歷程。個人在其一生所從事的行業，由於與環境的交互作用，隨時間的推移會產生很多的變化，如工作性質的改變、職位的晉升以及工作態度的變化等。職業生涯發展是一個連續不斷的過程，包含不同的階段。

對於職業生涯發展階段，不同的學者有不同的劃分標準。下面我們就對幾個重要的職業生涯發展階段論進行簡要的介紹。

（一）休普職業生涯發展階段理論

休普（Super，1957）以人類的發展階段為基礎，將職業生涯發展分為五個階段：成長階段、探索階段、建立階段、維持階段和衰退階段。

1.成長階段（0～14歲）

在此階段的初期，個人憑想像和模仿形成職業觀念，後期則是逐漸培養其職業興趣。

2.探索階段（15～24歲）

在這個階段，個人嘗試尋找適合自己的職業領域，學習工作必備的相關知識和技能，同時建立良好的自我職業概念。個人開始瞭解職業的價值、認識自我需求，並選擇未來的職業發展方向。

3.建立階段（25～44歲）

在這個階段，個人能成功地在某一特定職業中建立其事業，能更自主地完成工作，並發揮創造力以求產生較佳的工作成果，以獲得升遷和平衡家庭與事業之間的衝突。在這個階段的初期，個人試探各種職業的特性來確認自己的具體職業目標，後期則專心從事已經選定的職業，期盼在該職業領域能有所成就。

4.維持階段（45～65歲）

在這個階段，個人已逐漸取得相對較高的地位，開始思考如何維持現有的一切，同時會對其事業做出一番評估，以維持較高的績效水準。

5.衰退階段（65歲以上）

在這個階段，個人已經完成了其事業，為退休做準備。許多人開始尋找兼職工作以代替原來的全職工作，或者停止工作，轉向休閒的生活。

（二）戴爾通等人的職業生涯發展階段理論

戴爾通等人（Dalton，Thompson，and　Price，1977）以科學家、工程師、金融財稅人員及大學教授為對象，歸納個人職業生涯發展所經歷的四個專業階段。

1.學徒階段（Apprentice Stage）

個人的主要活動為學習，依照指示思考如何將各種專長和能力運用在組織的要求或程序之中，屬於依賴性質的發展階段。

2.同事階段（Colleague Stage）

個人表現成熟穩健的時期，能夠獨立負責並有所貢獻，力求獨立自主，以發揮個人的優點和專長，並能和其他人進行較好的合作。

3.指導者階段（Mentor Stage）

在這一階段，隨著個人經驗不斷增加，能夠透過協調分工來完成各種工作任務，並能幫助別人做出決策，指導新進人員，並為資歷較淺的同事的成敗負責。

4.合夥人階段（Sponsor Stage）

這個階段個人已經具有專業的權威性，並準備為組織尋覓接替人選，在組織中具有舉足輕重的影響力與權威。

（三）格林豪斯的職業生涯發展階段理論

格林豪斯（Greenhaus，1987）根據各學者對職業生涯發展階段的研究，探討其相似性，整合歸納出職業生涯發展的五階段論。

1.職業選擇階段（0～18歲）

這個階段的主要任務是發展個人對職業思考、評估各種不同的職業、發展最初的職業選擇、接受必要的教育。

2.進入組織階段（18～25歲）

在這個階段中，個人進入所期望的組織工作、依據正確的資訊選擇合適的工作。

3.早期職業生涯階段（25～40歲）

在這個階段，個人的主要任務是學習如何更好地工作、學習組織的規則，以使自己符合所選的職業與組織，增強自我的能力，追求自我的夢想。

4.中期職業生涯發展階段（40～55歲）

處於這個階段的個人的主要任務是重新評估其早期的職業生涯，再次確定或修改自己的職業定位，做出中期職業生涯的適當選擇。

5.晚期職業生涯階段（55歲至退休）

這個階段的主要任務是在工作中保持精力，維持自尊，為退休做準備。

本書綜合了不同學者對職業生涯發展階段的界定，將職業生涯發展階段劃分為以下七部分。

1.職業準備期——學生

此時應當以學業為主，在此基礎上個人可以對社會做一些瞭解，發展及發現個人的價值興趣和能力，為將來從事的職業儲備知識基礎。除此之外，個人需要不斷地進行知識積累，並有意識地培養自己的職業知識。

2.職業探索期——走向職場的學生

個人應在此階段分析自己的優缺點，明確職業定位，對自己的職業生涯進行規劃和理性分析，不因個人的喜厭而影響自己對事情的分析。

3.職業選擇期——應徵者

學業完成後走上社會，尋找第一份相對穩定的工作，作為事業發展的起點。在做好了充分的自我分析和環境分析的基礎上，選擇適合自己的職業，設定人生目標，制定以後的職業計劃，並承擔個人抉擇的責任。

4.職業進入期——職場新人

這個階段即個人初涉職場的頭兩年，在新的環境中能調節自己，建立初步的人際關係，掌握自己的工作流程，學會不完全依賴別人，能面對現實和組織真相所帶來的衝突，克服不安全感。

5.職業適應期——同事

在這個階段個人應當做到四個學會：學會做事——在找到合適的工作後，要學會如何去做，成為崗位的行家能手；學會共事——學會與人相處，樹立個人形象，創造良好的工作氛圍；學會求知——工作後的人學習更有方向性和目的性，要知道

學什麼來彌補自己當前的不足；學會生存——學會如何被同事、環境所接受。此階段，個人能根據自己掌握的新知識和組織的發展潛能重新評估自己的職業生涯規劃，能獨立思考和接受個人的成敗，勇於承擔個人責任，建立穩定的生活形態。

6.職業穩定期——指導者

這是職業生涯中時間最長、勞動效果最好、發展和成就事業最寶貴的時期。此時個人要根據形勢的變化和自身的條件，不斷修訂事業目標，攀向新的高度。要看一看自己所選擇的職業路線和人生目標是否符合現實，如有出入，應盡快調整。處於這個階段的人能夠指導他人，從別人的成就中感到滿足，能夠關心組織的利益、平衡工作和家庭之間的關係。

7.職業衰退期——退休人員

此階段是事業的收穫期和人生的享受季節。

四、職業生涯的分類

中國國內外學者通常將職業生涯劃分為外職業生涯與內職業生涯兩部分來分別進行研究。

（一）外職業生涯

外職業生涯是指個人從事一項職業時的工作單位、工作地點、工作內容、工作職務、工作環境、工資待遇等因素的組合及其變化過程。

外職業生涯的構成因素通常是別人給予的，也容易被別人收回。外職業生涯因素的取得往往與自己的付出不相符，尤其是在職業生涯初期。有的人一生疲於追求外職業生涯的成功，但內心極為痛苦，因為他們往往不瞭解，外職業生涯的發展是以內職業生涯的發展為基礎的。

（二）內職業生涯

內職業生涯是指從事一項職業時個人所具備的知識、觀念、心理素質、能力、內心感受等因素的組合及其變化過程。

內職業生涯各項因素的取得，可以透過別人的幫助而實現，但主要還是透過自己的努力追求而得以實現。與外職業生涯的構成因素不同，一個人一旦擁有了內職業生涯各項構成因素，別人便不能收回或剝奪。內職業生涯的發展是外職業生涯的發展的前提，內職業生涯發展帶動外職業生涯的發展，它在人的職業生涯成功乃至人生成功中具有關鍵性的作用。因而在職業生涯的各個階段，個人都應重視內職業生涯的發展，尤其是在職業生涯的早期和中前期，個人一定要把對內職業生涯各因素的追求看得比外職業生涯更重要。內職業生涯因素匱乏的人總是擔心裁員名單中會有自己的名字，而內職業生涯豐富的人會抓住每一次發展的機會，甚至能主動地為自己、為別人創造發展機會。

第二節 職業生涯管理

職業生涯管理是現代企業人力資源管理的重要內容之一，是企業幫助員工制定職業生涯規劃和幫助其職業生涯發展的一系列活動。職業生涯管理應被看做一個竭力滿足管理者、員工、企業三者需要的動態過程。在現代企業中，個人最終要對自己的職業發展規劃負責，這就需要每個人都清楚地瞭解自己所掌握的知識、技能、能力、興趣、價值觀等；而且，個人還應對職業選擇有較深入的瞭解，以便制定目標、完善職業計劃。管理者必須鼓勵員工對自己的職業生涯負責，在進行員工工作回饋時提供幫助，並提供員工感興趣的相關組織工作、職業發展機會等資訊。企業則必須向員工說明企業自身的發展目標、政策、計劃等，還必須幫助員工做好自我評價、培訓、發展等。當個人目標與組織目標有機結合起來時，職業生涯管理就會意義重大。

職業生涯管理工作主要依靠員工和企業兩方面的共同作用。因此，中國國內外的研究通常將職業生涯管理工作劃分為員工個人職業生涯規劃和組織職業生涯管理

兩個方面的內容。我們在下文中將對這兩個方面分別進行闡述。

一、員工個人職業生涯規劃

（一）員工個人職業生涯規劃的基本內容

1.瞭解自己

一個有效的職業生涯規劃，必須是在充分認識自我和相關環境的條件下進行的。對自我及環境瞭解得越透徹，職業生涯規劃就會越實際。個人需要認識自己，並做出自我評估。自我評估包括自己的興趣、特長、性格、學識、技能、智商、情商、思維方法、道德水準以及社會中的位置等內容。個人需要詳細估量內外環境的優勢與制約因素，設計出適合自己的、合理且可行的職業生涯發展方向，透過對自己以往的經歷和經驗進行分析，找出自己的專業特長與興趣點，這是職業規劃的第一步。具體可以從以下幾個方面進行分析。

（1）優勢分析。首先分析自己曾經做過什麼，即個人已有的人生經歷和體驗，如在學校期間擔當的職務、曾經參與或組織的實踐活動、獲得過的獎勵等。在自我分析時，要善於利用過去的經驗選擇，推斷未來的工作方向與機會。其次分析學習了什麼；在學校期間，從學習的專業課中獲得了什麼。專業或許在未來的工作中並不起很大的作用，但在一定程度上決定個人的職業方向。再次分析自己做過的最成功的事情是什麼。每個人都可能做過很多成功的事，但應分析最成功的是什麼、為何成功、是偶然還是必然。透過以上這些分析，個人可以發現自我性格優越的一面，比如堅強、果斷、具有領導力等。

（2）劣勢分析。首先分析自己的性格弱點。一個獨立性強的人會很難與他人默契合作，而一個優柔寡斷的人則很難擔當管理者的重任。其次分析經驗或經歷中所欠缺的方面。也許你曾經多次失敗，總找不到成功的捷徑，也許你對某項工作從未接觸過，這些都是個人經歷的欠缺。欠缺並不可怕，怕的是自己還沒有認識到，而一味地不懂裝懂。

（3）環境分析。首先是對社會大環境的認識與分析。如當前社會政治、經濟發展趨勢；社會上較熱的職業門類與需求狀況；自己所選擇職業在當前與未來社會中的地位情況；社會發展趨勢對自己職業的影響等。其次是對自己所選企業的外部環境分析。如所從事行業的發展狀況及前景；企業在本行業中的地位與發展趨勢；企業所面對的市場狀況等。

（4）人際關係分析。個人在工作過程中將與哪些人交往？其中哪些人將對自身發展起重要作用，是何種作用？這種作用會持續多久？如何與他們保持聯繫？工作中會遇到什麼樣的同事或競爭者，如何與之相處，以及採用何種方式對待？

面對這些問題，除了自我探索、找朋友分析外，透過專業的人才測評和職業諮詢機構問詢將是未來的發展趨勢，他們的經驗非常豐富，對個人的幫助會更加專業和直接。

2.確立切實可行的目標

制定自己的職業目標並沒有想像中那麼難，只要考慮一下希望在多少年內達到什麼目標，然後一步一步往回算就可以了。目標的設定要以自己的最佳才能、最優性格、最大興趣、最有利的環境等資訊為依據。目標通常分為短期目標、中期目標、長期目標和人生目標。確立目標是制定職業生涯規劃的關鍵，也是職業生涯規劃中最重要的一點。有效的生涯規劃需要切實可行的目標，以便排除不必要的猶豫和干擾，全心致力於目標的實現。

3.選擇適合個人特點的職業

職業選擇正確與否，直接關係到人生事業的成敗。據統計，在選錯職業的人當中，80%是事業上的失敗者。在職業確定後，個人還要選擇發展路線，即向行政管理路線發展，還是向專業技術路線發展；或是先走技術路線，再轉向行政管理路線。發展路線不同，對職業發展的要求也不相同。因此，在職業生涯規劃中，要學會做抉擇，以便使自己的學習、工作以及各種行為沿著職業生涯路線前進。

4.制定確實可行的生涯策略

生涯策略是指落實目標的具體措施，主要包括工作、訓練、教育等方面的措施。個人在選擇企業時，要考慮企業能否為員工提供適當學習與訓練的途徑和機會，讓員工能夠以市場需求來衡量自己的技能與經驗等因素。同時，在設定基準和提升技能方面，企業與員工雙方應持合作態度，共同進步。

5.不斷反省和修正生涯目標

員工經過學習取得進步後，會有更高的職業期望。如果企業經營管理者能夠根據員工技能、知識的進步程度及時調整其崗位，那麼經過多種崗位鍛鍊的員工必然具有更強的綜合創新能力，能給個人生涯帶來新的生機。同時，員工應經常和管理層溝通有關企業市場變化的情況，以使自己能夠預測企業未來發展中可能需要的技能，及時調整自己的職業計劃。

（二）員工個人職業生涯規劃的重要性

1.可以增強個人對工作環境的把握能力和對工作困難的控制能力

員工個人進行職業生涯規劃既能使員工瞭解自身長處和短處，養成對環境和工作目標進行分析的習慣，又可以使員工合理計劃、分配時間和精力，以更好地完成任務、提高技能。這些都有利於強化員工個人對環境的把握能力和對困難控制能力。

2.有利於個人過好職業生活，處理好職業生活和生活其他部分的關係

良好的員工個人職業生涯規劃可以幫助個人從更高的角度來看待工作中的各種問題和選擇，將各個分離的事件相聯繫，它服務於職業目標，能使職業生活更加充實和富有成效。它更能考慮職業生活同個人追求、家庭目標等其他生活目標的平衡，避免顧此失彼，左右為難的困境。

3.可以實現自我價值的不斷提升和超越

工作的最初目的可能僅僅是找一份養家餬口的差事，進而追求的可能是財富、地位和名望。員工對個人職業生涯進行規劃，可以對其職業目標進行多次提煉，使工作目的超越財富和地位之上，追求更高層次的成功，滿足實現自我價值的需要。

二、組織職業生涯管理

（一）組織職業生涯管理的主要內容

職業生涯管理作為組織的一種長期、動態的管理過程，貫穿於員工職業生涯發展的全過程和組織發展的全過程。而具體到每一個組織成員，他/她是處於個人發展及組織發展的不同階段，由於其發展特徵、發展任務以及應注意的問題不同，每一階段都有各自的特點、目標和發展重點，因此，企業必須抓住不同員工每一個職業發展階段的不同關鍵點，實施不同的職業生涯管理策略。

1.職業選擇階段的管理

在職業選擇階段，職業生涯管理的重點是幫助員工選擇一個滿意的職業，這就如同棋手下棋時的排兵布陣，體現了企業的用人策略。

（1）幫助員工選擇匹配的職業。在職業選擇過程中，員工是主體，是擇業行為能動的主導方面，各種職業則是被選擇的客體，但擇業者受自身條件和職業要求的限制，也不可能任意進行選擇。一方面，人們不可能具有從事一切職業的能力和興趣；另一方面，各項職業由於各自的勞動對象、手段和作業環境不同，對從業者能力也有特定的要求。美國學者弗魯姆提出的期望理論和帕森斯提出的「職業——人」匹配論就分別對這兩方面做出了合理的解釋，對於企業來說，這兩大理論較為簡單、易於操作，對職業選擇過程具有重要的指導意義。

一般來說，企業在招聘過程中一定要把有關的職位需求、職位特點、職位要求和該職位的發展方向等明確地告訴求職者，並充分瞭解求職者的學識、態度、興趣

和愛好、職業價值觀等特徵，並指導其正確選擇所提供的職業，做到職業與人的能力、特長相匹配，也與求職者的從業願望相符合。

（2）開展基礎的職業培訓。新員工並非一開始就具備完成規定工作所需的知識和技能，也缺乏對企業的習俗、價值觀和相關理念等文化方面的認同，還沒有形成在特定集體中進行協作的工作態度和行為習慣，這就需要對他們進行培訓教育。培訓內容包括以下三方面。

①職前教育。職前教育包括企業文化教育、公司規章制度教育、營運和操作規程教育及崗位知識和技能教育。開展這些教育培訓不僅是為了對新員工進行文化觀念的同化、補充員工進入崗位從事工作的必備知識，同時培訓教育的效果還是企業對員工進行定崗安排職務的依據。②職業生涯管理培訓。其主要內容包括職業生涯管理對員工個人的重要意義、員工進行個人職業生涯管理的方法、員工在職業生涯管理過程中的權利及義務、如何處理與職業生涯管理發展相關角色的關係等，從而使員工做到「自知」。③輪崗培訓。透過輪崗培訓，企業一方面可以培養員工的綜合能力，另一方面可以使員工充分瞭解各個職業和崗位的能力、素質等條件要求，瞭解相應的職業發展通道和發展策略，並根據員工所表現的職業適應情況進行能崗匹配定位。同時也可以根據企業實際情況，做出可行的調整，逐步制定出適應於特定員工的職業發展策略，以適應員工個人的發展。

（3）準確把握員工的職業錨。在上一節中我們描述了美國施恩教授提出的五種職業錨，這五種職業錨之間的劃分不是絕對的，相互之間可能有明顯的交叉，如自主─獨立型職業錨的人可能同時具有技術─功能型職業錨，或者同時具有創造型職業錨。企業在實際的職業生涯管理工作中，可以透過對員工的調查，瞭解員工的職業興趣、能力和人生價值觀，提供必要的培訓指導和其他條件，幫助員工確定其職業錨，並針對員工的不同情況，設法使員工特別是核心員工「**拋錨**」，這樣有利於企業正確選擇、使用和留住所需要的人才。

2.職業穩定階段的管理

在職業穩定階段，員工的職業願望已基本停留在某一固定的職業上，個人職業生涯管理也有一個固定的目標。企業職業生涯管理的重點趨向於以員工的職業錨特徵為依據，根據每個員工特定的需求，引導員工自我發展並吸引員工穩定地「**拋錨**」。

（1）對不同職業錨的員工進行不同的職業發展能力素質考評。例如，對有管理能力型職業錨、想走管理型職業發展通道的員工，應根據其發展，不斷考評其在某些能力方面的進步，如計劃能力、組織能力、指揮協調能力、控制能力、專業技術能力、商務能力、金融財會能力、交際能力等。

（2）開展有針對性的職業培訓。職業穩定階段的職業培訓一般在業績、能力考評的基礎上進行，以幫助員工達到職業發展目標。主要包括：①知識補充培訓，及時給員工補充新產品、新設備的知識和其他一些必備知識的更新等；②提高業務能力的培訓：對基層員工來說，主要是技能培訓；對管理人員來說，還必須有思維、觀念方面的培訓；③專業人才的培訓，即根據企業需要，開展有關專業技術或管理技能的素質培訓；④人員晉升的培訓，即在員工晉升之前對其進行相關知識、技能、態度等方面的培訓，以滿足其即將就任的更高職位的要求。

（3）進行職業激勵。根據員工的職業錨特徵，採用各種方式幫助其逐步實現職業發展，但對業績持續不佳的員工則要果斷地淘汰。

（4）及時、準確地評估員工職業的發展。具體包括：①員工職務變動情況分析。職務變動又可以分為晉升和輪崗兩種形式，其中，晉升是常見的職業發展形式，其發展過程是一個爬階梯的過程，員工總是在能力達到一定水準之後才能上升到一個更高的職務水準。②員工非職務變動情況分析。隨著組織結構的扁平化趨勢，組織的下層空間越來越大，而上層空間越來越小，大量有才幹的中、低層人員得不到提升，那麼，企業就必須透過工作豐富化、改變觀念及方法創新或逐步讓員工分享組織祕密等方式來實現員工的職業發展。一般來說，這種方式對創造型、自主型的員工較適用。但是目前中國國內的觀念普遍還把職務向上流動等同於職業發展成功，不提升就意味著職業發展的失敗或受挫，因此管理者在運用這種方式前應

及時修正員工的原有觀念。③對員工進行職業成功評價。職業成功是員工個人職業生涯目標的實現，當然它的含義也因人而異，具有很強的針對性。表7-1是一個職業生涯成功評價體系表，根據這一體系，每個人都可以對自己的職業生涯成功明確地界定一個獨特的標準，包括成功意味著什麼，成功時發生的事和一定要擁有的東西、成功的範圍、被承認的地位和被承認的方式等。由於職業生涯成功方向和標準的多樣性，企業應根據員工的具體情況來制定個性化的職業生涯開發和管理策略，這是對員工人格價值的尊重。同時，企業也要根據自己的需要和特點來制定適應自身發展的職業生涯開發與管理的目標和措施，透過這兩者之間的平衡，找到企業發展與員工發展的最佳結合點，促進企業和員工的共同發展。

表7-1 職業生涯成功評價體系

評價方式	評價者	評價內容	評價標準
自我評價	本人	1、自己的才能是否充分施展？ 2、對自己在企業的發展中所作的貢獻是否滿意？ 3、對自己在職稱、職務、工資待遇等方面的變化是否滿意？ 4、對處理自己職業生涯發展與其他活動的關係的結果是否滿意？	根據個人的價值觀念及個人的知識、能力水準
家庭評價	父母等 家庭成員	1、是否能理解和肯定？ 2、是否能夠給予支持和幫助？	根據家庭文化
企業評價	上級 平級 下級	1、是否得到下級、平級同事的讚賞？ 2、是否得到上級的肯定和表彰？ 3、是否有職稱、職務的晉升或相同職務權力範圍的擴大？	根據企業文化及其總體經營結果
社會評價	社會輿論 社會組織	1、是否得到社會輿論的支持和好評？ 2、是否得到社會組織的承認和獎勵？	根據社會文明程度、社會歷史進程

資料來源：姜真.職業生涯管理是企業的一盤棋.中國人力資源開發，

2004（9）：36.

　　職業選擇階段與職業穩定階段這一劃分是以員工職業錨的出現為依據的。很顯然，這種劃分並不是絕對的，對於有些員工來說，其職業生涯可能經過一次選擇就可以適應並從此穩定下來，而對於另一些員工來說，則可能要經過多次選擇、適應才能最終穩定，甚至其整個職業生涯都可能處於不斷的選擇過程中。員工的職業選擇過程也並不侷限於企業的某一職位層級，但往往不少人在能力達到較高層次時，並沒有確定自己的職業錨。員工在具體的某一職位上，也存在著從逐漸適應到穩定的過程。這就需要人力資源部門根據員工個人的不同情況，不斷調整職業生涯管理的側重點，以適應組織成員職業生涯發展的這些變化。

（二）組織職業生涯管理的意義

1.職業生涯管理是企業資源合理配置的首要問題

人力資源是一種可以不斷開發並不斷增值的增量資源,因為透過人力資源的開發能不斷更新人的知識、技能,提高人的創造力,從而使無生命的「物」的資源充分盡其所用,特別是隨著知識經濟時代的到來,知識已成為社會的主體,而掌握和創造這些知識的就是「人」,因此企業更應注重人的智慧、技藝、能力的提高與全面發展。因此,加強職業生涯管理,使員工人盡其才、才盡其用,是企業資源合理配置的首要問題。離開人的合理配置,企業資源的合理配置就是一句空話。

2.職業生涯管理能充分調動人的內在積極性,更好地實現企業組織目標

職業生涯管理的目的就是幫助員工提高在各個需要層次的滿足度,使人的需要滿足度從金字塔形向梯形過渡最終接近矩形,既使員工的低層次物質需要逐步提高,又使他們的自我實現等精神方面的高級需要的滿足度逐步提高。因此,職業生涯管理不僅符合人生發展的需要,而且也立足人的高級需要,即立足於友愛、尊重、自我實現的需要,真正瞭解員工在個人發展上想要什麼,協調其制定規劃,幫助其實現職業生涯目標。這樣就必然會激起員工強烈為企業服務的精神力量,進而形成企業發展的巨大推動力,更好地實現企業的組織目標。

3.職業生涯管理是企業長盛不衰的組織保證

任何成功的企業,其成功的根本原因是擁有高質量的企業家和高質量的員工。人的才能和潛能得到充分發揮,人力資源不會虛耗、浪費,企業的生存成長就有了取之不盡,用之不竭的源泉。發達國家的主要資本不是有形的工廠、設備,而是他們所積累的經驗、知識和訓練有素的人力資源。透過職業生涯等管理活動,為員工提供施展才能的舞臺,充分體現員工的自我價值,是留住人才、凝聚人才的根本保證,也是企業長盛不衰的組織保證。

思考與練習

1.什麼是職業錨?它有何特點?

2.職業錨包括哪幾種類型？分別具有什麼特點？

3.職業生涯管理對組織有何意義？如何進行職業生涯管理？

4.員工個人職業生涯規劃包括哪些內容？

5.假設你是一名應屆畢業生，你將如何規劃自己的職業生涯？

第八章 薪酬與工資制度

　　本章的重點是如何設計薪酬體系。薪酬體系除了決定如何分配工資外，也常常被看做是推動旅遊企業實現策略目標的一個強有力的工具，並且是確立企業文化的主要策略手段。如何以公平的方式對資金回報進行有效的分配，是薪酬制定者面臨的主要挑戰。學習者應瞭解可供選擇的工資制度，並懂得如何設計新的薪酬體系方案。本章第一節闡述了薪酬和薪酬體系的基本概念，第二節、第三節介紹了設計薪酬制度的具體方法和步驟，第四節討論了薪酬策略是否需要與企業策略匹配的問題，第五節描述了知識經濟時代旅遊企業應該選擇怎樣的薪酬制度。

第一節 薪酬和薪酬體系

一、薪酬定義和薪酬要素

　　「薪酬是指僱員作為僱傭關係的一方得到的所有形式的貨幣收入，以及各種有形的服務和福利之和。」（Milkovitch，Newman，1996）有學者認為薪酬是指支付給以腦力勞動為主、要求工作質量的勞動者的基本報酬形式，工資是支付給以體力勞動為主、要求工作數量的勞動者的基本報酬形式。中國旅遊企業習慣上將勞動者的基本報酬都統稱為工資。由於二者在本質上很難區分開，本章中薪酬與工資可以互換使用。

　　薪酬的構成從狹義的角度來看，包括個人獲得的以工資、獎金以及金錢或實物形式支付的勞動回報；從廣義的即全面薪酬的觀點來看，薪酬還應該包括僱員分別從工作任務、團隊成就和組織聲譽中獲得的心理的、社交的和文化的利益之和，即薪酬是由經濟性報酬和非經濟性的報酬構成的，其結構見圖8-1。

（一）經濟性報酬和非經濟性薪酬

經濟性薪酬是員工從組織獲得的各種貨幣形式的收入和可以間接轉化為貨幣或可以用貨幣計量的其他形式的收入，它可分為直接薪酬要素和間接薪酬要素兩部分。

非經濟性薪酬是指無法用貨幣等手段衡量的由於組織的工作特徵、工作環境和組織文化帶給員工的愉悅的心理效用。如工作本身的趣味性和挑戰性、個人才能的發揮和發展的可能、團體的表揚、舒適的工作條件以及團結和諧的同事關係等。非經濟性薪酬之所以稱為薪酬，是因為這些非經濟性的心理效用也是影響人們職業選擇和進行工作的重要因素，並和經濟性薪酬結合在一起成為組織吸引人才、保留人才的重要手段。

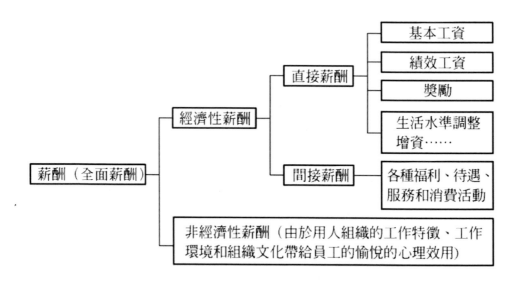

圖8-1 薪酬的構成

（二）直接薪酬要素

直接薪酬是指直接以現金形式支付的報酬，如基本工資、績效工資、生活水準調整增資（cost-of-livings　adjustment）、個人獎勵、團隊獎勵、組織獎勵、短期津

貼和長期激勵（包括管理人員或員工持股計劃）。主要要素有：

1.基本工資

基本工資是僱主為每項工作支付的現金薪酬，是一項工作中所有任務能夠順利完成的支柱。

2.績效工資

績效工資是對基本工資的一種調整，根據個人績效評價體系結果來進行分配。企業可以將績效工資一次性付清，即提高僱員的總體薪酬，但基本工資沒有改變。或使績效工資成為基本工資的一部分，即根據績效情況，對基本工資進行調整。

3.獎勵

獎勵是僱員因其業績超出計劃所制定的標準而賺取的那部分額外酬勞。透過銷售和生產更多產品和服務以及付出更多的精力等，僱員可以賺取一次性支付的酬勞，如津貼、分紅等。

4.生活水準調整增資（COLAs）

主要是根據消費者價格指數（CIP）變化而進行的薪酬調整。這種方式主要在有工會的企業或者是在政府的收入保障項目（如社會保障）中出現，透過一次性支付來提高僱員薪酬。

（三）間接薪酬要素

間接薪酬要素是組織給予員工的，不直接以貨幣形式發放，但可以轉化為貨幣或可以用貨幣計量的各種福利、待遇、服務和消費活動，也稱福利薪酬或員工福利。主要要素有：

1.勞動福利保障

　　勞動福利是僱員的生活標準的保障，可使僱員免受突發事件帶來的風險。例如，表8-1中列出了各種工作風險和用來保障員工或員工的家庭收入的一些企業和社會福利保障。第九章將對僱員福利進行詳細的闡述。

2.非工作時段報酬

　　非工作時段報酬是為員工沒有工作（如休息、洗漱時間、吃飯時間等）或不工作的時間（如休假、假期、週期性休息日和離職等）支付的酬勞。

3.僱員服務和額外補貼

　　額外補貼、服務和補助，包括吸引人的工作地點、健康俱樂部、現場日常護理、自助餐補助、僱員購物折扣、兒童看護、諮詢服務、理財計劃及僱員所重視的相關福利等。

表8-1 工作風險和相應的福利工具

風險	企業相關福利工具	社會相關福利工具
退休	退休金 養老金 持股計畫	老年人社會保障福利
死亡	人身保險（包括意外死亡和旅遊保險） 利潤分享、撫恤金或節約計畫 相應的遺囑福利	遺囑社會保障福利
殘疾	短期的事故及醫療保險 長期的殘障保險 健康計畫	工作津貼 身心障礙者社會保障福利 身心障礙者地區福利
解雇	追加的失業福利和／或解雇費	失業福利
醫療 費用	醫院／手術保險 其他醫療保險 視力保險	工作津貼 醫療保險

　　間接薪酬要素作為整體薪酬的一部分，對全面理解僱員和旅遊企業之間的心理

契約有很重要的作用，第九章中對其將有詳細介紹，本章主要關注直接薪酬要素。

二、薪酬體系

（一）薪酬制度

旅遊企業薪酬體系主要由三個部分構成：基本薪酬制度、激勵制度和福利制度。

1.基本薪酬制度

基本薪酬制度也稱工資制度，是以工資核定為中心建立起來的一整套關於工資發放的制度，主要包括崗位工資制度、技能工資制度和績效工資制度，三者相互並不排斥，可互為補充。

（1）崗位工資制度

崗位工資制或職位工資制，是按照職工所在工作崗位的不同，並根據職工完成規定崗位職責情況來支付薪酬的工資制度，也稱「基於工作的工資制度」。崗位工資要考慮知識與技能、勞動強度、勞動條件和責任等因素以確定各個職位的工資水準。

（2）技能工資制度

技能工資制度是指根據勞動者的知識和技能確定工資的制度，也稱「基於人的工資制度」。它有兩種表現形式：一種是以多元技能為基礎的寬化型技能工資制度（Multiskill-Based Pay），它根據員工能夠勝任的工作種類的數目，即技能的寬度來確定工資；另一種是以知識為基礎的深化型技能工資制度（Increased Knowledge Pay），它根據員工完成工作所需要知識的深度來確定工資。通常我們所說的技能工資制度多指寬化型技能工資制度。

（3）績效工資制度

旅遊企業經常配合使用一些績效工資制度，以區別員工個人的貢獻大小，從而達成對工作價值和個人貢獻的某種平衡。績效工資有多種形式，常見的形式有激勵工資（Incentive Pay）、績效增資（Merit Pay）、收益分享（Gaining sharing）、利潤分享（Profit Sharing）、所有權計劃（Ownership）等。其中，激勵工資和績效增資屬於對個人績效支付的績效工資，收益分享、利潤分享和所有權計劃屬於對集體（部門或企業）績效支付的績效工資。

2.激勵制度

激勵制度是企業為了長期發展而提供的工資外利益。這些利益是多樣化的，不僅包括物質利益，也包括歸屬感、成就感和自由度等非物質利益。但是，一般人都只把與薪酬相關的激勵制度侷限於物質利益，將其分為短期激勵薪酬和長期激勵薪酬。短期激勵薪酬主要指獎金，而長期激勵薪酬包括員工持股、收益分享和股票期權和所有權計劃等。

3.福利制度

福利制度是現代企業薪酬制度的重要組成部分，福利制度不僅是企業生存和發展的必需制度，而且也是現代企業承擔社會責任的基本要求。福利制度的設計需要考慮企業的實際情況以確定福利水準，盡可能地瞭解員工的偏好，使同樣的投入能帶來更高的員工滿意度，注重福利對於員工的心理意義與價值，將福利制度與企業文化的建設以及培養員工忠誠度相結合，盡可能地使福利制度也發揮出激勵效應。

從上述薪酬體系的主要構成可以看到，薪酬體系策略及決策可以向僱員表明企業重視的是什麼。如何使僱員的基本工資、激勵薪酬、福利之間達到平衡，對企業來說是一項最重要的決策。在許多方面，各項制度的平衡問題是和企業的生命週期息息相關的。例如，一個新生旅遊企業通常沒有能力為它最初的僱員提供很高的薪水及完善的福利，因此，就會強調激勵薪酬，如僱員的優先認股權。隨著企業的逐漸成熟，它可能會提高薪酬和福利水準並減少激勵薪酬比例（策略性人才和高層管

理者除外）。而成熟企業的特點是永久性的、高水準的基本工資和非常完善的福利體系，並在管理層以下很少或不使用激勵薪酬。維持旅遊企業各種薪酬制度之間適當的平衡，也是薪酬制定者最重要的工作之一。

（二）薪酬體系模型

設計合理的薪酬制度，不但可以控制企業成本，還可以促進員工提高績效，改進產品和服務質量，增強旅遊企業的競爭力。具體薪酬制度的建立應在系統的薪酬體系模型下進行：①明確目標。目標具有導向作用（如當目標是鼓勵員工提高業績時，企業就提高績效工資在總薪酬中的比重），同時還是衡量薪酬制度成功與否的標準。②重視薪酬設計的基本策略或原則，它們是薪酬制度功能有效發揮的保證，也是指導薪酬管理達到既定目標的行動綱領。③瞭解具體的設計技術，以實現薪酬制度的建立。

本節將給出一個薪酬體系模型，該模型強調了薪酬體系中關鍵的策略、技術和目標，可以幫助讀者清楚的瞭解薪酬體系建立的過程和緣由。如圖8-2所示，薪酬體系模型可以分為三大部分：薪酬體系目標；構成薪酬體系基礎的策略；薪酬技巧。

1.薪酬目標

旅遊企業設計和管理薪酬體系都是為了達到組織特定的目標，圖8-2最右側列出了薪酬體系最基本的目標：合法、公平和效率。

（1）合法目標。合法即遵守各種國家性和地方性的法律法規。當國家相關法律規定發生變化時，薪酬制度也應該隨之調整，以保持一致。

（2）公平目標。公平是薪酬體系的基礎，薪酬的公平目標試圖確保每一名員工獲得公平的薪酬，它強調薪酬制度既要體現員工的貢獻（如給業績突出的員工支付更高的薪酬），又要能夠滿足員工需求（如支付公平薪酬，且分配的工作具有程序公平性）。員工主要關注的公平性目標有內部公平性、外部公平性和個人公平性三個方面。因此旅遊企業需要建立一個促進各方面公平性的系統。

（3）效率目標。具體指提高員工績效，改進產品和服務質量，增強對市場的反應能力，促進員工學習和團隊建設，降低勞動力成本等。

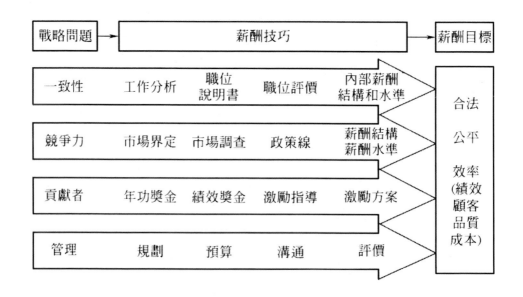

圖8-2 薪酬體系模型

2.四種策略性薪酬策略

旅遊企業管理者在設計薪酬制度時，必須要認真考慮薪酬體系模型左側所列的薪酬策略原則，它包括：內部一致性，外部競爭力，員工貢獻和薪酬體系管理。

（1）內部一致性

內部一致性，又稱內部公平性，是指在同一組織內部不同職位之間或不同技能水準之間的比較。這意味著企業內部的薪酬水準的相對高低應該以工作的內容或者是工作所需要的技能的複雜程度為基礎，並且以各自對組織目標的貢獻大小為依據。因此，內部一致性影響薪酬結構和薪酬水準，能夠拉開從事不同工作的員工之間的收入差距，決定著薪酬制度目標的實現與否。由於僱員十分關注薪酬的內部公平性，因此組織內部的薪酬差距決定著員工的去留，決定著他們是否願意額外地進

行培訓投資以使自己具有更高的適應性和工作效率，決定著他們是否會承擔更大的責任進而提高整個組織的效率等。

（2）外部競爭力

外部競爭力，是指管理者如何參照競爭對手的薪酬水準給自己的薪酬水準定位。視外部競爭情況而定的薪酬決策對薪酬目標具有很大的影響。以公平性目標為例，僱員十分關注薪酬的外部公平性，如在相應的勞動力市場中，旅遊企業的工作和其他企業的同種工作支付的薪酬是否是一樣的？一旦員工發現他們的薪酬低於行業內其他同行，他們就很有可能會降低工作效率或離開。旅遊企業可以做出支付「低於」、「等於」或者「高於」市場工資的策略選擇。但需要注意的一個重要問題是：相對於競爭性勞動力市場的薪酬，僱員是否對他們的薪酬感到滿意？

（3）員工貢獻

員工貢獻一般以員工業績和／或工齡來表示，它是企業中個人公平性表現的基礎。某個服務員業績突出，或工齡較長，他/她是否應該比其他人得到更多薪酬？或者是否所有員工都應該透過利潤共享來平均分擔公司的盈虧？生產率高的團隊是否應該得到更為豐厚的薪酬（如用增加工資或發放獎金的方式來獎勵其貢獻）？這些都是企業應該考慮的因素。對績效和／或工齡等方面的重視程度是一項重要的薪酬決策，因為它直接影響員工對個人公平性的感知，進而影響其工作態度和工作行為以及組織的效率。

（4）薪酬管理

旅遊企業可能設計出一種考慮到上面三種策略即內部一致性、外部競爭力和員工貢獻的薪酬制度，但如果管理不善就不可能達到預期的目標。管理者必須把各種形式，如基本工資，短期和長期激勵工資規劃在薪酬制度內，做好與員工的溝通，還要對薪酬制度能否達到目標做出判斷。如員工是否認為企業的薪酬體系達到內部公平性、外部公平性和個人公平性？與同行比較，我們的勞動成本是高還是低（效率目標）？本章對薪酬體系管理的內容不做詳細的介紹，但是並不意味著薪酬管理

對企業來說是不重要的，相反，在現在多變的環境下，旅遊企業需要對整個薪酬體系進行持續、審慎的管理。

3.薪酬設計的技巧

圖8-2中間部分只是給出了薪酬設計技巧的概況。薪酬設計技術能夠把薪酬體系的四種基本策略和薪酬目標，特別是公平性目標聯繫起來。後面幾節內容，我們將圍繞著具體的薪酬設計技巧展開。

內部一致性策略的建立一般從工作分析開始，把有關某人和／或某職位的資訊收集、組織起來並加以評價，在這些評價的基礎上我們才能設計工作結構[1]和由工作結構決定的內部薪酬結構[2]。設計薪酬結構的目標既能支持組織實現目標.又能維護組織的內部公平。薪酬制度公平性的實現反過來會影響員工的工作態度和工作行為，也有利於旅遊企業遵守法規。

外部競爭力是透過參照同行給類似職位所定薪酬水準[3]而建立起來的。確定薪酬水準首先應界定相互競爭的勞動力市場；然後組織調查，弄清其他旅遊企業支付的薪酬；最後利用以上資訊和公司的決策確定一個薪酬水準。以這個薪酬水準為基礎的薪酬制度影響公司吸納和留住人才的能力，也影響公司控制勞動成本的能力（效率）。

員工貢獻重視的是績效和／或工齡加薪、激勵方案和其他以業績為基礎的工資形式。越來越多的旅遊企業採用某種形式的激勵方案和員工共同分享勝利果實。這些方案除了影響管理成本，還能影響員工的態度和行為，尤其是影響員工加入該企業並留下來努力工作的意向。

總體而言，旅遊企業無論採用何種薪酬設計技術，在建立工資制度時，都需要以薪酬策略策略為綱，以實現薪酬目標為奮鬥方向。第二節、第三節將在本節所介紹的薪酬體系下，分別以基本薪酬制度中的崗位工資制度和技能工資制度為例，給出其設計過程和要點。

第二節 旅遊企業崗位工資制度設計

在建立薪酬制度前，旅遊企業需要認真考慮的一個問題是，企業應該建立哪種薪酬體系——是基於崗位的薪酬制度還是基於僱員技能的薪酬制度？這是一個有關薪酬體系應該由誰來控制的問題。在基於職位的薪酬體系中，旅遊企業對薪酬水準和勞動力成本有著更大的控制力，而基於技能或知識的薪酬體系常常是企業透過有效的方式將控制力交予僱員手中。本節將討論旅遊企業崗位工資制度的具體設計過程和方法，即企業應如何透過設計基於內外部及個人公平性的薪酬體系達到提高員工工作積極性、提高企業競爭力等策略目標。

一、崗位工資制度的內部一致性：決定薪酬結構

在崗位工資制度下，旅遊企業主要透過兩個步驟來決定工資結構和工資水準：一是透過工作分析和工作評估來決定崗位的價值度，為建立工資等級結構提供依據；二是結合市場工資調查的結果來確定不同工資等級的工資水準。這樣做是為了使工資關係能夠同時實現內部和外部公平性，即使企業內部的各種崗位之間保持合理的工資比例關係，同時又使各種崗位的工資水準能夠在勞動力市場上保持競爭力。我們先討論第一步，透過工作分析和工作評估建立內部薪酬結構。

（一）工作分析

崗位薪酬制度就是透過設計工作評估系統，並根據任職者在工作中所需要的技能、努力、職責和工作條件等來評估各項工作的相對價值以確定薪酬水準並創建內部公平性的。

基於崗位的方法，需要對工作和任務進行大量的分析和研究。如第二章內容所述，工作分析是獲取與工作有關的詳細資訊的過程。工作分析的結果就是形成工作描述和工作規範。工作描述是關於一種工作中所包含的任務、職責以及責任的一份目錄清單。工作規範是一個人為了完成某種特定的工作所必須具備的知識、技能、能力以及其他特徵。

　　進行工作分析時，與工作相關的資訊來源主要有：以前的工作描述、管理者、現任工作者、專業職業字典（Dictionary of Occupational Titles，DOT）中的工作描述、專家和諮詢人員、經銷商和客戶。獲得相關工作數據的方法有：問卷，小組訪談，個人訪談，工作觀察以及工作日誌（記錄工作實施情況）。

　　管理者一旦獲得、組織並整理完工作數據，評估並總結工作任務之後，一項新的工作描述也就產生了（工作描述是崗位薪酬體系設計的基礎），接著，就可以開始著手進行工作評估。

（二）保持內部公平性的工作評估方法

　　工作評估是確定工作之間相對重要性的過程。旅遊企業需要確定應該為哪項工作支付更高的薪酬：櫃臺收銀員還是遞送行李的門童？收銀員處理現金，同顧客談話，必須準確無誤，在室內工作，但工作時一直要保持站立。門童處理顧客沉重的行李、同顧客交流、大部分時間在戶外忍受天氣的冷熱變化。根據內部公平性，哪項工作更繁重？工作評估可以提供一個答案。

　　常見的工作評估方法有三種：排序法，分類法和要素記點法。表8-2給出了幾種工作評估方法的優缺點。

表8-2 工作評估方法比較

評估方法	優點	缺點
排序法	快、簡單、方便、容易理解	隨著工作數量增加變得繁瑣；比較基礎不明確；對評價者要求較高
歸類法	在一個體系中能包含很多工作，執行速度快	工作描述留有太多的自由空間；對組織變革的反映不太靈敏
要素記點法	報酬要素就是對比的基礎，而且它能指明什麼是有價值的	操作起來比較複雜

1.排序法（Ranking Method）

排序法是指評價人員根據工作描述,對所有工作崗位的價值給出高低排序,是一種最簡單的職位評價方法。通常有三種排序方法:直接排序法、交替排序法與配對比較法。

(1)直接排序法

直接排序法是指簡單地根據職位的價值大小從高到低或從低到高對職位進行總體上的排序,如表8-3所示。

表8-3 直接排序法示例

高	大廳副理
	風味餐廳經理
	……
	大廳櫃台服務員
低	普通服務員

(2)交替排序法

交替排序法是在每個極端交替排列工作說明書。所有的評價者對於哪項職位最有價值、哪項職位最沒有價值達成一致意見,然後確定下一個最有價值、下一個最沒有價值的職位,以此類推,直至所有的職位都已排列在內。如表8-4所示。

表8-4 交替排序法舉例

排列順序	職位價值高低程度	職位名稱
1	最高	營銷部部長
2	高	人力資源部部長
3	較高	財務審計主管
……	……	……
3	較低	安全生產主管
2	低	行政採購主管
1	最低	總經理辦公室行政秘書

（3）配對比較法

配對比較法是將每一個需要被評價的職位都與其他所有職位加以比較，然後根據職位在所有比較中的最終得分來劃分職位的等級順序。評分標準是，價值較高者得X分，價值較低者省去X分，價值相同者得0分。如表8-4所示，5種職位分別在水準和垂直維度兩個上排列，「X」表示方格水準維度上的職位比垂直維度上的職位重要。「X」數目的多少代表行所對應的職位的重要程度。在表8-5中，最重要的職位是A，最不重要的職位是D。

表8-5 配對比較排序法舉例

	A	B	C	D	E	總計
A		X	X	X	X	4
B				X	X	2
C		X		X	X	3
D						0
E					X	1

2.分類法（Classification Method）

分類法是一種將各種職位放入事先確定好的不同職位等級之中的一種職位評估方法。操作方法是：首先對總體職位進行分類，確定合適的職位級別的數量；其次編寫每一職位等級的定義；最後，根據已確定的職位級別定義對所需評估的職位進

行對照，為各種工作找到合適的崗位級別。

3.要素計點法（Point-factor Method）

要素計點法是確定了一系列的報酬要素，對這些要素的等級加以量化，並根據它們對企業的重要程度賦予適當的權數。每個要素的權重都被給予相應的點數，每項職位的總點數決定了它在職位結構中的地位。操作步驟如下：

（1）選取適當的報酬要素

報酬要素是被企業認為有價值的一些重要的工作特徵。報酬要素的選擇是以大規模組織開發活動（如焦點小組和各種審查小組為高層管理者提供建議）為基礎的。企業合理的報酬要素也可以透過薪酬顧問提供給管理者，接著，薪酬顧問就可以給管理者提供必要的薪酬計劃。最常見的報酬要素包括：①技能要素，是指完成某種工作所需具備的經驗、培訓、能力以及教育水準等。如分析能力、專業知識、受教育程度、人際關係技能以及經驗等；②職責要素，是指企業對員工按照預期要求完成工作的依賴程度，強調任職者所承擔職責的重要性，如對現金、設備、內部和外部溝通擔負責任；③努力要素，是對完成某種工作所需要的體力或者腦力進行的衡量。如任務的多樣性、思考的創造性、視力耗費、身體協調性、體力耗費等；④工作環境和風險要素，是指工作的傷害性大小及物理環境。如工作過程中的不舒服感、暴露性等。

需要注意的是，報酬要素的選擇必須以工作為基礎，以旅遊企業的策略和價值觀為導向，並且最終能夠被那些受工資結構影響的利益相關者所接受。

（2）界定報酬要素的等級

報酬要素一經選出，就需要對每一個報酬要素的不同等級水準進行界定。確定等級的關鍵是：確定要素的等級數量並確保各個等級之間是等距的。一般情況下，報酬要素的等級數量取決於所有被評價職位在該報酬要素上的差異程度。差異程度越高，報酬要素等級數量就越多。確定各等級的原則是：①區分各類職位時不宜劃

分太多的層次；②運用容易理解的術語；③使用基本職位的名稱來規定等級的名稱；④讓人們非常清楚地知道如何將這些等級運用於各類職位。

（3）確定報酬要素的權數

報酬要素的權重是以百分比形式表示的，反映不同報酬要素對職位評價結果的貢獻程度或是反映管理者對各要素的重視程度。一般使用經驗法和統計法來確定權重。經驗法是由企業開發的或基於諮詢顧問的方法，讓管理者、僱員、設計小組及焦點小組對所有選定的報酬要素分配百分比。經過討論和商議，得出最終結論。如表8-6所示例子。

表8-6 報酬要素與權重

報酬要素	權重
分析能力	25%
教育／經驗	20%
財務職責	10%
設備職責	10%
內部溝通	15%
外部溝通	10%
風險／環境	10%

統計法運用非加權報酬要素來對基準職位進行評價。基準工作是指可以作為統一「標準」的那些職位。其特點是：①存在於大多數組織中，可以在組織內部以及組織之間進行薪酬比較；②內容相對穩定，相關員工能夠對職位的理解達成一致；③供給和需求相對穩定，不會經常發生變化，（4）能夠代表所研究的工作結構的全貌。統計法的操作要點是：對於每一種基準職位都需要確定一個總價值公式，總價值可以用市場價值、當前薪酬、總點數或者透過排序法獲得的序數價值（如所在等級）等來表示，然後就可以運用多元回歸等統計技術來確定每一種報酬要素在這些職位中所占的權重。

（4）確定報酬要素的點值

確定報酬要素的權重後，旅遊企業還需要為工作評估體系確定一個總點數以及為每個報酬要素確定不同等級的點數，即將百分比轉換為點數的過程。例如，在一個總點數為1000點的計劃中，用整個計劃中的百分比乘以1000點，就可以將每個要素的百分比轉化為點數，如分析能力得250點。接著，我們將分析能力要素劃分5個等級，這裡的最高等級即第五級的點數250就為該報酬要素在工作評估體系中的總點數，將其除以5，就得到分析能力要素在不同等級之間點差值，在用第五級點數250依次減去點差值，計算出其他級別的點數。這個過程重複進行，以計算出計劃中每個報酬要素的點數。

（5）運用報酬要素評價每個職位

評價者需要確定被評價職位在每一個既定的報酬要素上處於哪個等級，並根據等級所代表的點數確定被評價職位的點數，依次得到該職位在其他要素上的點數並相加，就得到了該職位的最終評價點數。

（6）建立職位等級結構

將評估職位按照其點數高低進行排列，然後根據等差的方式來將職位進行等級劃分，製作職位等級表。進行工作評估的目的就是要建立職位等級結構。而薪酬水準控制每級工作的最高支付薪酬。現在，旅遊企業就有了一個反映內部公平性的工作結構和內部薪酬結構了。

二、崗位工資制度的外部競爭性：決定薪酬水準

下面我們討論崗位薪酬制定的第二步，即結合市場工資調查的結果來確定不同工資等級的工資水準以建立外部公平性。外部公平性強調的是企業支付的薪酬與外部組織支付的薪酬之間的關係，即與競爭對手相比企業的薪酬水準。

（一）、薪酬水準的外部競爭性決策

1.關注的目標

旅遊企業在確定薪酬水準的時候主要關注兩個目標：控制勞動力成本和吸收及維繫員工。

2.影響因素

影響薪酬水準的因素大致包括幾個方面：

（1）勞動力市場競爭

勞動力市場的競爭是指企業為了與僱傭類似僱員的其他公司進行競爭而必須付出的代價。如果旅遊企業在勞動力市場上不具有競爭力，那麼它將不能吸引和保留足夠數量和質量的員工，所以勞動力市場上的競爭給企業的薪酬水準確定了一個下限。

（2）產品或服務市場的競爭與企業的支付能力

產品和服務市場的競爭為企業的薪酬水準規定了一個上限，即在很大程度上決定了企業支付能力，比如客房價格不變，而開房率下降，收入減少，那麼酒店確定薪酬水準的能力就受到限制。

（3）組織因素

組織因素對薪酬水準決策的影響表現在幾個方面：一是企業所處的行業類型，如旅遊企業屬於勞動密集型行業，所以比技術密集型行業（如IT行業）的薪酬水準低；二是企業的規模，一般來說，規模大的組織比規模小的組織薪酬水準高；企業的策略，比如採取低成本策略和採取雙向承諾策略的企業在薪酬水準確定上有很大的差異。

（4）相關勞動力市場狀況

相關市場的因素通常包括：職業，即對從業人員技能和資格要求；地理位置，

比如員工的移居意願，地域差異帶來的薪酬差異；與企業在同一產品和服務市場上的競爭對手數量等。

3.薪酬策略

考慮了以上因素之後，為了提高競爭力旅遊企業還需要做出一個重要的策略性決策，即企業是將薪酬水準定在高於、等於或者低於市場平均工資水準上，還是採用混合型的策略。

（二）、薪酬水準及薪酬結構確定

旅遊企業建立薪酬水準外部公平性的過程是：界定勞動力市場並進行薪酬調查、建立具有競爭性的薪酬水準和薪酬結構。

1.薪酬調查

薪酬調查是採集、分析競爭對手支付的薪酬水準的系統過程。進行薪酬調查可以使企業不斷調整薪酬水準和結構以適應競爭對手不斷變動的薪酬，可以瞭解其他企業薪酬管理實踐的發展變化趨勢，並估計產品市場競爭對手的勞動力成本。薪酬調查的主要任務有：

（1）界定勞動力市場範圍，明確薪酬調查對象（旅遊企業勞動力市場及產品和服務市場上的關鍵競爭對手及數量等）。

（2）確定調查的職位及層次，並確保這些職位在層次、職能領域以及所處的產品和服務市場等方面都具有代表性（基準職位和非基準職位的區分等）。

（3）選擇需要收集的數據並設計、實施調查（其他組織的資訊，總體薪酬體系的資訊，任職者資訊，如年度獎金、期權、福利、相關制度、設計問卷等）。

（4）分析調查數據並將其運用到到現行的薪酬結構中（檢驗數據、數據頻數分布、居中趨勢、離中趨勢、回歸分析等）。

2.內部薪酬結構與外部市場薪酬率的結合

實際上旅遊企業最終的薪酬結構決策是把外部公平性和內部公平性結合起來權衡的結果，即把以外部競爭市場數據為基礎的外部薪酬水準與本企業以工作分析和工作評價為基礎的職位結構結合起來。有的旅遊企業可能會更多考慮內部一致性，有的則側重外部競爭性。

完整的薪酬結構包括：薪酬政策線，反映了調整後的組織工作結構和薪酬水準決策的市場薪酬率；同一等級內薪酬浮動幅度；相鄰兩個薪酬等級之間的交叉與重疊。如圖8-3所示。建立薪酬結構的主要步驟如下：

圖8-3 薪酬結構模型

（1）繪製薪酬政策線

根據薪酬調查得到的基準職位的市場薪酬水準數據（頻數分布、平均數等）以及這些工作的內部評價數據（點數），可以估計出一條反映不同等級的薪酬趨勢線（市場薪酬政策線Pay Policy Line）。薪酬政策線以職位評價的點數為X軸，市場薪酬水準為Y軸。將職位的點值帶入X而得到的Y值就是該職位的薪酬水準。最後就可

以得到與各個職位等級相對應的薪酬區間中值。

（2）將薪酬區間的中值同外部市場水準進行比較和調整

把薪酬區間的中值和當前市場的薪酬率相比較，就可以看出當前薪酬水準的競爭力。旅遊企業只需要根據自身選擇的薪酬水準策略（滯後、跟隨或領先）進行調整。需要強調的是，競爭者的薪酬水準是不斷變化的，所以旅遊企業應該對調查的數據進行經常更新。最終可以得到反映組織薪酬策略的曲線。

（3）設計薪酬幅度和交叉關係

這個過程通常包括：①劃分等級，即將薪酬基本相同的不同職位歸為一個等級，每個等級都有自己的薪酬浮動幅度並且在同一等級內的不同職位的薪酬浮動幅度相同，不同等級內的職位薪酬浮動幅度可能不相同。②確定薪酬浮動幅度（中點、最低點和最高點），中點一般就是前面確定的具有競爭力的薪酬水準。③確定等級交叉程度。旅遊企業可以選擇相鄰兩個薪酬等級之間有交叉或重疊區域，也可以選擇不交叉，即一個薪酬等級的薪酬區間下限高於下一個薪酬等級間的區間上限或者與其在同一水準線上，如圖8-4所示。這樣就可以構建出一個完整的薪酬結構了。

圖8-4 等級交叉

從內部一致性的角度來看，設計薪酬浮動幅度表明企業承認員工素質的不同，並願意為高素質的員工支付更高的薪酬，以反映其更高的績效，而且員工也希望自己的薪酬不斷上升。從外部競爭角度來看，浮動幅度可以作為一種控制薪酬高低的工具。這裡需要指出，旅遊企業不是必須使用薪酬浮動幅度，也可以根據該職位薪酬調查並將調整後的中值作為薪酬。旅遊企業需要根據自身及職位的狀況選擇不同的策略。

3.擴展薪酬帶

把薪酬結構中的幾個等級重新劃分為少數幾個跨度範圍更大的等級，也被稱為寬帶薪酬。

薪酬帶設計分為三個步驟：（1）確定工資帶的數目。工資帶通常根據旅遊企業對職位或技能/能力需求方面的不同要求來劃分。典型的職位名稱被用在每一個工資帶前來反映主要的區分，如助理（代表新進該職位的個人）、總監等。每個工資帶包含不同職能部門的職位。（2）確定工資帶的價位。即確定每個工資帶中每個職能部門的市場薪酬率參照標準以作為管理人員決策的依據。參照的薪酬率是根據市場數據來確定的，反映了競爭對手支付的薪酬情況。這個參照標準類似於為每一個工資帶確定等級浮動幅度。（3）工資帶內橫向職位輪換。如圖8-5所示。

寬帶薪酬的工資浮動範圍較大，每個崗位帶所涵蓋的崗位數量較多，崗位帶內的崗位移動與晉升、降職無關，較少需要進行工資調整。因此，這種結構最大的優點就是能夠減輕管理者區分和界定不同職位的時間，延長了員工在每個等級獲得績效增薪的時間（員工工資可以在更長的時間內不依賴晉升而得到增加），緩解了因晉升機會不足而帶來的激勵減退問題，而且還使得僱員在進行崗位輪換時更具有靈活性。表8-7對浮動幅度和寬帶薪酬進行了一個簡單的對比。

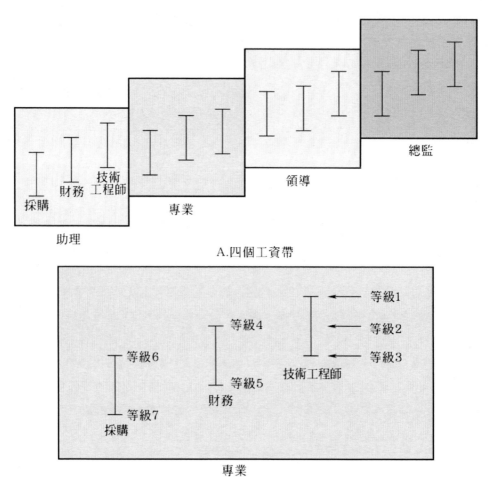

A.四個工資帶

B.每一個工資帶中各部門所參照的酬薪率

圖8-5 寬帶薪酬

表8-7 薪酬浮動與薪酬帶的比較

比較內容	薪酬浮動幅度	薪酬帶
薪酬策略與企業發展戰略	較難配套	較易配套
直線經理的參與	幾乎不參與	更多的參與
薪酬調整的方向	縱向	橫向及縱向
組織結構的特點	層級多	扁平
薪酬等級	多	少
級差	小	大
浮動幅度	窄（一般為150%）	寬（100%－400%）

我們在崗位工資制度中構建的薪酬等級結構或工資帶，反映了外部競爭壓力與內部公平性壓力之間的平衡。根據外部因素和內部因素確定的職位排序可能並不完全相同。當市場薪酬與職位評價存在差異的時候，就需要重新檢查工作分析、工作描述和職位評價，或者檢查市場調查數據是否存在問題。如果再次分析，矛盾繼續存在，旅遊企業不得不做出選擇：**抛**棄調查數據或者改變對照的基準職位，最終建立起具有競爭力的，能夠實現企業公平和效率目標的崗位工資制度。

三、崗位工資制度的個人公平性：決定個人工資

目前我們已經討論了崗位工資制度下薪酬體系模型中的兩個策略問題：內部公平性及採取的各種做法——工作分析和職位評價——透過工作結構將各種工作彼此聯繫起來；外部競爭性——與外部勞動力市場的比較以達成競爭性工資水準和公平性工資結構。下面我們簡要討論薪酬體系設計的第三個策略問題——僱員個人的工資支付。

在同一個工資等級內的最高工資水準和最低工資水準之間，旅遊企業會根據員工個人情況進行工資調整，調整的方式有：第一，進行全面的調整，如，薪酬專家按照一定的百分比將所有僱員的薪酬提高，這個百分比的選擇必須與旅遊企業在勞動力市場中希望保持的定位相一致（結構性調整）或者根據國家通過的方案（如消費者價格指數變化）進行薪酬調整（生活費用增加）。第二，年資增薪，即根據僱員在崗的時間或資歷進行調整。第三，基於績效進行調整。這個過程涉及透過個人績效回饋系統獲得個人的績效評價（參看第六章績效管理和評估部分），並將這一

評價和基本工資的增加（以固定或可變比例）相掛鉤。

在評估個人公平性的時候，目前旅遊企業最常用的方法就是將僱員的薪酬與績效相結合。基於崗位的薪酬制度主要透過績效增薪、資歷增長及激勵計劃將個人貢獻和工資的增加聯繫起來。

在考慮了內外部及個人公平性後，旅遊企業的崗位工資制度就建立起來了，企業的薪酬設計以及管理要激勵員工達到優良的績效，使員工的目標與企業目標相一致，從而保證旅遊企業整體經營目標的實現，最終促進企業的長期發展。

第三節 旅遊企業技能工資制度設計

第二節討論了崗位工資制度的設計過程和方法，本節將討論另外一種基本薪酬制度——基於技能/能力的工資制度的設計過程和方法。我們將會看到這兩種薪酬制度的制定過程存在很多相似之處。

一、技能工資制度的內部一致性：決定薪酬結構

技能工資制度是指企業根據個人所掌握的與工作相關的技能、能力以及知識的深度和廣度來支付薪酬的一種報酬制度。而第二節中的崗位薪酬制度是根據僱員所從事的工作支付薪酬，與他們具備的技能無關。在基於技能/能力的薪酬體系中，僱員經常在六到八個相關的工作中輪換。僱員可以透過精通多項工作或提高其技能水準來賺取更多的薪酬。這種薪酬制度根據僱員的學習情況分配薪酬，這就給僱員傳遞了一種資訊：他們的學習是必要的而且是有價值的。員工們支持技能薪酬制度的原因是：這個制度使他們能夠透過積極、努力的學習來增加自己的薪酬。

一些學者也支持企業崗位薪酬制度向技能/能力薪酬制度的轉變，他們認為，最終的薪酬結構應該具有更大的靈活性，並且能夠促使人們不斷的學習，而內部薪酬結構的差異也應該是人們在與工作相關的技能或能力方面的差別。但無論是基於崗位還是基於技能的體系都需要評估和建立內部公平性，如圖8-6所示。

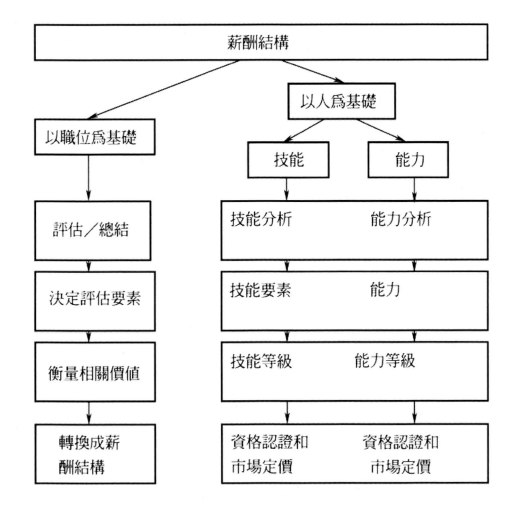

圖8-6 建立薪酬體系內部公平性結構的途徑

　　建立技能/能力薪酬體系的內部公平性結構需要以下幾個步驟（部分步驟與基於崗位的薪酬體系步驟相似）：首先，進行技術及能力分析，這類似於進行工作分析和工作描述。其次，建立技能或能力要素，與創建報酬要素的過程相仿。再次，計量技能或能力要素的等級，這個過程好比將報酬要素劃分等級並分配權重。最後，開發測試工具並建立行為標準，使得企業能夠確保其僱員真正掌握所需評估的技術和能力。

和職位評價一樣，基於技能/能力的評價方法最終得到的結果是具有組織內部一致性的工作等級。當組織環境變化時，管理人員還必須透過對工作技能、能力進行再次評估，確保這個工作等級保持內部一致。這一過程完成後，旅遊企業就建立了具有內部公平性的內部薪酬結構，接著，企業還需要考慮外部的公平性，即根據市場情況來最終制定各項技術/能力要素的薪酬水準和等級。

二、技能工資制度的外部競爭性：決定薪酬水準

在建立外部公平性過程中，基於技能的薪酬制度是在基於崗位的薪酬制度的基礎上進行。這裡同樣需要界定勞動力市場、進行薪酬調查、建立具有競爭性的薪酬水準和薪酬結構。

由於工資調查大多是以基準職位為基礎進行的，以技能為依據的工資數據很少，在進行薪酬調查時，最簡單的辦法就是確定相關勞動力市場上與技能相關的基準職位的最低薪酬和最高薪酬，以這些基準職位的薪酬作為最終的基於技能的薪酬結構的參照物，其他各個等級的技能崗位就可以放在這兩個參照點之間。具體做法是：首先，把適用於多個崗位的技能合併為若干個技能塊，並根據技能評估的結果給予相應的等級。然後，以非熟練技工工資作為最低技能塊的工資，以管理人員的最高工資作為最高技能塊的工資。最後，那些處於最低技能塊和最高技能塊之間的技能塊的工資則根據各技能塊的相對重要性來決定。同一個技能塊的工資具有一定浮動範圍。在技能工資制度下，員工透過工作輪換和各種培訓來掌握各技能塊的技能。旅遊企業需要對掌握每個技能所需要的最長時限進行規定，並按照一定標準對工人的技能掌握情況進行考核。新進員工一開始拿勞動力市場的入口工資，以後每當他多掌握一門技能，工資就相應上漲一部分。圖8-7是技能工資結構的一個例子。

旅遊企業可能希望員工技能涵蓋「寬頻」，即具有多種技能和能力，在組織需要的時候能夠完成多種工作任務。第二節介紹的薪酬寬帶的概念可以應用於崗位薪酬體系，但也許更適用於技能和能力體系。因為員工職業生涯的變化更多的是跨職能的，而從低工資帶到高工資帶的跨部門流動則很少。但是只要他們獲得新的技能、能力，承擔新的責任，或者改善績效，他們就能夠獲得更高的薪酬。

需要指出的是，薪酬結構的形式多種多樣，且各有其特點和適用情況。旅遊企業在做出最終的薪酬結構決策時，應該從本企業的情況和特點出發，找到能最大限度調動員工工作積極性和發揮企業競爭優勢的結構。

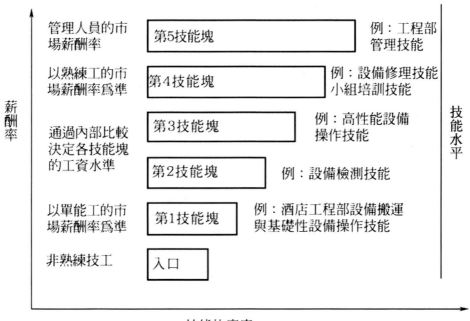

圖8-7 基於技能的工資結構

三、技能工資制度的個人公平性：決定個人工資

第二節提到旅遊企業對僱員薪酬的調整可以透過全面的調整，年資增薪和基於績效調整三種方式進行。在評估個人公平性的時候，目前旅遊企業最常用的方法就是將僱員的薪酬與績效相結合。但是基於崗位和基於技能這兩種制度的側重點有很大的不同：基於崗位的薪酬制度主要使用績效增加、資歷增長及激勵計劃將個人貢獻和工資的增加聯繫起來；而基於技能的薪酬制度則集中於使用學習系統、測試、再測試及相關工作課程培訓來提高僱員的薪酬（只要他們學習並通過了測試）。現在很多管理者更偏向基於技能的薪酬體系，因為這一體系強調將學習及學習動機與

現代企業的策略緊密聯繫起來。這一薪酬體系在促進僱員工作質量、出勤率及僱員滿意感方面顯示出更好的效果（Jenkins，Ledford，Gupta和Doty，1992）。

考慮了三個方面的策略問題，旅遊企業的薪酬體系就基本建立起來了。但是，企業應該選擇基於崗位的還是基於技能的薪酬體系，還需要仔細權衡再做決策。

第四節 旅遊企業的薪酬策略

我們對薪酬的注意力容易停留在技巧的層面上，但是這些技巧企對企業的目標達成有什麼幫助？或為什麼要採用這種技巧？諸如此類的問題卻很少受到關注。旅遊企業薪酬策略觀點關注的是薪酬體系如何能成為企業競爭優勢的源泉。本節強調了兩種方案：視經營策略/環境而定的權變方案和「最佳做法」方案。權變方案假定環境在不斷變化，因此不存在放之四海皆準的「適應性」體系，管理者需要策略性地調整薪酬體系和不同商業條件及環境因素的關係。與此相反，「最佳做法」方案堅信有最好的體系存在。它強調的不是「什麼是最好的薪酬策略」而是「如何最有效地實施薪酬策略」。所以旅遊企業的管理者在制定薪酬策略前首先需要考慮的一個問題是：企業的薪酬策略是否需要和組織的經營策略相匹配？

一、策略性薪酬體系

很多學者認為，管理者應該調整他們的薪酬體系以適應本企業的策略環境。這個理論的前提條件是，企業和薪酬策略之間聯繫越緊密或彼此越適應，企業的效率就會越高。基於這種「權變觀念」，旅遊企業應該選擇和企業策略相匹配的薪酬體系（Montemayor，1994），我們稱為策略性薪酬體系。

策略性薪酬體系就是把薪酬體系和經營策略聯繫起來，薪酬體系要隨著企業策略的改變而改變，旅遊企業管理者的任務就是使環境、企業策略、薪酬計劃三者之間相互匹配。如圖8-8所示，成功的薪酬體系，可支持旅遊企業的經營策略，能承受周圍環境中來自社會、競爭以及法律法規等各方面的壓力。它的最終目標是使企業贏得競爭優勢，保持競爭優勢。

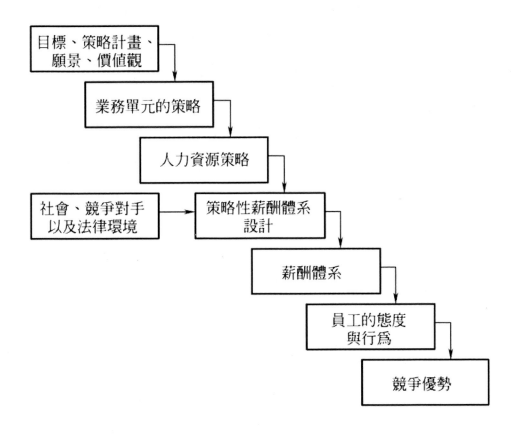

圖8-8 薪酬體系的設計策略性視角

（一）策略工資制度的設計

在進行策略性薪酬制度的設計時，管理人員應圍繞企業的經營策略，考慮組織結構特點，而不是去照搬其他企業的「成功」做法。在一家企業取得成功的報酬方案在另外一家企業未必能夠取得成功，有時甚至會失敗。因此，在設計薪酬制度的過程中，旅遊企業管理人員必須考慮企業的策略、企業所希望的行為、企業所堅持的報酬準則、現有的工資制度以及工資決策的程序等。

1.經營策略

企業的經營策略明確了企業的使命、宗旨、企業的發展目標和方向，指出了企

業存在和發展的根本原因以及企業發展所需要的核心能力。企業策略是企業制定薪酬制度的基礎，薪酬制度也被用來推動企業遠景的實現。

2.關鍵行為

企業策略明確了企業需要的核心能力，也確定了對企業發展有重要影響的關鍵行為。薪酬制度應支持企業所希望的行為，企業透過業績考核和獎勵制度，向僱員表明企業追求的目標，有效地影響僱員的行為和態度，而僱員個人的行為和態度又反過來影響企業策略目標的實施。

3.報酬準則

不同的企業對工資制度有不同的看法，有的強調報酬必須以員工個人的績效為基礎，有的恪守「工資保密」、員工不得過問的原則，而有的鼓勵僱員與企業成為合夥人等。在制定報酬制度時，管理人員應充分考慮企業所支持和提倡的關於報酬的最基本的原則。

4.程序

薪酬制度要經過一系列的程序才能制定出來，如溝通過程、決策過程。薪酬制度的決策程序反映了企業的管理風格，也影響到報酬制度能否順利實施，能否被僱員所理解、接受。僱員非常關注工資分配結果的公正性和工資分配程序的公正性。大多數僱員都把自己的工資與他人的工資進行比較，尤其是和那些與自己從事相同工作的人進行比較，透過與他人所享受待遇的比較來評價自己所享受待遇的公平性程度。企業制定的薪酬制度，應採用恰當的方式與員工進行溝通，讓僱員理解其合理性並相信其內外部公平性。

5.現有工資制度

從僱員的角度看，企業的薪酬政策對於他們的生活水準有極大的影響。企業實施新的薪酬措施對於現有的收入將會有什麼影響是僱員關注的內容。管理人員在制

定新的薪酬制度時，對企業現有的工資發放制度、行政管理制度等應有全面的瞭解，充分考慮到新的薪酬制度對僱員現有利益的影響。

總的來說，管理人員應在報酬準則，企業期望行為，現有工資制度三者之間取得很好的協調，才能制定出有效的薪酬制度。如果管理人員出爾反爾，言行不一，可能會導致員工對薪酬制度的誤解，這樣制定的薪酬制度也達不到激勵員工行為的目的。

（二）薪酬設計方案的選擇

企業在制定薪酬制度時，並不是簡單地在一種或另外一種報酬方案之間進行選擇。有的工資方案可能鼓勵個人對組織的貢獻，有的工資方案可能具有培養團隊合作精神的作用，各種工資方案結合在一起，往往能取長補短，達到企業的激勵目標。由於策略薪酬體系的重心是以一系列薪酬選擇幫助組織贏得並保持競爭優勢，企業在選擇某一具體的薪酬計劃時，必須考慮如何將其有效地融入企業的整體策略中。

1.按照工作職位/工作能力支付相應的報酬

大多數企業採用職務工資制。這種工資制假定每個職位的價值是可以確定的，從事某一職位的僱員應得到的報酬與其所在的職位價值是一致的。採用職務工資制，報酬的標準參照了市場薪資調查的數據，看起來比較客觀，工資政策往往與特定的工作崗位聯繫在一起。但在職務工資制中，可能存在不實際的工作責任描述，當任務改變時，需要不斷地進行工作評估，因此極大地降低了管理者的靈活性，此外，忽視了知識和技能不同的員工可能給企業帶來不同的貢獻、創造不同的財富這一事實，不利於鼓勵員工學習和掌握企業所需的知識和技能。

有的企業不是將工資與工作聯繫在一起，而是將個人掌握的特定技能或知識作為支付工資的依據。這種工資制度鼓勵僱員更好地掌握技術、接受更多的培訓，重視個人成長和個人自我發展。並且技能工資制對於企業將獲得什麼樣的才能和能力有直接的影響。企業在設計技能工資制時，必須明確企業需要發展的能力與僱員提

薪所需要掌握的新技術、新知識之間的聯繫，確認員工是否真正掌握了企業所期望的相應技能，企業如何有效地利用這些技能，真正使企業的報酬制度與經營策略更好地結合起來，擺脫工資制度與個人才能沒有任何聯繫的狀況。技能工資制有利於企業提高適應不斷變化的外部環境的能力。企業透過技能工資制，鼓勵僱員學習新技術、新知識、發展新的能力，從而幫助企業實現新的策略目標。

當然，實施技能工資制可能會導致企業支付給個人的工資水準過高，但技能工資制同時也增加了員工工作的靈活性，因僱員流動或缺勤而留下的工作空缺可以由那些掌握了多種技能的現有僱員填補。同時，技能工資制有利於降低員工流動率，掌握新技術和新知識的員工的工作更加豐富化，企業為僱員應用知識和技術提供了更大的空間，員工對自己的知識和技術能得到企業的承認也更加滿意。但實施技能工資制過程中，如何對不同的技能和知識進行評估，進行市場定價是一個難題，管理人員要從其他企業獲得可比較的數據非常困難。此外，為了鑒定僱員是否確實掌握了某種技能，企業還必須建立起相應的資格測試體系。

技能工資比較適合於希望擁有一支靈活的、相對穩定的、善於學習的、注重個人成長和個人發展的員工隊伍的企業。在處於起步階段的企業或員工高度參與的企業裡，這種工資制度被廣泛地應用。這種工資制度比較適合企業中的管理人員和專業技術人員。採用技能工資制可使組織中的優秀技術人才安心於本職工作，不必再為謀求高報酬而放棄自己的技術專長去爭取那些自己並不擅長的管理職位。如果企業的策略是強調為顧客提供一次性完成的服務，提高顧客的滿意度，採用技能工資制可以激勵僱員學習多種技能，如技術能力、分析能力、溝通能力、解決問題的能力等。

2.以績效為基礎支付工資

為了將獎勵直接與個人、團隊業績或企業績效聯繫起來，旅遊企業可以採取各種手段，包括績效工資、獎金、利潤分享、股票所有權等手段，將工資增長與績效評價結果聯繫起來。企業採用這種工資制，必須使僱員真正感覺到他們的報酬確實與業績有密切的聯繫。如果僱員認為二者聯繫不密切，就會導致績效低下，工作滿

意感降低，流動率、缺勤率也會隨之上升。

　　企業應結合企業的經營策略，審慎地確定企業鼓勵的行為，使薪酬制度真正造成提高員工績效的目的。企業應考慮衡量績效的標準是什麼，例如是長期績效還是短期績效，是客觀評價標準還是主觀評價標準，是讓僱員與企業分擔風險還是避免風險，是衡量群體的績效還是整個企業的績效等。管理人員應確定績效評價等級和獎勵的幅度，將工資增長與績效評價等級相掛鉤。

　　個人獎金強化僱員為改進績效而做出的努力，同時還能控制工資計劃的固定成本，在企業中得到越來越普遍的應用。獎金具有大幅度提高績效的潛在作用，但也可能會導致僱員只做那些有利於他們獲得報酬的事情，導致過於個人主義化和過分競爭行為的產生。近年來，企業用於獎勵團隊績效的獎勵方案數量在快速增長，如收益分享計劃、集體獎勵計劃、團隊獎勵等。收益分享計劃常常在整個企業的範圍內進行，該計劃提供了一種使企業與僱員共同分享收益的可能，集體獎勵計劃和團隊獎勵計劃通常是深入到範圍更小的工作群體之中，強調了群體成員之間的互相支持、互相合作。

　　3.市場定位

　　企業在決定僱員工資水準時需要做出的一個重要的策略決策是：到底將工資水準定在高於市場平均工資的水準，還是將它定在與市場平均工資水準相當或者是稍低。企業的工資水準定位影響到企業會吸引、留住什麼樣的人，從而影響企業的員工流動率和企業的競爭能力。

　　不少企業透過支付高於市場平均水準的工資來吸引並留住一批高素質的人才，但這樣一來又會給企業帶來成本的增加。企業可以對不同的人才採取不同的招聘策略，確定不同的工資水準。有的企業願意比競爭對手付出更高的人力成本，以擁有一支優秀、高效的勞動力隊伍為榮，把自己定位為培養精英人才的企業，並以此來吸引更多優秀的應聘者。而有的企業則以強調一些非金錢要素，如良好的工作環境，富有挑戰性的工作，符合個人樂趣的工作等來突出自己在人才市場上的競爭優

勢，吸引優秀人才。如果企業在勞動力市場上有很強的競爭力，那麼它將有可能吸引並留住足夠數量的高素質的人才。

4.集權化／非集權化

採用集權化薪酬策略的企業，往往會為各個部門制定具體的工作職責，在整個企業實施標準化統一化的工資制度，劃定標準化的工資等級。企業擁有一整套標準化的評估制度和員工晉升制度。此時，企業的工資制度是由少數專家或高層管理人員決定的，統一化的工資制度減少了企業由於部門之間的差異帶來的矛盾，管理人員對工資制度有較多的控制，組織內部的人員流動由企業統一安排。

採用非集權化薪酬策略的企業，工資制度的設計和管理授權到企業各個部門，企業基層人員參與程度較高。企業可能會為各個部門制定工作指南或基本原則，但具體的制度制定和薪酬管理辦法則由各個部門自己去完成。如果企業經營範圍廣，各個分部或分公司面對不同的市場，處在不同的發展期，各個部門的具體情況不同，薪酬管理問題往往不是企業某一個權威能解決得了的問題，採用非集權化的薪酬結構是比較合理的。而且發動企業各個部門的參與薪酬制度的制定，可以充分調動僱員的積極性，有利於薪酬制度的順利實施。

5.劃分等級的程度

傳統的以工作為基礎的工資結構強調工資的等級。在等級工資制中，當僱員從較低的職位晉升到較高的職位時，他的工資也隨著職位的提高而提高，工資往往被看成地位和成功的標誌，等級工資制強化了地位的差別。在典型的等級工資制中，實際的工資等級可能比正式的組織結構圖所顯示的等級還要多。根據工作以及與之相關的職責來建立工資結構的方法在實踐中仍是運用最為廣泛的一種方法，這種方法與一般的企業組織結構如直線職能制相一致。

有的企業卻傾向於縮小基於職務的工資差別，儘量減少工資等級，壓縮層級，使每個層級的跨度更寬。諸如為管理人員預留的停車位置、行政人員的專用餐廳、特別通道等做法通常被取消。企業不會墨守自上而下決策的程序和資訊傳遞機制，

而是支持團隊合作和跨部門的橫向聯繫。隨著組織結構的扁平化，企業每個工資等級的跨度也可能會更寬，工資體現地位差別的傳統觀念也會逐漸淡化。

6.溝通政策

薪酬制度的溝通對於僱員的態度和行為會產生較大的影響。當企業準備改變薪酬管理措施，重新確定哪一種工資計劃最適合企業時，讓僱員瞭解這種工資決策是如何做出的，告知僱員改變報酬的原因是什麼，讓員工瞭解企業獎勵什麼，取得僱員的理解和支持，這些都是非常重要的。企業如果不與員工進行最低限度的溝通，薪酬制度也就很難發揮激勵員工的作用。

實行開放式溝通的企業和實行封閉式溝通的企業在怎樣與僱員溝通薪酬制度上有很大的區別。在開放式溝通的企業文化中，工資可能是公開發放，大家對彼此的工資收入一目瞭然，晉升機會對所有的員工都是開放的。工資公開發放可以讓員工知道他們的報酬是否合理，如果僱員確信工作努力程度同報酬直接掛鉤，他們會更加努力地工作。企業鼓勵僱員提出問題，分享資訊，參與企業的決策。

實行封閉式溝通的企業，工資制度是保密的。企業禁止員工之間談論工資報酬問題，企業也很少向員工溝通工資決策是怎樣進行的，更不會公開諸如企業工資與市場同行業工資水準相比較之類的資訊。工資水準的確定、市場薪資調查數據、工資預算的變動等資訊都是不公開的。保密制度讓員工更加獨立，企業的權力集中在企業的高層管理層，企業有更多的自主決策權。但保密制度可能會引起員工對現有工資的猜測、誤解。

需要強調的是，工資公開發放政策可以提高僱員對工資的滿意感，並有可能促使他們努力工作。但如果條件不具備，如報酬制度中有任何造成不公平的內在因素，推行公開發放政策就可能是不明智的。

7.決策程序

工資決策程序與企業的溝通政策密切相關。採取封閉式溝通政策的企業，薪酬

制度是由高層管理者設計的，薪酬制度從組織的最高層擴展到最低層，透過命令鏈嚴格進行管理，這種決策程序適合於官僚結構的企業。但這種決策方法不適於採取開放溝通政策的企業。實施開放式溝通政策的企業，企業發動員工參與工資計劃的制定，讓員工瞭解如何獎勵才是公平的，明確哪些獎勵才能促使員工做出卓越貢獻等。管理人員向員工提供關於工資計劃、工資實施等方面的資訊，他們更願意發動員工參與，更樂於聽取專家的意見。員工參與有助於企業報酬計劃更好地執行，更容易得到員工的接受和認可。為了顯示薪酬制度的公平性，企業往往將參與工資制度設計決策的人與實際執行工資政策的人區分開來。隨著資訊技術的發展，僱員越來越容易接觸到薪資調查資訊，企業應更加重視在薪酬方面與員工進行溝通，讓員工參與到決策過程中。

（三）明確薪酬制度目標

1.企業希望吸引和留住什麼人

企業所提供的報酬對於企業想吸引和留住什麼樣的人也有重要的影響。顯而易見，高風險的報酬制度與強調安全和高福利的工資制度所吸引的人不同，高於行業水準的報酬和低於行業水準的報酬所吸引的人才也不同。

企業在設計薪酬體系時，必須首先明確企業希望吸引什麼人，留住什麼人，企業目前最需要具備哪些方面技術和才能的員工。企業的報酬制度應該使員工在與其他企業中從事同樣工作的僱員所獲得的工資水準相比較時，覺得滿意，使優秀員工願意繼續留在企業中而不是另謀高就。

2.績效激勵作用

工資方案通常被用來激發、引導或者控制員工的行為。員工高績效的表現如果能夠得到有價值的獎勵，那麼他們就更有可能在將來達到更高的績效水準，反之亦然。企業必須讓員工真正感覺到自己對企業的貢獻與企業的獎勵有實質性的聯繫，讓僱員充分感受到潛在獎勵的吸引力，認為值得為之努力。因此，企業應瞭解員工個人目標是什麼，瞭解員工工作努力與工作績效，工作績效與企業獎勵，企業獎勵

與個人滿足目標之間的關係，以便更好地激勵員工。

3.技術和知識

薪酬制度對於企業學習能力的提高有直接的影響。薪酬制度可以激勵員工提高工作績效，激勵員工不斷學習。例如，以技能為基礎的工資計劃有利於在企業中創造一種學習的氣氛，企業鼓勵員工學習更多的與企業參與市場競爭所需要的能力密切聯繫的技能和知識。相反，許多以工作為基礎的工資計劃不是直接激勵員工學習新知識，對工作等級和地位差別的強調會強化僱員採取有利於自己晉升的行動，而不是鼓勵員工進行橫向流動，鼓勵員工學習新技術、新知識，以及發展企業所需要的能力。

4.企業文化

企業的薪酬制度對於塑造、強化組織文化有顯著影響。各種各樣的企業文化，如以人為本的企業文化、創新的企業文化、以能力為主的企業文化、公平的企業文化、強調參與的企業文化等，在企業的薪酬制度中可以得到不同程度的體現。同時，薪酬制度對企業希望獲得的核心能力、提高企業員工滿意感、改善組織與員工之間的關係等也有重要的影響。薪酬制度所激勵的行為往往被看成是企業支持的行為模式，它體現了企業的信念、企業的價值觀，反映了企業所推行的文化。在某些企業，如果員工富有進取精神並明確表現出雄心壯志，他們會得到較高的績效評價和報酬。而在另外一些企業，勤勤懇懇老老實實做好本職工作的員工才可能得到企業的嘉獎。

5.對組織結構的影響

企業在制定薪酬制度的時候，往往不會考慮到它對於企業組織結構的影響，但這並不意味著薪酬制度對組織結構沒有任何影響。在一個組織中，享受同一工資級別，接受同一種報酬方式的僱員更容易團結到一起；而當僱員的工資級別有較大的差別，接受的報酬方式不同時，他們可能不再被視為同一群體。薪酬制度幫助確定組織中不同群體的層級地位，從而影響企業的組織結構。

6.成本

工資是企業的主要成本，在企業的經營成本中，工資在成本中所占的比例占一半以上，企業制定薪酬策略應充分考慮到工資的最高成本可能會達到多少，及如何根據企業的支付能力來調整工資。比如，當企業經濟實力較強時，與報酬有關的成本也會有相應的增加；當企業經濟狀況不好時，工資成本怎樣相應降低。有的企業可能會考慮如何控制工資總成本，使工資總成本比同行競爭對手更低等等。

企業在設計報酬體系、選擇工資制度時，必須從自身的實際情況出發，同時考慮到內、外部各種因素的綜合作用，明確薪酬制度希望達到的目標，考慮如何將薪酬制度融入企業的整體經營策略中，使薪酬策略與企業的經營策略相匹配。

二、「最佳實踐」

一些學者對「與經營策略一致」的權變觀點提出挑戰，他們認為無論環境怎樣，都存在一套「最佳實踐」可以提高幾乎所有組織的策略績效。這種觀點的前提是採取最佳實踐方案將更有利於企業獲得高級人才和才能。這些高級人才反過來會影響組織採納的策略決策，並增強其競爭優勢。這種觀點強調人力資源是企業最大的財富。這裡概括了兩種方案：「新薪酬」和「高度忠誠感薪酬」。

（一）「新薪酬」（New Pay）

舒施特和曾海姆（Schuster and Zingheim，1992）以及勞拉（Lawler，1990）提出的「新薪酬」的理論邏輯是僱傭雙方是一種共享成功（和風險）的夥伴關係。在這種實踐方式中，員工的薪酬主要根據市場工資率而定；薪酬隨績效上升（不是生活費上升或工齡增長）而提高，員工的僱傭關係不確定，工作穩定性低。在設計薪酬體系時，可供旅遊企業管理者借鑑的一些「新薪酬」的實踐原則包括：

（1）薪酬制定時，主要考慮外部勞動力市場工資率，內部公平性其次。

（2）薪酬應該是基於績效的並且是可變的（和資歷無關）。可變薪酬意味著

企業可以根據績效來調整員工的工資。若企業沒有達到績效目標，員工工資就會降低；當企業達到財政或收入目標時，員工就可以得到更多的薪酬。

（3）共同承擔風險是員工和企業薪酬關係的基礎。薪酬不只是員工的權利。

（4）正式的工作描述應該被淡化。員工期待更加靈活的工作，並希望可以在本職工作和擁有大量自主權的項目中都有所成就。

（5）增加橫向輪換的機會（Lateral Opportunity to Contribute）以取代正規的等級晉升。與工作頭銜相比，職責和薪酬的關係更緊密些。所以通往高層的職業道路以及特殊的晉級手段都顯得不那麼重要了。

（6）工作穩定性的淡化。企業應提高員工的受僱就業能力（Employability）而不是職業忠誠。受僱就業能力是指企業盡可能地為員工提供機會，諸如企業讓員工在前沿項目或企業自身建立尖端的科技系統中工作，以確保員工能夠持續增強技能，進而提高其未來受僱潛力。這完全不同於那些將僱傭看作是對員工進行職業生涯承諾的企業。因為那些企業希望僱員能夠忠誠，並在其職業生涯中不斷地學習和進步，最終為實現企業的目標做出最大的貢獻。

（7）企業更重視的是團隊而不是個人的貢獻。

「新薪酬」方式的倡導者認為，這些薪酬策略優化了企業的競爭策略。因為企業在薪酬支付方面更具有靈活性，所以在經濟困難期可以控制人力成本，並且可以促進員工從事具有高附加價值的任務和項目。

（二）「高度忠誠感薪酬」（High Commitment Pay）

杰夫瑞·普雷佛（Jefferey Pfeffer，1994）提出的「高度忠誠感薪酬」方案開出了很高的基本工資，員工僅僅分享成功，不分擔失敗，保證工作的穩定性、內部晉升等。這種方案的目的是吸引和留住有高度忠誠感的員工，並最大化人力資源的貢獻，因為他們是組織競爭優勢的源泉。在設計旅遊企業薪酬制度時，可以借鑑的

「高度忠誠感薪酬」的實踐原則包括：

（1）支付高工資。高工資政策可以吸引、保留和激勵企業各個層次最好的員工。這個策略基於這樣的信念，即你付出多少就得到多少。

（2）重視並保障工作穩定性。員工會覺得那些有裁員和精簡機構傾向的公司不是久留之地，於是將時間都投入到尋找其他工作上面。工作安全感是員工工作高質量的基礎，也是員工在執行企業任務中願意更具靈活性和創新性的基石。

（3）採用激勵工資。透過利潤分享來鼓勵員工努力工作、不斷創新，但員工不用分擔風險。

（4）激發企業員工的主人翁精神。可以使用贈送股票（Stock　Gift）、節約獎勵計劃、自由選擇合作夥伴、員工持股計劃等方式，將企業的成功和員工財富的增加長期地結合起來。

（5）培育領導者向員工授權和員工高度參與的企業文化。鼓勵員工將企業的成功視為自己的成功。

（6）團隊而不是個人是開展工作和實施領導職能的基本單位。

（7）縮小工作間和等級間的薪酬差異。企業應該使每個員工都感覺到自己是在進步的、成功的，並且要盡力避免員工產生等級差距心理。

（8）採用內部晉升以激勵員工對企業的忠誠感。

（9）採用嚴格的且特殊的方式對人員進行招聘和安置。除了考慮員工需要具備的必要知識、技術和能力外，是否願意接納本企業的文化和價值觀同樣也很重要。

（10）重視企業範圍內的資訊分享。「權力遊戲」（Power　Game）　（上下級

不溝通）和各部門的單獨運作都是不可取的。

（11）培訓、交叉培訓（跨部門培訓）和技術開發是企業成功的基礎。

（12）「象徵性的平均主義」（Egalitarian Symbols）和「特殊待遇」。企業的每個成員在同一個餐廳用餐、有統一的制服等都能縮小等級差異。

（13）關注長期策略是企業的基本原則。如果企業沒有更好的理由或者不改變那種短期導向的薪酬策略，就不可能留得住員工。

（14）企業應仔細研究薪酬設計程序和系統，並保持程序和系統的持續改進。這需要企業密切關注薪酬策略的執行及其結果的衡量。

「新薪酬」和「高度忠誠感薪酬」這兩種薪酬策略看起來都很有道理，令人很難取捨。前者強調管理者和全體員工之間的互動作用，認為僱員的角色將會更靈活，更能適應企業變化的需要。而後者強調僱主和僱員之間社交和心理上的契約，並使用穩定性導向（Security-oriented）的薪酬作為基礎。那麼哪種薪酬策略更適合各種環境，哪種實踐方式最好呢？雖然很少有學者就這個問題進行研究，但是麥可杜菲（MacDuffie，1995）、胡斯雷德（Huselid，1995）及貝克和哥哈特（Becker and Gerhart，1996）所做的研究工作支持以下觀點：即企業需要把薪酬實踐方式和高績效的工作結合起來考慮而不是分裂開，薪酬策略才會達到更好的效果。

無論旅遊企業採用的是成本控制/成本導向的策略，還是差異化／創新策略，管理者只需要根據自己企業的狀況選擇不同的薪酬策略，既可以選擇與企業整體策略框架相匹配的薪酬策略（策略性薪酬），也可以選擇不與企業策略相匹配的薪酬策略（「最佳實踐方式」）。

第五節 知識經濟時代的旅遊企業薪酬制度

知識經濟時代下，薪酬制度在複雜的企業管理中所起的作用越來越受到重視，被看做是推動企業實現策略目標的一個強有力的工具。因此，薪酬制度的設計必須

同時與企業策略及其他管理制度相吻合。目前，許多企業的薪酬制度不能適應企業
經營環境和勞動力市場的變化。傳統的薪酬制度根據員工的職位和工資級別支付薪
酬，並不能充分激勵員工和組織追求卓越的業績。在知識經濟時代，企業的人力資
本是決定企業競爭實力與經營業績的最重要因素。要吸引並留住優秀的員工，充分
調動員工的工作積極性，企業必須制定更有效的薪酬制度。

網路技術改變了企業的資訊傳遞和管理方法，為企業創造了新的銷售渠道。在
競爭日益激烈的市場裡，企業越來越需要藉助先進的資訊技術系統，改變傳統的等
級制管理組織結構，採用橫向經營管理程序，以便盡快適應市場的變化，為顧客提
供更優質的產品和服務。因此，企業越來越需要掌握先進知識和技能的員工。

從前，企業的絕大多數員工是終身制員工。近年來，企業僱傭的臨時工、合約
工、鐘點工、兼職工不斷增加，使不少員工不再有穩定的職位，他們不再與企業簽
訂傳統的長期僱傭合約。他們盡力爭取最高的報酬，並希望能在工作中提高自己的
才能。他們往往不再忠誠於某個企業，而是越來越可能為尋求更好的工作而「跳
槽」。

在勞動力市場裡，關鍵性技術人才和管理人才往往供不應求。眾多企業願意以
較高的薪酬和良好的工作條件競爭這些「緊缺」人才。在許多企業裡，隨著員工隊
伍日益多樣化，不同的員工對工作條件和薪酬的要求也有越來越明顯的差異。電子
商務和網路的飛速發展進一步加快了企業國際化發展進程，因而員工流動性會繼續
增強，員工隊伍會變得更加多樣化，企業對「緊缺」人才的需求也會進一步增大。

要適應社會、市場環境、勞動力市場的變化，企業應改變目前的薪酬制度。美
國著名企業管理學家勞勒（Edward E.Lawler III）認為，企業可採用以下三類基本策
略思想，制定有效的薪酬制度。

一、按照員工的能力而不是按照員工的職位支付薪酬

許多企業採用職務評估方法，根據員工的職務和工資級別，確定員工的薪酬。
從前，員工有穩定的職責，勞動力的市場價值主要是由企業的工作職務設計與管理

方法決定的。現在，許多員工不再有穩定的職位，知識和技能水準較高的員工往往能為企業創造較大的價值。如果企業仍然按照員工的職位，而不是按照員工的價值給員工支付薪酬，就必然會引起一系列嚴重的問題，因為這種職務薪酬制度既忽視知識和技能不同的員工為企業創造不同的價值，也無法激勵員工努力掌握企業需要的知識和技能。

在知識經濟時代裡，人力資本是企業最重要的資本。與企業的其他資本一樣，人力資本也必須獲得合理的報酬。否則，人力資本會尋找更高的投資收益率。因此，企業必須按照勞動力市場價值，給員工支付薪酬。企業根據員工目前的職位確定員工的薪酬，並不是確定員工價值的最好方法。企業應根據員工擁有的知識、技術和能力，確定員工的價值。另一方面，與企業內部勞動力市場相比較，管理人員也應考慮企業外部勞動力市場。因為如果管理人員只是著重考慮企業內部勞動力市場，很可能會為知識和技能水準較低的員工支付過高的工資。

員工的工資等級與他們掌握的知識和技能掛鉤，可激勵員工學習知識和技能，更好地履行他們目前的職責。企業根據角色知識和技能說明書規定的知識和技能，確定員工的薪酬，可實現兩個非常重要的目的：（1）創造學習型企業；（2）增加寶貴的人力資本。

要按照勞動力市場價值，確定員工的薪酬，企業的薪酬體系必須計量員工的知識、技術和能力，確定員工在企業外部勞動力市場的價值。迄今為止，這類計量技術尚處於初步研究階段，但企業仍可根據其他企業實際支付的薪酬數額，瞭解員工的市場價值。

需要指出的是，對於採用知識或技能的薪酬制度，如何正確計量員工的知識、技術和能力可能是企業面臨的最大挑戰。許多企業往往會計量員工的領導能力、溝通能力等通用的能力，卻並沒有根據員工需扮演的角色，計量員工是否具有必要的具體知識和技能。

在知識經濟時代，越來越多的企業會推行知識和技能工資制。卓越的企業會深

入分析員工應掌握哪些知識和技能，才能有效地履行他們的職責，會詳細編寫角色知識和技能說明書，並在內聯網上公布這些具體的任職條件。這些企業還會盡力改進員工的知識和技能計量工作，以便正確確定員工的市場價值，更好地做好員工工作任務分配與人力資源開發工作。

二、獎勵卓越的業績

績效工資制是企業調動員工的工作積極性、吸引並留住優秀員工的一項重要管理措施。近年來不少企業採用績效工資制，調動了廣大員工的工作積極性。但也有一些企業實施了績效工資制，卻未能激勵員工更努力地工作，為企業作出更大的貢獻。

近年來中國國內外學者對績效工資制的激勵作用進行了大量研究。他們的研究結果表明：（1）員工的薪酬與員工的業績掛鉤，可激勵員工更努力地工作。（2）企業未能做好績效工資制設計工作，是績效工資制無法調動員工工作積極性的主要原因。（3）企業未能做好員工業績考核工作，不願明顯地提高優秀員工的薪酬，是傳統的考績制度不能調動優秀員工積極性的主要原因。

儘管績效工資制並不是所有企業都必須採用的薪酬制度，但它仍應是大多數企業獎勵制度的一個重要的組成部分。管理人員應根據企業策略、組織結構、業務流程、管理風格，決定本企業應採用的績效工資方案。

任何一類績效工資方案都不可能實現獎勵制度要達到的所有目的，個人績效工資制、團隊績效工資制、企業績效工資制各有不同的作用。獎金計劃和股票報酬計劃對一個企業的不同部門也會有不同的影響。在知識經濟時代中，要吸引並留住優秀的人才，企業管理人員應設計一整套績效工資方案。

在新世紀裡，越來越多企業可能會採用以下集中績效獎勵計劃：（1）廣泛的員工持股計劃。這種獎勵制度既符合員工參與管理和企業內部橫向合作等管理思想的要求，又不必收集企業不易計量的員工個人業績數據。（2）團隊績效獎勵計劃。由於越來越多企業會採用團隊組織形式，又由於企業不易計量員工的個人業

績，因此，越來越多企業會採用這種績效獎勵計劃。團隊績效與現金獎勵掛鉤，可直接調動員工工作積極性。（3）利潤分享計劃和業務單位績效獎勵計劃。許多企業會採用收益分享計劃和目標分享計劃，在業務單位（特別是小型業務單位）的業績達到規定的標準時，獎勵業務單位的廣大員工。企業可透過教育培訓工作，使廣大員工瞭解他們的工作業績對他們的獎金的影響。因此，這類績效獎勵計劃可有效地調動員工的工作積極性。

三、實施個性化薪酬制度

長期以來，企業採用統一的薪酬制度，員工幾乎無法選擇報酬形式與計酬方式。統一的薪酬制度通常符合約類勞動力的需要，卻無法適應多樣化勞動力的需要。企業採用這種統一的薪酬制度，提供員工並不重視的報酬，卻並不提供員工高度重視的報酬，既無法調動員工的工作積極性，也無法吸引並留住重要的員工。

傳統的標準化、統一化的人力資源管理措施無法適應知識經濟時代人力資源管理工作的需要。人力資源管理工作是企業內部智力型服務工作，企業員工是企業的內部顧客。企業在市場營銷中採用的一切措施，在內部營銷活動中同樣適用。要創造和保持顧客，企業的產品和服務必須滿足顧客的需要；要吸引並留住優秀的員工，企業同樣必須滿足員工的需要。管理人員必須改變傳統的標準化人力資源管理思維方法，而是採用「一把鑰匙開一把鎖」的個性化薪酬制度，尊重員工的智力和情感，深入瞭解員工的需要、願望、態度，關注員工關心的問題，根據每位員工的特點和需要，為員工提供優質的個性化服務，提高員工的工作滿意感，留住優秀的內部顧客，以便在人才競爭中贏得持久的優勢。

要調動員工的積極性，管理人員應深入瞭解員工重視哪些獎勵，並根據員工的工作實績獎勵員工。不同的員工重視的獎勵不同，員工不重視的獎勵並不能激勵員工努力工作。管理人員制定的獎勵制度既應適應不同員工的不同需要，也應體現員工創造的價值。近年來，不少企業管理人員已意識到，不同的員工喜歡不同的報酬形式。因此，他們制定靈活的員工福利制度，提供多種福利計劃供員工選擇。然而，很多情況下企業只為員工提供有限的選擇，使這些福利計劃的效果並不明顯。

要滿足多樣化勞動力的需要，企業應提供多種薪酬計劃供員工選擇。例如，企業可讓員工選擇現金報酬、成套福利計劃、績效獎勵方案。企業採用個性化薪酬制度，滿足員工的多樣化需要，可更有效地吸引和留住優秀的人才。然而，個性化薪酬制度也可能會造成員工隊伍過分多樣化，企業較難做好一元化企業文化建設工作，較難在全體員工中形成統一的價值觀念、信念和行為準則。

薪酬制度是企業吸引並留住員工的重要工具。雖然統一的薪酬制度往往會導致同質化員工隊伍，企業可能會因此而無法吸引並留住足夠的優秀員工，無法深入理解多樣化市場的需要，無法做好適應性企業文化建設工作。然而，如果同類勞動力最能增強企業為某個特定的專業化細分市場服務的能力，企業就應採用統一的薪酬制度。

管理人員應分析同質員工隊伍和多樣化員工隊伍的利弊，再根據企業需要的多樣化程度，確定新薪酬制度。在二十一世紀，隨著高新科技的飛速發展，企業加速國際化經營進程，員工隊伍日益多樣化，越來越多的企業會採用靈活的個性化薪酬制度。

在新的世紀，企業的薪酬制度會發生以下三類策略性變化：（1）企業會按照員工在外部勞動力市場的價值，根據員工的技能、知識和能力，確定員工的薪酬。（2）企業會採用多種績效工資與變動獎勵、股票獎勵相結合的薪酬方案。（3）企業會根據自己需吸引並留住的員工的特點，採用個性化薪酬制度，允許員工選擇他們需要的報酬形式。

需要指出的是，在企業的薪酬管理工作中，上述的三類基本策略措施有普遍適應性。但這並不等於說個性化薪酬制度對所有企業都是適用的。這三類措施只是企業設計更有效的薪酬制度的基本措施。採用個性化薪酬制度，將增加企業人力資源管理工作的難度，增加管理成本。採用個性化薪酬制度之後，部分員工可能會提出過高的要求，還有部分員工可能會認為管理人員不公平。如何透過決策、交往程序公正性，減輕部分員工對結果不公平的看法，在薪酬制度決策、實施過程中爭取員工積極或自覺的配合，是管理人員面臨的一大挑戰。此外，管理人員與員工之間的

高度信任感是企業實施個性化薪酬制度的必要保證。一方面，管理人員贏得員工的信任，才能更好地瞭解員工的需要、能力和自我目標，真正為員工設計個性化的薪酬制度。另一方面，管理人員充分信任員工，才會授予員工必要的決策權，讓員工自主選擇獎勵和報酬的方式。管理人員還應根據企業的組織結構、競爭策略、管理風格，確定具體的薪酬方案，獎勵卓越的業績，以便吸引並留住優秀的員工，增加企業的智力資本，進而增強企業在新經濟時代的競爭實力。

思考與練習

1.如果你所在的酒店需要在外地新建連鎖酒店，薪酬制定者應該考慮哪些方面的因素？

2.如果酒店的高層管理者注重外部競爭力，你可以為他們提供什麼建議？

3.許多旅遊企業的薪酬職責屬於企業的財務職能，還有一些旅遊企業的薪酬職責屬於人力資源職能。討論一下如何將薪酬職責和人力資源職能聯繫起來。

4.如果你所在旅行社高層管理者認為企業工作的層級過多，妨礙了企業的競爭，並希望你能夠對現有基於崗位的薪酬體系進行創新和變革，給出最佳方案，你該怎麼做？

5.你覺得旅遊行業中高層管理人員的薪酬水準是不合理的嗎？為什麼？

6.旅遊企業應該實施收益分享計劃嗎？這種計劃有何不足？如何確定績效標準？

[1] 工作結構描述的是組織內部的職位、技能或者能力之間的關係。它是以某項工作在完成組織既定目標的過程中所體現出的重要性為基礎的。

[2] 薪酬結構是指在同一組織內部不同職位或不同技能薪酬水準的排列形式。

它強調薪酬水準等級的多少，不同薪酬水準之間級差的大小，以及決定薪酬級差的標準。

[3] 薪酬水準是指企業支付給不同職位和／或技能的平均薪酬。

第九章 員工福利

　　員工福利作為企業傳統薪酬體系的有效補充，具有保障員工權益和激勵員工的功能。因此，制定一個合理的、具有吸引力的員工福利計劃就成了旅遊企業人力資源管理的一項重要工作。本章將從理論和實踐兩個方面全面、深入地闡述旅遊企業應如何進行員工福利管理。學習者應著重掌握員工福利的基礎理論、員工福利方案、員工福利制度設計與管理等要點。

第一節 員工福利的基本概念

　　提起福利，人們也許會想到養老、醫療等基本社會保險，也許還會想到各種住房補貼、交通補貼，以及帶薪假期、集體旅遊等。那麼究竟什麼是員工福利？員工福利是不是就是社會保險，福利與人們所關注的薪酬存在什麼樣的關係呢？

一、員工福利的概述

（一）員工福利的概念

　　旅遊企業員工福利（Employee　Benefits）是旅遊企業為了改善員工生活和解決員工特殊困難而支付的社會消費基金的一種表現形式。與工資、薪金和獎勵不同，福利通常與員工工作績效無關。獎金是付給那些工作超過給定標準的員工的貨幣報酬，而福利則對所有員工都適用，它是企業為了維護員工身心健康、生活安定、為解除員工後顧之憂，採取的工資以外形式的各種保障措施，同時也是一種對員工感情投入的很好形式。

（二）員工福利與薪酬的區別

在旅遊企業人力資源管理中，員工福利經常是與薪酬密切相關的，它們都是員工報酬系統的一個部分。員工的福利和薪酬都是以具有員工身分和參加企業生產勞動為前提，都是對員工貢獻的一種回報。二者的區別表現在以下幾個方面：

1.從產生淵源來看

薪酬是員工在企業生產或其他經濟活動中投入的活勞動的貨幣資金表現形式，是產品和服務的最終成本構成要素。而福利則是僱主為改善勞動條件、解決員工及其家庭的生活問題提供的一種間接的物質或服務方式。

2.從分配過程來看

薪酬嚴格地遵循著按勞分配原則。公平性是薪酬分配的首要原則，企業往往根據員工的投入（如技能、教育、努力等）來支付員工的薪酬。而員工福利儘管在分配過程中也存在著一定的差別，但這種差別遠遠不如薪酬分配明顯。員工福利分配遵循普遍性原則，一些福利設施的使用和福利津貼的發放只強調企業內部員工的身分，不過多考慮員工職務及付出勞動的多少。

3.從管理目標實現方式來看

薪酬管理目標的實現主要是用高額的金錢報酬作為誘因，激勵員工取得良好績效。而員工福利更多的是以對員工基本生活的關懷為出發點的。它強調的是一種人情味，透過體貼入微的方式來使員工感受到組織的溫暖，以此來吸引員工，提高員工的工作效率。

（三）員工福利的特點

相對於員工報酬體系的其他一些組成部分而言，員工福利具有自身的一些突出特徵。

1.強制性

員工福利中某些項目的提供要受到國家法律的強制性約束，如基本的社會保險、法定休假等。其他一些可以由企業自行決定的福利項目儘管不受到法律約束，但是都要受到一些重要規章制度的制約或者必須滿足某些條件才能獲得政府優惠的稅收待遇，這些福利項目包括養老金、儲蓄計劃、各項企業補充保險等。

2.複雜性

員工福利的給付形式多樣，包括現金、實物、帶薪假期以及各種服務，而且可以採用多種組合方式，要比其他形式的報酬更為複雜，更加難以計算和衡量。這導致員工對福利組合的真實價值的理解要困難得多。一般情況下，要想理解不同類型的醫療保健福利、養老金計劃、傷殘保險等福利項目的優缺點是很困難的，這些福利項目所具有的價值很少會像一個人所拿到的貨幣工資那樣讓人一目瞭然。很多時候，企業在福利上花了大量的金錢但是員工卻對福利並不理解或者並不認為福利有太大價值。因此，企業要想提高員工福利投資的收益首先應該讓員工意識到各種福利項目的價值。

3.普遍性

無論企業的規模、性質如何，總會為員工提供一些福利，因此福利已經變成了一種制度化的東西。提供某種類型的醫療和退休福利幾乎已經成為許多企業的一種強制性義務，不向自己的全職員工提供這些福利的企業已經很少。

二、員工福利的基本類型

員工福利是一個複雜的概念，其項目繁多、形式多樣，根據不同的標準可以劃分為不同的類型。

（一）根據福利項目的提供是否具有法律的強制性，可劃分為法定福利和企業福利

法定福利指根據政府的政策法規要求，所有在中國國內註冊的企業都必須向員

工提供的福利，如養老保險、醫療保險、失業保險、公積金、病假、產假、喪假、婚假、探親假等政府明文規定的福利制度，還有安全保障福利、獨生子女獎勵等；企業福利則是企業根據自身特點有目的、有針對性地設置的一些符合企業實際情況的福利，包括商業保險、住房福利、帶薪休假、教育福利、員工持股、利潤分享以及其他服務項目等。

（二）根據福利項目的實施範圍，可以將員工福利劃分為全員性福利、特種福利以及特困福利

全員性福利是為所有員工提供的福利。特種福利是為企業高層人員設計的福利，如高層人員的轎車、星級賓館、出差待遇等。特困福利是為企業特別困難員工提供的福利。

（三）根據福利的表現形式，員工福利可以分為經濟性福利、設施性福利、工時性福利、娛樂性及輔導性福利

經濟性福利包括社會和企業提供的各種保險、企業分紅或員工持股、節日禮金、健康檢查、親屬的撫卹補助、子女助學金、伙食補助、特約商店等。設施性福利包括員工餐廳、公司福利社、圖書館或閱覽室、公司幼兒園或托兒所等。工時性福利包括年度特別休假、探親假、產假等。娛樂性及輔導性福利則包括員工旅遊、員工教育訓練、員工社團活動、文體活動等。

三、員工福利的作用

員工福利作為一項廣受歡迎的人力資源管理策略，對於旅遊企業而言具有十分重要的價值。

（一）稅收優惠

這些福利與薪酬相比明顯的優勢就是可以使企業享有稅收優惠。政府為了減輕社會保障體系負擔，往往鼓勵企業實施員工福利計劃，對這類計劃採取了稅收優惠

政策。以員工福利而非薪酬形式支付的勞動報酬，一方面可以為企業造成避稅的作用，另一方面則可以減少企業所應繳納的法定社會保險費。

（二）吸引和留住優秀人才

對於旅遊企業來説，各種企業福利項目在具有一定社會功能的同時，也成了企業吸引人才、留住人才的主要激勵方式。現金和員工福利都是留住員工的有效手段，但是兩者特點不同。儘管看得見、拿得著的現金可以對人才產生快速的衝擊力，短時間內消除了員工福利的差異化要求，但其非持久性的缺點往往會使其他企業以更高的薪水將人挖走，尤其對於資金實力不足的中小企業而言，如果僅僅依靠現金留人，將很難倖免人才大流失的災難。而具有延期支付性質的員工福利，不但可以避免財力匱乏的尷尬，還可以很好地維繫住人才，成為減緩企業勞動力流動的「金手銬」。

（三）激勵員工，提高員工工作績效

福利對員工的激勵作用可以表現在以下三個方面：

首先，員工福利可以滿足人們在生理上、安全上的低層次的物質需要。例如養老保險和企業年金可以使員工免於為年老後的生活擔憂，失業保險可以減少人們由於失業而遭受到的經濟損失，各類健康保險則能夠在人們由於生病或受傷而暫時或永久喪失勞動能力時提供基本的生活保障。

其次，員工福利可以滿足人們在情感上的社會需要。這主要體現在各種各樣的實物性福利項目上。例如目前許多企業都提供的帶薪休假，這種福利形式可以使員工在長時間的緊張工作之後調整生活節奏、放鬆身心，還可以利用這段時間與家人、朋友相處，豐富感情生活，滿足親情和友情的需要。此外，各種精心策劃的集體旅遊、定期舉辦的宴會可以使員工彼此之間在工作之外有更多的接觸機會，從而增進員工之間的瞭解，融洽企業內部成員間的關係。

另外，某些員工福利項目還能在一定程度上使員工獲得成就感，例如員工持股

計劃。透過這一計劃，員工擁有了企業的股票，能夠共同分享企業的經營利潤。員工能夠真正以主人翁的精神投入工作，將企業的成功視為自己的成功，從而獲得更大的成就感。

綜上所述，員工福利對於旅遊企業而言存在著有別於薪酬所帶來的不同效用。隨著經濟的發展、企業間競爭的加劇，深得人心的福利待遇比高薪更能有效地激勵員工。因此，員工福利是企業報酬體系的一個必不可少的重要組成部分。

第二節 員工福利計劃和管理

目前，大部分的企業都為員工提供了各種各樣的福利，而且福利開支在整個報酬支出中所占的比重也越來越大。據統計，美國企業為員工所提供的福利占整個報酬支出的30%到40%。雖然員工福利在企業中已經成為一種普遍的制度安排，但是在實踐中，企業對員工福利投資的收益遠遠沒有達到預期的目標。根據美國「食品企業研究論壇」對旅遊業的調查報告，員工離開旅遊行業的第三大理由是福利不好。報告顯示健康保險對這個行業是很重要的，但實際上有64%的員工是不受這個險種保護的。退休福利也很重要，而62%的飯店行業從業人員不享受退休福利。可見，雖然大多數企業增加了員工福利的投入，但由於缺乏對員工福利的合理規劃和有效管理，員工福利的作用並沒有得到充分的發揮。

一、旅遊企業員工福利計劃

（一）旅遊企業員工福利計劃的內容

員工福利計劃（Employees Benefits Plans，EBP），是指企業對實施員工福利所做的規劃和安排。在旅遊企業的具體實踐過程中，一般來說，一個相對完備的員工福利計劃的制定應當主要考慮以下七個方面的問題：

1.福利的水準

在實踐中，企業福利水準的確定主要包括兩個層次的內容：一是確定企業整體

的福利水準；二是確定員工個人的福利水準。

2.福利的內容

福利的內容直接決定著員工需求的滿足程度，是員工滿意度的主要影響因素。因此企業必須要合理地確定福利的內容，這樣才能保證福利實施的效果。在實踐過程中，有些企業對這個問題並沒有給予足夠的重視，因此往往會出現「出力不討好」的尷尬，雖然耗費了大量的財力物力來實施員工福利，但是員工並沒有感到滿意。

3.福利提供的形式

與薪酬不同，福利的發放形式更具靈活性。按照企業給員工提供福利的形式的不同，可以將員工福利計劃劃分為實物型和貨幣型兩種模式。

實物型模式是指企業主要以直接發放實物的形式或者以直接提供服務的方式為員工提供福利。在傳統的計劃經濟體制下，由於國家實行的是「低工資」的政策，因此國有企業採取的主要就是實物型的福利模式，以各種實物和服務的形式給員工提供福利，以保證工人正常的生活。在實物型模式中，由於企業需要給員工發放實物或提供服務，企業可以採取團體採購的方式來集中購買，因此在價格上就比員工個人購買要具有優勢，這樣在同樣的成本支出條件下，員工就可以享受到更多的福利待遇；或者說在同樣的福利待遇條件下，企業就可以支付更少的福利成本，這可以說是實物型福利計劃模式最為明顯的優點。

貨幣型模式是指企業向員工提供的福利主要是以貨幣或者準貨幣的形式出現。目前在大多數外資企業中，員工福利的實施採取的主要就是這種模式，企業將員工的福利折合成貨幣，與薪酬一起發放給員工；此外，這些企業還向員工提供各種準貨幣形式的福利，例如給員工辦理健康保險、建立補充養老保險制度、實施員工持股計劃等。這種模式相比實物型模式也具有明顯的優點，首先，由於不需要企業再來直接地發放物品或者提供服務，這樣就大大降低了福利管理的複雜程度，減輕了企業的管理負擔，節約了管理成本；其次，在這種模式中，福利是以貨幣形式提供

給員工的，這樣他們就可以根據自身的實際情況來購買自己員需要的物品和服務，從而就能夠更好地滿足員工不同的需求；再次，以貨幣的形式來向員工提供福利，除了可以滿足員工較低層次的需求之外，還可以滿足他們較高層次的需求，比如用股票期權的方式向員工提供福利，就是對他們工作成就的肯定，這樣可以滿足員工的尊重需求和自我實現需求。

4.福利實施的主體

按員工福利實施主體的不同，可將員工福利計劃劃分成自主型和外包型兩種模式。

自主型模式是指由企業作為員工福利的實施主體直接來向員工提供各種福利。採取自主型的員工福利計劃模式，由於責任主體和實施主體是統一的，企業既負責制定福利計劃，同時又負責實施這些計劃，這樣就保證了福利計劃執行的有效性和靈活性。當然，這種模式的實施不可避免地也存在一些問題。對於企業來說，這種模式增加了工作量，加重了管理負擔；對於整個社會而言，這種模式的實施也會造成社會資源的一定浪費，很多員工福利項目，特別是一些服務性的福利設施（如職工幼兒園）由單個的企業建設往往就會失去其應有的規模效應，無論從企業的角度還是從社會的角度來看，這都是一種資源的浪費。

外包型模式是指企業將員工福利的實施責任全部或者部分地委託給外部的組織或機構，由這些機構或組織作為員工福利的實施主體或者部分的實施主體來進行具體的實施。也就是說員工福利的責任主體和實施主體是分離的，責任主體仍然是企業，但是實施主體卻不再是、或者不完全是企業，而是外部的組織或機構或者有它們的參與。現在，隨著專業人事諮詢管理公司的出現和發展，外包型模式的應用越來越多，很多企業都將員工福利的事務或多或少地對外進行委託。

5.福利實施的對象

福利實施的對象應當是企業全體員工，但是這並不是說每一項具體的福利都要針對全體員工實施，由於不同的福利項目具有不同的特點，其適用的對象也是不同

的，因此企業應當根據福利的具體內容來選擇實施對象；此外，為了增強福利的激勵作用，也需要對員工享受福利的資格條件作出規定。

6.福利成本的支付

隨著員工福利成本的快速上升，企業面臨著控制勞動力成本的壓力，不得不就福利問題做出策略性的決策：究竟讓員工負擔多少費用？在進行這個問題的決策時，企業文化、企業策略、員工權利和企業責任等觀念是企業應牢記的。如果公司希望能以提供一個全面的一攬子福利計劃而感到自豪，那麼就不能要求由員工來負擔大部分費用。同樣，如果公司採用一種成本控制政策，就不要負擔一攬子福利計劃的所有成本。但是，當公司要求員工為福利計劃負擔一定的費用時，員工也許會選擇不參加福利計劃。最近的一個調查發現600萬美國人拒絕了由僱主提供的保險，因為所要付的費用太高了。

7.福利的靈活性

企業需要確定是向所有的僱員提供一套標準的福利項目，還是允許員工在所提供的福利項目中自由地選擇所需要的項目。由於員工的情況（如年齡、性別、婚姻狀況、收入水準等）不同，所以如果增加員工根據自己的需求選擇福利項目的權利，就可以提高員工的滿意度。這種做法被稱做彈性福利制度（Flexible Benefits Plan）。彈性福利制度目前在旅遊企業中的應用較少，但值得借鑑。

（二）影響旅遊企業員工福利計劃制定的主要因素

1.國家的法律法規

在前面的章節中已經指出，員工福利是由兩個部分構成的，即法定福利和企業福利（也可以叫做自願福利）。法定福利具有強制性的特點，任何企業都必須遵守，企業對此並沒有多大選擇權和決策權。所以企業在制定福利計劃時，首先需要考慮的就是要在法律規定的範圍內進行活動。

2.競爭對手的福利狀況

競爭對手的福利狀況對企業福利計劃制定的影響是最為直接的，這是員工進行橫向公平性比較時非常重要的一個參照係數，它幾乎可以影響到福利計劃所有內容的決策。當其他競爭對手的福利水準、福利內容、福利形式等發生變化時，為了保證外部的公平性，企業也要相應的對自己的福利計劃做出調整，否則往往就會造成在職員工的不滿意，當不滿比較嚴重時甚至會造成員工的流失。

3.企業的經濟效益

員工福利是企業的一項重要成本開支，因此企業的經濟效益就直接制約著福利水準的確定，它是各項福利計劃決策得以實現的物質基礎。良好的經濟效益，可以保證福利水準的競爭力和福利支付的及時性。

4.員工的個人因素

除了企業自身的一些因素之外，員工個人的一些因素也會對福利計劃的制定產生影響。企業制定福利計劃時，往往應考慮員工個人的因素，這些因素主要有員工的需求、個人的績效、工作的年限等。

員工的需求主要會影響到福利內容的確定，為了更好地激發員工的工作積極性，企業應該根據員工的需求來提供福利，這樣才能提高福利的針對性和有效性。比如：有的員工生活負擔較重，希望現金福利多些（實質是希望高薪金、低福利），如果企業將獎勵旅遊、代金券、實物換成現金，會更受這些員工的歡迎；相反，有些高收入的員工則希望有帶薪休假形式的福利，這樣可以緩解工作的壓力，增加與家人團聚的機會；年紀大的員工多希望有足夠的保險金，增加職業安全感，減少自己失業、就醫的擔心；有些員工未婚，負擔少，但由於競爭的壓力，他們可能更希望有靈活的工作時間，那麼企業可能不必投入一分錢，只要工作時間靈活就能使這些員工滿意。因此，福利制度的設計應考慮員工的需要，使員工得到更大的滿足。

員工的績效主要影響福利提供對象的確定。雖然相比激勵薪酬，福利並不完全以績效為基礎來支付，但是這並不意味著福利就與績效完全沒有關係。採取平均主義的方式來向員工提供福利，只會削弱福利的激勵效果，計劃經濟體制下國有企業工資福利管理的弊端就很好地説明了這個問題，因此為了提高福利實施的效果，福利還是應該在一定程度上與績效掛起鉤來，目前企業在福利管理中越來越多的採取了這種做法。

工作年限主要是指員工的工齡，也就是員工在本企業中的工作時間。工作年限影響的主要是員工個人福利水準，一般來説，工齡越長的員工，企業對其提供的福利水準往往也越高。

二、旅遊企業員工福利管理

（一）員工福利管理的含義

員工福利管理是指為了保證員工福利按照預定的軌道發展、實現預期的效果而採用各種管理措施和手段對員工福利的發展過程和路徑進行控制或調整的活動。

員工福利管理有廣義和狹義之分，廣義的員工福利管理是對員工福利從產生到發展的整個過程進行全方位的管理，包括：員工福利發展的各個階段即從低級階段到高級階段，從不成熟階段到成熟階段，員工福利管理所涉及的各種資源的配備和制度的建設，以及各種管理方式和手段的運用等。狹義的員工福利管理與狹義上的員工福利規劃相對應，是為了完成一個既定的中長期的發展目標而採取的各種措施和手段。鑒於本章旨在對員工福利進行一個全面系統的介紹，故這裡員工福利管理都是廣義上的員工福利管理。

（二）旅遊企業員工福利管理的基本流程

員工福利管理是一個較為複雜的過程，它不僅要與企業發展目標相適應，與國家有關法律法規相協調，還涉及企業各部門的參與、員工福利資訊的溝通等，其基本流程如下：

1.員工福利需求分析

員工福利需求分析是瞭解企業福利計劃的必要性及其規模、確定員工有哪些福利願望並設置福利項目的過程。從內容上來看，員工福利需求分析需要從企業和員工兩個層面來進行：（1）企業範圍內的福利需求分析，應從生產率、事故率、疾病、辭職率、缺勤率和員工的工作行為等不同方面，分析企業目標與員工福利之間的聯繫，確定員工福利的必要性和具體項目。例如：美國電報電話公司和其保險公司一起進行了一項研究，將1600　名參加了健身項目的員工的醫療索賠數據與1800名沒有參加健身項目的員工的數據進行比較。結果他們發現健身項目的參加者更少地使用醫院和請病假，大量地節省了醫療費用。因而，企業有必要為員工提供健身項目之類的福利。（2）從員工個人角度來考察福利需求，企業應該依據社會時尚和競爭對手的員工福利狀況，從提高員工生活質量出發，考察員工的福利需求。員工個人層面福利需求分析的資訊來源於績效考核的記錄、員工個人填寫的福利問卷、員工平時意見的收集以及工會代表員工的請求等。

2.確定員工福利宗旨

與人力資源計劃的其他組成部分一樣，員工的福利計劃應該設立特定的宗旨和目標。一個企業設立的福利計劃管理目標取決於多個因素，包括：企業的規模、工會聯合化程度、贏利的能力及行業夥伴。最重要的是，這些目標必須與企業的策略報酬計劃一致。

在實際工作中，大部分福利管理的主要目標是為了改善員工的滿意度，滿足員工的健康與安全保障要求，吸引和鼓勵員工，減少人才流動，以保持一個有利的競爭地位。

3.制定員工福利計劃

企業制定員工福利計劃要綜合考慮多方面因素，根據企業的具體情況合理地確定福利的水準、形式、具體內容、實施對象等。為了提高員工對福利計劃的滿意度，企業在制定福利過程中應做好以下兩個方面工作：（1）提供員工所重視的福

利。企業只有提供員工所重視的福利，才能提高員工的滿意程度。因此，企業應深入瞭解員工對各類福利的重視程度。例如，如果員工高度重視安全、生活保障等基本福利，企業就應儘量提高員工對基本福利的滿意程度。如果員工高度重視自己的職業發展前途，企業就應為員工提供職業發展型福利，為員工創造更多的學習和發展機會，以便提高員工的滿意度。（2）向員工提供參與福利制定和管理工作的機會。在福利制度制定過程中，企業可採用內部調查、專題座談會、建議信箱或熱線電話等方式，廣泛聽取員工的意見，瞭解員工對福利制度的看法。表9-1列舉了××大酒店的員工福利待遇管理規定。

表9-1 ××大酒店員工福利待遇管理規定

第一條 為提高酒店員工的凝聚力，依據國家有關法律法規，結合酒店實際情況，特制定以下員工福利待遇管理規定。

第二條 伙食補貼：酒店每月為員工提供120元的伙食補貼。

第三條 住宿：酒店為員工提供夜班宿舍，並為部分非本市的員工提供宿舍。

第四條 工服：酒店為員工提供工作制服。

第五條 加餐：酒店逢重大節日為員工加餐。

第六條 防暑降溫費：酒店每年六月至九月為戶外工作或工作場所氣溫超過35度的員工發放一次防暑降溫費（標準為每月20元／人）。

第七條 年終獎金：酒店根據當年的經濟效益確定發放年終獎金標準。

第八條 生日會：由人力資源部定期組織同月生日的員工共慶生日，贈送生日員工生日禮物。

第九條 賀喜：員工結婚、生孩子，酒店向員工發放200元的賀喜金。

第十條 慰喪：員工本人之（祖）父母親、兄妹、配偶或子女，配偶之（祖）父母親過世，酒店向員工發放200元的慰喪金。

第十一條 員工文體活動：酒店或部門將不定期組織員工參加各項文體活動。

第十二條 員工活動室：為豐富員工業餘生活，酒店向員工開放員工活動室，並會不定期購買各種書籍和娛樂器材供員工使用。

第十三條 勞保用品：酒店或部門按照相關規定為員工發放勞保用品。

第十四條 社會養老保險：酒店為符合條件的員工辦理社會養老保險，負擔規定部分的社會養老保險費用，員工個人應繳納的養老保險金由酒店從員工每月工資中代扣。

第十五條 工傷保險：酒店為員工辦理工傷保險，負擔全部工傷保險費用。

第十六條 醫療保險：酒店為符合條件的員工購買醫療保險，負擔規定部分的醫療保險費用，員工個人應繳納的醫療保險金由酒店從員工每月工資中代扣。

第十七條 意外保險：酒店為員工購買人身意外保險

第十八條 培訓：指酒店全資資助或部分資助員工參加在職教育或培訓。

第十九條 獎勵旅遊：酒店全資資助或部分資助員工參加出國旅遊和國內旅遊。

第二十條 健康檢查：酒店原則上每年為入職一年以上的員工做一次健康檢查，費用在酒店福利費用中列支。此項工作由人力資源部負責具體安排。

第二十一條 員工享有的各類假期：

1、酒店員工享受國家規定的各種有薪假，如：國家法定節假日、公休假、婚假、喪假、計劃生育假、病假和工傷假等。

2、病假：員工患病可憑市級以上醫院出具的證明或急診書，可按酒店規定程序申請病假。

3、事假：員工如遇特殊原因確需請假者，可按酒店規定程序申請事假。

4、工傷假：員工因工受傷，憑醫院出具之工傷證明及部門書面證明報告安排休假。

5、審批權限：員工休假必須按程序和權限審批，具體按《員工考勤管理規定》執行。

6、各類加班的補償按照《員工加班管理規定》執行。

第二十二條 本管理規定由人力資源部負責解釋。

第二十三條 本管理規定從發文之日起執行。

4.控制員工福利成本

在員工福利持續增長的趨勢下，企業對員工福利計劃管理的關鍵問題在於如何降低福利成本。企業降低福利成本的措施主要如下：

（1）共同負擔，即由僱員承擔部分購買福利的費用；

（2）設置起付線和封頂線，即規定福利上下限；

（3）區別對待不同職工，根據需要採取差別福利待遇；

（4）針對雙職工家庭，與職工配偶方的企業協商分攤福利費用；

（5）審查員工享受福利的資格和條件；

（6）降低購買福利的成本，例如大批量地採購。

5.員工福利計劃的實施

員工的福利在組織與實施過程中，應做好以下兩方面的工作：一是利用各種有效的渠道宣傳各項福利，做好福利溝通工作，瞭解員工的福利需要；二是組織實施福利計劃，這是關鍵的一步，也是企業人力資源管理的重要組成部分，所以，要落實每項福利計劃與預算，定期檢查實施、回饋、改進情況。

許多員工不瞭解企業為他們提供了哪些福利，不知道自己應如何使用這些福利項目。因此，在福利實施過程中，企業要與員工進行溝通，利用各種方法，如內部刊物、員工大會等，向員工介紹他們所享受福利的種類及具體內容，讓員工認識到福利的存在。例如：企業可以印製《員工福利手冊》，向員工介紹本企業福利的基本內容、享受福利待遇的條件和費用的承擔。此外，企業還可設置員工福利管理辦公室或安排專職福利管理人員，回答員工的問題，為員工提供精確的資訊，指導員工更好地使用企業提供的各種福利項目。

6.員工福利效果評價

員工福利效果評價主要包括對福利項目設計、福利計劃實施方式和實施效果的評估，以及對福利享受者的定期跟蹤回饋。應重視以下兩點：一是建立每個員工的福利檔案，對員工進行定期的跟蹤回饋，為以後制訂福利計劃提供現實依據；二是注意福利計劃的及時調整和修改。企業是一個經濟組織，「每分錢都應花在刀刃上」，如果花了很多錢卻沒有取得預期的效果，應該對員工福利的管理進行調整。

效果評估的方法可以採用問卷調查法、訪談法、合理建議法、意見回饋法等。例如問卷調查法可以調查這樣一些內容：員工福利項目種類是否豐富；水準是否合理；對員工福利的管理人員、管理方式是否滿意；對整個員工福利系統有什麼建議等。

三、彈性福利計劃

由於員工偏好的不同，自1970年代起，一些公司開始提供彈性福利計劃（Flexible-benefit Plans）。

（一）彈性福利計劃的含義

彈性福利計劃也稱為自助福利計劃（Cafeteria Plan），是指企業提供一份福利「菜單」，由每一位員工參與，在一定的金額限制內，員工依照自己的需求和偏好可自由選擇、組合，其中包含現金及指定福利在內的兩項或兩項以上的福利項目。福利「菜單」上一般包括有社會保險、法定休假、收入保障計劃、健康保障計劃和員工服務計劃等福利項目。因為每個人的具體情況不同，需要的福利也不同。例如，有的員工需要住房，有的關心醫療費用問題，有的擔心長期就業問題。實施彈性福利計劃，企業應根據每個員工的薪水層次設立相應金額的福利帳戶，每一時期撥入一定金額，列出各種可能福利選項供員工選擇，直至福利金額用完為止。

（二）彈性福利計劃的評價

對企業而言，採用彈性福利計劃有一定的益處，但是也有一定的弊端，並不是每一個企業都能適用，應根據企業自身的特點靈活運用。因此，每個企業都應當認

真檢查其福利制度的激勵作用，從正面和負面加以分析（如表9-2）

表9-2 彈性福利計劃的優缺點

	優點	缺點
企業方面	1、便於控制福利成本 2、提升企業形象與競爭力 3、調整公司人力結構並減低福利規劃人員負擔 4、激勵制度的新方法 5、使企業福利資源得到最有效的運用	1、員工因對福利制度了解不夠，而做出錯誤的選擇 2、增加管理的複雜性 3、實施初期行政費用可能會上升 4、工會反對
員工方面	1、滿足員工個人福利需求 2、增進員工對福利制度的了解 3、提升員工的工作滿足感 4、節稅	

第三節 員工福利項目

一、法定福利

法定福利是國家透過立法強制實施的對員工的福利保護政策。從基本體系結構來說，員工福利大致可以分為社會保險制度和各類休假制度。

（一）社會保險

社會保險是國家透過立法手段建立的，旨在保障勞動者在遭遇年老、疾病、傷殘、失業、生育及死亡等風險和事故，暫時或永久性的失去勞動能力或勞動機會，從而全部或部分喪失生活來源的情況下，能夠享受國家或社會給予的物質幫助，維持其基本生活水準的社會保障制度。對於企業員工來說，社會保險主要包括養老保險、醫療保險、失業保險、工傷保險和生育保險等。

1.養老保險

養老保險是依據國家法律規定，在員工因年老而喪失勞動能力並離開工作崗位之後，對他們提供維持基本生活保障的一種社會保險制度。養老保險制度的建立，有利於保障老年人晚年的生活，有利於社會的安定團結。為了更好地保障和完善員工養老福利待遇，旅遊企業應做好以下兩方面的工作：

一是逐步建立基本養老保險與旅遊企業補充養老保險和個人儲蓄性養老保險三結合的制度。隨著經濟的發展，中國逐步建立起基本養老保險與企業補充養老保險和職工個人儲蓄性養老保險相結合的制度，改變養老保險完全由國家、企業包下來的辦法，實行國家、企業、個人三方共同負擔的手段。

基本養老保險費用由企業和員工共同擔負，實行社會統籌與個人帳戶相結合的方式。企業繳納的基本養老保險費，按本企業員工工資總額和當地政府規定的比例在稅前提取，由企業開戶銀行按月代為扣繳。員工個人繳納基本養老保險費的標準，開始時可不超過本人標準工資的3%，以後隨著經濟的發展和員工工資的調整再逐步提高。員工個人繳納的基本養老保險費由企業在發放工資時代為扣繳。旅遊企業應在理順分配關係上，加快員工收入工資化、工資貨幣化進程的基礎上，逐步提高員工基本養老保險繳費比例。

企業補充養老保險由企業根據自身經濟能力，為本企業員工建立，所需費用從企業自有資金中的獎勵、福利基金內提取。個人儲蓄性養老保險由員工根據個人收入情況自願參加。個人儲蓄性養老保險既可以進一步強化員工自我保障的意識，又可以將一部分個人即期或近期的消費資金轉化為積累基金，使員工將來退休時獲得更多的生活來源。國家提倡、鼓勵企業實行補充養老保險和員工參加個人儲蓄性養老保險，並在政策上給予指導。同時，國家允許試行將個人儲蓄性養老保險與企業補充養老保險掛鉤的辦法。補充養老保險基金由社會保險管理機構按國家技術監督局發布的社會保障號碼記入員工個人帳戶。

二是進一步擴大養老保險的涵蓋面。伴隨著旅遊企業的競爭、聯合、兼併，出現了不同所有制旅遊企業的相互滲透與轉換，因此，養老保險制度不僅包括國有旅遊企業的固定員工、勞動合約制員工、臨時工，還應包括集體制旅遊企業的員工、

「三資」企業的中方員工，使各種所有制、各種用工形式的旅遊企業員工都能享受社會養老保險待遇，以充分體現憲法中賦予勞動者在養老待遇上的平等權利。

2.醫療保險

醫療保險是依照國家有關法規，當勞動者生病或受到傷害後，由國家或社會給予的一種物質援助，即提供醫療服務或經濟補償，以恢復和保障勞動者身體健康的一種社會保障制度。目前中國的社會醫療保險體制正處於起步階段，勞保醫療制度種類很多，但是弊端也不少。

近幾年來，有些旅遊企業針對勞保醫療制度的弊端提出一些大膽的設想和探索：一是實行以保障員工基本醫療和加強醫療制度管理為重點的醫療費用與個人利益適當掛鉤的辦法，二是在一定範圍內實行定點醫院醫療，費用由醫療單位定額包幹使用，在在職員工和退休人員就醫時個人負擔少量醫藥費用：三是針對醫療費緊張的情況，建立員工大病醫療費用社會統籌、小病醫療費用放開的醫療保險制度；四是實行退休人員醫療費用社會統籌。

3.失業保險

失業是指勞動者由於種種原因非自願性地失去工作。失業保險是為保障失業者在失業期間的基本生活而發放的一定數量的救濟金。失業保險制度既保障了失業者在重新就業前的基本生活要求，又確保了社會的穩定。

失業保險的主要內容包括：①失業保險涵蓋範圍是所有城鎮企業、事業單位的失業員工即包括國有企業、城鎮集體企業、外商投資企業、城鎮私營企業以及其他城鎮企業的職工。②失業保險基金由單位和職工共同繳納。單位按照本單位工資總額的2%繳納失業保險費，職工按照本人工資的1%繳納失業保險費。③失業保險基金的支出範圍包括：失業保險金、領取失業保險金期間的醫療補助金、喪葬補助金和撫卹金、接受職業培訓和職業介紹的補貼等。④享受失業保險待遇的條件為：參加失業保險，單位和本人已按規定繳費滿1年的；非自願性失業的；已辦理失業登記，並有求職要求的。⑤領取失業保險金的期限：根據繳費時間長短來確定，最長

為24個月，最短為12個月。⑥失業保險金的標準：按照低於當地最低工資標準、高於城市居民最低生活保障標準的水準，由省、自治區、直轄市人民政府規定。⑦由各地勞動保障行政部門負責失業保險的管理工作。

失業保險基金由國家、企業、職工三方出資，合理分擔，是未來幾年內失業保險制度改革的一個基本方向。

4.工傷保險

工傷保險是指勞動者因公受傷、患病、致殘或死亡，依法從國家和社會獲得經濟補償和物質幫助的社會保險制度。工傷職工在工傷醫療期內停發工資，改為按月發給工傷津貼。工傷津貼標準相當於工傷職工受傷前12個月內本人平均月工資收入。

在現代工傷保險制度中，普遍實行「補償不究過失原則」或「無責任補償原則」。根據該原則，員工在工作時發生事故，只要是在工作現場，就可以獲得補償，並不追究責任方是否為員工。因此，企業應該特別注意把員工的安全擺在重要的位置，經常對員工進行安全教育。另外，與養老保險、醫療保險、失業保險不同，工傷保險費只由企業繳納，員工個人不繳納。

一般來說，工傷待遇包括以下幾項：①醫療期間的醫療費、護理費、伙食費和工傷生活費；②醫療結束確定殘廢等級後的一次性殘廢補償金、護理費、殘廢退休金和離崗退養費；③因工死亡的喪葬費、一次性撫卹金和供養直系親屬撫卹費。

5.生育保險

生育保險是國家透過立法，籌集保險基金，對生育子女期間暫時喪失勞動能力的職業婦女給予一定的經濟補償、醫療服務和生育休假福利的社會保險制度。生育保險的內容一般包括：①產假。給予生育女員工不在工作崗位的時間期限，通常是產前和分娩後的一段時間。②生育津貼。在法定的生育休假（產假）期間，對生育者的工資收入損失給予一定的經濟補償。③生育醫療服務。生育保險承擔與生育有

關的醫療服務費用，從女員工懷孕到產後享受一系列的醫療保健和治療服務，如產前檢查、新生兒保健、哺乳期保健等。

目前國家強制企業參加的員工的社會保險制度主要是以上介紹的養老保險、醫療保險、失業保險、工傷保險和生育保險。而發展比較快，制度相對比較完善的是前三項保險制度。

（二）法定假期

企業員工依法享有的休息時間。在法定休息時間內，員工仍可獲得與工作時間相同的工資報酬。在中國，按《勞動法》規定，有條件的單位應實行「雙休日」制度，因工作性質和生產特點不能實行「雙休日」的，用人單位應當保證勞動者每週至少休息一日（連續二十四小時）。按中國有關勞動法規要求，員工有權享受國家法定節日、有薪假期。

1.法定節假日

2007年，中國國務院第二次修訂了《全國年節及紀念日放假辦法》，從2008年1月1日開始施行。按照修訂後的放假辦法，針對全體公民的法定節假日的總天數由10天增加到11天，具體分布為：①新年，放假1天；②春節，放假3天，起始時間由原先的大年初一調整為農曆除夕；③勞動節，假期由原來的3天調整為1天；④國慶節，放假3天；⑤清明節、端午節、中秋節這三個中國傳統節日各放假1天。除此之外，在其他節日，如婦女節、中國人民解放軍建軍節、青年節等，相關人員可以休假半天或一天。另外，考慮到少數民族的風俗習慣，在少數民族聚居的地區，當地政府可以按照少數民族的習慣，規定放假日期。全體公民放假的假日，如果適逢星期六、星期日，應當在工作日補假。部分公民放假的假日，如果適逢星期六、星期日，則不補假。在法定節假日，勞動者有權享受休息，工資照發。按《勞動法》規定，如果在法定節假日安排勞動者工作，應支付不低於300%的勞動報酬。

2.帶薪休假

中國法定帶薪休假包括以下幾項：

（1）年休假，又叫探親假，是員工同分居兩地，又不能在公休日團聚的配偶或父母團聚的帶薪假期。中國《勞動法》第45條規定，國家實行帶薪年休假制度。勞動者連續工作1年以上的，可享受帶薪年休假，並規定了員工探親假期：職工探望配偶的，每年給予一方探親假1次，假期為30天；未婚職工探望父母的，原則上每年給假1次，假期為20天；已婚職工探望父母的，每4年給假一次，假期為20天。

（2）婚假，職工本人結婚，可享受婚假3天。晚婚者（男年滿25週歲、女年滿23週歲）另增加十天。

（3）喪假，職工的直系親屬（父母、配偶、子女）死亡，可給予3天以內喪假。職工配偶的父母死亡，經單位批准，可給予3天以內喪假。

二、企業福利

企業福利是指企業自主建立的，為滿足員工的生活和工作需要，在工資收入之外，向員工本人及其家屬提供的一系列福利項目，包括貨幣津貼、實物和服務等形式。企業福利項目比法定福利項目種類更多，也更加靈活。

（一）收入保障計劃

旨在提高職工的現期收入（利潤分享和員工持股計劃）或未來收入（如企業年金、團體人壽保險等）水準的福利項目和方案。

1.企業年金

也叫企業補充養老保險、私人養老金、職業年金計劃等，是一項企業自主舉辦的養老保險計劃，是員工退休後獲得的收入。在員工工作期間，透過繳納一定的保險費和投資運營進行資金積累，直到老年時才可以享用，因此它是一筆延期支付的工資收入。它作為老年收入（主要是社會養老保險金）的一個補充來源，已經成為

養老保險體系中的一個重要支柱。

從給付結構來看，企業年金主要有繳費確定型（Defined Benefit，DB）和待遇確定型（Defined Contribution，DC）兩種基本類型。

（1）繳費確定型企業年金，又稱為「個人帳戶計劃」，是指由企業或者由企業與員工共同繳納一定比例的費用，進入員工個人的補充養老金帳戶。繳費比例是預先確定的，僱員退休後根據個人帳戶上歷年的繳費及資金的積累情況領取養老金。這種模式都是完全積累式的，其年金給付水準受制於積累基金的規模和投資收益，僱員要承擔基金的投資風險。在DC模式中，常見的年金項目有：

①員工持股計劃（Employee Stock Ownership Plan）。是由企業內部員工出資認購本企業的部分股權，委託員工持股會或特定的託管機構管理和運作。同時員工持股會或相應的託管機構作為社團法人，進入企業董事會，參與決策和按股分紅的股權制度安排。員工持股計劃是一種長期激勵方式，它與重獎、年薪制等短期激勵方式一起構成了對員工和經營者的物質激勵體系。

②利潤分享退休金計劃（Profit Sharing Plan）。是由企業建立並提供資金支持，讓其員工參與利潤分配的計劃。這一計劃必須規定事先確定的公式，在一定的年限以後，或者僱員達到一定的年齡，或者在特定的情況下如解聘、生病、傷殘、退休、死亡以及勞動關係終止時，在受益者中間分配繳費（從企業利潤中提取）和積累的基金。

③401（K）計劃。這是美國的一個著名企業補充養老計劃，這個計劃是根據聯邦稅務局稅則的相應條款來命名的。它規定個人收入中的一部分可以存入企業補充養老保險計劃，而且這部分收入可以免稅。大多數企業都對員工401（K）計劃中的每1美元存款加存0.5美元，以鼓勵員工參加該計劃，增加退休後的收入。

④股票期權計劃（Stock Option Plan）。又稱認購股權計劃，是指公司給予職業經理人在一定期限內按既定施權價購買一定數量本公司股票的權利。若公司經營狀況良好，股價上漲，經營者認購股權可以獲得可觀的資本收益，以此激勵經理人員

努力改進公司經營管理，促使公司資產增值。股票期權計劃實際上也是員工持股計劃中的一種。從1980年代起股票期權計劃在中國得到了廣泛的推廣，其種類和實施股權的方式日益豐富。從長遠來看，這是旅遊企業激勵高層管理人員值得借鑑的一種方式。

（2）待遇確定型企業年金。又稱為養老金受益確定計劃，是指繳費並不確定，即無論繳費多少，員工退休時的待遇都是確定的，而退休待遇則取決於退休前員工的收入水準和就業年限。一般根據設定的公式計發補充養老金。在待遇確定型企業年金中，不實行個人帳戶制度，一般情況下職工不繳費，費用全部由企業負擔。

目前，大多數工業化國家的企業年金計劃還是待遇確定型的，但從近年來的發展情況看，待遇確定型有向繳費確定型轉變的趨勢。

2.人壽保險

由僱主為僱員提供的保險福利項目，是市場經濟國家比較常見的一種企業福利形式。團體人壽保險的好處是，由於參加的人多，相對於個人來講，可以以較低的價格購買到相同的保險產品。在美國，大約有91%的大公司向僱員提供人壽保險。企業為員工提供人壽保險福利計劃不僅可以享受所得稅方面的優惠，提高企業競爭優勢，而且可以作為一種員工激勵的方案，吸引和留住優秀的員工。為了鼓勵員工為企業長期工作，幾乎所有的企業在員工離開企業時都會取消享受該項福利的權利。

3.住房援助計劃

住房援助計劃包括住房貸款利息給付計劃和住房補貼。住房貸款利息給付計劃是針對購房員工而言的，指企業根據其內部薪酬級別及職務級別來確定每個人的貸款額度。在向銀行貸款的規定額度和規定年限內，貸款部分的利息由企業逐月支付，也就是說，員工的服務時間越長，所獲利息給付越多；住房補貼是指無論員工購房與否，每月企業均按照一定的標準向員工支付一定額度的現金，作為員工住房

費用的補貼。

在中國，企業實行住房公積金制度。企業和員工都要按照員工工資的一定比例繳納住房公積金，記入員工的公積金帳戶。員工在購買住房時，可以使用公積金。沒有動用的公積金，或公積金帳戶有剩餘資金的，在員工退休時按規定返還給員工。

此外，旅遊企業（例如，飯店）可根據經濟承受能力，建設好員工夜寢宿舍和工間休息場所，並採用多種方式解決員工住房困難，以解除員工的後顧之憂。

（二）健康保健計劃（商業健康保險）

企業健康保險計劃，也叫企業補充醫療保險計劃或企業醫療保障計劃，是企業為員工建立的、用於提供醫療服務和補償醫療費用開支的福利項目和方案。社會醫療保險保障的範圍和程度的有限性，客觀上為企業建立補充醫療保險留下了空間。在發達國家，企業健康保健計劃已經成為企業的一項常見的福利措施。在國外，有許多種健康保險計劃供企業選擇，如商業保險（團體保險）、健康保險組織、保健計劃等。

1.商業保險

一些企業會選擇為員工集體性地投保商業健康保險，即團體保險。團體保險是使用一份合約向一個團體的許多成員提供保險，通常不要求體格檢查，發給每個成員一份保險證。在進行團體保險時，保險費是根據保險精算師的分析決定的，而不是根據對每個員工的健康評估來決定的。

2.健康保險組織

為了控制醫療費用的快速增長，美國在1980年代出現了一種新型的醫療保險機構，比較知名的是健康維持組織（Health Maintenance Organization，HMO）和優先供應組織（Preferred Provider Organization，PPO）。健康維持組織是將醫療保險機

構和醫院的職能合二為一，即一站式、預付費用的醫療服務概念。企業與健康維護組織簽訂合約，按某一固定價格為員工提供所需的所有基本醫療服務。健康維護組織可以有多種構成形式，有一些健康維護組織擁有自己的設備和醫生，有的與一個醫生團隊和個別醫生簽訂合約來照管病人，在他們自己的辦公室就診。HMO的醫生較少像個體醫生那樣誘導病人多開藥或多向病人提供服務，而是把工作重點放在健康教育上和強化預防措施方面，目的是節約醫療費用開支，如加強預防性出診、加強健康檢查、開辦戒煙和減肥等服務、儘量縮短平均住院日等。據調查，實行HMO的企業，醫療費用下降10%～40%。此外，HMO的費用通常低於那些傳統的醫療保險。優先供應組織是1980年代出現的又一種可供選擇的有控制的醫療保障形式。優先供應組織是透過與醫生或醫院簽訂合約，按折扣價格或其他有吸引力的價格提供服務而形成的。作為交換，這些提供者被指定為健康保障的優先提供者。PPO在管理上比HMO更加靈活，它給予員工更多的自由去選擇他們自己的醫生（一般保險公司提供3家醫院供選擇）。

3.保健計劃

保健計劃鼓勵員工享受更健康的生活方式。通常健康計劃包括戒煙課、節食與營養諮詢、健身房的提供與健身計劃的制定，以及健康教育。很多企業也採用簡報、正式上課等方式對員工進行保健成本教育，並教導員工如何降低這些成本。有些企業甚至提供經濟獎勵來改善員工健康習慣，如對戒煙的員工、參與鍛鍊及其他活動的員工進行獎勵。

（三）員工服務計劃

除了以貨幣形式提供的福利以外，企業還為員工或員工家庭提供旨在幫助員工克服生活困難和支持員工事業發展的直接服務的福利形式。

1.僱員援助計劃（Employee Assistance Programs，EAP）

這是一種治療性福利措施，是針對員工酗酒、賭博、吸毒、家庭暴力或其他疾病造成的心理壓抑等問題提供諮詢和幫助的服務計劃。據研究，大多數員工的心理

問題會影響到工作績效。因此,企業有必要建立一套僱員援助計劃。在計劃的組織和操作方式上,有以下三種形式:一是由內部工作人員在本企業進行的援助活動;二是公司透過與其他專業機構簽訂合約來提供服務;三是多個公司集中資源,共同制定一個共同的援助計劃。

2.員工諮詢計劃

類似於員工援助計劃。企業從一個組織中為其員工購買一攬子諮詢服務,可由員工匿名使用。諮詢服務範圍包括:財務諮詢(例如,怎樣克服現存債務問題)、家庭諮詢(包括婚姻問題)、職業生涯諮詢、再就業諮詢、法律諮詢以及退休諮詢等。例如,就業幫助計劃是針對下崗和被解僱的員工提供技術和精神支持,幫助僱員尋找新的工作。具體服務包括:職業評估、求職方法培訓、簡歷和求職信的寫作、面試技巧以及基本技能的培訓等。這些服務是作為員工福利來提供的,目的是使員工在個人或家庭生活出現問題時,可以將其對工作的影響降到最小。

3.教育援助計劃

教育援助計劃是透過一定的教育或培訓手段提高員工素質和能力的福利計劃,分為內部援助計劃和外部援助計劃。前者主要是在企業內部進行培訓,開設一些大學課程,如MBA課程,並聘請大學教授、大公司經營管理的專家來企業講課。有能力的企業甚至自己開辦大學,如希爾頓酒店集團就創辦了自己的大學培訓員工。外部援助計劃是對到大學或其他培訓組織接受培訓的員工給予適當學費補償的福利方式。

4.家庭援助計劃

這是企業向員工提供的照顧家庭成員的福利,主要是照顧老人和兒童。由於老齡化和雙職工、單親家庭的增加,員工照顧年邁父母和年幼子女的負擔加重了。因此,為了保障員工安心工作,企業應向員工提供家庭援助福利,主要有老人照顧服務和兒童看護服務。企業提供的老年照顧福利包括:

（1）彈性工作時間和請假制度。彈性工作時間是允許壓縮每週的工作天數（每天工作10小時或12小時），這樣就可以每週多出1天到1天半時間用於照顧家庭。旅遊企業一般有明顯的淡旺季，在旅遊旺季工作量大一些，在旅遊淡季工作量少一些。因此，企業可以根據經營情況合理安排員工的工作與休息，也可以根據員工所從事的工作的需要調整工作時間，以達到提高工作效率和使員工得到最好休息的目的。請假制度允許員工在上班時間請假去照顧親屬或處理突發緊急事件。此外，有些企業還允許僱員延長法定福利規定的請事假時間。

（2）向員工提供老人照顧方面的資訊，推薦老人護理中心等。

（3）企業對家中有老人住養老機構的員工出資進行經濟補償，或資助老年人照顧中心等。

兒童看護計劃與老年人照顧計劃類似，除了彈性工作時間、請假制度以及資訊服務外，有些企業還提供日托（Day Care）服務。一種形式是資助兒童進社區托兒所，或為僱人看護兒童的員工提供補貼；另一種形式是企業自辦托兒所看護兒童。多項調查都表明，提供老年人照顧和兒童看護服務的企業，員工的缺勤現象大大減少，勞動生產率也有一定程度的提高。

5.家庭生活安排計劃

企業安排專門部門幫助員工料理生活中的各種細節、雜物，類似於後勤服務。據報導，在中國微軟全球技術中心，有專門部門（行政部）負責料理員工的生活，承擔「保姆」的職責。他們的工作包括：幫員工繳水電費、接外地來的親戚、找房租房、為信用卡充值、房屋貸款月繳款、私人物件快遞等，只要是能叫人代辦的私事，微軟員工都可以請行政部安排人員去辦。實行這項一攬子福利的目的，就是儘量減少員工不必要的麻煩，讓他們更好地工作和休息。

6.員工交通服務

為員工提供上下班班車是大多數旅遊企業（尤其是飯店）的一項較傳統的做

法，企業可以專門購買一定數量的巴士，沿固定路線、按特定時間接送員工。隨著人們生活水準的提高，私人購車比率的增加，這一做法顯然已經不能適應一些企業的需要。一些新型交通服務，如給高級管理人員配備車輛，給私人購車員工提供津貼或貸款、交通費補貼等措施開始流行。

7.員工伙食服務

多數旅遊企業都建有員工食堂，提供某種形式的伙食服務，其伙食經營是非贏利性的、有的企業以低於成本的價格甚至免費提供伙食服務。這種做法深得員工歡迎，而對企業來説，為員工提供方便可以節約員工用餐時間、增進員工之間的溝通與瞭解。搞好員工食堂首先要保證員工伙食標準，在規定水準下使員工伙食盡可能保持品種多樣、質量上乘、營養豐富。其次，要創造舒適優雅的就餐環境，並規定適當的就餐時間，使員工食堂成為員工調劑生活的良好場所。

8.工作制服

工作制服是員工享受企業特殊福利待遇的一種具體形式。企業在定做員工制服時，應從勞動保護角度出發，根據不同工種的工作環境條件，充分考慮到制服的美觀、保暖、安全等效能。有條件的旅遊企業（如飯店）可以利用自己的洗衣房為員工免費提供洗滌、熨燙服務，布草房定期為員工更換工作制服。

9.其他福利計劃

除以上福利計劃外，旅遊企業員工服務福利措施還有：創建員工俱樂部、提供員工休息或娛樂的場所、支付員工搬家費用、提供內部購物優惠、發放實物、免費或優惠美容美髮、發放度假旅遊補貼、生活困難補貼、贈送生日禮品、舉行社交和娛樂活動等。

思考與練習

1.大多數管理人員認為各種福利會有助於吸引、激勵和留住員工，你對這個觀

點是否認同，為什麼？

2.什麼是社會保險？試評價社會保險的五種類型及各自的優缺點。

3.什麼是「自助式福利計劃」？為什麼這種福利計劃這麼受歡迎？

4.由於資金的限制和企業福利成本的持續增加，很多旅遊企業管理人員面臨著放棄一些福利的選擇。假設你必須做這樣的選擇，列出你選擇的順序，從你最有可能放棄的福利一直到你最不可能放棄的福利，並做出解釋。

第十章 員工的職業安全健康

人力資源管理諸要素中，安全與健康管理是一個不可忽視的要素。作為企業領導或雇主，要努力保障員工的安全與健康，進而保持企業的高績效和競爭力。透過本章的學習，你應該瞭解管理人員如何保障員工的安全與健康。

第一節 職業安全健康問題

職業安全健康，已成為企業人力資源管理過程中越來越關注的一個問題。為了保障員工在工作中的安全健康權益，美國、英國、日本等發達國家較早地制定了職業安全健康法。中國也在一些基本法和相關專項法律、法規中，規定了企業有保障員工職業安全健康的責任。自從1995年引進西方職業安全健康管理體系以來，中國國內越來越多的企業開始以此為標準，逐漸增加在員工職業安全健康方面的管理投入，例如一些建築公司、醫院、交通企業等。但中國每年的工傷事故、人員傷亡統計數字仍然讓人觸目驚心。究其原因，除了工作本身的危險程度和不可控的自然因素之外，這與企業對員工職業安全健康的重視程度不無關係。

一、職業安全健康的含義

職業安全健康是指工作場所中影響員工、暫時性工作人員、承包商、參觀者及其他人員健康的條件與因素。當然，在工作場所之外也存在一些意外人身傷害，其中一部分根據《工傷保險條例》規定可以被鑒定為「工傷」。儘管這部分危害因員工的工作而起，卻是企業無法控制的。所以，我們對旅遊企業員工職業安全健康問題的關注，主要針對工作場所的環境和條件。

二、旅遊企業員工的安全問題

作為一個服務型企業，絕大多數的旅行社、酒店、旅遊景區景點都非常重視服務過程中顧客的安全與健康問題，但卻忽略了同在一個服務環境中的員工。事實上，根據職業安全健康的定義，旅遊服務場所中所有影響顧客安全健康的因素，同樣會影響到員工的安全與健康。根據危險來源，我們將旅遊企業員工工作中的安全問題，分為以下五種：

（一）顧客帶來的不安全因素

例如，有些客人可能違反酒店規定，在客房內使用各種電熱設備，進而引發火災。這樣不僅給其自身的安全帶來危險，也威脅到其他客人和酒店員工的生命安全。

（二）其他員工帶來的不安全因素

例如，飯店工程部員工在室內明火作業後，如果不徹底清理現場，極有可能導致火災事故的發生，這同樣給酒店的客人和其他員工帶來危險。

（三）員工本人失誤帶來的不安全因素

一部分安全危害，可能是酒店或旅行社員工本人失誤造成的。例如，2003年2月，哈爾濱市天譚酒店發生特大火災，造成33人死亡，直接原因就是酒店員工違規操作，在明火狀態下向煤油爐注油引起燃爆。

（四）企業硬體設施帶來的不安全因素

也可能因酒店或旅遊景區的一些公共設施欠佳，而導致一些安全事故。危害輕微的例如地板太滑、樓梯不整、照明不夠而造成員工跌傷；損失嚴重的例如2005年長沙帝都酒店因消防設施設備年久失修，又未按要求配備自動噴淋設施，致使廚房火勢蔓延。

（五）其他不可控因素

在上班或外出工作途中，企業員工的人身和財產安全都有可能面臨威脅。對於旅行社的導遊來說，大部分的工作都是在「外出途中」，各種自然或人為因素引發的交通事故都可能危害到他們的人身安全。這類問題確實非企業所能控制，但旅遊企業應該體現出對員工的社會責任，主動幫他們購買相關保險；同時在工傷賠償方面，更應該保證員工利益而不是推脫責任。

三、旅遊企業員工的健康問題

儘管大多數旅遊企業在選聘員工的時候都會將「身體健康」作為基本的素質要求，但往往在之後的人力資源管理過程中，卻忽視了對員工健康的管理。這裡，員工的健康不僅指身體健康，還包括心理健康。

（一）身體健康問題

身體健康和人身安全息息相關。除了安全問題給員工造成的健康危害之外，旅遊企業員工也可能受工作本身性質、其他員工的健康以及不可控因素的影響。

雖然，與一些工業、製造業中的企業相比，旅遊企業員工因粉塵、放射性物質、有毒有害物質引發職業病的可能性相對較小，但因服務工作性質而產生的一些職業相關疾病，同樣不容忽視。例如，酒店櫃臺服務人員一般要「三班倒」輪班，一部分員工可能會因生理時鐘紊亂而處於亞健康狀態，或者因為經常上夜班而導致神經衰弱。又比如旅遊大巴士司機，尤其是長途汽車司機，可能因為經常開車而患上腰椎病。而餐廳或宴會服務人員也會因為站立過久而導致腰肩疼痛。其次，若有員工身患傳染病，其他員工和顧客的健康也會受到威脅。所以，在招收新員工時，酒店通常都會要求他們辦理衛生單位簽發的「健康證」。另外，也存在一些企業不可控的因素，影響旅遊企業員工的健康，例如SARS、禽流感等大型危機。對此，旅遊企業應透過培訓教育和積極的防範措施來維護員工的健康。

（二）心理健康問題

與身體上的疾病相比，心理疾病更具隱蔽性。心理疾病可輕可重，輕度的可能

因壓力和緊張造成一些員工心態失衡、情緒不穩；稍嚴重一點則會導致精神憂鬱症；最嚴重的就是患有精神性障礙疾病。

另一方面，工作中的人際關係也會影響員工的心理健康。和諧的人際關係可以讓人減少孤獨感、恐懼感和心理上的痛苦，並能宣洩不快情緒，從而緩解心理壓力。相反，緊張的人際關係則容易造成憂鬱、煩躁、焦慮、孤獨、憎恨及憤怒等不愉快的情緒，不利於員工心理健康。

除此之外，職業枯竭或職業倦怠，也可能是員工心理健康的另一「殺手」。職業枯竭一般表現為：無端地擔心自己的人際關係，進而影響到對自己工作的滿意度；困惑自己究竟會走向何方，對前途缺乏信心；開始抱怨所在單位的人事、組織結構等。

心理健康水準與個人特徵有關。不同員工的心理承受能力不同，有些員工會因為壓力而更積極努力地工作；也有些員工會因為工作壓力大或者工作節奏過快，出現情緒不穩定的現象，進而影響工作效率，甚至造成生產事故。而由於存在傳統偏見，一部分員工即使出現心理問題也不願意找專業人士諮詢，結果導致心理健康狀況越來越差。另一方面，企業對員工心理健康的關注也不夠，沒有給予積極的引導和適時的幫助。2007年，一份對製造業、服務業、IT行業、政府機構等行業的近六千名職員的調查顯示，九成多的員工在職場中曾遇到心理困惑，希望單位能提供「心理福利」。調查中有75%的員工表示他們的單位開始意識到員工這方面的需求，但實施專門職業心理健康管理項目的只有2%左右。

第二節 旅遊企業員工的職業安全健康管理

從上一節的論述中可以看到，員工的職業安全健康問題源自旅遊企業和員工本身。因此，要保障員工的職業安全健康，需要企業和員工共同努力。這裡，我們僅從人力資源管理的角度，來考慮企業如何做好員工的職業安全健康管理工作。

一、遵守相關法律法規中對員工職業安全健康的規定

中國目前尚未制定專項的職業安全健康法，但現有的法律法規中也有一些涉及員工職業安全健康的內容。主要包括以下方面：

（一）工作時間和休息放假方面

自1995年起，企業職工每週法定工作時間修改為40個小時。關於加班時間，1994年頒布的《勞動法》中規定：「用人單位由於生產經營需要，經與工會和勞動者協商後可以延長工作時間，一般每日不得超過一小時；因特殊原因需要延長工作時間的，在保障勞動者身體健康的條件下延長工作時間每日不得超過三小時，但是每月不得超過三十六小時。」

而針對企業中的臨時工或兼職人員，2008年開始施行的《勞動合約法》規定：「非全日制用工，是指以小時計酬為主，勞動者在同一用人單位一般平均每日工作時間不超過四小時，每週工作時間累計不超過二十四小時的用工形式。」

在一些旅遊企業，例如酒店，員工需要24小時為客服務，不可能像其他企業一樣朝九晚五，從週一到週五地工作。倒班、輪休是很正常的，但旅遊企業應該保證員工的總休息時間。

（二）女職工保護方面

一般來説，旅遊企業工作的勞動強度不會觸犯《勞動法》中對女職工勞動保護的規定。但對於孕期和哺乳期的女職工，在工作時間和工作強度的安排上企業仍應給予照顧。

（三）勞動安全衛生方面

1994年頒布的《勞動法》中還規定，「用人單位必須建立、健全勞動安全衛生制度，嚴格執行國家勞動安全衛生規程和標準，對勞動者進行勞動安全衛生教育，防止勞動過程中的事故，減少職業危害」。同時《勞動法》還強調了企業的勞動安全衛生設施，包括生產性輔助設施如女員工洗手間、更衣室、飲水設施等，都必須

符合國家規定的標準。

而在新的《勞動合約法》中，再次強調了一旦企業中出現「勞動條件惡劣、環境汙染嚴重，給勞動者身心健康造成嚴重損害」的情形，將依法給予行政處罰。

（四）傷亡事故和職業病統計、報告、處理制度

《勞動法》中第57條規定：「縣級以上各級人民政府勞動行政部門、有關部門和用人單位應當依法對勞動者在勞動過程中發生的傷亡事故和勞動者的職業病狀況，進行統計、報告和處理。」旅遊企業應及時統計，發現和處理職業病和傷亡事故，積極採取預防措施，防止和減少職業性危害，防止傷亡事故的發生。

（五）火災預防方面

酒店、旅行社或旅遊景區應嚴格遵守《消防法》的有關規定，在建築工程竣工時，必須經公安消防機構進行消防驗收；合格後才能投入使用。

而且，在安全生產管理方面，旅遊企業必須履行消防職責，具體表現為：（1）制定消防安全制度、消防安全操作規程；實行防火安全責任制，確定本單位和所屬各部門、崗位的消防安全責任人，對職工進行消防宣傳教育；（2）組織防火檢查，及時消除火災隱患；（3）按照國家有關規定配置消防設施和器材、設置消防安全標誌，並定期組織檢驗、維修，確保消防設施和器材完好、有效；（4）保障疏散通道、安全出口暢通，並設置符合國家規定的消防安全疏散標誌。

在實際經營過程中，旅遊企業還應該建立安全事故預警機制和危機管理制度，同時藉助定期的安全檢查來發現危險源，解除安全隱患。另一方面，旅遊企業不僅要做好消防安全宣傳教育，而且要在設施設備的使用方面對員工進行培訓和監督，避免因員工失誤而引發安全事故。

（六）勞動防護用品的配備和使用方面

《勞動法》第52條規定：「用人單位必須為勞動者提供符合國家規定的勞動安全衛生條件和必要的勞動防護用品」。

所謂勞動防護用品是指勞動者在生產過程中為免遭或減輕事故傷害和職業危害，個人隨身穿戴或佩戴的用品。例如酒店客房清潔服務人員應配備橡膠手套，避免一些強清潔劑傷害皮膚，工程部電工可能需要配備一些絕緣手套或絕緣鞋等。旅遊企業應該制定勞動防護用品發放標準、審核勞動防護用品供貨廠家資質、進行產品質量檢驗，併負責檢查員工在日常生產過程中是否按要求正確佩戴和使用勞動防護用品。

（七）工傷保險

2001年頒布的《工傷保險條例》中規定了中國國內各類企業，以及有雇工的個體工商戶，都必須為企業的全部職工繳納工傷保險費。而2007年5月1日開始施行的《勞動能力鑒定職工工傷與職業病致殘等級》，則成為工傷鑒定分級的新標準。實際上，一部分旅遊企業或者未給臨時員工繳納工傷保險，或者在工傷事故發生後，推脫責任，拒絕賠償。工傷保險事關員工的潛在權益，旅遊企業應嚴格遵守相關法律。

二、為員工創造一個安全健康的工作場所

在保障員工安全的條件下，旅遊企業管理者應著眼於改善工作環境，改進工作組織與文化，鼓勵員工個人發展，同時促進員工積極參與，進而促進工作場所健康。

（一）創造舒適的物理環境

工作場所的環境條件直接影響員工的健康。工作場所的物理環境，例如空氣質量、溫度、濕度、噪聲、照明條件、裝飾風格、整潔度、擁擠程度等，都會給員工帶來一些健康問題。大多數旅遊企業都非常重視服務場景中的有形環境，卻對後臺員工的辦公場所的物理環境不予重視。因此，旅遊企業應該像對待外部顧客一樣，

為企業的內部顧客——員工，提供舒適健康的辦公環境。

（二）營造良好的工作場所文化

工作場所的文化因素，例如管理方式、政策、行政程序、溝通方法、工作群體的凝聚力與溝通等，也會影響員工的健康。一些不利的文化因素會給員工帶來心理壓力，進而影響員工的身心健康。旅遊企業可以透過舉辦一些集體活動，例如員工卡拉OK大賽、知識競賽、技能比拚等增強員工的凝聚力。另一方面，旅遊企業管理者也可以透過讓員工參與決策，或者增加員工的工作職權等方式，鼓勵和幫助員工個人成長。

（三）合理地設計和安排工作

工作任務與活動也是影響員工健康的重要因素。工作任務的類型、工作特點（例如手工操作）、工作負荷、重複性動作、不良工作姿勢、工作速度、輪班、工作的設計、設備等，都會影響員工的健康。對此，旅遊企業管理者在工作設計過程中應考慮員工的勞動限度，而在安排工作時可以適當結合不同員工的個人特點。此外，工作設施設備還應該符合人體工程學，以免工作場所中的不良體位、局部緊張、不合理勞動組織等對員工健康造成的不良影響。

三、關注員工的心理健康

近年來，一些IT企業和高等院校職工自殺、猝死等事件，讓更多的企業和社會人士開始關注心理健康這一問題。作為旅遊企業的管理者，不僅要關心員工的身體健康，更應該關注員工的心理健康狀況。目前，中國國內外一些企業透過「員工幫助計劃（Employee Assistant Program，EAP）」來促進員工心理健康，提升組織文化。所謂員工幫助計劃，是指由組織為員工設置的一套系統的、長期的福利與支持項目。透過專業人員對組織的診斷、建議和對員工及其直屬親人提供的專業指導、培訓和諮詢，旨在幫助解決員工及其家庭成員的各種心理和行為問題，提高員工在組織中的工作績效。要實現這一目標，旅遊企業可以從以下幾個方面入手：

（一）注重培訓和宣傳

旅遊企業可以利用海報、健康知識講座等多種形式，加強職業心理健康宣傳，進而讓員工樹立對心理健康的正確認識，並瞭解透過哪些途徑來獲得心理健康幫助。旅遊企業還可以開展壓力管理、挫折應對、保持積極情緒等培訓，幫助員工提高心理素質，增強對心理問題的抵抗力。不僅如此，還要加強對主管人員的培訓，瞭解心理問題的表現形式，掌握心理管理的技術，提高溝通、衝突管理等方面的技巧，在員工出現心理問題時，能夠科學、及時地進行緩解和疏導。當然，有一些員工的心理問題可能因工作挫敗感或人際關係等原因引起，可以開展相應的技能培訓，以求治本。

（二）進行職業心理健康評估

旅遊企業透過調查問卷（如表10-1）、訪談、座談會等方式，大致瞭解員工的職業心理健康狀況，瞭解員工的壓力、人際關係、工作滿意度等。也可以藉助專業的心理健康評價量表來進行全面而嚴謹的調查，並聘請心理學專家對員工的心理健康狀況進行評估，分析導致心理問題產生的原因。

表10-1 員工職業心理健康調查表

		沒有	偶爾	有時	較多	很頻繁
		1	2	3	4	5
1	做任何事情都能集中注意力	○	○	○	○	○
2	因為擔憂而失眠	○	○	○	○	○
3	感覺自己在不少事情中都擔當著有用的角色	○	○	○	○	○
4	處理事情時，很容易拿定主意	○	○	○	○	○
5	總是有精神上的壓力	○	○	○	○	○
6	覺得自己無法克服困難	○	○	○	○	○
7	覺得日常生活是有趣的	○	○	○	○	○
8	能夠勇敢地面對問題	○	○	○	○	○
9	感覺不開心、有點鬱悶	○	○	○	○	○
10	對自己沒有信心	○	○	○	○	○
11	覺得自己是一個沒有價值的人	○	○	○	○	○
12	總體來說，感覺非常快樂	○	○	○	○	○

來源：中國人力資源開發網 http://www.chinahrd.net/investigate/psy_health.asp.

（三）疏導和緩解員工心理壓力

旅遊企業還應採取一些積極的人性化的管理措施來緩解員工心理壓力。例如，九龍香格里拉大酒店特別為員工設計了一本「健康護照」，以配合酒店推行的一連串身心康泰計劃。這本「健康護照」蒐集了一些專業的健康指引，例如舒緩壓力、戒煙提示、營養小常識、身體質量指數及職業健康指引等，為員工提供了一些貼心的健康資訊。

旅遊企業管理者可以多關注員工生活上遇到的困難，在發現一些員工因情緒不好影響工作時，不妨借鑑某些企業的做法，給員工放一兩天「情緒假」。中國國內一些企業規定，若員工感覺情緒不佳，嚴重影響到了工作狀態，可申請1天至3天的「情緒假」，請假期間工資、獎金不受影響；請假方式類同病假、事假，假期以補班方式充抵。旅遊企業也可以參考國外一些企業的做法，設立一些放鬆室、發洩室、心理聊吧等機構，用以緩解員工的緊張情緒和壓力；甚至為員工制定一些心理康復計劃，幫助員工克服心理疾病。

（四）加強溝通

有效的人際溝通是釋放和緩解壓力、增強自信心、營造良好的人際關係、提高團隊凝聚力的重要途徑。加強工作中的人際溝通，有助於避免因人際關係而引起的心理問題。而企業也可以開設職工心理諮詢室，或者不定期組織一些非正式的茶話會，為管理層與普通員工搭建交流溝通的平臺。

四、建立職業安全健康體系

職業安全健康管理體系（OSHMS）和ISO 9000、ISO 14000等標準化管理體系一起，被稱為是後工業化時代的管理方法。1999年，中國頒布了《職業安全健康衛生管理體系試行標準》並在企業開展認證試點工作。2001年年底，又結合國際勞工組織《職業安全健康管理體系導則》的要求，相繼發布了職業安全健康管理體系國家標準，以及相關實施指南等。目前，中國至少有近萬家企業已建立或正在建立OSHMS，有數千家企業已獲得了OSHMS認證證書。

就其內容結構而言，職業安全健康管理體系實質上是一個PDCA（計劃、實施、監測、改進）管理循環。也就是說，透過計劃、執行、監測和糾正的動態循環，來促進企業在員工職業安全健康管理績效上的持續改進，以實現預防和控制工傷事故、職業病及其他損失的目的。其核心內容是方針、計劃、實施、審核、改進這五個方面的要素，而這五個要素又具體細分為17個基本要素（如圖10-1所示）。

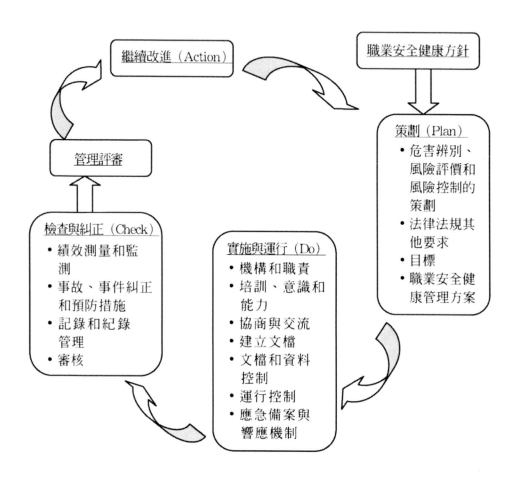

圖10-1 職業安全健康管理體系的內容要素

來源：朱伏平.職業安全健康管理體系（OSHMS）應用研究.中國期刊網優秀碩
士論文數據庫.略有改動.

　　對於企業的最高管理者而言，職業安全健康管理體系實質上是一種損失控制機
制，即監控和管理所有可能導致企業損失的環境和公司運作的關鍵環節。不僅如
此，建立職業安全健康管理體系一定程度上意味著企業對人權的關注，這將有助於
避免企業在國際貿易中遭遇一些壁壘。

思考與練習

1.影響旅遊企業員工職業安全健康的因素有哪些？

2.如何預防酒店安全事故的發生？

3.如果你是酒店的人力資源經理，你會採取什麼措施來保障員工的安全健康？

第十一章 勞動關係管理

　　隨著中國國內經濟體制改革的不斷深化，勞動關係問題作為一個社會經濟問題開始凸顯。拖欠工資、剋扣工資、隨意解聘、逃避法定的社保義務⋯⋯越來越多的此類勞動糾紛正在旅遊企業中發生，勞動關係雙方矛盾的激化必然導致勞動關係的失衡。為了平衡勞動關係，獲得人力資源管理的優勢，旅遊企業必須重新思考勞動關係管理問題。本章的第一部分討論勞動關係基本概念及其內涵；接下來，分析旅遊企業勞動關係運行現狀及主要問題；本章的最後一部分將討論勞動關係管理的相關事宜。

第一節 勞動關係概述

一、勞動關係的概念

（一）勞動關係的含義

　　勞動關係是指勞動者與用人單位（包括各類企業、個體工商戶、事業單位等）在實現勞動過程中建立的社會經濟關係。從廣義上講，即人們在社會過程中發生的一切關係，包括勞動力的使用關係、勞動管理關係、勞動服務關係等。勞動者與任何性質的用人單位之間因從事勞動而結成的社會關係都屬於勞動關係的範疇。從狹義上講，現實經濟生活中的勞動關係是指依照國家勞動法律法規規範的勞動法律關係，即雙方當事人是被一定的勞動法律規範所規定和確認的權利和義務聯繫在一起的，其權利和義務的實現，是由國家強制力來保障的。勞動法律關係的一方（勞動者）必須加入某一個用人單位，成為該單位的一員，並參加單位的生產勞動，遵守單位內部的勞動規則；而另一方（用人單位）則必須按照勞動者的勞動數量或質量給付其報酬，提供工作條件，並不斷改進勞動者的物質文化生活。勞動關係表現為

合作、衝突、力量和權利關係的總和，它受制於一定社會中經濟、技術、政策、法律制度和社會文化背景的影響。

對勞動關係的研究在各國廣泛存在，但是，由於各國社會制度和文化傳統等因素各不相同，對勞動關係的稱謂又有所不同。具體來說，勞動關係在不同的國家又被稱為勞資關係、僱傭關係、勞工關係和產業關係等。勞資關係是指資本與勞動之間的關係，在資本主義發展初期，資本所有者同管理方之間是沒有區別的，這時勞資關係同勞動關係的主體是一致的。隨著資本主義經濟的發展，資本所有者同管理方相分離，勞資關係和勞動關係二者的側重點發生了偏移：僱傭關係強調勞動關係是僱主和僱員雙方的關係；勞工關係更加強調作為勞動關係其中一方的勞動者；產業關係，亦稱勞動—管理關係，源自美國，在歐美國家使用得比較廣泛。

酒店的勞動關係是指建立在市場契約基礎上的勞動關係，它不僅包括酒店員工與酒店生產資料的所有者或員工使用者（酒店企業）之間的社會經濟利益關係，而且包括酒店員工之間（酒店經營管理者之間、酒店經營管理者與一般員工之間、一般員工之間）在酒店管理與服務過程中所形成的社會經濟關係。在酒店的經營過程中，勞資雙方均有獨立的利益，雙方的利益既有一致的一面，也有矛盾的一面。在市場競爭中，酒店總是千方百計降低成本，以追求利潤最大化，而員工則追求工作穩定和收入最大化，這就不可避免產生相互間權利和利益上的矛盾，並可能引發勞動爭議。通常引發勞動爭議的因素有工資報酬、社會保險、福利待遇以及下崗等問題。因此，酒店人力資源管理部門應重視企業勞動關係的管理，採取有效措施緩解勞資矛盾，從而促進企業良性發展。

（二）勞動關係的主體

從狹義上講，勞動關係的主體主要包括兩方面，一方是員工及以工會為主要形式的員工團體，另一方是管理方。二者構成了勞動關係的主體，也是企業人力資源管理主要的研究對象。廣義的勞動關係的主體還包括政府。因為在勞動關係發展過程中，政府透過法律的制定、實施，對於勞動關係進行調整、監督和干預。

在勞動關係的主體中，員工就是指在用人單位中，本身不具有基本經營決策權力並從屬於這種決策權力的勞動者。這種用人單位包括各類企業、個體工商戶、事業單位等，既可以是營利性的也可以是非營利性的。員工的範圍相當廣泛，包括：勞務工人、醫務人員、辦公人員、教師、警察、社會工作者，以及其他在西方被認為是中產階級的從業者和低層管理者。但是自由工作者或個體勞動者不屬於勞動關係意義上的員工。

員工團體主要指的是工會和職工代表大會，還有一些類似於工會的、由共同利益、興趣或目標組成的員工協會或職業協會等。中國職工代表大會是企業實行民主管理的基本形式，是職工行使民主管理權力的機構。企業法還規定：職工代表大會的工作機構是企業的工會委員會。企業工會委員會負責職工代表大會的日常工作。工會的主要目標是代表並為其成員爭取利益和價值。在中國和世界上許多國家，工會是員工團體的最主要的形式。在中國，2000年年底共有職工2億多人，其中工會會員有1.03億人，是當今世界工會會員人數最多的國家。

管理方一般是指由於法律所賦予的對組織的所有權，或一般稱產權，而在就業組織中具有主要的經營決策權力的人或團體。一般說來，在單位中，只有一個或是少數幾個人具有比較完全的決策權力。管理方具有等級制的特點，權力多集中在上層。

政府在勞動關係中的角色，一是勞動關係立法的制定者，透過立法介入和影響勞動關係；二是公共利益的維護者，透過監督、干預等手段促進勞動關係的協調發展；三是公共部門的僱主，以僱主身分直接參與和影響勞動關係。

二、勞動關係的內容

勞動關係的內容是指主體雙方依法享有的權利和承擔的義務。中國《勞動法》第3條規定，勞動者依法享有的主要權利有：①勞動權；②民主管理權；③休息權；④勞動報酬權；⑤勞動保護權；⑥職業培訓權；⑦社會保險；⑧勞動爭議提請處理權等。勞動者承擔的主要義務有：①按質、按量的完成生產任務和工作任務；

②學習政治、文化、科學、技術和業務知識；③遵守勞動紀律和規章制度；④保守國家和企業的機密。

用人單位的主要權利有：①依法錄用、調動和辭退職工；②決定企業的機構設置；③任免企業的行政幹部；④制定工資、報酬和福利方案；⑤依法獎懲職工。其主要義務有：①依法錄用、分配、安排職工的工作；②保障工會和職代會行使其職權；③按職工的勞動質量、數量支付勞動報酬；④加強對職工思想、文化和業務的教育、培訓；⑤改善勞動條件，搞好勞工保護和環境保護。

三、勞動關係的調整模式

勞動關係調整模式是從動態角度研究勞動關係是如何在各種內部條件和外部因素的作用下發生變化和進行自我調整的。關於勞動關係動態調整模式的理論有很多，這裡主要介紹其中兩種較為典型的模式：「投入—產出」模式和「產業關係系統」模式。

（一）「投入—產出」模式

在「投入—產出」模式中，投入是指「衝突」，產出是指「管理規則」，該模式把勞動關係調節看成是一個把衝突轉化為管理規則的過程。也就是說，該模式將勞動關係當做具有一定功能的系統，在外部因素和內部因素的共同作用下，實現這一從投入向產出轉化的特定功能。

衝突按照其表現的程度可以分成潛在的衝突和明顯的衝突，在一定條件下，潛在的衝突可能轉化為明顯的衝突。一些勞動關係學者認為，明顯的衝突包含了暴力之後，所起的作用就是消極的，因為暴力會在一定範圍內形成無秩序狀態，勞動者內部會出現既不服從管理方，也不服從工會的無政府狀態。勞動關係調節系統的作用正是要將衝突在沒有發展成為暴力之前轉化為某種形式的合作，或者透過其他非暴力的渠道表現出來，以維護市場和社會的穩定和發展。

在勞動關係的表面上會存在「衝突—穩定」相互交替的現象。穩定往往掩蓋著

潛在的衝突,而在一定條件下,這些潛在的衝突會受到激化,變為勞動關係表面的明顯衝突。同樣衝突也會以各種方式重新歸於穩定。在從「衝突」到「穩定」的過程中,最為重要的渠道就是雙方透過談判和相互妥協對勞動關係進行調節,這樣就把衝突轉化成了規範各種就業組織的規則,而這種勞動關係的調節模式就稱為「投入—產出」模式。

「投入—產出」模式的決策機制包括以下三方面內容:①勞動關係各方單方面做出的決策,例如管理方單方面做出的對於組織管理的新規定,或者僱員單方面的決策和聲明,以及政府制定的法律政策等;②勞動關係雙方聯合做出決策,例如由管理方和工會集體談判、聯合決策等;③管理方、工會和政府三方聯合決策,例如某些收入政策的協議等。

(二)「產業關係系統」模式

美國學者鄧洛普在其1958年出版的《產業關係體系》一書中提出了產業關係統理論。該理論歸納了所有勞動關係領域的現象和內容。產業關係系統主要由四部分組成,即主體、環境、意識形態以及規則。鄧洛普的模型架構幾經演變,現在西方市場經濟國家,尤其是北美國家普遍接受的是由克雷格(Craig,1988)在鄧洛普模型架構基礎上建立、發展起來的產業關係系統。該系統可以簡單地表示為圖11-1。如圖所示,產業關係系統是由「投入、主體、轉換過程和產出」四個相互連續相關的部分組成,並且投入和主體兩個部分的性質同時也受到轉換過程和產出兩個部分的直接的或間接的影響。因而,在勞動關係體系中,在分析產出時要充分考慮系統內部各個部分之間的相互作用。

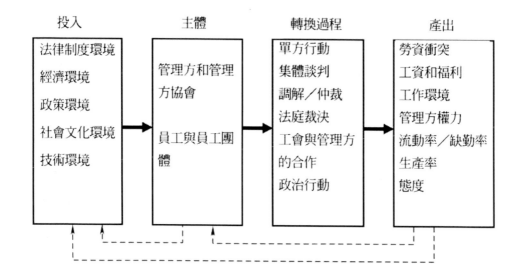

圖11-1 產業關係系統示意圖

資料來源：Morley Gunderson：Union-Management Relations in Canada，3th edition，Addison Wesley Publish Limited，1995：8.

該模型的主要優點是：

（1）該模型認識到產業關係系統的「投入」部分，除了市場、技術和力量之外，還包括各種其他因素。產業關係系統並非一個孤立的子系統，經濟、法律、政治等諸多因素都能夠影響主體的行為，及主體之間的相互作用，從而影響產出。

（2）該模型還認識到，主體的各種行為都會影響系統的產出。所以該模型將產業關係系統的概念擴展到企業層面以外，包括行業層面、部門層面甚至社會層面上的各種勞動關係體系規則的制定。

（3）該模型較清楚地區分了程序性規則和實質性規則。模型的產出部分中除了包括工資、福利、工作條件外，還包括轉化機制的制定程序、生產率、產業衝突、生產事故、流動率、缺勤率和工作態度等的變化。

（4）該模型的回饋機制表明，產業關係系統是動態的。某一時點上的某一層面（包括企業層面、行業層面、部門層面以及國家層面等）的「產出」可能是另一時點、另一層面上的「投入」。所以，某些環境因素從靜態的角度看是產業關係體系的外在約束條件，從動態的角度看，又部分地由產業關係體系的產出決定。

四、勞動關係管理的目標

研究勞動關係的最基本目的在於尋求勞動者與僱主之間形成健康、良好關係的途徑。勞動關係管理的目標具體可以細分為六個方面：①確保勞動者和僱主雙方的利益，增進雙方的互相瞭解；②避免勞動衝突，使勞動關係雙方建立和諧的關係；③減少高強度勞動，減少經常性曠工以提高生產水準；④僱傭雙方共同決定工資水準，改進工作條件，使工人得到他們應該得到的實惠，從而減少罷工、封閉工廠等；⑤建立企業民主，為勞動者提供參與公共決策的空間；⑥透過勞動關係的改善，建立起符合社會共同需要的、健康的社會秩序。

第二節 旅遊企業勞動關係運行現狀及主要問題

國際勞工局的調查顯示：從全世界範圍來看，在勞動關係方面，飯店、餐飲和旅遊以及交通部門是22個現有部門中最需要加強的兩個部門。旅遊行業目前所面臨的主要勞動關係問題涉及流動工人就業率、勞動合約、工作環境、教育和培訓、衛生和安全等。

一、旅遊企業勞動關係運行現狀

改革開放以來，隨著社會主義市場經濟的發展，中國旅遊企業的勞動關係發生了深刻的變化。以公有制為主體、多種所有制經濟共同發展格局的形成和公有制企業的改革，使勞動關係多樣化、複雜化；用工制度的改革和勞動力市場的形成，使勞動關係市場化、契約化。與之相對應，在市場經濟條件下調整勞動關係的手段、措施和機制也在逐步完善。以《勞動法》為主體的有關勞動合約和集體合約制度、勞動標準體系、勞動爭議處理體制和勞動保障監察制度等相配套勞動關係的調整法

律、法規體系的頒布實施和建立，以及由中華全國總工會、勞動和社會保障部、中國企業家聯合會、中國企業家協會組成的國家級勞動關係三方會議制度的建立，使勞動關係矛盾調整處理納入了法律的軌道，向著有序的方向發展。這些制度改革和機制的形成，初步實現了旅遊企業勞動關係調整的法制化和規範化，為保持勞動關係的總體和諧，維護社會的和諧穩定，促進國民經濟和社會的健康發展發揮了重要的作用。

二、旅遊企業勞動關係存在的主要問題

現階段，中國旅遊企業勞動關係從總體上看是比較和諧穩定的。但是，隨著經濟結構調整力度的加大和改革的不斷深入，中國旅遊企業勞動關係進行著艱難的轉型，各種複雜問題應運而生。由於改革力度加大、層次加深，由於社會轉型加快，法制還不夠完備，社會保障體系還不夠健全等諸多原因，在一些企業，仍然存在著諸多影響勞動關係和諧的因素。①資本的稀缺和勞動力資源的過剩，導致資本強、勞工弱的不均衡態勢，資方一味追求經濟利益的最大化，使勞動力市場的工資水準始終持續走低，影響了勞動力市場的健康發展。旅遊業由於勞動力的進入壁壘普遍較低、女性從業人口眾多而就業機會相對有限，導致勞動力市場表現為較為明顯的買方市場，員工的工資（尤其是女性員工）普遍低於社會平均水準。由於旅遊企業在招用員工過程中處於主動地位，部分勞動者即便受到不公正待遇，但為了維持生計保住自己的工作崗位不得不忍氣吞聲，長期以來也就形成一些惡性循環。②地方政府貪求經濟效益的增長，放鬆了對企業的監管力度，對員工合法權益受到侵害的現實不及時加以解決。旅遊企業一般為勞動密集型企業，資本、技術含量低，管理方式簡單，缺乏合理的規章制度。由於中國大多數旅遊企業尚處於資本原始積累期，企業以追求利潤為唯一目標，因此「以人為本」，調動勞動者內在積極性來發展生產、提高質量的經營管理方式，對於很多企業來說，缺乏必要性，也缺乏現實的財力。③工會組建率不高，企業缺乏協調勞動關係的組織。旅遊業由於對外開放的程度較高，大多數企業都是由非公有制企業組成，並且外資企業和中外合資（合作）企業占有較大的比重，在這些非公有制的旅遊企業中由於企業對工會存有偏見、持有敵意，因此工會組建率普遍較低。此外，旅遊企業的員工由於文化程度較低，對自身的權益沒有充分的瞭解，因而缺乏透過建立工會組織維護自身權益的熱

情和相關知識，這導致工會組織的影響力和制約力有所下降，工會工作往往受制於企業經營者。④勞動者素質較低。從勞動者本身來分析，旅遊企業大部分勞動者文化水準較低，法律意識、法制觀念淡漠，缺乏依法自我保護意識。許多勞動者對法律知識瞭解甚少，對勞動法如何規定不清楚，對如何透過法律途徑來維護自身合法權益更是不明白，因此對企業的侵權行為也就聽之任之。

正是由於這些因素的影響，導致了旅遊企業勞動關係的不穩定，並且出現了許多嚴重的問題。具體而言，旅遊企業勞動關係存在的主要問題表現在以下五個方面：

（一）招工和勞動合約管理

1.招工制度和招工管理

招工制度是指法律規定的用人單位從社會上吸收勞動力、招收工人所應遵守的規則、辦法等。然而在招聘新員工時，有些旅遊企業採用虛假廣告的形式，或要求新員工交納押金，使用抵押物，或收取法律規定之外的費用；有的旅遊企業為了壓低工資成本而招用大批童工，這些違法行為屢禁不止。

2.勞動合約管理

中國勞動法第十六條規定：「勞動合約是勞動者與用人單位確立勞動關係、明確雙方權利和義務的協議。建立勞動關係應當訂立勞動合約。」中國自1986年開始對新招員工推行勞動合約。國家勞動部、各省、市、縣勞動部門均發布了有關的文件、通知和勞動合約標準文本。據全國總工會調查，1997　年，全國勞動合約簽訂率超過50%。在許多企業中勞動合約日益成為勞動關係問題的一個焦點。目前旅遊企業勞動合約管理方面存在的主要問題有：

（1）勞動合約簽訂率較低。旅遊企業的勞動合約簽訂率普遍低於社會平均水準，許多旅遊企業還未實行勞動合約制度或不簽訂書面勞動合約，只有口頭協議。

（2）在簽訂勞動合約時，企業沒有與勞動者本人平等協商。勞動合約中有一些侵犯勞動者權益的合約條款。

（3）無效合約。有的企業雖然簽訂了勞動合約，但在工資收入、工作時間等方面的條款均明顯違法，致使合約無效。比如，有的合約上寫道：工資半年結算一次；工作時間每日9小時；造成工傷，甲方（企業）不承擔經濟責任，後果由工人自負等。

（4）企業單方解除勞動合約，不給予勞動者任何經濟補償。

（5）勞動合約「走形式」。許多企業雖然與員工簽訂了勞動合約，但因一些條款內容並不符合企業實際，所以雙方都「默契」地不嚴格履行。比如，關於社會保險問題，雖然合約條款上寫有，但實際做到的很少。又如，員工隨意跳槽，企業不追究；員工吃虧受辱後也不能依法追究企業的責任。

（二）工資和社會保險

1.工資制度和特殊工資管理

工資是用人單位依據國家的有關規定或勞動合約的約定，以貨幣的形式直接支付給本單位勞動者的勞動報酬。中國勞動法規定用人單位不得剋扣或者無故拖欠勞動者的工資。國家實行最低工資保障制度，用人單位支付勞動者的工資不得低於當地最低工資標準。對於企業來說，工資制度是最敏感的制度之一，直接關係到經營成本和利潤率。有些旅遊企業為了降低企業成本，在員工工資上費盡心思，如為了剋扣員工工資，在員工的工資條上不註明工資的明細情況而只給出一個總數，或為了不讓員工清楚瞭解，玩文字遊戲，採用多種形式、較複雜的算法等矇蔽員工，甚至將獎金、津貼、加班工資也算作最低工資等，這些不合法的現象時有發生。另外，拖欠員工工資也是旅遊行業較為普遍的現象。例如：香港經濟發展及勞工局常任祕書長張建宗2005年11月在香港「飲食業良好人事管理研討會」中提到香港飲食業內拖欠員工工資的問題仍然是比較嚴重的。2005 年前十個月中，香港勞工處成功檢控多個行業的欠薪僱主，這類傳票共493張，比2004年同期的447張上升一成。

當中，涉及飲食業僱主的傳票有100張，較2004年同期的41張大幅上升144%。

2.社會保險

社會保險是指國家透過立法建立的對勞動者在其生、老、病、死、傷、殘、失業以及發生其他生活困難時，給予物質幫助的制度。勞動法規定用人單位和勞動者必須依法參加社會保險，繳納社會保險費。中國勞動法把社會保險分為養老保險、疾病保險、失業保險、工傷保險和生育保險。很多旅遊企業為了省錢省事，或因為員工不瞭解保險制度，完全不給員工買保險或只買一部分保險。

（三）勞動安全衛生管理

勞動安全衛生制度是指國家為了保護勞動者在勞動過程中的安全和健康而制定的法律規範的總稱。勞動法第五十二條規定：「用人單位必須建立、健全勞動安全衛生制度，嚴格執行國家勞動安全衛生規程和標準，對勞動者進行勞動安全衛生教育，防止勞動過程中的事故，減少職業危害。」近年來越來越多的旅遊企業出現職業危害案件，這主要是由於很多企業自身意識不高，不注意員工的安全保護和衛生管理所引起的，許多旅遊企業規章制度中的安全保護條例形同虛設，對員工的安全教育不夠，或者為了減少成本投入，乾脆就沒有什麼防護設備和措施。

（四）勞動者的人身權

人身權是公民的最基本權利，理應受到法律的保護。然而在部分外資旅遊企業中出現了恐嚇、搜身和限制人身自由等現象。一些外資旅遊企業為了加強對員工的控制不惜資金僱傭大批保安，有些企業還制定嚴格的規章制度來限制職工的人身自由，例如員工工作制服不設口袋，限制員工上廁所的次數和時間、限制結婚等。員工如果違反了這些規定，輕則扣工資、罰款，重則受體罰。

（五）工作時間

按勞動部規定，從1997年5月1日起，所有企業應該實行每週40小時的工時制

度。但是，據調查，只有少數企業執行這一規定，總體上說，旅遊企業，尤其是餐飲企業，任意延長工作時間相當普遍。在許多私營的旅遊企業中，工作時間由僱主決定，不與員工協商。企業以種種手段規避勞動法規，不按勞動法規定的標準支付加班加點工資。工作時間和加班加點問題對旅遊企業來說是一個比較複雜的問題，現實中，相當部分旅遊企業明確表示在這個問題上要按照勞動法規定是辦不到的。許多旅遊企業的業務具有明顯的淡旺季、不穩定性，這無疑增加了工作時間管理的難度。

第三節 勞動關係的調整

隨著國家勞動人事改革的推進和企業競爭的加劇，勞動關係管理越來越受到社會的關注，並已經成為人力資源管理的重點和難點。如何恰當運用勞動法規保護企業和員工雙方的合法利益，避免勞動衝突，已經成為人力資源管理人士和各級勞動與社會保障部門的工作重點。本節將對旅遊企業勞動關係管理的幾個重要方面進行分析。

一、勞動合約

（一）勞動立法

勞動法是指調整特定勞動關係及其與勞動關係密切聯繫的社會關係法律規範的總稱。從勞動立法的主要內容看，世界各國的勞動法包括了勞動關係的一切內容：①就業安全法。這是一種保障勞動者就業權力的立法，包括就業促進法、職業培訓法、義務；②經勞動合約當事人協商一致；③試用期內被證明不符合錄用條件；④嚴重違反勞動紀律或者企業規章制度；⑤嚴重失職，營私舞弊，給企業利益造成重大損害；⑥依法被追究刑事責任。

（二）勞動合約的管理

1.勞動合約的內容

為了保障勞動者的合法權益，《勞動法》規定勞動合約必須具備以下條款：勞動合約期限；工作內容；勞動保護和勞動條件；勞動報酬；勞動紀律；勞動合約終止的條件；違反勞動合約的責任。除上述七條必備條款以外，當事人還可以協商約定其他內容。

2.勞動合約的期限

《勞動法》第20條規定：勞動合約的期限分為固定期限、無固定期限和以完成一定的工作為期限。勞動者在同一單位連續工作滿10年以上，當事人雙方同意續延勞動合約的，如果勞動者提出訂立無固定期限的勞動合約，應當訂立無固定期限的勞動合約。另外，第21條規定：勞動合約可以約定試用期。試用期最長不得超過6個月。

3.勞動合約的訂立與變更

《勞動法》第17條規定：訂立和變更勞動合約，應遵循平等自願原則、協商一致原則、合法原則三項根本原則，不得違反法律、行政法規的規定。

4.無效勞動合約

《勞動法》第18條規定，下列勞動合約無效：

（1）違反法律、行政法規的勞動合約，主要指：①合約主體不合法，例如簽訂合約一方為未滿16週歲的未成年人；②合約內容不合法，如有要求員工交納保證金、風險金、抵押金的條款，或要求員工每週工作6天，每天工作10小時或要求員工從事國家不允許的活動。

（2）採取欺詐、威脅等手段訂立的勞動合約，主要指：①合約當事人一方故意捏造、歪曲或隱瞞事實，使對方在誤解或沒有完全瞭解事實的情況下違背自己的真實意願而簽訂的勞動合約，如應聘人員出示偽造的學歷證書，或用工單位將私營企業的性質說成是全民所有制企業等；②合約當事人一方以給對方造成人身傷害或

財產損失進行逼迫，致使對方屈服其壓力，簽訂違背自己真實意願的合約，例如，不續簽合約就不歸還保證金或要求賠償損失等。

　　無效合約從訂立時起，就沒有法律效力。勞動合約的無效，由勞動爭議仲裁委員會或者人民法院確認。

　　5.勞動合約的終止和解除

　　（1）企業合法立即辭退員工、終止合約的情形有以下幾種：①勞動合約期滿或者當事人約定的勞動合約終止條件出現；②經勞動合約當事人協商一致；③試用期內被證明不符合錄用條件；④嚴重違反勞動紀律或者企業規章制度；⑤嚴重失職，營私舞弊，給企業利益造成重大損害；⑥依法被追究刑事責任。

　　（2）提前30日書面通知後可辭退員工的情形有以下幾種：①患病或者非因工負傷，醫療期滿後，不能從事原工作也不能從事由企業另行安排的工作的；②不能勝任工作，經過培訓或者調整工作崗位仍不能勝任工作的；③勞動合約訂立時所依據的客觀情況發生重大變化，致使勞動合約無法履行，經當事人協商不能就變更勞動合約達成協議的；④企業瀕臨破產進行法定整頓期間或者生產經營狀況發生嚴重困難，確需裁員的，但企業應提前30日向工會或全體員工說明情況，聽取其意見，並向勞動部門報告。

　　（3）不得辭退員工的情形有以下幾種：①患職業病或因工負傷並被確認喪失或部分喪失勞動能力的人；②患病或者負傷，在規定的醫療期間內；③女員工在孕期、產期、哺乳期內；④法律、行政法規規定的其他情景。

　　（4）員工可自行辭職的情形有以下幾種：①合約期滿或約定的合約終止條件出現；②經企業同意；③在試用期間；④企業以暴力、威脅或者非法限制人身自由的手段強迫勞動的；⑤企業未按照勞動合約約定支付勞動報酬或者提供勞動條件的；⑥提前30日書面通知企業解除勞動合約的。

　　6.違反勞動合約的責任

違反勞動合約的責任是指因企業或勞動者本身的過錯造成不履行或不適當履行合約的責任，根據《勞動法》和《違反和解除勞動合約的補償辦法》的規定：

（1）企業侵害勞動者的情形及相應的責任。《勞動法》第91條規定：企業有下列侵害勞動者合法權益情形之一的，由勞動行政部門責令支付勞動者的工資報酬、經濟補償，並可責令支付賠償金：①剋扣或者無故拖欠勞動者工資的；②拒絕支付勞動者延長工作時間工資報酬的；③低於當地最低工資標準支付勞動者工資的；④解除勞動合約後，未依照本法規定給予勞動者經濟補償的。《違反（中華人民共和國勞動法）行政處罰辦法》第16條規定：企業有上述四種行為之一者，應責令支付勞動者工資報酬、經濟補償，並可責令按相當於支付勞動者工資報酬、經濟補償總和的一倍至五倍支付勞動者賠償金。

（2）由於企業的原因訂立的無效勞動合約應承擔賠償責任。《勞動法》第97條規定：由於企業的原因訂立的無效合約，對勞動者造成損害的，應承擔賠償責任。第99條規定：企業招用未解除勞動合約的勞動者，對原企業造成經濟損失的，該企業應當依法承擔連帶賠償責任。

（3）企業違法解除合約或故意拖延不訂立合約應當承擔經濟責任。《勞動法》第98條規定：企業違反本法規定的條件解除勞動合約或者故意拖延不訂立勞動合約的，由勞動行政部門責令改正，對勞動者造成損害的，應當承擔賠償責任。

（4）企業由於客觀原因解除勞動合約的補償責任。①勞動者不能勝任工作，經過培訓或者調整工作崗位仍不能勝任工作，由企業解除勞動合約的，《違反和解除勞動合約的補償辦法》第7 條規定：企業按其在本單位工作年限，工作時間每滿一年，發給相當於一個月工資的經濟補償金，最多不超過12個月。②該辦法第8條規定：勞動合約訂立時所依據的客觀情況發生變化，致使原勞動合約無法履行，經當事人協商不能就變更勞動合約達成協議，由企業解除勞動合約的，企業按勞動者在本單位工作的年限，工作時間每滿一年，發給相當於一個月工資的經濟補償金。③該辦法第9條規定：企業瀕臨破產進行法定整頓期間或者生產經營發生嚴重困難，必須裁減人員的，企業按被裁減人員在本單位工作的年限支付經濟補償金。在

本單位工作的時間每滿一年，發給相當於一個月工資的經濟補償金。

（5）經當事人協商由企業解除合約的經濟補償責任。《違反和解除勞動合約的補償辦法》第5條規定：經勞動合約當事人協商一致，由企業解除勞動合約的，企業應根據勞動者在本單位的工作年限，每滿一年發給相當於一個月工資的經濟補償金，最多不超過12個月。

（6）勞動者患病或者非因工負傷不能從事原工作也不能由企業另行安排工作而解除勞動合約的經濟補償責任。《違反和解除勞動合約的補償辦法》第6 條規定：企業應按其在本單位的工作年限，每滿一年發給相當於一個月工資的經濟補償金，同時發給不低於6個月工資的醫療補助費，患重病和絕症的還應增加醫療補助費，患重病的增加部分不低於醫療補助費的50%，患絕症的增加部分不低於醫療補助費的100%。

（7）勞動者違反勞動合約的賠償責任。《勞動法》第102條規定：勞動者違反本法規定的條件解除勞動合約或者違反勞動合約中的約定的保密事項，給企業造成經濟損失的，應當依法承擔賠償責任。

《勞動法》是確立企業與職工勞動關係的法律依據。旅遊企業所有涉及勞動者利益的規章制度應以《勞動法》為準繩，並建立有關職工權益方面的各項制度，使旅遊企業勞動合約的內容不斷補充，條款更加充實、更趨於完善。旅遊企業應認真貫徹《勞動法》，旅遊企業工會和人力資源管理相關部門應對《勞動法》進行廣泛深入的宣傳教育，提供《勞動法》的諮詢服務。

二、工會組織與管理

工會是以協調僱主與員工之間的關係為宗旨而組成的團體，是勞資關係雙方矛盾的產物。

（一）工會的設立

　　根據《中華人民共和國工會法》（以下簡稱《工會法》）第3　條規定：「在中國境內的企業、事業單位、機關中以工資收入為主要生活來源的體力勞動者和腦力勞動者，不分民族、種族、性別、職業、宗教信仰、教育程度，都有依法參加和組織工會的權利。」在組織原則上，中國實行的是單一工會體制，各級工會組織採取的是民主集中制的原則，上級工會組織領導下級工會組織，在全國建立統一的全國總工會，全國總工會是全國所有工會的中央領導機關。

　　目前，中國大多數國有旅遊企業都設立有工會，但在外商投資和私營等非公有制旅遊企業中，工會的組織率一直很低，這既和企業僱主的阻撓有關，也與員工組建工會的意願較低以及目前組織工會方面的複雜程序有關。相對於其他行業而言，旅遊業中工會的組建率普遍偏低，其中一個主要原因是旅遊行業員工很難組織。這個行業中有40%的員工每週工作時間不足35小時；另外，員工流動性很強，大部分員工不太在意工作的安全性和穩定性，並且旅遊行業的從業人員中女性和低學歷人群占大多數，這些人群比較難以團結起來。

　　（二）工會的主要功能

　　工會能為其會員提供一系列好處。工會能替其會員為工資和福利進行談判，並努力為其提供工作保障、培訓和發展機會，以及施加政治影響的機會，這些都是工會最重要的作用。

　　1.建立工作規範和條款

　　工會在企業建立工作規範和條款過程中發揮重要的作用，它包括：①工作規範的建立。工作規範是對工作職位的權利和義務的描述。②商定報酬的支付標準。③為工會成員爭取更多的福利和社會保障。

　　2.為工會會員提供援助、培訓和發展機會

　　工會可以為會員提供援助、培訓和發展機會，它包括：①員工申訴的協助。在日常勞資契約履行的過程中，若員工認為管理層沒有按照契約的內容執行，損害了

其個人權益,員工個人或工會可以向管理層申訴。②教育員工。工會負起教育的責任,一方面向員工提供最新勞動關係的發展情況,傳達管理者對員工問題的觀念和意見;另一方面,工會也對員工提供技能培訓上的幫助。③提供員工諮詢服務。為了提高員工的生活質量和協助員工解決工作上的問題,工會提供員工諮詢服務,如勞動法例諮詢、員工問題援助、救濟等。

3.社會歸屬

工會可以為其成員提供社會歸屬(Social Affiliation),使他們有一種團體的歸屬感,並能幫助他們避免由於機械性工作所帶來的孤獨感。工會可以發起社會公益性事務使其成員參與社會活動。在經濟困難時,工會還能為其成員提供社會和心理上的支持,減緩由於企業倒閉或收入減少所帶來的一些問題。

4.政治影響

工會常常為政治問題提供支持。由於工會直接遊說活動或支持活動,許多保護工人的法律才得以通過。

旅遊行業是服務業,其特殊性在於員工是直接面向顧客服務的,他們的態度和精神風貌直接影響著一個企業經營的成敗,因此,旅遊企業工會的責任更加重大,更應充分履行自己的職責,協調好員工與企業之間的關係,這無論是對員工還是對企業都是至關重要的。

(三)企業與工會關係管理

企業管理者的任務是保護企業的利益。作為常理,企業管理者們一直抵制工會的組建,並將其看作是對管理者處置權的一種限制。管理者們的抵制活功可以分為兩種策略類型:工會壓制(Union Suppression)和工會替代(Union Substitution)。工會壓制指在工會組建過程中採取一系列主動、合法的或者可能是不合法的反對策略;工會替代則指制定主動的人力資源政策以抑制員工對工會的需求,這些政策包括高工資、抱怨解決機制、利潤分享、員工參與計劃等。

斯隆（Sloane）和惠特尼（Whitney）將管理者對待工會的態度區分為以下五種不同的類型：①相互衝突型：企業採取公開的敵視態度，對工會的行為採取直接的反對措施。在第二次世界大戰前這種現象非常普遍，並常常導致悲慘的罷工鬥爭、工會武裝鬥爭。今天這種衝突已經日益減少。②強硬型：企業盡可能避免暴力衝突，在不違法情況下保持強硬。此類企業認為工會和企業利益是不可能統一的，它們雖然不違背法律規定，但在談判時非常強硬，堅持要求工會嚴格遵守合約的任何一個小的細節。③強力談判型：這類企業承認工會力量的現實，迴避與工會的直接衝突，把重點放在保持公司在談判桌上的勢力最大化上。④包容型：此類企業承認工會成員的權利，企業根據工會現實情況做出調整，努力使衝突糾紛減到最小，但管理者和工會仍然具有截然不同的角色和作用。⑤合作型：該類企業將工會看成是決策制定過程中的一個積極的合作夥伴。

隨著企業與工會之間衝突的加劇，企業愈來愈認識到要在市場競爭中獲勝，企業和工會應該互相合作，另一個作為合作策略的替代就是保持沒有工會。從這兩者中選擇一個是每個僱主必須進行的策略人力資源決策。

1.企業與工會的合作

如今，雖然企業和工會之間的關係各種各樣，但許多企業和工會都正在試圖建立一種合作關係。許多企業也逐漸意識到了工會對企業的一些積極作用，這些作用包括減少談判的次數，使得工作規則和解決僱員不滿的程序更加具體細緻，以及使得勞資雙方溝通更方便。

（1）減少談判次數。一旦企業和工會簽訂了合約，管理者們就不再需要擔心某些僱員要求提高工資或改善福利，他們只需要按照合約執行就可以了。同時，期限較長的合約還可以大大降低企業花在處理這些問題上的時間和開銷。一旦出現勞資糾紛，企業只需要和工會代表商量解決問題就行了，能大大減少談判次數和提高談判效率。

（2）使工作規則和解決僱員不滿的程序更加具體細緻。工會合約可以對工作

規則和為處理僱員不滿而制定的指導方針進行清楚的界定和說明。如果某個僱員對他或她的上司的某種做法不滿，但其上司又沒有違反工會合約，這時，問題就不需要由僱員和其上司來解決，而只需要交給工會和此僱員來解決就行了，這將可以大大減少管理人員和人力資源部門的資訊處理量，也節約了仲裁費用。因此，從財務成本角度考慮，一些企業可能會傾向於組建工會。

（3）使勞資雙方交流溝通更加有效。工會能使勞資雙方交流溝通更加方便。在很多情況下，企業只需和工會進行溝通，工會再和其成員交流。由於工會合約對各種各樣處理勞資衝突的程序、工作規則以及解決糾紛的方法做了比較具體的規定，因而與沒有工會的情況相比，企業解決勞資問題所費的周折會得到減少，這最終對管理者也是有益的。

此外，工會還可以為企業提供高素質、經過良好培訓和守紀律的工人，這可以幫助企業提高生產率。這在服務行業特別明顯，這些行業的工會常有著長期學徒計劃、認證考試和高額獎勵制度。

組建工會對會員和管理者雙方都有益處。管理者透過仔細地、有技巧性地處理與工會的關係，可以使企業從中受益。有的旅遊企業管理者不歡迎工會，認為工會只能給企業添麻煩、增加負擔。他們只看到工會對管理人員制約的一面，沒有看到工會對管理工作支持的一面。工會可以和管理人員合作，在開展質量運動、企業文化建設等方面發揮作用。還能幫助管理人員識別勞資雙方潛在的衝突，改善企業的經營狀況。因而，在已組建工會的旅遊企業中，管理者應該積極加強與工會的合作。

2.人力資源管理對工會的替代——員工關係管理

目前，仍有許多企業一直在避免工會化。研究表明，許多企業透過向員工提供滿意的工資、福利、工作條件以及工作保障，創建處理員工投訴的程序，消除武斷、高壓的管理和監督措施等管理實踐來降低企業工會化的可能性。這也是在一些外資旅遊企業中，員工自願不加入工會的原因之一。

　　員工關係又稱僱員關係，是強調以員工為主體和出發點的企業內部關係，注重個體層次上的關係和交流，員工關係管理是人力資源管理的一個特定領域。從廣義上講，員工關係管理是在企業整個人力資源體系中，各級管理人員和人力資源職能管理人員，透過擬訂和實施各項人力資源政策和管理行為，調節企業與員工、員工與員工之間的相互聯繫和影響，從而實現組織目標。從狹義上講，員工關係管理就是企業和員工的溝通管理，這種溝通更多採用柔性的、激勵性的、非強制的手段，從而提高員工滿意度，支持組織目標實現。

　　為更好地平衡企業的員工關係，優化人力資源環境，降低勞資之間的矛盾，不少企業，尤其是一些大企業，設立了員工關係經理或員工關係專員的職位。如沃爾瑪、雅芳、IBM、寶潔等，都有自己的員工關係經理，專門負責做好員工關係管理工作。和諧的員工關係能激勵員工工作熱情，減輕工作壓力，有利於企業與員工之間的溝通，降低工會存在的必要性。

　　從人力資源部門的管理職能看，員工關係管理主要有如下內容：①勞動爭議處理，員工入職離職面談及手續辦理，員工申訴、人事糾紛和意外事件的處理。②員工人際關係管理，引導員工建立良好的工作關係，創建利於員工建立正式人際關係的環境。③溝通管理，保證溝通渠道的暢通，引導企業與員工之間進行及時雙向溝通，完善員工建議制度。④員工情緒管理，組織員工心態、滿意度調查，謠言、怠工的預防、監測及處理，解決員工關心的問題。⑤服務與支持，為員工提供有關國家法律、企業政策、個人身心等方面的諮詢服務，協助員工平衡工作與生活的關係。

三、集體談判

　　集體談判（Collective Bargaining），中國勞動法規又稱為「集體協商」，是指用人單位工會或職工代表與相應的用人單位代表，為簽訂集體合約進行商談的行為。《中華人民共和國勞動法》規定，企業職工一方與企業可以簽訂集體合約，集體合約由工會代表職工與企業簽訂；沒有建立工會的企業，由職工推舉的代表與企業簽訂。集體談判是現代西方國家普遍採用的調整勞動關係的重要制度安排。集體

談判區別於勞動者個人為自己的利益與僱主進行的個別談判。在大多數國家的文化中，除非勞動者個人擁有企業急需但勞動力市場又十分短缺的特殊技能，否則，他們更傾向於與其他勞動者聯合起來共同確立就業條件和待遇，以防止僱主提供不利於自己的勞動條件。於是，一些工人團體或工會便開始與僱主或僱主團體就工會會員的就業條件和待遇進行談判和協商，這種行動被稱之為集體談判。

集體談判可以在不同層次上進行，涉及的問題範圍也有寬有窄，但不同層次談判所形成的協議內容卻基本一致，都包含了就業協議的主要條款，都是由勞動者集體而不是個人決定的。集體談判的內容雖然各有差異，但大多數集體談判都包括以下五個問題：①資方權利；②工會保障；③工資和福利；④個人保障、權利；⑤爭議的解決。同時，集體談判形成的程序性規則也控制著工作場所的勞動關係，這些程序性條款涉及集體爭議的處理、員工抱怨、解僱冗員、健康安全或懲戒程序等。

從1994年《勞動法》頒布至今，中國已形成一個集體談判和集體合約的法律和制度雛形。《勞動法》規定，勞動者可以與用人單位簽訂集體勞動合約；《集體合約規定》對集體合約的參與方、集體合約做出了較為具體的規定；《關於工資集體協商暫行規定》更便於操作；修改後的《工會法》也進一步對集體談判和集體合約作了規定。

儘管目前中國的集體談判和集體合約制度處於起步和試驗階段，但一個不容忽視的問題是，集體談判和集體合約流於形式的問題十分突出。眾所周知，集體談判與集體合約制度的關鍵和核心是「談判」。在市場經濟國家，這是一個非常艱難、充滿鬥爭和討價還價的過程。然而中國的集體合約卻缺乏「談判」過程，因為這種自上而下的集體談判缺少來自基層的支持，缺少工會組織的參與，甚至是政府包辦的一種單方面行為。這在地方私營企業中表現得尤其突出。

實踐證明，集體談判制度是勞資雙方進行經濟協商的一種頗為有效的選擇方式。

四、工業民主：員工參與管理

（一）員工參與管理的概念

員工參與管理，即共同管理，指員工參與到企業的管理活動中，共同制定企業組織策略或策略，共同對有關問題進行決策的制度。員工參與管理，最早起源於19世紀末英國的集體談判制度，內容包括參與所有、參與管理和參與分配，並在第二次世界大戰後的工業民主化運動中逐步得到法律承認。

（二）旅遊企業實施員工參與管理的意義

1.員工參與管理是旅遊企業激勵員工的一種重要手段

根據馬斯洛的需要層次理論，員工參與民主管理是個人自我實現的需要。人總是希望能最大限度地發揮自身的潛能，達到所追求的目標，而這種潛能和目標的實現是在工作的參與過程中實現的。因此，要採取各種辦法促使員工有充分發揮其潛能的機會，如讓其承擔富有挑戰性的工作、自主決策、充分授權、支持員工好的設想等，以滿足他們自我實現的需要。員工參與是一種重要的激勵手段，它能滿足員工歸屬的需要和受人尊重的需要，給人以一種成就感，是企業對員工進行激勵的重要手段。

2.員工參與管理，有利於提高員工的工作熱情

工作熱情高的員工十分關心他們都做了哪些事情，並喜歡承擔繁重的工作。工作熱情與良好的工作績效之間的聯繫是顯而易見的，工作熱情高的員工會以任務為導向，努力提高工作業績，實現工作目標，把提高工作績效看作自我價值的實現。這些員工在努力完成工作任務的同時，一定會盡全力投入自己的人力資本，使工作完成得更加富有成效。

3.員工參與管理有利於創造良好的人際關係氛圍

「社會人」的假設認為，人們在工作中得到的物質利益，對於調動人們的生產積極性只有次要意義，人們最重視在工作中與周圍的人友好相處。良好的人際關係

對於調動人的生產積極性造成決定性的作用。員工參與管理為組織緩解勞資矛盾、創造良好的人際關係氛圍起著重要的作用。員工參與管理可以使員工獲得心理滿足，會減少對組織和管理者的抱怨和不滿，他們會更加理解和支持上層管理者的意見和決策。同樣，當上層管理者在與員工有了更緊密的聯繫和接觸之後，會發現員工對與崗位相關的問題總能提出獨到的見解，能夠虛心地傾聽員工的意見。這樣的良性循環，創造出一種合作關係和夥伴關係，也創造出一個融洽的相互交流的氣氛，這種關係的建立有助於提高組織的績效。

（三）旅遊企業員工參與管理的形式

1.目標管理

目標管理（Management by Objective，MBO）最早由美國著名管理學家杜拉克（P.Drucker）於1950年提出，後得到他人補充和發展，現已廣泛地為世界各國所接受。目標管理，是在科學管理和行為科學理論基礎上建立起來的員工參與管理的制度。目標管理是一個管理系統，也是一種過程管理。目標管理建立在強調自我控制、自我指導的基礎上，明確的目標使人有明確的方向感而只有參與了目標的制定才能有執行的積極性，進而產生自我控制和自我指導。目標管理能使員工發現工作的興趣和價值，滿足他們在工作中自我實現的需要。把組織目標與個人目標相聯繫，能使員工產生一種強烈的工作慾望，這種慾望能夠轉化為工作的積極性，更有助於組織目標的實現。同時，讓員工從內部參與目標的制定，會減少對外部控制手段的依賴。目標管理是參與管理的一種形式，在性質上體現了系統性和「以人為中心」的主動性管理。

2.質量圈

質量圈（Quality Cycle）的理論基礎是全面質量管理（TQM）。TQM強調質量存在於企業管理的全過程，質量與企業的每一個員工都有關係。在旅遊企業中，質量圈一般是由提供某一特定服務的員工自願組成的工作小組。一個質量圈通常由8～10人組成，他們定期會面（常常是一週一次），探討問題成因，提出解決建議，

實施糾正措施，共同承擔著解決問題的責任。會議時間大約1小時，由管理該團隊的管理人員或該團隊自我選舉的一位成員作為協調人主持會議。透過參加質量圈計劃，員工能夠在提供建議與解決問題的過程中獲得心理滿足，有助於增進勞動關係雙方的溝通，它是員工參與管理，提高旅遊企業服務質量的一個重要手段。例如：著名酒店集團里茲─卡爾頓的質量管理始於公司總裁、首席經營執行官與其他13位高級經理，無論總經理還是普通員工都要積極參與服務質量的改進。高層管理者要確保每一個員工都投身於這一過程，要把服務質量放在飯店經營的第一位。酒店透過各個層級的質量管理小組來討論和決策產品和服務的質量管理、市場增長率和發展等問題，確保顧客100%滿意。

3.員工持股計劃

員工持股計劃（Employee Stock Ownership Plans，ESOP）是1960年代初在美國出現的一種新型的員工參與方式，其主要內容是：企業成立一個專門的員工持股信託基金會，基金會由企業全面擔保，貸款認購企業的股票。企業每年按一定比例提取出工資總額的一部分，投入到員工持股信託基金會，償還貸款。當貸款還清後，該基金會根據員工相應的工資水準或勞動貢獻的大小，把股票分配到每個員工的「員工持股計劃帳戶上」。員工離開企業或退休時，可將股票出賣給員工持股信託基金會。

員工持股計劃的普遍推行，使員工與企業的利益融為一體，對企業前途充滿信心，從而企業績效得到大大的提高，員工也從持股中得到了巨大的利益。隨著市場經濟的發展，ESOP漸漸成為一些旅遊企業留住人才、激勵員工的有效方式。例如，星巴克的創始人霍華德在1991年，在全公司推行了「咖啡豆股票」，使員工和他一樣成為星巴克的「合夥人」。作為第一家給予員工優先股權的公司，其利用人際資本的措施立即取得明顯效果：員工的流動性從每年175%下降至65%。

4.職工代表大會

職工代表大會，即企業民主管理制度，是中國國有企業實行企業民主的最基本

的形式，是員工行使民主管理權力的機構，它由民主選舉的員工代表組成。職工代表大會制度是建立以職代會制度為主體的員工參與民主選舉、民主決策、民主管理、民主監督，維護員工權益，協調企業內部勞動關係的維權機制。職工代表大會制度能夠使員工代表對企業決策進行監督，及時反映員工的意願和要求，平衡勞動者與投資者、管理者的關係，能夠把員工利益和企業利益結合在一起，共同承擔風險、承擔責任、共享利益，在促進公司發展，協調勞動關係方面造成重要作用。

思考與練習

1.簡述工人加入工會的理由。

2.討論中國的工會和美國的工會發揮的作用有什麼不同。

3.試分析工會在飯店及餐館行業不太受歡迎的原因。

第十二章 併購與人力資源管理

按照策略性人力資源管理的思想，企業的人力資源實踐應該與企業策略相一致。作為企業的一種擴張策略，併購勢必會造成雙方企業人力資源環境的變化，進而給企業的人力資源管理帶來挑戰。同時，併購策略的形成和實施又需要企業人力資源部門的全面參與。這一章將人力資源管理職能放到企業併購的策略背景中，重點關注併購給企業人力資源管理帶來的影響，以及人力資源職能如何輔助並推動企業併購策略的成功實現。

第一節 併購中的人力資源問題

一、併購的含義與類型

併購是企業擴張的一種重要形式，也是市場經濟條件下調整產業結構、優化資源配置的一種重要途徑。企業併購是指一家企業以現金、債券、股票或其他有價證券，透過收購債權、直接出資、控股及其他多種手段，購買其他企業的股票或資產，取得其他企業資產的實際控制權，使其失去法人地位或對其擁有控制權的行為。從法律和財務處理的角度來看，兼併與收購這兩個概念是有顯著區別的。但作為企業的資本運營方式，兼併與收購在經濟運行中產生的作用和效果是一致的。所以，通常將這兩個概念結合在一起使用，概稱併購（Merger ＆ Acquisition，簡稱M&A）。

按照併購雙方所涉及的行業，旅遊企業的併購包括橫向併購、縱向併購和混合併購三種類型。橫向併購（Horizontal M&A）是提供同類產品的旅遊企業之間的併購，例如中青旅在2000年控股收購了廣州國際青年旅行社。透過橫向併購的方式，企業可以擴大生產規模進而獲得規模經濟效應。縱向併購（Vertical M&A），也稱

垂直併購，是處於旅遊行業產業鏈上不同企業之間的併購，例如中青旅2005年年底對深圳市山水酒店投資管理有限公司的收購行為。縱向併購使得企業原有的市場交易內部化，進而大大降低交易成本。而混合併購（Conglomerate M&A）則是旅遊企業併購其他行業中的企業，例如2005年年底中青旅收購了另一家企業——北京中青旅風采科技有限公司。

總體來看，上述三種併購類型中，目前旅遊企業更多地採用混合併購和橫向併購的方式，而縱向併購相對較少。據不完全統計，從1993年6月新錦江（600650）上市至2004年年底，A股市場以旅遊為主業或旅遊業務占相當比重的40家旅遊類上市公司，累計發生各類併購事件103起（個別公司實現經營轉型後發生的併購事件不計算在內）其中混合併購、橫向併購、縱向併購分別占63%，31%和6%。

二、併購帶來的人力資源問題

併購可以實現企業的規模擴張，提高企業的運營效率，但並非所有的併購活動都產生了預期的協同效應。2004年翰威特（HEWITT）在公布的調研報告中對併購無法成功的原因進行了分析。該報告將併購過程分解成三個階段，而每個階段都存在導致併購失敗的原因。在可行性研究階段，「隱藏的債務」和「錯誤的估價」可能致使併購失敗；而整合準備階段併購失敗的原因則在於「關鍵人才的流失」和「不良溝通」；最後在整合階段，「不可調和的文化」、「關鍵人才的流失」、「不良溝通」等因素也會使整個併購過程功虧一簣。由此可見，造成併購失敗的原因大都與人力資源管理有關。近年來，中國國內旅遊企業，尤其是旅行社的併購活動越來越活躍。為了保證併購能成功地實現協同效應，旅遊企業應以其他企業併購失敗的案例為鑒，預先瞭解併購可能帶來的人力資源問題，重視人力資源管理在併購中的作用。

（一）員工心理和行為的變化

1.員工心理壓力大

作為企業變革的一種形式，併購會給雙方企業的員工，尤其是目標企業員工，

造成巨大的精神壓力。兩個企業合併後，勢必會出現人員富餘，員工的工作職位、薪酬、福利、績效體系等都可能發生變動，一部分員工甚至還面臨被解僱的風險。在這種工作前景不確定，工作穩定感消失的情況下，員工心理壓力大是很正常的。但企業的變革畢竟不是普通員工可以抗拒的，隨著併購過程的推進，員工也會慢慢接受現實。因此，在整個併購過程中，目標企業的員工可能會經歷一個從否認、反對併購到認同、接受現實的心理過程，美國學者馬科斯（Marks）和米爾維斯（Mirvis）稱為「併購情緒綜合徵（merger motional syndrome）」，如圖12-1所示。

而在此過程中，員工心理的焦慮不安必然會影響其工作效率，以及他們對企業的信任感。與此同時，員工的「自我保護」意識會增強，為保護個人利益，他們在行為上會更加小心謹慎，不願意冒風險。這些都會影響企業的整體運營效率。

2.關鍵人才流失

員工心理壓力大，可能導致的一個結果就是離職率上升，關鍵人才流失。有研究表明，通常高層管理人員和優秀人才會最先離職。而在企業併購中關鍵人才的流失比率大約是正常流失率的12倍。一方面是因為這些關鍵人才最容易受獵頭公司的關注，跳槽成功率比較高。另一方面，併購後組織結構調整帶來的權力、薪酬、福利等方面的變化，也會給一部分關鍵人才造成心理落差。當然，這些關鍵人才的流失也有可能是因為不適應新公司的整體文化或管理制度。

圖12-1 併購情緒綜合徵

資料來源：Hunsaker，Pland Coombs.Merger and acquisitions：managing the emotional issues.Personnel，1988（3）：56-63.

　　無論出於何種原因，員工的離職，尤其是核心員工的離職將會對新企業的平穩運行和長期發展造成傷害。即使是一名普通的員工，企業之前也會對他進行過培訓投資。一旦他離職，企業之前的投資就付諸東流了。而且跳槽的示範效應，也讓留下來的人不能安心工作。由於對未來預期的不確定性和缺乏安全感，許多員工在這個階段持觀望態度，一旦在工作中遇到不滿或在外部找到好的工作機會，都可能促使他們馬上離職。最為重要的是，一些關鍵人才的跳槽可能會導致一大批客戶的流失，這在酒店和旅行社行業中顯而易見。總之，關鍵人員的流失不僅直接損害了企業的能力和競爭力，而且會在組織中引起連鎖反應。旅遊業本身就是一個人員流失率高，且高層管理人才緊缺的行業，所以旅遊企業在併購過程中更應該重視對關鍵人才的保留問題。

（二）內部人力資源環境的變化

1.政策制度的差異

　　併購完成後，雙方企業面臨的一個問題就是如何將兩個企業不同的政策制度、管理規範統一起來。顯然，作為其中的重要組成部分，人力資源政策也將發生相應的變化，例如人力資源計劃、員工培訓、績效考核、薪酬福利、員工關係、晉升、激勵等方面。但在併購雙方管理制度差異比較大的情況下，制度對接的難度會非常大。一些員工在遭遇變化的時候會有恐懼和牴觸心理，可能會認為「我們公司之前是這樣的，現在怎麼可以那樣呢」。而人力資源政策涉及每位員工的切身利益，更是制度整合過程中「難啃的一塊骨頭」。

　　那麼，被併購企業究竟是重新設計一套新的政策體系，還是換用併購企業的政策體系呢？斯凱維格（Schweiger）和韋伯（Weber）在1989年的研究調查中發現，被併購企業重新設計新體系的比例非常低，即使被併購企業的人事政策短期內可能

保持不變，但最終還是會採納併購方的人事政策。

2.企業文化的衝突

企業文化是一個企業在長期實踐過程中形成的特有行為模式，包括物質文化、制度文化、價值觀三個層面。就重要性和複雜性而言，文化融合已成為企業併購過程中最為突出的人力資源問題。

一方面，在可行性研究階段，很多併購企業，無論是併購方，還是目標企業，都沒有建立文化融合評估機制，結果將兩個文化差異巨大的企業拉攏到一起，這就直接影響到之後的整合工作，甚至是最終的併購效果。另一方面，即使併購雙方的企業文化較為相似或一強一弱，易於整合，但要在短時間內實現真正意義上的文化融合是不可能。因為對目標企業來說，企業文化本身是一種長期行為模式的沉澱，不會因為企業被併購而消失，反而會在較長時間內影響被併購企業員工的心理和行為模式。至於併購企業，也不能將自己已有的企業文化強行推廣給對方。否則很容易使被併購企業員工產生牴觸心理，造成雙方企業員工的衝突；甚至可能損失優秀的員工，進而影響其他員工的敬業度。因此，相比政策制度的統一，併購雙方企業文化的融合，需要更長的時間。

3.內部溝通環境的惡化

無論兩家企業是平等自願的「兼併」行為，還是一方「收購」另一方，溝通都是聯姻後新企業長期成功的關鍵要素。然而，由於被併購企業員工的牴觸心理、外界因素等諸多原因，併購企業之間要進行有效的溝通和交流不是一件容易的事情。而被併購企業內部溝通，也可能因為管理者在過渡期的溝通方式不當而惡化。在企業的日常運營中，管理者通常是用「資訊轉移」的溝通方式，也就是根據企業的計劃來布置工作。但在管理權發生變更的情況下，對員工來說「未來的工作前景會如何」比「今天做什麼」更重要。單純有關工作任務的資訊不足以減輕員工對自己前途的擔憂。在此期間，管理者應透過溝通來保持與員工的非工作聯繫，幫助員工完成對併購的「心理過渡」。

第二節 併購企業的人力資源整合管理

一、人力資源整合的重要性

併購被認為是企業迅速擴張資產規模、優化資源配置的最直接有效的手段。自19世紀末以來，全球已經歷了五次併購浪潮。第五次併購熱潮從1990年代初開始，從美國發展到歐洲乃至整個世界，大有席捲全球各個角落之勢。儘管併購可以使企業規模在短時間內迅速膨脹，但並不意味著企業的工作效率和競爭力也一定能提高。人力資源整合的重要性在併購中就顯得尤為突出。

（一）人力資源整合是併購後企業發展的內在要求

人力資源與企業是相互依存的，所有企業問題都具有人力資源內涵，發生在一個企業的任何變化對人都有影響，無論是降低成本，還是組織重構、新技術、業務擴張、業務重組。併購使具有不同文化底蘊和價值觀念的人服務於同一個組織，因而使企業的人力資源呈現多元化特徵。同時在這種組織變革的過程中，併購雙方企業，尤其是被併購企業會產生一些人力資源問題（如第二節所述）。要解決新的人力資源問題，成功地實現企業變革，併購後新組織必然要對所有的人力資源進行整合管理。

另一方面，所有人力資源問題都會影響企業的市場競爭力，以及策略目標的實現。人力資源對企業的影響是全方位的，從生產效率到產品質量，從營銷業績到顧客滿意度，從企業聲譽到企業文化，無不與人力資源狀況息息相關。企業在併購之後，資源要進行重新配置，人力資源這一最重要的資源是無論如何不能忽視的，尤其是一些高級管理人員和關鍵人才。被併購企業的原有人員和併購企業人員如何進行規劃安排，如何留用優秀人才，如何精減人員，如何做到人員的融合等，這些都是關係著企業將來發展的實質性問題。而且，被併購企業原有人員的安置也關係到整個社會的安定和持續發展。

（二）人力資源整合效率影響企業併購的成敗

　　企業併購是一個系統過程，其最終效果受許多因素的影響。但企業併購的成功關鍵取決於走到一起的企業之間的產品、技術、營銷、財務等是否相匹配。而且企業併購的成功還需要企業管理層面的融合——不同組織結構、僱員才能及期望，以及管理活動的融合。無論是生產、銷售還是內部管理、企業文化，都與人力資源狀況息息相關，因而人力資源整合效率對企業併購的效果有著決定性的影響。如果併購後人力資源整合效率低下，企業不僅難以達到預期的目標，甚至會降低原有的運營效率。

　　從反面角度來看，企業併購失敗的原因會有很多，可能是併購策略制定得過於輕率，或者計劃的執行不到位；也可能是人員安排不合理或嚴重流失；又或者是因為實體中的文化衝突變得難以控制等。其中，對與人力資源相關的企業文化與管理實施的低效率的整合，是導致併購失敗的主要原因。

二、併購企業的人力資源整合管理

（一）組建一個高效的人力資源整合管理團隊

　　併購交易完成後即進入整合階段。在這個階段，雙方的管理層和員工之間很容易構築敵意，即出現了所謂的界面問題。如果對整合過程中的問題處理過於草率，缺乏權威和適當的方法，很容易造成兩個企業的管理者「在桌面上爭吵不休、在私下里互不合作」，其結果必然是部門之間矛盾重重，整合陷入困境；進而導致併購的價值降低，甚至失敗。當然，這種問題的出現需要收購方的高層管理者具備有韌性和啟發式的領導藝術，但無論如何，併購方單獨組建一個整合領導小組是十分必要的。該整合團隊直接向併購方的最高管理層負責，負責人力資源整合管理的全部運作過程，包括制定人力資源整合計劃、組織人力資源整合計劃的實施、溝通雙方資訊並及時向併購方高層回饋、重大事件的處理等。當人力資源整合管理全部完成，這一團隊隨之解散。

　　要保證人力資源整合管理團隊的高效率工作，團隊的成員結構必須合理。在專業結構方面，一方面要有大批的人力資源專業人士以保證團隊的專業化運作能力；

另一方面要有一部分瞭解企業生產技術、市場營銷以及法律和會計的成員，以保證團隊的特殊適應性。在職業身分方面，不僅要有管理層的人員，而且要包括一線工人的代表，還應包括一些自由職業者，如律師、會計、心理諮詢師等。在組織人員結構方面，既要有來自各併購實體的人員，也要有來自第三方的人員，甚至來自策略夥伴的人員等。此外，還必須合理配置團隊的權力結構，分清決策權和建議權。人力資源整合管理團隊只有具備高效工作能力，並且能夠協調好各利益相關者間關係，才能保證整合工作順利地實現預期目標。

在整合管理團隊的基礎上，併購企業可以引入一個新職位——專職整合經理，全權負責併購後的整合業務，建立整合機構，推動整合進程，監督整合在期限內完成，確保整合後的業績符合企業的發展目標。

（二）制定人力資源整合規劃

企業併購後面臨各方面調整：組織結構、經營業務可能要調整，企業的經營策略也可能改變。因此，人力資源整合不是簡單地將併購雙方的人員合併起來，而應該以併購後企業的整體經營策略為指導，制定人力資源規劃，再據此進行人力資源整合管理。

人力資源整合規劃就是根據併購後企業環境的變化，分析確定企業組織人力資源需求的數量與質量，並以滿足需求為目標而設計合理的活動。人力資源整合規劃是整個企業的整合規劃在人力資源要素上的分解，應以總體的整合規劃為依據，其宗旨是為企業全方位的整合提供優質的職能服務。既然整個企業的整合規劃包括「制定新公司的目標，以何種方式對資源、機制和義務進行整合，從而促進實現目標，以及整合時間表」三個部分，那麼作為其在人力資源要素上的分解的人力資源整合規劃相應的也應該包括三個部分，即新企業的人力資源策略目標、人力資源整合方式以及整合時間表。

為了保證人力資源整合規劃的合理性，該規劃在內容上應具有全面性和協調性。一方面，規劃要涵蓋企業人力資源的各項內容，充分考慮各企業的文化現狀；

另一方面，規劃要與併購合約中有關人力資源的條款相一致，協調短期內容與長期內容的互動發展關係，同時協調好同其他規劃的關係。另外，在規劃方案完成後，還應考慮其公布的時間，以及相應的溝通方案。

（三）人力資源配置

併購改變了企業的資源約束，必然要求企業對人力資源重新進行優化配置。這主要包括被併購企業主管人員的確定，被併購企業關鍵人才的保留，以及裁員問題的處理。

1.委派合適的主管人員

在人力資源整合過程中，選派合適的主管人員至關重要。如果被併購企業的主管人員不確定或根本沒有，「群龍無首」的局面可能會導致併購過程中的不確定性、產品開發受阻和決策延緩等非常不利的結果。一般來說，當控制權發生轉移時，企業都會面臨著高層管理人員更迭的問題，通常會任命新的主管對被併購企業進行管理。另外，在跨行業併購的情況下，如果併購方對被併購企業的業務不很熟悉，併購方可能會考慮留用原企業主管，而透過各種報表及時掌握該組織的經營狀況，進行間接的控制。

這兩種做法各有利弊。新派主管人員可能比較忠於併購企業，在決策的執行上更忠實於併購企業的策略計劃。而且，新派的主管人員能把併購企業的文化、思想和管理方法帶入被併購企業，有助於併購協同效應的產生。但新派人員對被併購方的經營業務及內部管理各方面，會有一個熟悉的過程階段。而作為「空降兵」，被併購企業員工接納他們也需要一段時間。如果主管人員選派不當，就會給雙方企業的發展帶來阻礙。當然，如果併購方找不到特別合適的人選，而被併購企業的業務專業性又較強，也可以考慮留用原有主管人員。留用原有主管人員能造成穩定「民心」的作用，因為原有主管一方面對業務比較熟悉，能使企業很快進入發展狀態；另一方面他們對該企業員工也比較瞭解，能更好地管理其他各級主管和技術人才。但留任的主管可能會對自己代表的利益方不清楚，從而在執行總部決策的力度上打

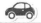

折扣,不利於併購雙方企業的迅速融合。

相比之下,對併購企業而言,為了保證企業經營決策的有力執行及併購整合的成功,選派管理人員前往被併購企業擔任主管,可能是更為直接、更為可靠的方法。在人員素質上,要求被選派的人員具有較高管理素質,能取得各方面信任,而且精於溝通,懂得管理藝術。否則會給被併購企業的經營管理帶來許多不良後果,如溝通不暢、矛盾重重、人才流失、客戶減少等。除此之外,被選派的管理人員應該忠誠於併購企業領導層,切實執行新組織的策略決策。

2.留住關鍵人才

併購發生後,被併購企業常常會出現關鍵人員流失現象。如果關鍵人員大量流失,就相當於宣告併購的失敗,所以留住被併購企業的關鍵人員就成為人力資源整合管理的重點。

首先,併購企業要明確對人才的態度。併購企業對人才的態度將會影響目標企業職員的去留。如果併購企業重視人力資源管理,目標企業人員將會感覺到發展機會的繼續存在,自然願意留任。

其次,要加強企業的內部溝通。一方面,併購雙方企業應及早溝通關鍵性人才的保留問題。一般來說,即使併購過程進展迅速,企業員工也不可避免地表現出之前所說的「併購情緒綜合徵」,對自己的工作前景不能確定、缺乏工作安全感,心理焦慮不安。緩解這種心理壓力的關鍵是要在購併完成之前,就讓員工知道他們的前途如何。在併購實際中這通常是不太可能的,但併購雙方可以及早進行高層管理人員的會晤,就如何留住關鍵人員進行磋商。另一方面,人力資源主管應及時安排各部門主管與員工之間的充分、誠實的溝通,讓員工有同舟共濟的感覺,並理解併購是企業長期經營的策略,緩解抗拒情緒。雙方可以派出數名最高級別的員工,迅速擬定出新公司不可缺少的重要員工名單。然後指定一名高層管理人員負責穩定這些員工,使其意識到併購企業對他們的重視,向他們闡述企業未來發展的願景以及人才政策,瞭解新公司中存在的發展機會,幫助員工適應轉變。

此外，併購企業還應採取實質性的激勵措施留住關鍵人員。有條件的企業可以對優秀員工實行長期激勵計劃，如股票贈與，股票選擇權計劃等。總之，在對優秀員工的留任上，要特別重視深度溝通，體現物質激勵與精神激勵的有效結合。而當部分人才流失不可避免時，企業的最優策略不是糾纏於個別人員的去留談判，而應採取各種措施儘量減少關鍵人力資源流失的負面影響，如充分利用「合理的非競爭協議」或求助於「競業禁止條款」。

3.處理好裁員問題

為使企業能按併購後的經營策略有效地運轉，在充分溝通與瞭解目標公司人力資源狀況的基礎上，對被併購企業進行一定程度的精簡是必不可少的。是否裁減被併購企業的人員取決於併購後的經營目標、生產要素的配置及實際需求。通常被裁減對象主要包括四類人員：反對派和蓄意阻撓者、人員重疊需要裁減者、不履行職責者以及冗員。併購公司應該根據併購後的實際情況，科學地確定裁員方案。

企業裁員的過程中也應與員工進行充分的溝通，告訴員工裁員的原因和選擇裁減對象的標準；在確定裁減對象時要做到公平透明；同時可以建立內部勞動力市場，進行內部競爭。企業還應給予被裁減的員工適當的物質補償，並為被裁減者的重新就業提供幫助，包括提供就業培訓和就業資訊等。企業在裁員過程中的「有情」行為，會對留任員工的忠誠感形成積極的影響。

（四）整合人力資源環境

人力資源效率的發揮離不開特定的環境，併購使企業的人力資源環境發生了很大的變化。這種變化主要來自企業制度的變遷和文化環境的顯著變化。

1.組織制度的重構

併購交易完成後，各種特色的企業制度相互影響。為了穩定經營，企業在整合管理過程中要形成有序統一的組織機構、規章制度體系。

一方面，管理者應在瞭解併購雙方組織架構的基礎上，確定併購後企業的組織結構圖。組織結構的調整目標取決於併購方的經營目標和總體策略。併購企業可以精簡被併購企業中不必要的部門，該撤銷的撤銷，該合併的合併，或者根據需要設立新的部門，建立高效統一的組織。另一方面，管理者應對併購雙方的管理制度進行整合，統一員工行動規範。企業併購後，首先要對併購方的管理制度進行審查，如果有些制度不合理，或者與併購企業管理相牴觸，必須進行修改或取締。企業併購後的制度重構主要面臨兩方面的問題：一是優勢制度對劣勢制度的替代，或者將各種制度融合成一個新的具有特殊適應性的制度體系，提供一系列兼顧員工與企業目標的行為準則；二是搞好新舊制度的交替，既要防止出現制度真空，又要防止舊制度侵吞新制度。

2.文化整合

企業文化的兼容性在併購前就是併購雙方決策的重要砝碼。併購後，快速的文化整合有助於穩定人心，使留任的員工迅速融入新公司的角色，安心工作。企業文化整合的基本任務就是塑造一種被全體成員認可的核心價值觀念，營造一種有利於調動員工積極性，發揮其才智的工作氛圍。

文化整合的模式有四種：吸收模式、一體化模式、分離模式以及消亡模式。吸收模式即被併購方完全放棄原有的價值理念和行為假設，全盤接受併購方的企業文化，使併購方獲得完全的企業控制權。鑒於企業文化是一種長期且較穩定的意識，一旦形成很難捨棄，因而這種模式只適用於併購方的文化非常強大且極其優秀，能贏得被併購企業員工的一致認可，同時被併購企業原有文化又很薄弱的情況。一體化模式，即經過雙向的滲透妥協，形成包容雙方文化要素的混合文化。如果併購雙方的企業文化強度相似，而且相互欣賞彼此的企業文化，願意調整原有文化中的一些弊端，那麼採取一體化的模式就比較合適。另一種是分離模式，即各企業實體拒絕文化融合而保持各自文化的獨立性。運用這種模式的前提是併購雙方均具有較強的優質企業文化，企業員工不願改變原有的企業文化；同時併購後雙方接觸機會不多，不會因文化不一致而產生大的矛盾衝突。最後是消亡模式，也就是被併購方既不接納併購企業的文化，又放棄了自己原有文化，從而處於文化迷茫的整合情況。

這種模式可能是併購方有意選擇的，其目的是為了將目標企業揉成一盤散沙以便於控制，有時也可能是文化整合失敗導致的結果。無論是何種情況，其前提是被併購企業甚至是併購企業擁有很弱的劣質文化。

在選擇不同的文化整合方式時，企業應綜合考慮以下4個因素：併購雙方的企業文化強度、被併購方對併購方企業文化的認識和態度、併購方企業文化強度以及併購策略。併購企業應根據自身文化的寬容程度和併購雙方策略的相關性來選擇適當的文化整合模式，同時也要考慮併購方企業文化的吸引力，以及被併購方員工保留原有企業文化的意願。另外，併購策略類型對文化整合模式也有較大的影響力。採用橫向併購策略的企業方往往會將自己部分或全部的文化注入被併購企業以尋求經營協同效應；而在縱向一體化策略和多元化策略下，併購方對被併購方的干涉大為減少。因此，第一種情況下，併購方傾向於選擇吸納式或滲透式文化整合模式，而在縱向併購和多元化併購時，併購方選擇分離式的可能性較大。

企業在實施具體的文化整合過程中應注意以下幾方面的問題：首先，要重視各企業文化，尊重併購雙方企業文化的差異，儘量緩解文化衝突，為文化整合奠定一個良好的基礎。在人力資源管理方面表現為尊重併購雙方企業員工的差異性。文化差異通常表現為工作方式、態度等方面的差異，企業必須透過具體工作方式的調整，讓員工以工作績效為標竿感知並調整既有的文化差異。其次，加強資訊交流與溝通。瞭解併購雙方企業文化的歷史及風格表現，避免不必要的誤解和偏見，促進員工更快地相互理解、相互包容，逐漸建立新的心理契約。在這一過程中，高層領導者對企業文化差異的關注是相當重要的，也可以聘請外部諮詢專家來幫助員工理性認識企業文化、理解企業文化整合。另外，由於企業文化與其他具體工作是息息相關的，還必須注意協調好企業文化整合與其他整合之間的關係。

（五）建立科學的考核和激勵機制

併購改變了企業的人力資源環境，同時也改變了人力資源考核和激勵機制的適用性。因而管理者應該從新企業的視角重新審視人力資源的激勵問題，藉助物質的和非物質的媒介，建立新的激勵機制。

薪酬一直都是企業激勵員工的關鍵因素。併購後，曾被企業用於構築競爭力的薪酬差別卻成為影響員工士氣的關鍵問題，因此企業必須對薪酬制度進行合理的調整，以有效發揮其積極作用。併購企業首先要整合雙方的薪酬標準，制定一個適合全體員工的薪酬尺度。然後根據企業實際和發展需要，賦予年資、職務、職能以及績效等薪酬因子合理的權重，科學地確定薪酬結構。同時還要綜合權衡成本與競爭力、公平與差距等矛盾，制定合理的薪酬水準，儘量使員工的薪酬有所增加。併購企業也可以結合員工特點及企業財務狀況，靈活運用現金、實物以及股權等支付手段，合理劃分支付時間，確定最優的薪酬支付方式。

此外，與企業併購相伴隨的工作內容和方式的變化，使以工作內容豐富化、工作時間彈性化為特徵的激勵性工作設計也成為人力資源激勵整合的重要內容。

（六）建立人力資源整合評價回饋制度

人力資源整合管理是一個有計劃的系統過程，必須根據後續過程的完成情況不斷修正整合計劃，進而提高整合過程的科學合理性。

首先，企業應制定科學的評價指標體系，及時對每個整合步驟進行評價。確定各評價指標在整個體系中的權重時，應該既借鑑歷史經驗又關注現實；聽取外部專家意見的同時考慮指標體系的內部適應性。另外，要注意保持評價指標體系的彈性，並適時地調整。

其次，是選擇合適的評價主體，既要瞭解評價對象，又要保持公平公正，保證評價主體知識結構的複合性、來源結構的廣泛性。

最後，對於收集到的評價數據應進行科學處理，並及時傳遞給對應的員工或相關部門。人力資源整合管理中各項內容的邊界是很難分清的，而且彼此之間會相互影響。例如，人力資源環境整合必須與其他活動並行，並為其他人力資源活動提供環境支持；而激勵更是貫穿於整個人力資源整合管理的全過程。因此，必須將評價結果迅速地回饋到相應部門，保證人力資源整合管理切實成為一個動態有效的過程。

思考與練習

1.併購會給企業帶來哪些人力資源問題？

2.併購企業如何進行人力資源的整合管理？

第十三章 人力資源管理資訊系統

　　人力資源部門的工作，依其策略價值可以分為事務性、傳統性以及變革性活動。要成為真正的「策略夥伴」，企業的人力資源管理職能需從繁瑣費時的事務性管理中解放出來，而將更多的時間投入企業的變革性活動。而人力資源管理資訊系統作為一種現代化的管理工具，可以輔助企業人力資源部門實現這一轉變。透過這一章的學習，可以瞭解人力資源管理資訊系統的基本架構及其在企業中的應用。

第一節 人力資源管理資訊系統的發展過程

　　隨著現代電子資訊通訊技術的發展，資訊技術作為一種現代化的工具，被廣泛運用於企業的管理活動之中。將資訊技術與企業人力資源管理活動結合起來，建立自動化、資訊化的人力資源管理系統，不僅可以提高人力資源部門的工作效率，更有利於發揮人力資源管理的策略性作用。當然，廣義的人力資源資訊系統不單指基於電腦的那部分應用系統，而且還包括企業的各種人力資源政策及行為、書面形式的資訊流，以及人力資源決策程序。這裡，我們著重討論的是輔助企業人力資源管理的電腦應用系統。根據其功能或者説在企業管理中的應用範圍，人力資源管理資訊系統（以下簡稱HR系統，HR英文全稱為Human Reosurce）的發展大致經歷了三個階段。

　　一、第一代HR系統，重在薪資計算

　　1960年代，電腦技術已經進入實用階段。在一些大型企業中，手工計算和發放薪資既費時又費力而且非常容易出差錯。為瞭解決這一問題，企業開始用電腦來輔助計算薪資，這就是第一代的HR系統。受當時技術條件和需求的限制，這種系統的用戶非常少，而且也只是作為一種自動計算薪資的工具在使用。儘管如此，這種用

電腦來代替手工操作的管理方式，不僅提高了人力資源部門的工作效率，也避免了手工操作可能產生的差錯，更重要的是它的出現使得企業大規模集中處理員工薪資成為可能。第一代HR系統的不足之處在於，它沒有包含非財務的資訊，也不包含薪資的歷史資訊，幾乎沒有報表生成功能和薪資數據分析功能，也就是說最初的HR系統僅造成了計算器的作用。

二、第二代HR系統，具備歷史資訊保存和報表及分析功能

第二代人力資源資訊系統誕生於1970年代末。隨著電腦技術的飛速發展，無論是電腦的普及性，還是電腦系統工具和數據庫技術的發展，都為人力資源管理系統的階段性發展提供了可能。第二代人力資源資訊系統基本上解決了第一代系統的缺陷，對非財務的人力資源資訊和薪資的歷史資訊都進行了管理，其報表生成和薪資數據分析功能也都有了較大的改善。但這一代的系統主要是由電腦專業人員開發研製的，未能系統地考慮人力資源的需求和理念，而且其非財務的人力資源資訊也不夠系統和全面。這一階段的HR系統主要用於資訊數據的收集和維護，主要的功能模塊包括人事資訊、薪資福利等。

三、第三代HR系統，全面涵蓋企業的人力資源管理活動

人力資源資訊系統的變革性發展出現在1990年代末。由於市場競爭的需要，人才成為企業最重要的資產之一。如何吸引和留住人才，激發員工的創造性、工作責任感和工作熱情成為企業人力資源管理的核心內容。另一方面，隨著企業管理水準的提高，企業對人力資源管理系統的要求也會有更高的需求。而個人電腦的普及，數據庫技術、客戶／服務器技術，特別是Internet／Intranet技術的發展，使得人力資源管理系統開始發生革命性的變化。

第三代HR系統從企業人力資源管理的角度出發，用集中的數據庫將幾乎所有與人力資源相關的數據（如薪資福利、招聘、個人職業生涯的設計、培訓、職位管理、績效管理、崗位描述、個人資訊和歷史資料）統一管理起來，形成集成的資訊源。友好的用戶界面，強有力的報表生成工具、分析工具，以及資訊的共享，使得

人力資源管理人員得以擺脫繁重的日常工作，集中精力從策略角度來考慮企業人力資源規劃和政策。第三代HR系統的應用範圍，全面涵蓋了企業的人力資源管理活動，不再是一個簡單的薪資計算器或者報表分析系統，而是成為企業策略性人力資源管理的重要支持系統。

從上述HR系統的發展史中，我們可以看出，人力資源管理資訊系統的功能受資訊技術水準以及企業人力資源管理需求的影響。而網路通信技術的持續發展、企業人力資源管理策略地位的不斷提升，也將帶動人力資源資訊系統持續向前發展。

第二節 人力資源管理資訊系統的基本架構

一、人力資源管理資訊系統的構成要素

從整體上看，人力資源管理資訊系統是由三個基本要素構成，即數據、關係數據庫和統計分析報表。有關企業人力資源的各種數據，經由關係數據庫處理，產生相應的管理報告，不僅提高人力資源部門事務性工作的效率，也為企業高層管理者提供決策支持。

（一）數據

人力資源管理資訊系統中的數據可分為兩類：動態數據和靜態數據。動態數據是員工在進入企業後隨著時間的推移而不斷發生的，如工資數據、考核數據、培訓數據等。動態數據要求企業能及時、準確地對其進行跟蹤、辨別、蒐集、更新。動態數據是企業領導掌握人力資源狀況、管理水準以及提供未來決策支持的主要數據來源。

靜態數據有兩大類，一類是員工自身所具備的，如員工性別、經歷、通信地址等。這些數據變動不大，一般在員工進入企業時，就作為基礎數據進入人力資源資訊系統。另一類是組織數據，如部門職責、部門結構、職位分布等。一定時期內，組織數據不會發生重大變化。靜態數據在很大程度上決定了關係數據庫的結構。

（二）關係數據庫

所有動態數據和靜態數據最終都要進入企業的關係數據庫統一處理。這個關係數據庫可以是整個企業資訊系統的一個子系統，也可以是單獨的系統。關係數據庫的建立要根據企業人力資源管理工作的具體需要，要能夠很好地反映企業現實狀況，適應未來需要，能夠幫助處理人力資源數據和提供有價值的報告。

（三）統計分析報告

透過關係數據庫，企業就可以將發生的大量人力資源資訊進行分類、統計和分析，產生定期的報告，如工資狀況、工資分布、員工考核情況、報酬系統的激勵效果等。簡潔明瞭的人力資源管理報告，不僅提高了人力資源的管理效率，而且便於企業高層從總體上把握人力資源的管理狀況。

上述三大要素在人力資源資訊系統中扮演著不同的角色。其中，靜態數據是整個人力資源資訊管理系統運轉的基礎，屬於系統的基礎數據層；而動態數據則隨人力資源業務處理而產生並不斷積累，是統計分析報告的主要數據來源；關聯數據庫在整個系統中起著「處理器」的作用，對基礎數據及大量的業務數據進行分析處理；「處理器」生成的管理報告，則成為企業高層決策的參考。或者說，人力資源管理資訊系統在功能結構上可分為三個層面——基礎數據層、業務處理層和決策支持層。

二、人力資源管理資訊系統的功能模塊

人力資源管理的基本職能活動包括七個方面：工作分析、人力資源規劃、招聘錄用、培訓開發、績效管理、薪酬管理和員工關係管理。因而人力資源管理資訊系統中一般都包含了上述七項內容，當然從資訊系統整體性考慮，基礎數據處理模塊以及系統管理維護模塊也必不可少，如下圖所示。

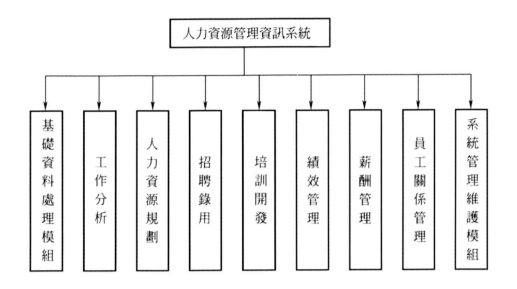

圖13-1 人力資源管理資訊系統模塊

資料來源：郝豔，雷松澤.人力資源管理資訊系統應用研究〔J〕.資訊技術與資訊化信號處理與模式識別，2005（5）.

（一）基礎數據管理模塊

如前所述，基礎數據是整個人力資源管理資訊系統的基礎，主要包括組織結構和職工基本資訊。在組織結構資訊管理子模塊中，應根據企業的實際情況建立人力資源管理的體系框架，這將是企業人力資源部門制定職位體系、進行工作分析的基礎。而職工基本資訊管理子模塊主要負責管理職工的個人資料、工作經歷、專業技能、績效考核、獎懲、崗位變動、培訓記錄，以及合約資料等內容，也就是對員工個人檔案進行全方位管理。

（二）工作分析管理模塊

工作分析是獲取與工作有關的詳細資訊的過程，主要是對現有的工作進行分析，從而為其他人力資源管理實踐如甄選、培訓、績效評價及薪酬等蒐集資訊。工

作分析是人力資源管理的第一環節，是企業實現員工與工作的匹配和定員定崗工作的基礎，更是崗位測評的基礎。工作分析管理模塊的主要功能是，根據組織結構中的職位體系，實現企業內部定員定崗管理。系統化、自動化的工作分析和崗位測評系統包括以下幾方面：

1.構建職位數據資訊集，在工作分析的基礎上，進行劃崗歸類、錄入有關的崗位資訊；

2.形成系統化的崗位規範、工作說明書和崗位分類圖；

3.把工作構成因素進行分解，構建統一的、結構化量表式的崗位評價要素指標體係數據庫，並按要素分層次賦值；

4.採用要素計點法（點數法）或因素比較法的工作評價原理，建立崗位測評系統。應用電腦網路透過崗位測評系統由職位管理委員會、上級崗位、專家等人員按工作說明書要求及經驗對各個崗位的重要性、複雜性等相對價值做出全方位的評價；

5.透過對各個職位的評價比較，確定每一職位的位置、作用及相互關係，並確定每一職位的工作標準；

6.為人力資源規劃、招聘、績效評估、培訓、報酬等管理工作提供測評的數據。這一模塊的另一個任務，就是要對工作分析的成果——工作說明書進行檔案管理。

（三）人力資源規劃管理模塊

企業人力資源策略規劃是一個系統工程，它包括人力資源預測、人力資源目標的設定與策略規劃，以及人力資源規劃的執行和效果評價這三階段。HR系統中的人力資源規劃管理模塊，主要是負責預測企業未來的人力資源供求狀況。

首先，利用網路等網路技術，調查、收集和整理涉及企業策略決策和經營環境的各種資訊。在此基礎上建立策略資料庫，對產品結構、消費者結構、企業產品的市場占有率、生產和銷售狀況、技術裝備、經營區域、人口、交通、文化教育、法律、人力競爭、擇業期望等影響人力需求和供給的因素和資訊進行分類管理。

其次，以數據資訊為基礎，綜合考慮影響人力資源供求的各種因素，提供幾種科學預測方法供使用者選擇，如零基預測法、趨勢分析法、德爾菲法、比率分析法、回歸分析法等。使用者選擇一種預測方法，然後運行這一模塊就可以獲得預測的結果。在比較需求和供給預測的結果之後，該模塊還能提供各種實現供需均衡的方法及其缺點，以供使用者參考和決策。

除此之外，還可以採用電腦數學模型或其他仿真模型來預測人員流動，比較人力資源在數量、質量、層次結構等方面的需求與供給的情況。

（四）招聘錄用管理模塊

這一模塊可以幫助企業在招聘開始之前，根據工作説明書確定空缺職位、制定招聘計劃；在招聘過程中建立應聘者的個人檔案數據庫並進行初步篩選；在錄用開始後提供各種甄選方法供管理者挑選和使用；在錄用結束後記錄新員工在錄用階段的表現和成績，為今後計算選拔測試的信度和效度提供資訊。也有一些企業是將企業人力資源招聘甄選的初始工作外包給像中華英才網、前程無憂、智聯招聘等招聘網站，而應聘者在網站上填寫的個人簡歷數據庫則可以直接轉入企業HR系統。

另一方面，這一模塊也可以改善內部招聘的效率。許多公司把一些新的職位先向內部員工開放，員工可以在企業資訊系統上訪問到這些職位的招聘資訊，並透過聯機填寫表格或者發電子郵件申請這些職位。而且，員工可以透過多種索引檢索這些資訊，而無須查看所有內容。

（五）培訓開發管理模塊

培訓開發管理模塊為企業的培訓工作提供全過程的管理和服務。首先，根據人

力資源管理資訊系統提供的所有資訊，幫助管理人員完成培訓需求分析，即確定在企業中是否需要培訓、需要對哪些人進行哪些內容的培訓。其次，幫助管理人員制定培訓計劃，並對確定參加培訓的人員進行培訓前的測試。最後，在培訓結束後記錄本次培訓的效果，對歷史培訓情況和培訓結果進行查詢和統計分析。

除了這種輔助性的服務，企業人力資源管理資訊系統也可以藉助互聯網為員工提供在線培訓服務。企業在網上發布一些與業務相關的資料（文字資料、音訊資料、影片資料等），參加在線培訓的員工不用到特定的地點學習，而且時間不受限制，隨時都可以上課。考試時間也可以由員工本人決定，只需在線預定一張試卷，服務器就會隨機抽取相關試題考察這個員工是否達到標準。除了這種提供資料的靜態培訓方式外，在線培訓還可以採取虛擬教室方式。員工申請培訓後，系統會通知他／她什麼時候發布講課資料。員工到時去閱讀講課資料，然後加入討論組，可向「老師」提問，也可和「同學」一起探討問題。

（六）績效管理模塊

主要包括對績效計劃、績效溝通、績效考核以及績效回饋的全過程管理。在績效計劃方面，HR系統這一模塊要能幫助管理人員確定對職工的績效的考核目標和考核週期。在績效溝通方面，該模塊應記錄職工上級或其他人員與職工進行績效溝通的時間、地點和方式，並記錄溝通前後職工行為的變化。在績效考核方面，這一子系統要提供考核主體、考核方法供管理人員選擇和使用。而在績效回饋部分則應記錄職工上級與職工的績效回饋面談的時間、地點和內容，並提供績效回饋面談表。

（七）薪酬管理模塊

企業薪酬管理的內容涉及薪酬設計、工資制度、工資形式、控制調整、福利管理等。而人力資源管理資訊系統中的薪酬管理模塊，則主要用於管理企業的薪資和福利的全過程，包括企業的薪酬和福利的制度設定、每月自動計算職工薪酬和應交納的各種社會保險代扣代繳項目和個人所得稅。

（八）勞動關係管理模塊

人力資源資訊系統中的勞動關係管理子系統負責對企業的勞動關係進行管理，主要內容包括勞動合約和集體合約的管理、勞動安全技術和勞動安全衛生管理、勞動爭議管理和企業應為職工繳納的社會保險管理。

（九）系統管理維護模塊

這一模塊具有用戶權限管理、接口管理和數據庫管理等功能。用戶權限管理旨在提高人力資源資訊系統的安全性管理，只有系統管理員才有權增加新用戶，修改用戶權限。而接口管理可看作是人力資源管理資訊系統的延伸和擴展，提供本系統與企業其他系統（如財務系統）和軟體（如Word、Excel等辦公軟體）的接口，從而幫助用戶分析、查看、計算人力資源管理數據，輔助生成人力資源管理的各種報表等。最常見的例子是，薪酬管理模塊透過接口管理與企業的財務系統連接，這樣財務系統就能根據薪酬管理模塊的計算結果，定期生成職工工資發放表，進而提高財務部門的工作效率並減少誤差。

需要指出的一點是，這裡所說的是一個全面的人力資源管理資訊系統，並不意味著每個人力資源管理資訊系統都必須包含上述九個模塊。事實上，很多企業都將其薪酬管理、培訓開發、績效評估等人力資源職能外包。顯然，對於這些企業而言，其使用的人力資源管理系統就無需全面涵蓋所有的人力資源活動了。

第三節 人力資源資訊系統的應用

一、人力資源管理資訊系統在企業中的作用

正如本章第二節所述，人力資源管理資訊系統，不僅成為人力資源部門的「幫手」，更是企業高層管理的「參謀」。其涵蓋的領域從人力資源計劃、人才招聘到人事資訊管理、薪資福利管理，以及員工的培訓與發展管理等各個方面；同時提供各種查詢統計功能與報表輸出功能，動態直觀地反映企業人力資源的狀況，為人力資源管理提供高效的決策支持。換句話說，人力資源管理資訊系統既可作為一線經理日常工作的輔助工具，也為人力資源主管參與企業策略決策提供了必要的資訊。

人力資源管理資訊系統能給企業帶來多種管理優勢，主要表現為以下幾個方面：

（一）改善企業人力資源管理的效率

一般來說，企業主要用自編程序、FoxBase或Excel來計算員工的工資，而員工的養老金資訊、合約資訊、個人資訊等則被存放於多個Word或Excel文件中，或影印出來放在文件櫃裡。當上級需要一份報表時，人力資源部門工作人員就要將這些分散保存的資訊匹配在一起。一來這種方式帶來的工作量較大；二來這也給資訊的及時更新和查詢造成困難。

如果有相應的電腦程序來處理企業內部相關數據的保存、分析及計算工作，人力資源部門工作人員就不用花費大量的時間來處理紙質文件。僱員資料、考勤記錄等人力資源數據記錄工作的自動化，使得人力資源管理工作的效率大大提高。一方面，人力資源管理者得以從繁忙的文件處理工作中解脫出來，騰出時間來考慮組織和僱員的實際需求。另一方面，透過對人力資源數據流程的進一步改善，人力資源管理者可以從相應部門獲得更多有價值的資訊，為企業策略的制定提供幫助。

（二）提高企業人力資源管理的水準

人力資源資訊系統的應用使得企業的人力資源計劃和控制管理得以定量化。人力資源資訊系統的建設必然會要求企業提供適合於本企業僱員績效考核、薪酬和福利管理等工作的一系列指標。而這些量化後的數據資訊有利於企業高層領導認識本企業的人力資源現狀，同時生成的分析報告也可以作為決策參考，最終促進企業實現人力資源管理工作的科學化和規範化。比如，當企業人力資源管理人員進行僱員流動率分析時，傳統的方法是用手工方法對企業不同業務部門僱員的教育背景和任職時間長短等因素進行考察。而在配備了人力資源資訊系統之後，系統可以依賴相應的軟體迅速對近期影響企業僱員流動率的關鍵因素進行排序。

事實上，對企業來說，實施人力資源管理系統的過程本身就是一個提高管理水準的契機。因為在系統實施過程中，必然包括對企業的組織結構、崗位設置、管理流程、薪資體系等進行回顧，以此來設計個性化的人力資源管理系統；或者根據軟

體中所蘊含的先進管理思想來改變現行的工作體系。

（三）增強企業員工的組織認同感

人力資源管理資訊系統是一個開放型的系統，授予不同員工相應的訪問級別，據此為非HR部門人員提供基於Web的內部網路應用，同時也為員工提供一些自助服務。員工在允許權限內可在線查看企業及個人資訊，例如瞭解自己的醫療保障計劃、累積休假情況，註冊內部培訓課程，提交請假／休假申請，或是登記、修改個人的資訊，申請公司內部空缺職位等。透過這些措施，企業可以增加管理工作的透明度，贏得員工更多的信任，從而提高員工的組織認同感和忠誠度，促進生產效率的提高。

二、人力資源管理資訊系統的建立與維護

人力資源管理資訊系統的應用是一項長期的工作。在系統正式投入使用之前，企業有一系列的問題要解決，例如：系統中的數據由誰來控制？誰有權限接觸到哪部分資訊？通常，企業建立一套人力資源管理資訊系統，需要經過以下幾個步驟：

（一）需求分析

人力資源管理資訊系統作為一項長期投資，其投資效率是值得慎重考慮的。另一方面，人力資源管理資訊系統的本質只是一種管理工具，並非企業解決所有問題的萬能鑰匙。因此，在購買或安裝相應的系統軟體之前，企業應該花時間去確定是否真的有必要投資建立這樣一套系統。

企業首先要考慮的是，人力資源管理資訊系統是解決企業目前管理問題的一劑良藥嗎？又或者是治標不治本？如果企業策略發生了變化，相比引進新的管理軟體，企業更應該做的是對現有流程進行調整。其次，人力資源管理資訊系統的功能是企業在購買決策中重點考慮的因素。當然，也不是說只要有需求，企業就會立即購買並建立一套HR系統，這還得分輕重緩急。在某一階段，企業可能需要購買多種資源，而企業擁有的流動資金卻有限，所以企業會考慮優先購買某一資源。到底什

麼是企業目前最需要的？誰需要？可以實現什麼目標？上述問題是與組織的整體規劃以及策略目標相聯繫的。如果企業確實需要HR系統這種現代化的管理工具，那麼接下來的問題就是：到底什麼樣的系統適合本企業呢？系統需要處理多個幣種，多國語言，多種稅收體系嗎？最後要考慮的就是可行性的問題了，即新的人力資源管理資訊系統是否具有技術、經濟以及操作上的可行性。一方面，新軟體不一定能與現有的電腦系統兼容；另一方面安裝軟體也要考慮經濟成本，要保證初始投資及日後的維修保養都在企業預算之內。另外，不是所有的系統都具有操作可行性。最重要的是，員工要能瀏覽和上傳他們的資料，比如說選擇一個福利計劃。如果員工沒有機會進入系統終端，或者不會使用電腦進行操作，那麼人力資源管理資訊系統就只是一個空殼。

總之，需求分析的結果不一定是去購買新的人力資源管理資訊系統軟體。沒必要的話，企業也可以維持原樣或者升級現有系統。若確實有必要投資建立一個新系統，在需求分析階段就應該列出一個關於新系統的清單。

（二）供應商選擇

一個比較可行的方法是由企業成立一個跨部門的項目團隊來負責組建人力資源資訊系統，項目團隊至少應包括來自人力資源部門和資訊化部門的員工。該項目團隊的主要職責是，統一負責評估人力資源管理資訊系統使用者的需要，設計系統的功能和組成模塊，選擇系統供應商以及與系統供應商合作對系統進行調試。而在比較選擇供應商的過程中，企業可以參考該供應商現有客戶的特點，以及人力資源管理資訊系統在那些企業中的使用情況。當然，如果企業中有負責資訊系統開發的資深專家，那也可以考慮自己設計一套人力資源管理資訊系統，這樣就不用去選擇供應商，也沒有必要外聘技術顧問了。

（三）人力資源管理資訊系統訂製化

通常，軟體開發商設計的人力資源管理資訊系統軟體只是一個通用的系統框架。而人力資源管理資訊系統的具體實施，必須結合企業的實際情況。這裡的訂製

化包括兩種情形,一種是企業要求供應商針對企業的實際特點設計一套個性化的人力資源管理資訊系統;另一種是企業在供應商提供的標準化產品基礎上,調整相應的系統選項。因為標準化軟體不可能與所有企業具體的人力資源管理完全對應,而且軟體中也不會包含所有關於部門、工資、休假計劃以及福利選擇的詳細資訊,所以企業還得自己設計一些程序,例如數據安全以及系統進入權限等。

(四)推廣使用

確定了合適的人力資源管理資訊系統,企業也不一定立即將之投入使用。之前也說過,人力資源管理資訊系統會影響到企業的多個層面,甚至會給某些企業帶來管理變革,所以企業在正式應用人力資源管理資訊系統之前,要做好充分的準備。首先要讓員工知道企業內部管理即將發生變化,並制定適當的推廣計劃。其次,要保證人力資源資訊系統的良性運行,企業就必須對相關人員進行培訓。這種培訓分為兩個不同的層次:一是對企業人力資源管理人員進行系統應用和簡單維護的培訓,二是對企業中所有有機會接觸系統的員工進行系統操作方法的培訓,這種培訓必須以授權訪問系統權限的高低來加以區別。

另外,對於擁有分公司或分支機構的大集團來說,在整個組織中同時應用一個新的管理資訊系統存在一定的風險,因而它可能會選擇一個或幾個下屬企業作為試點,積累一些經驗教訓,之後在整個集團中推廣。

(五)系統維護

系統維護的首要問題是保證系統安全。現行的人力資源資訊系統大都基於網路技術,因此,運行之後系統的安全問題顯得尤為重要。企業要保證系統內有關員工隱私和健康狀況的數據不被不具訪問權限的人獲取和篡改;同時企業人力資源管理部門對員工績效評估程序以及薪酬計劃的制定等內部機密也應當得到有效的保護。另一方面,隨著企業自身的發展,以及資訊技術的進步,系統的升級也不能忽視。如果升級不能解決問題,那企業就要回到第一個步驟——需求分析,考慮是否需要建立一個新的系統或者改造企業現有流程。

三、人力資源管理資訊系統的應用策略

不難發現，人力資源管理資訊系統是現代資訊技術在人力資源管理領域中的應用，它只是實現科學管理，提高人力資源管理效率的一種工具或手段，而不是人力資源管理工作的全部。既然是工具，那麼企業如何根據自身情況和現實需求來科學選擇和理性應用這一工具，將是人力資源管理人員需要面對的問題。在實施人力資源管理資訊系統的過程中，應注意以下幾個問題。

（一）贏得企業決策層的全力支持

人力資源管理資訊系統的實施僅僅依靠人力資源管理部門或電腦部門是不夠的，它需要企業決策層的大力支持。因為實施人力資源管理資訊系統需要輸入大量的資訊，而且要在充分回顧企業政策的基礎上，根據先進的人力資源管理觀念，從程序到操作進行全面改進。所有這些工作，沒有企業決策層的參與是很難實現的。

（二）組織項目實施團隊

項目實施團隊至少應包括企業人力資源管理人員和電腦專業人員，他們將負責評估人力資源管理資訊系統使用者的需要，設計系統的功能和組成模塊，選擇系統供應商及對系統進行調試，負責整個項目的組織協調、進度控制、數據分析和數據有效性的檢查，提供相關建議，培訓其他人員，建立系統和檢查各部門的運行程序。項目實施團隊將是企業運行人力資源管理資訊系統的重要骨幹和技術支持。

（三）選擇合適的人力資源管理資訊系統方案

目前市場上的人力資源管理資訊系統軟體很多，但這些軟體往往只是考慮一般性的需要，而不同企業其人力資源管理的側重點和管理方式是不同的，好的系統應是軟體開發商在充分考慮企業需要的基礎上量身定做的解決方案，人力資源管理軟體的實施，不是一個簡單的軟體買賣行為，而應作為一個項目來管理。

（四）對相關人員進行培訓

要想使人力資源管理資訊系統真正地發揮應有的效用，必須透過培訓轉變人們的思維方式和行為方式。透過培訓，讓每位員工瞭解系統的功能，合理使用系統，提高員工自我管理的效果，這對改進員工的工作滿意度將大有益處。

（五）保障系統的安全

現行的人力資源管理資訊系統大都基於網路技術，系統安全與否顯得尤為重要。因此，企業要保證系統內的資訊不被不具訪問權限的人獲取和篡改，這就要求企業一方面要對數據庫進行加密，同時還要進行嚴格的訪權限管理，建立日誌文件，跟蹤記錄用戶對系統的每次操作的詳細情況，並建立數據備份機制，使數據可以恢復。

（六）妥善處理系統使用帶來的負面影響

雖然人力資源管理資訊系統在企業的人力資源管理活動中有著廣闊的應用和發展空間，但是如果使用不當也會產生新的問題。人本管理是現代管理的發展趨勢，它強調企業的管理應該從員工自身的需要和需求出發；而人力資源管理資訊系統的出發點則是管理的效率，兩者在企業實際管理活動中必然會產生衝突，而如何解決這一衝突，則是人力資源管理資訊系統成功應用的一個關鍵因素。

事實上，人力資源管理資訊系統與人本管理並不衝突，人力資源管理資訊系統為人本管理提供了一個平臺和框架，人本管理是人力資源管理資訊系統建設成功的核心，但在實踐中如果人力資源管理人員一味強調使用人力資源管理資訊系統實現資訊的使用、交換和共享，減少了與員工面對面的直接的交流與溝通，或者還可能有部分員工不習慣使用電子技術實現交流，這其實是減少了員工向管理層進行資訊回饋和傾訴的機會，長此以往，管理層將無法瞭解員工的需要和意見，人本管理又從何談起。在人力資源管理資訊系統應用時，企業應該充分意識到，人力資源管理資訊系統不能替代人力資源管理人員的主體地位，企業應該充分發揮人力資源管理人員的主觀能動性，不要將工作重點都放在壓縮工作時間、提高工作效率上，還應該關注員工需要什麼，不要因為人力資源管理資訊系統的使用而放棄了最基本的管

理原則和理念；此外，人力資源管理人員還應該注意對企業中有可能出現的人力資源管理資訊系統應用衝突進行管理和引導，避免內部矛盾的升級和激化，這對於充分發揮人力資源管理資訊系統的作用也是非常重要的。

綜上所述，人力資源管理資訊系統的自動化功能與優化的流程設計，會給企業帶來管理效率及管理水準等方面的眾多優勢。與此同時，我們還應看到，人力資源管理資訊系統只是管理手段的一種改進，是一種輔助工具，不可能取代企業所有的人力資源實踐活動，如組織結構設計和職務體系構建、職位評估、人力資源需求分析、冗員分析等。因此，在實施人力資源管理資訊系統之前，企業要慎重考慮；而在實施過程中，也要做好一系列的準備工作，使人力資源管理資訊系統真正有助於企業人力資源管理層次的提升。

思考與練習

1.什麼是人力資源管理資訊系統？它由哪幾個部分構成？

2.你認為旅遊企業有必要建立人力資源管理資訊系統嗎？如何運用呢？

國家圖書館出版品預行編目（CIP）資料

旅遊企業人力資源管理 / 謝禮珊主編 . -- 第一版 . -- 臺北市：
崧博出版：崧燁文化發行, 2019.02

　　面；　公分

POD 版
ISBN 978-957-735-682-6(平裝)

1. 旅遊業管理 2. 人力資源管理

992.2　　　　　　　　　　　　　　　　　108001905

書　　名：旅遊企業人力資源管理

作　　者：謝禮珊 主編

發 行 人：黃振庭

出 版 者：崧博出版事業有限公司

發 行 者：崧燁文化事業有限公司

E - m a i l：sonbookservice@gmail.com

粉 絲 頁： 　　　　　網 址：

地　　址：台北市中正區重慶南路一段六十一號八樓 815 室

8F.-815, No.61, Sec. 1, Chongqing S. Rd., Zhongzheng

Dist., Taipei City 100, Taiwan (R.O.C.)

電　　話：(02)2370-3310 傳　真：(02) 2370-3210

總 經 銷：紅螞蟻圖書有限公司

地　　址：台北市內湖區舊宗路二段 121 巷 19 號

電　　話:02-2795-3656 傳真:02-2795-4100　　　網址：

印　　刷：京峯彩色印刷有限公司（京峰數位）

　　本書版權為旅遊教育出版社所有授權崧博出版事業股份有限公司獨家發行電子
書及繁體書繁體字版。若有其他相關權利及授權需求請與本公司聯繫。

定　　價：600 元

發行日期：2019 年 02 月第一版

◎ 本書以 POD 印製發行